畫馬兩千年

余輝 著

商務印書館

畫馬兩千年

作　　者：余　輝

責任編輯：徐昕宇

封面設計：涂　慧

出　　版：商務印書館 (香港) 有限公司

　　　　　香港筲箕灣耀興道 3 號東滙廣場 8 樓

　　　　　http://www.commercialpress.com.hk

發　　行：香港聯合書刊物流有限公司

　　　　　香港新界大埔汀麗路 36 號中華商務印刷大廈 3 字樓

印　　刷：中華商務彩色印刷有限公司

　　　　　香港新界大埔汀麗路 36 號中華商務印刷大廈 14 字樓

版　　次：2015 年 3 月第 1 版第 1 次印刷

　　　　　© 2015 商務印書館 (香港) 有限公司

　　　　　ISBN 978 962 07 4504 1

　　　　　Printed in Hong Kong

導言與概說

　　人們常説："馬通人性，馬解人意。"幾十萬年前，人與馬各自為生。動物考古學家的最新研究成果表明，[1]大約在距今五千年前的新石器時代晚期，生活在中亞的先民用一根套馬桿攏住了奔騰不羈的野馬，從此，人與馬的心靈開始漸漸溝通，馬成了人類的千年知己。人類這一巨大的歷史性進步，即馴化的馬匹和馴馬技術由西向東傳播到了中華民族的先民手中，在距今約三千四百年前的河南安陽殷墟就已經出土了被馴化了的馬匹之骨，這是中國養馬歷史下限的標誌。

　　被馴化了的馬群從西亞進入到廣袤的東亞草原，最終成為中國夏商時期重要的生產力之一。人與馬的主從結合，標誌着原始生產力的進一步解放。恰如法國 18 世紀博物學家、作家布封所説："人類所要做到的最高貴的征服，就是征服這豪邁彪悍的動物 —— 馬。"馬既是農耕業的畜力來源，又是畜牧業的支柱，也是交通運輸和軍事征戰的重要工具，牠那被人格化的道德精神和勇悍雄強的體魄感染了無數文人墨客和藝術家，成為不朽的藝術主題，頻繁出現在文學、音樂、戲劇、舞蹈和美術等各類藝術形式之中。例如，馬匹的力量在藝術上代表了國力和軍力的強盛程度，古代藝術家往往藉塑造馬匹的形象來炫耀其戰爭實力，其中最具代表性的作品是西漢霍去病墓前的"馬踏匈奴"石像【圖 1】。

　　在古代中國美術的繪畫類別中，最突出的是人馬畫藝術，它集中了許多繪畫技藝。當人們對馬的精神感受化作筆墨時，相繼誕生了白畫(後來演化成白描)、工筆重彩、兼工帶寫、寫意和大寫意等繪畫形式和造型語言。不妨説，繪畫史上幾次大的藝術變革，有的就是藉畫馬而發生的。無論是唐代張萱的工筆重彩，還是北宋李公麟的白描，乃至現代徐悲鴻的寫意，當代劉大為、馮遠、賈浩義的大寫意等，都選擇了畫馬作為藝術變革的試驗場。這就是説，馬的天然特性所顯現出的各種美感與人類的精神追求和藝術理想達到了無與倫比的默契。馬被人格化了的道德精神和勇悍雄強的體魄，永遠是人類畫馬的創作動力。

　　畫馬也是中國畫之畜獸畫科的重要部分，由於人與鞍馬建立了親近的關係，畫家們常常將人與馬繪於一圖，這是其他動物畫所不多見的。在繪畫史上，古今美術

1　此説吸取了中國社會科學院考古研究所動物考古學者袁靖等人的最新研究成果。

史家、畫家稱此類繪畫為"人馬畫"或"鞍馬畫",後者更加強調有主人的馬匹。

　　總之,人馬畫作為一個複合性的畫科,匯集了人物和鞍馬,以表現人與馬的活動為主,是構成某些歷史畫、軍事畫、風俗畫和射獵、遊樂等題材繪畫的基本要素。

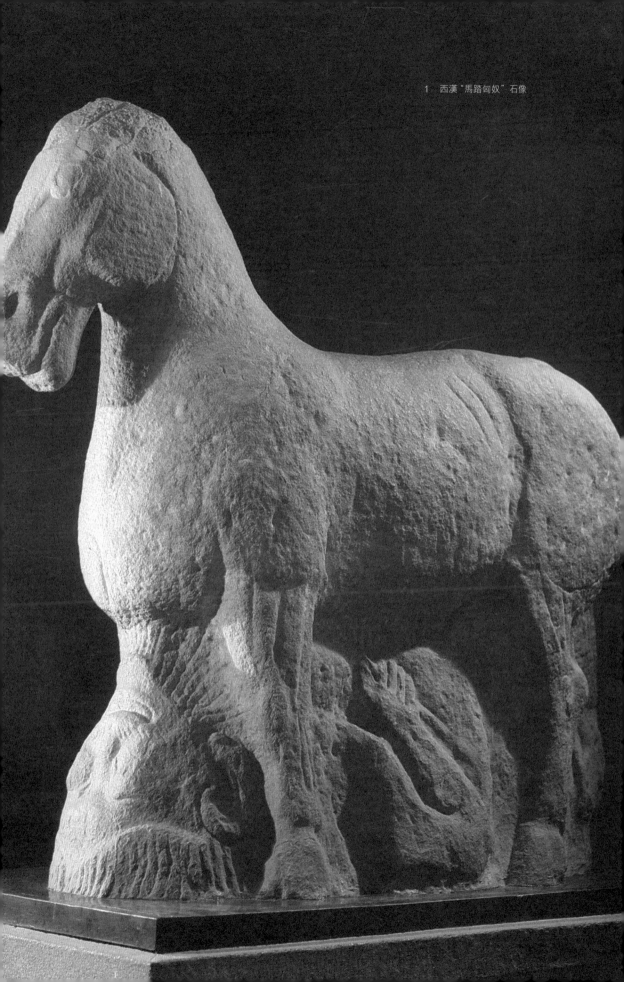

目錄

第四章　人馬畫的成熟階段

第五章　人馬畫的新變階段

第 一 章
畫馬的文化內涵

畫馬與英雄時代

在冷兵器時代，馬匹的優劣和多寡代表着國家軍事實力的強弱，而展示這種實力的是駕馭牠們的騎手。因此，在古代，英雄與駿馬往往被結合為一個整體。在史籍和文學作品中，記載了許多英雄與駿馬的動人故事，這些故事進一步激勵着畫家們借用人馬之形來表達他們深受感染的藝術情緒。因此，在許多人馬畫中，英雄的名字是和神駿的名字聯繫在一起的，如唐代李世民與他的六駿等。而大凡英雄，必有良駿相伴，項羽的烏雅見主人自刎後，亦滾地身亡。劉備的的盧馱着他一躍三丈，飛過檀溪，躲過了暗算。關羽的傳奇故事與他的赤兔亦不無關係。在西方，以雕刻騎馬像來紀念英雄；在中國，以圖繪人馬畫緬懷英烈，真可謂是殊途同歸。人馬畫，豈止是畫人畫馬，其中飽含着慷慨激昂、泣血悲憫的藝術語言！不妨説，在英雄輩出的時代，畫馬是對英雄的禮讚和景仰。

畫馬的歷史，從一開始就洋溢着英雄主義的氣息，隨着時間的推移，擅繪人馬的畫家不僅有職業畫工、宮廷畫家，而且還有文人畫家。就馬匹自身而言，儘管有馬種的不同，但在畫幅上表現出的差別並非很大，真正變化豐富且鮮明的是畫家們對馬匹的不同認識、理解和感受。由於各自所處時代、社會經歷、文化背景的不同，畫家們對馬的精神感悟是有明顯差異的。這裏面，既有漢代刻工對英雄主義的禮讚，也有盛唐畫家對享樂主義的表現。此後，對老馬的傷感，對瘦馬的憐憫，對肥馬的譏諷等，大多出自文人畫家的胸臆。一百個畫家對同一匹馬必定會有一百種不同的精神感受。

駕馭神駿的騎手被視為英雄，良馬也常被比之為人才，故有"千里馬常有，而伯樂不常有"之説，畫家們畫伯樂、九方皋等名師相馬，意在渴望個人的才華能夠得到賞識和發揮。一個積極向上的時代是一個崇尚英雄的時代，同時，也是人馬畫家們盡才盡藝的時代。

畫馬的文化意味

先民們崇拜馬，以至於將馬首作為龍圖騰基本原型的一部分。馬的生理特性和動物本能也被古人賦予"忠"、"勇"、"垂韁之義"等人格化的道德精神。它那勇悍雄強的體魄包含了豐富的審美特性，更是成為不朽的藝術主題。在繪畫方面，經過約 500 年的孕育，在南朝（公元 420 － 589 年），形成了獨立的人馬畫科，並一直延續至今。

人馬畫暗含或湧動着深刻的文化寓意，它直接反映了古代與鞍馬相關的科學技術水平。中國至遲在商代就已出現車駕，隨之而來的就是完備的鞍韉、車型和與禮制相關的車駕制度。到春秋時期，隨着車騎交通的日益進步，已建立了專事傳遞信息的驛站。行至唐代，其體制已趨完備，機構嚴密。特別是古代的畜牧業，直接體現了歷代先民控制馬、馴服馬、選種馬的技巧和能力。而所有這些，皆受制於古代馬政事業的興與衰，可以説，馬政的興廢在一定程度上代表了一個國家和社會的精神狀態。人馬畫則直接或間接地表現了當時社會的精神面貌和時代風尚，尤其值得注意的是，人馬畫發展的高峰和低谷、畫家的多與寡同馬政事業的發展也有一定的關係：馬政強則世必盛，馬政弱則世必衰。因此，下文在論及歷代人馬畫時，多以馬政制度為切入點，以文化發展為對應點，來探尋人馬畫在各個歷史時期的藝術特色和傑出畫家。

人馬畫是歷史畫特別是軍事題材繪畫的基本要素，比較古代中西畫家筆下的人物鞍馬就會發現，由於文化觀念的不同，中國古代畫家基本上不直接表現戰爭中的殺戮場面，至多表現人馬出征或凱旋的場景。儘管中國歷史上出現過許多戰爭，但在藝術上決不宣揚以殺戮取勝的血腥場面，以避免出現悖於"仁政"和"德政"統治思想的圖像。古代西方畫家則是以具體寫實的手法直接表現戰爭中的血腥場面，甚至細膩刻畫屠殺的細節，這種手法被西洋傳教士帶到了清代宮廷，使得清宮繪畫直接表現了清軍戰鬥場景。

文化藝術的發展在一定程度上有其自身的特性，在歷朝歷代，都存在着與社會經濟發展不同步的情況。如文人畫家畫寒士策驢或以此來點景山水，寄寓了嚮往山林的隱逸之情或離官還民的逍遙之心。他們借鑒了寫意山水畫和花鳥畫的用筆，利用毛茸茸的驢體與毛筆的特性，拓展到意筆乃至沒骨畫驢，這是人馬畫技法由工到寫的先聲。明、清兩代，寒士策蹇廣泛出現在山水畫中，如明代方以智、程嘉燧、張宏和清代金廷標、朱文新、鄭心水等畫家，十分純熟地將這兩個題材融匯合一，成為文人墨客賞玩的佳作。

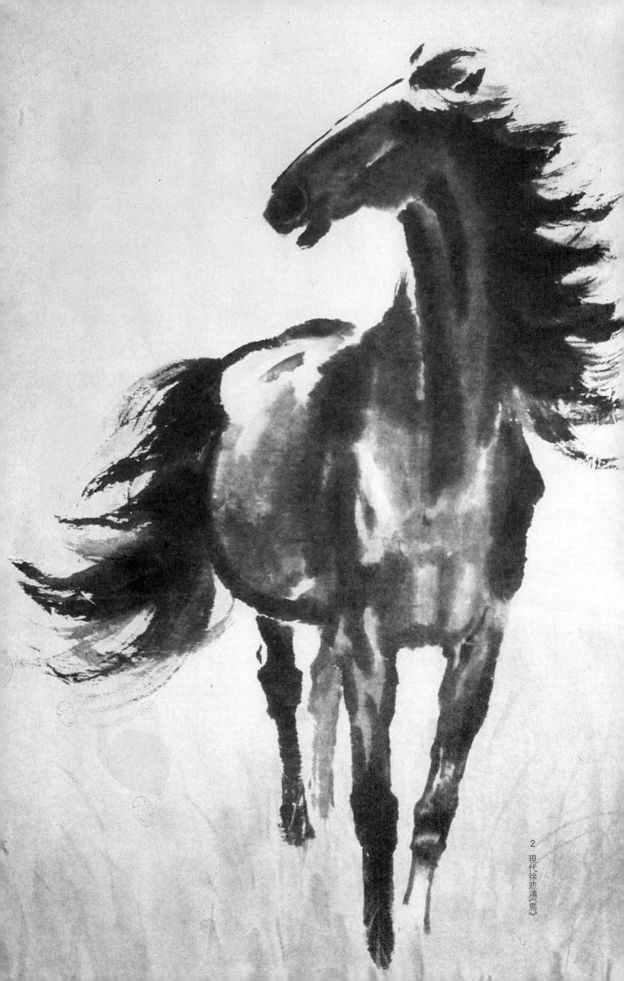

2 現代 徐悲鴻《馬》

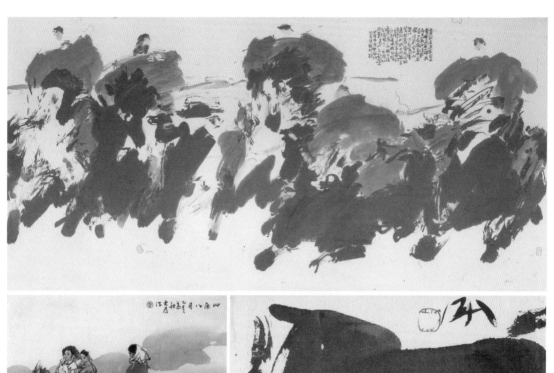

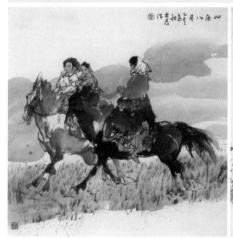

3	
4	5

3　當代賈浩義《呼倫貝爾的漢子》
4　當代劉大為《草原八月》
5　當代楊剛《墨筆奔馬》

　　20世紀上半葉，徐悲鴻等畫家完善了墨筆寫意畫馬的技法【圖2】，其傳人不絕；20世紀末畫馬名家賈浩義的大寫意【圖3】、劉大為的意筆【圖4】、楊剛的半抽象繪畫【圖5】等畫馬作品，無論是在筆墨上還是在繪畫意境和繪畫觀念上，都向着更加自由、更加自主的方向突破，隨着時間的推移，這種突破將不斷擴大。

畫馬的分科沿革和畫風種類

　　人馬畫是一個複合性的畫科，它集人物畫和鞍馬畫為一體，以表現人與馬的活動為主。就其主題而言，可分為兩大類：一類是單純性的人馬畫，有表現人與馬關

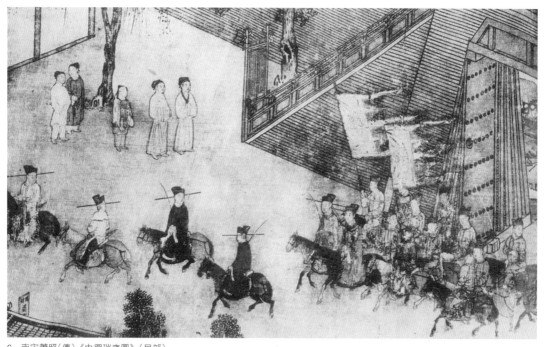

6　南宋蕭照(傳)《中興瑞應圖》(局部)

係者,如相馬、策馬、牽馬、飲馬、浴馬、牧馬、調馬、馬戲等,描繪馬的具體主
人還兼有肖像畫的特性;有體現人馬與自然關係者,如射獵、遊樂、行旅等,這類
人馬畫所反映的是時代的生活氣息和畫家的審美意識,具有一定的唯美傾向,畫中
場面可大可小,小者僅畫一人一馬,大者竟畫人馬千餘,其中存在着一些程序化的
因素。另一類是社會性的人馬畫,表現了人馬與社會的關係,如描繪出征、征戰、
節慶、職貢等,此類人馬畫成了記述當朝國事和先朝史實的手段,其文化內涵已不
局限於人馬本身,而昇華為作者的歷史觀和對歷史的判斷,展現了一個時代宏觀
的、形象化了的政治、軍事等面貌,如南宋蕭照(傳)所繪《中興瑞應圖》【圖6】,清
代王翬主持,楊晉、冷枚等宮廷畫家精繪的《康熙南巡圖》【圖7】以及清宮畫家徐
揚等繪製的《乾隆南巡圖》等,對於這些繪畫,是不能單純以人馬畫視之的,否則
必然會弱化對這類巨製所含歷史內容的了解和解讀。

　　在古代重農抑商思想的影響下,雖然市馬(馬匹貿易)這一經濟活動,也是重要
的人馬關係之一,有着十分豐富的文化和生活內涵,但歷代人馬畫家從不表現市馬
的場景,刻意迴避或冷落了這個人馬畫的重要主題。

　　人馬畫無論是微觀地反映社會生活,還是宏觀地展現社會政局,都折射出這個
畫科廣博的文化內涵。或可說,在傳統文化中,幾乎每一種文化都與人馬畫有關
聯。古代中國的傳統文化可大致分為兩大類:農耕文化和草原文化。農耕文化隨着

社會政治、經濟的發展，繼而衍生出宮廷文化、士大夫文化和民間文化，隨着城市生活的繁榮，民間文化中又萌生市民文化。秦朝是中國歷史上第一個統一的帝國，從其版圖來看，從東北經蒙古草原走向西北高原、青藏高原，呈半圓形環繞着以漢族為主體的農耕文化，這就是草原文化圈【圖8】，內蒙古錫林郭勒大草原【圖9】則是這個文化圈橫截面上的一個點。草原文化在與農耕文化的融合與競爭中，汲取了農耕文化的積極因素，也滋生出具有漢文化特色的宮廷文化和民間文化，他們的士大夫文化幾乎是以漢族文人和受影響者為中心。可以說，人馬畫是中國各民族間文化交融的產物，在一定程度上也折射出中西文化交流的光彩。在上述論及的諸種文化及各自的文化層裏雲湧出各不相同、又相互關聯的人馬畫家群，如宮廷人馬畫家、文人出身的人馬畫家、民間人馬畫家等。

這種表現人、馬活動的繪畫題材在南齊毛惠遠的時代被確立為獨立的畫科。但

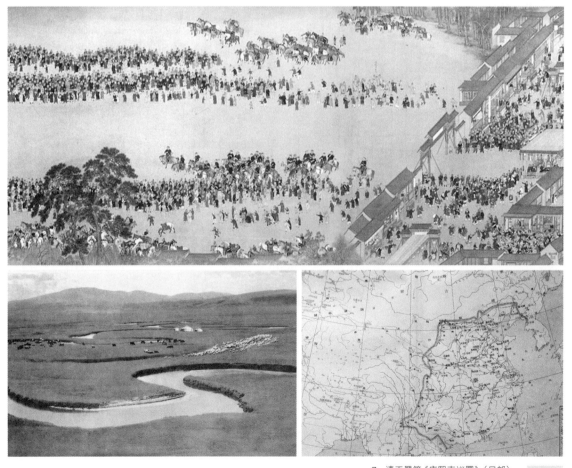

7　清王翬等《康熙南巡圖》（局部）

8　秦朝版圖

9　內蒙古錫林郭勒大草原

當時的繪畫批評家們尚未形成人馬畫科的概念，擅長畫神鬼與畜獸的畫家也長於畫馬，故批評家們時常採用"物以類聚"的方式，南齊謝赫所著《古畫品錄》說毛惠遠善畫"神鬼及馬"、蘧道愍畫"人馬分數，毫厘不失"；南陳姚最的《續畫品》稱袁質會作"龍馬"；唐代彥悰的《後畫錄》稱隋代展子虔"尤善樓閣，人馬亦長"。唐、宋對涉及畫馬的畫科分得十分精細，唐代朱景玄的《唐朝名畫錄》分別稱之為"鞍馬"、"驢子"、"人馬"等，還第一次出現了表現少數民族馬匹的分科 —— "番馬"。北宋劉道醇《五代名畫補遺》將"番馬"、"馬"置於"走獸門"下。他在《聖朝名畫評》中將繪畫分為六門 —— 人物、山水林木、畜獸、花草翎毛、鬼神、屋木，"畜獸"門保留前書的分法，"人物"門中與畫馬相關的科目有"人物番馬"、"車馬"。北宋《宣和畫譜》將畫馬歸入畜獸門，在此門中佔有很大的比例。元、明、清均延續唐、宋的分科法，"人馬"畫頻繁出現在繪畫批評家和著錄家的書中。

現當代的畫科分類由宋代的繁複趨向簡略，山水、人物、花鳥三大類囊括了一切綱目，這主要是出於適應高等院校的授課需要和古代繪畫的出版和陳列之便。由於現當代人馬畫家和人馬畫題材銳減，畫馬與走獸類幾乎依附於花鳥畫科，人馬畫併入人物畫科。筆者將歷代人馬畫的部分精品匯集於一冊，夾敘夾議，希冀這一畫科能夠引起美術史家、藝術家和藝術愛好者的興趣，以求人馬畫重振漢唐雄風，奏出時代的強音。

經歷了兩漢壁畫和帛畫的時代，自東晉起，卷軸畫上的人馬畫代表了該畫科的最高藝術水平。以人馬畫技法出現的時間為序，即：東晉顧愷之的游絲描【圖10】、唐代韓幹等人的工筆【圖11】、北宋李公麟的白描【圖12】、明代文人的意筆畫驢【圖13】、清代郎世寧等人中西結合式的工筆【圖14】、現代徐悲鴻等人的沒骨寫意【圖15】、當代賈浩義等人的大寫意【圖16】。自唐至清的一千三百年間，成熟後的古代人馬畫風格大致可分為以下幾條不斷發展着的主線：以唐代宮廷畫家曹霸、韓幹為主的注重設色、氣度華貴的人馬畫風；以北宋文人畫家李公麟為首的氣格淳樸的人馬畫風；清代康熙至乾隆年間(1662 － 1795 年)，西方傳教士畫家入宮，將西方的寫實技法與清宮畫風相糅合，在人馬畫史上增添了第三種寫實畫風。現代畫家徐悲鴻在 20 世紀 30 年代成功地創立了沒骨寫意畫風，風行了半個多世紀。當今人馬畫流派紛呈，標新立異，更加強調畫家的個性和現代生活給畫家帶來的心靈感觸，賈浩義、楊剛等畫馬名家將沒骨畫馬發展成大寫意。總之，人馬畫的藝術語言經過了由粗率到細膩，再由細膩發展成豪放的過程。"粗率"是因為駕馭這門畫藝還缺乏文化能力，"細膩"是由於對馬匹的表裏有了深入的、科學的和理性的認識，在此基礎上，滲入了作者意氣風發的精神，方呈現今日人馬畫"豪放"的氣度。

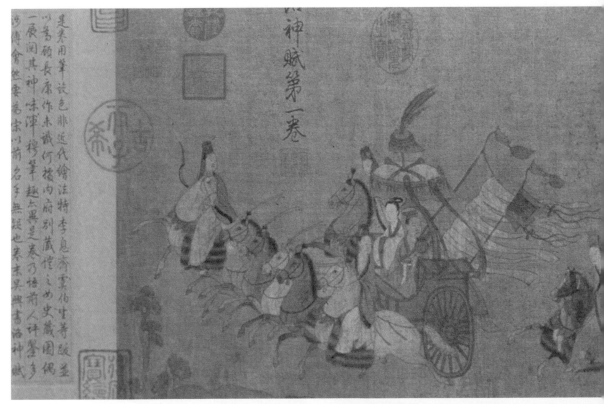

是卷用筆設色非近代繪法特李息齋雲伯生等版並
以為硯長康作未識行接內府別藏偶之州史藏圖偶
一展閱其神朱渾穆筆趣必異是卷乃悟前人評鑒多
沙傳會然要為宋以前名手無疑也卷末吳興書洛神賦

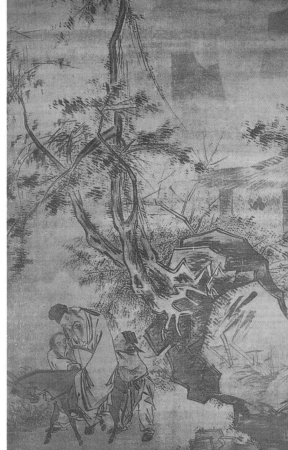

10　東晉顧愷之《洛神賦圖》（局部）
11　唐韓幹《照夜白圖》（局部）
12　北宋李公麟《五馬圖》（局部）
13　明陳子和《醉騎圖》（局部）

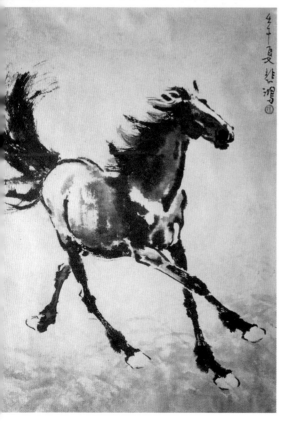

14　清郎世寧《百駿圖》（局部）

15　現代徐悲鴻《奔馬圖》

16　當代賈浩義《風・草・馬》

人馬畫的題材演變及趨勢

就人馬畫自身而言，其題材涉及人類物質生活的各個方面，也充分表達了人類的精神追求。自新石器時代晚期至商周時期，放牧和射獵是人馬畫的重要題材。商周時期至兩漢，隨着車的發明和廣泛使用，表現運輸、征戰、出行的題材日漸增多。自宋、元起，大量出現了一種沒有情節的人馬畫，從表面上看，是表現人與馬的主從關係，實際上反映了作者的各種心態，這類繪畫的作者多為文人畫家。

發明於殷商時期的馬車和在春秋廣泛使用的青銅馬具以及車輿部件，大大加強了人類對馬匹的駕馭和役使能力，因此也改變或豐富了人馬造型的內容，如車騎在漢代便開始成為一項重要的繪畫題材。東漢年間盛行於民間的馬上競技及相應題材的繪畫，在元代和清代兩個少數民族統治的時期屢有復萌，但未形成勢潮，從側面反映了古代馬技漸趨衰落。

進入 20 世紀，特別是 20 世紀後半葉，由於馬匹在社會生活中的地位已逐步讓位於現代交通工具，全社會基本處於和平時代，運輸與征戰的繪畫題材僅限於歷史畫中。這個時期的人馬畫，已不重在描述具體的故事情節，不刻意表現人與馬具體的生產勞動細節，而是藉畫馬強調畫者的主觀精神和情緒，這不能不說是文人畫的思想理論制衡了人馬畫的題材取向。因此，畫家們不會在寫意畫中如實地表現馬匹的種屬，大多是一種經過藝術誇張了的蒙古馬或伊犁馬。由此，我們就有必要探討中國馬的由來和發展。

影響馬匹造型的客觀因素

馬匹的造型受到兩方面的制約，一是來自皇室或社會公眾、畫家本人對馬的美感認識；二是馬匹自身不同的審美特性。前者係主觀因素，後者屬客觀因素，前者基於後者，馬匹的形態特徵往往具有一定的時代性，必然會導致出現馬匹造型的時代風格。在這裏，筆者擬先探討影響馬匹造型的諸種客觀因素，而有關主觀因素的分析將在後文論及。

中國馬種的起源、發展和相馬術及去勢術都在不同程度上影響了各個時代馬匹的藝術形象。

1. 中國馬種的起源與發展

歐亞大陸至今保留了數片大草原，古代塞姆人在今天伊拉克境內的幼發拉底河

和底格里斯河的草原上，雅利安人在印度河、奧克蘇斯及雅克薩爾特斯河(今中亞的阿姆河及錫爾河)、頓河及第聶伯河(今俄國境內)的草原上，中華民族在蒙古草原和長江、黃河流域，聯結歐亞的草原民族匈奴人在其控制的草原上，都有各自不同的馬種起源，這些地區均為歐亞最大的馴養馬匹的策源地。源自中亞的馴馬術使各地的野馬有可能成為人類的馴服工具。

古生物學的研究成果和考古學的發掘成就表明，中國馬種可追溯到距今一百萬年前的上新世下層時期的三趾馬，在第三紀末期進化成長鼻馬(出土於河南澠池第39發掘區)。隨後，在上新世初期到更新世後期，進化出現代馬的祖先 —— 三門馬(廣泛出土於河北、河南、山西、山東等省)，牠的後裔尚餘存在新疆和中亞地區的荒原裏，即普氏野馬。[2] 五千年前，普氏野馬被馴化，今人稱之為蒙古馬，但普氏野馬與蒙古馬的外形略有差異，前者較後者高大些。近現代蒙古馬的身形更矮小，是中國古代的主要馬種。當人類社會進入舊石器時代晚期，初具造型能力的原始人所接觸到的就是普氏野馬和蒙古馬，在北京周口店的山頂洞裏就出土了普氏野馬的化石。由此可以推斷，出現在內蒙古陰山等處岩畫上的人馬圖像，很可能就是這兩種馬。被馴化了的普氏野馬 —— 蒙古馬從五千年前一直到秦末，在中國北方進行單一性的廣泛繁衍。這種長軀、短腿的馬的造型，大量出現在陝西臨潼秦始皇陵的1號、2號俑坑裏。

中亞的馬匹是古代中國馬種的另一個來源。西漢張騫出使西域歸來，向漢武帝呈報了烏孫國(今新疆伊犁哈薩克自治州一帶)和大宛國(今烏茲別克斯坦共和國和土庫曼斯坦共和國境內)有良馬的佳訊。漢武帝遂向兩國求取，烏孫以聘禮方式貢馬，"烏孫以馬千匹聘，漢元封中，遣江都王建女細君為公主，以妻焉。"[3] 烏孫所供馬種被稱為"西極馬"。但大宛馬得之不易，漢軍在貳師將軍李廣利率領下兩征大宛，靡費無數，才取得戰爭的勝利，換來了千餘匹牡牝種馬。第二次出征前，朝廷特拜二位善識馬者為執驅校尉，專門負責在獲勝後從大宛挑選良馬。之後，大宛國臣服，歲貢種馬。這種被奉為"天馬"的大宛馬在長安城裏享受殊榮，有着華貴的御廄，朝中為此作《天馬歌》，成為漢室郊祀之歌。為適應種馬的繁衍，漢武帝從西域大量引進苜蓿種子，用以改良草場。這些無疑促進了漢朝軍力的強盛。

西漢引進的烏孫馬、大宛馬及其後裔的形象滲入到漢代特別是東漢的美術造型中。從現存的雕塑、壁畫遺跡來看，馬與人的比例加大，馬腿修長、靈巧，如貴州

2 　普氏野馬(Equus ferus ssp przewalskii)是以俄國探險家普錫華爾斯基的名字命名的，俗稱野馬。他於1890年在中國掠得此馬，剝製成標本帶到俄國，今收藏在彼得堡動物學博物館。

3 　(東漢)班固《漢書·西域傳》，中華書局1962年版。

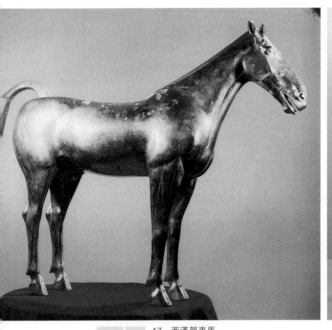
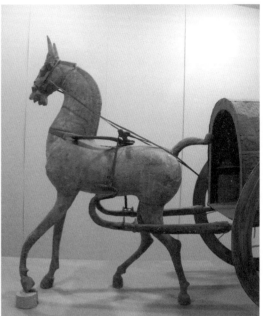

18　17　17　西漢駕車馬
18　西漢鎏金青銅馬

興義墓葬出土的銅馬【圖17】，陝西茂陵無名塚出土鎏金青銅馬【圖18】，微微翹起的馬尾，是漢代塑造良駿的常用手法。這類用金屬製成的馬匹形象，除了有欣賞功能之外，還是遴選良駒用的標準範馬。這些馬的形象與今日烏孫馬的後代伊犁馬、大宛馬的後裔卡拉拜依馬[4]的形象十分接近，拉開了與秦代蒙古種陶馬造型的距離。

　　大唐帝國開闢了通往大秦（今羅馬）的絲綢之路，西域、中亞、西亞等地的良種馬源源不斷地匯集到唐都長安，其中除大宛馬種外，亦有大食（今阿拉伯地區）馬種，由此唐帝國得以在西北地區採取雜交的方式改進中國馬種，《新唐書·兵誌》論道：“既雜胡種，馬乃益壯。”

　　馬種既改，馬的造型形象也隨之發生變化。李白、杜甫等詩人對良馬益種的讚頌更體現了藝術家們把視角集中在出類拔萃的良馬身上。唐代的三彩陶馬、墓室壁畫上的駿馬已非純種蒙古馬。日本學者足立喜六的《長安史蹟考》認為唐高宗乾陵前的飛龍馬石像非常像亞述（今伊拉克和敘利亞一帶）式的馬型，即阿拉伯馬。唐太宗昭陵六駿浮雕的馬型各有不同，完全有混血的可能，決非單一馬種。甚至唐代的石雕馬也難免受到西亞藝術的影響，比較亞述時代（公元前8世紀）的有翼人面像【圖19】和乾陵的龍馬【圖20】，不難看出它們之間在造型上存在着一定的血緣關係。

4　卡拉拜依馬的祖先說法不一，本文從謝成俠說，他論不贅述。

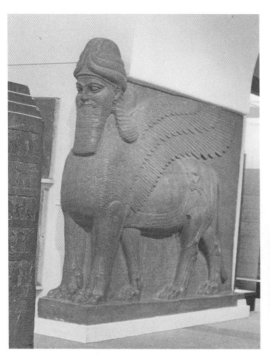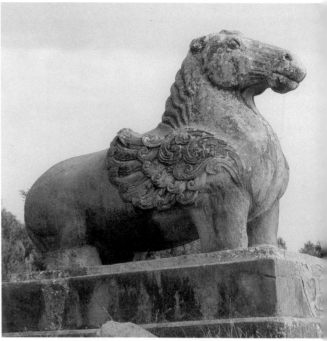

19 亞述時代的有翼人面像石雕
20 唐乾陵龍馬石雕

　　宋代疆域相對狹促，西北草場多在掌控之外，故不但貢馬、市馬之況遠不及唐，且導致馬政衰敗，良種繁殖受挫。兩宋畫家筆下的馬，除北宋李公麟《五馬圖》尚屬寫生貢品外，其他多不見良駿。南宋退守江淮以南，馬的品種尤以西南馬為主，馬型瘦小低矮，如南宋佚名所繪《騎士歸獵圖》【圖119】的馬匹與人的比例縮小，尚有"不堪重負"之感，唯有陳居中入居金國後，才畫得一批蒙古戰馬。

　　元代，蒙古馬種隨着國家的統一而馳騁南北，成為趙孟頫、任仁發等畫馬名家畫中的主要馬種，馬與人的比例增大。蒙古馬是中國北方馬種的代表，也是畫史上被描繪得最多的馬種，其外形特徵是軀幹長、四肢短、腰背平、尻短、胸廓深、頭顱粗重、廣額厚頰、鼻孔較大、鼻樑平直、眼眶凸突、耳長頸短。

　　明代，馬政設南、北兩地，江南畫家多以江淮地區的淮馬入畫，北京的宮廷畫家則主要選繪以蒙古馬種為主的內廄馬，總體看來，馬種偏小，與人的比例縮小。

　　清代，西方傳教士畫家及其門人身懷寫實絕技，傾心於描繪域外貢馬和蒙古良種御馬，清代宮廷畫家特別是傳教士畫家十分精到地把握了高頭洋馬的外形特徵：長腿、細腰、尖嘴、鼻孔大和腦門豐滿等【圖21、22】。江南的在野文人和職業畫家依舊以淮馬為主要表現對象。

　　辛亥革命後，被歷代宮廷畫家描繪了兩千多年的御馬化作歷史。現代畫家徐悲

21 22

21　英國種馬

22　清佚名《大馬圖》

鴻、沈逸千等人的着眼點集中在被大量引進的各類高頭、長腿的洋馬上。當代畫家結合各自在新疆、內蒙古的生活體驗，一展伊犁馬和蒙古馬的丰姿。

　　總而言之，歷代畫家筆下的馬種大致可分為蒙古馬、西域馬、淮馬、洋馬和雜交馬等。畫家所接觸的馬種從側面反映了他們的地位和所處的時代。

2. 畫馬與相馬

　　畫馬是造型藝術，它源於生活，又高於生活，畫家必須懂得甚麼是良馬，甚麼是劣馬，其優劣的標準圖是古代有關相馬的圖譜，因此畫家們在畫馬時，就會避開那些病、弱之馬的形、神。由於相馬的重要性，相馬和觀馬成了人馬畫中的重要內容之一。

　　中國古代有着豐富的馬匹選種學，即相馬術。在原始畜牧業時代的卜辭裏，就記錄了相馬的經驗。春秋秦穆公時期的孫陽(別號伯樂)，精於鑒別馬的良駑，著有《相馬經》，同時還有九方皋、徐無鬼等多人善於相馬。由於秦始皇在焚書坑儒時，留存了農、醫、畜牧等科學書籍，伯樂的相馬觀得以輾轉流傳，北魏賈思勰的《齊民要術》保存了伯樂的相馬理論，其中充滿了質樸的美學思想。《齊民要術·相馬經》序語説道："馬頭為王欲得方，目為丞相欲得光，脊為將軍欲得強，腹肋為城廓欲得張，四下為令欲得長。凡相馬之法，先除三羸五駑，乃相其餘。大頭小頸一羸，弱脊大腹二羸，小脛大蹄三羸；其五駑者，大頭緩耳一駑，長頸不折二駑，短上長下三駑，大髂短肋四駑，淺髖薄髀五駑。"在該書中，有多處涉及馬的造型，現將良馬的外形標準歸納如下：

畫馬兩千年

額部發達，眼大、鼻大，耳形短小硬直、相攏不散，"銳如削筒"。上嘴唇緊密有力，下嘴唇方正發達。頸須長而彎，胸廓應發達寬厚。背平而廣，腹部充實，股部厚重，尾根要高，肘腋欲開，膝骨圓大而長，四蹄欲厚且大，蹄叉要分開……

因為通過馬的外形結構，可推知馬的臟器和能力，如鼻大肺必大，肺活量大者必善於久跑；眼大心必大，思維器官發達，定會勇猛不驚；瘦馬若肩前肌肉群發達，必定四肢發育良好。

據說，漢代的伏波將軍馬援創銅馬法相馬，即根據良馬的標準型鑄成銅馬，以資識別。西方用於此目的的銅馬直到 18 世紀才出現。

唐代相馬書籍之盛達到巔峰。其中有中國現存最早的獸醫學專著《司牧安驥集》，作者為宗室李石，卷一為《相良論》，附有《相良馬圖》【圖 23】，供按圖索驥之用。該圖與唐人畫馬的造型程序十分相像，可以斷定，古代相馬理論和這件《相良馬圖》對人馬畫家選取模特起到指導性的重要作用，一個不通相馬術的畫家是不可能畫出良駿的。

在李石《司牧安驥集》的影響下，後世的相馬書和獸醫書相繼問世。明代的《寶金歌》發展到以歌謠的形式普及相馬知識。喻本元、喻本亨的《元亨療馬集·相良馬論》【圖 24】將相馬術運用於獸醫學，根據馬的動態和體態來判別馬的癥結所在，該書流行極廣，書中刊刻的供識別用的各種病馬的姿態和形象幾乎成了畫家們描繪良馬的禁忌。

最終，相馬本身也成為人馬畫獨特的繪畫題材，藉此表達繪者渴求知遇的迫切心情。如果我們在欣賞畫馬時，也懂得一些相馬術，就更能體會到畫家的用心了。

此外，始於殷商之前的馬匹去勢術在一定程度上也反映在了馬匹的藝術形象上。受過閹割的雄馬較一般的馬匹要碩大肥厚。秦、漢之後，為了穩定馬群的情緒以適應頻繁的戰爭，騸馬盛行於軍中。今在漢、唐時代的戰馬圖像上，不難發現這類與常馬略有不同的騸馬【圖 25-1、25-2】，其軀體高大、肥壯，極易理解主人傳達給牠的各種信息和命令。眾多騸馬的出現，意味着這個時期的馬政已不再是簡單的繁殖馬群、增加數量，而將重點放到提高馬群的品質和戰鬥力上。

由此可見，對馬的審美認識是與社會經濟狀況和歷史發展緊密聯繫在一起的，人類對馬的認識是從生產力的角度開始，隨着社會的進步和發展，逐漸賦予其擬人化和英雄化的道德意義，在藝術上追求完美化和個性化，畫馬遂成為一個十分重要的繪畫題材。

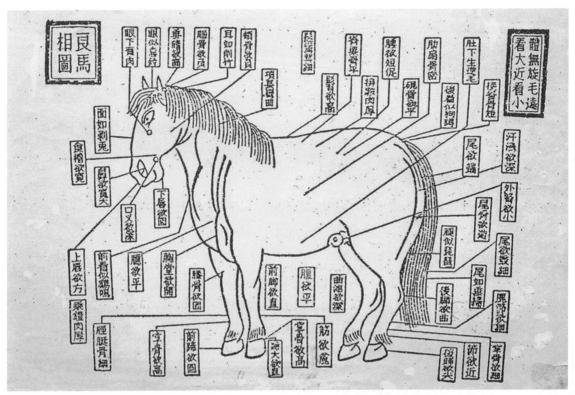

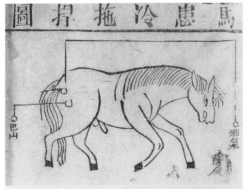

明　喻本元、喻本亨《元亨疗马图》中的病马

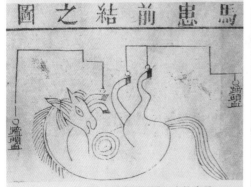

明　喻本元、喻本亨《元亨疗马图》中的病马

23		23　唐《相良馬圖》
		24　明《元亨療馬集・相良馬論》
24	**25-1**	25-1　東漢畫像石驪馬圖像
	25-2	25-2　唐三彩馬（驪馬）

第二章
兩千年前的畫馬和塑馬

鑿崖出駿騎　繪絹存良驥 —— 西漢以前的人馬形象

　　人馬畫萌發於中原農耕民族和北方草原遊牧民族的藝術創作中，經歷了漫長的萌芽階段。陰山、阿爾泰山等地的新石器時代岩畫，殷商甲骨文及商周青銅器上，都有人與馬的藝術形象。原始藝術家們多以正側面來捕捉人馬的體勢，稚拙淳樸中還包含了對馬的佔有慾望和原始宗教的意味。

　　在認識兩千年以來的畫馬藝術之前，應當先認識中國古代最早的馬圖 —— 遠古的象形文字"馬"，它廣泛出現在甲骨文和青銅器銘文中。比較而言，甲骨文的"馬"字更為具象和寫實【圖 26】，為了便於刻鑄，金文的造型趨於簡化，如以馬眼代替了馬首【圖 27】。造型均為側立之形，甲骨文則將"馬"字豎起來，意在站立。側立之形，可以突出馬的生理特徵：鬃毛和四蹄。它們既是文字，又是圖畫，也是象形的字、簡化的圖，是古代先民對馬匹最初的形象認識和形象記錄。此後千百位

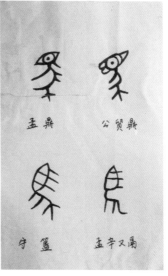

26　27

26　甲骨文"馬"字
27　金文"馬"字

畫家、千萬種技法都是從這象形字"馬"中走出來的。

中國古代畫馬，最早始於五千年前的刻馬。那時，還沒有專門的繪畫工具，只能用硬器在石壁、器面或骨製品上刻繪馬的形象。在三千年前，古代先民學會了鑄造技術，因而出現了具有三維空間的馬 —— 青銅馬。可以說，中國古代先民畫馬至少有五千年的歷史，只是留存的遺跡已經很少了。現存較早、較多的是西漢後期的馬圖，我們不妨就以西漢末年(公元元年前後)的馬匹造型作為本書的開始。

公元元年之前的中國，各地政治、經濟、文化的發展極不均衡，在繪畫藝術上存在極大的差異。當時的中原，已進入了封建社會，在北方草原匈奴人的控制區還處在奴隸社會之中，有些遊牧地區如西北高原等地甚至仍停留在原始社會新石器時代的晚期。如此大的落差，導致各地的繪畫材料有天壤之別，中原和荊湖一帶已能用毛筆和墨色在絹帛上畫馬，而北方的遊牧民族，只能用硬器在岩石上刻鑿出馬的形象。這就造成了中國新石器時代至奴隸社會的人馬畫遺跡多留存在北方地區的岩畫上，順沿着北方草原文化圈從東向西廣佈在黑龍江、內蒙古、寧夏、甘肅、青海、新疆等省區的山岩上。

例如，新疆北方岩畫的人馬圖像以天山以北的岩畫為代表，廣繪射獵、牧放等形象，繪製時間大約為公元 1 － 8 世紀。再如，內蒙古陰山岩畫的人馬形象較前更為豐富，充滿了草原遊牧民族的生活氣息，內容涉及狩獵、征戰、車騎、牧馬等諸多方面，特別是出現了戰爭題材，說明當時該地已進入了奴隸社會，上限年代距今約一萬年。此外，內蒙古白岔河流域岩畫集中在克什克騰旗，有射鹿圖等。而寧夏賀蘭山一帶的岩壁上散佈着遊獵圖像，其上限年代晚於陰山岩畫，下限則一直到明清時期。

岩畫的創作動因是多方面的，大致可分為若干層次，最原始的動因是出於對馬匹的駕馭願望和對獵物的佔有慾，如箭頭幾乎觸及獸身，原始畫家們特別強調男性獵手和雄性馬匹的生理特徵，這具有一定的生殖崇拜因素。另一層次是記述他們具有社會性的群體活動，如遊獵、牧放等，這一類生活圖像式的人馬畫在功利性方面不如前者鮮明【圖28】。最高層次的動因是記事，這種記事不是以作者個人的活動為重，而是記錄了部族之間的特定的征戰、遷徙、禱祝等活動，這很可能是在社會生產力水平發展到一定階段才會出現的，具有一定規模的整體性活動。畫家也必須在具備了表現個別的人馬活動的能力之後，才有可能在繪畫上把握這種群體性的活動場面。

岩畫的人馬形象皆為剪影式側像，只有外輪廓，這是最易掌握、最能體現物象特徵的原始造型程序，也是人類文明初期表現客觀物象的共同規律。中國殷代甲骨

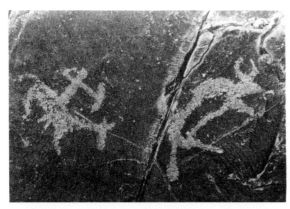

28		
	29	28　陰山岩畫《遊獵圖》
30		29　內蒙古磴口縣岩畫《車馬圖》
		30　內蒙古昭烏達盟骨刻《狩獵、車馬圖》

文中的人、馬和其他動物的象形字皆取自側形，造字者都十分強調馬鬃飛揚的特徵，以區別於其他動物。將河南安陽出土的馬車復原圖和甲骨文中的"車"字與岩畫《車馬圖》相比較，就不難發現其中的內在聯繫：北方岩畫的人馬圖像既有符號的半抽象意味，又有藝術形象具體的個性特徵。

例如，內蒙古磴口縣托林溝岩畫《車馬圖》【圖29】，表現一獵手在車旁射獸，馬車則是按照物象本身的結構作符號堆砌，作者是按照坐在車上所感受到的車、馬關係繪成此圖，左右各一輪、馬，車軸貫穿輿下，完全是概念符號，毫無透視意識。這種造型程序在相當於中原的西周晚期到春秋早期階段被移植到骨刻上，內蒙古昭烏達盟寧城南山102號石槨墓出土了骨刻《狩獵車馬圖》【圖30】，構思、佈局、造型與托林溝岩畫《車馬圖》十分相近。畫家沿輪廓線向裏刻出鋸齒形短線，使馬的形象鮮明奪目。

陰山岩畫繪有許多騎手的側像，都清晰地畫上兩條腿，可見，原始人馬畫的作者是主觀地表現出對事物的認識。岩畫中的人物係何族屬，因無細部刻畫，不得而

知，從馬的大體特徵來看，無疑是蒙古馬種，已注意到人馬的比例是馬大人小，但又缺乏基本的比例關係，説明這個時期繪者尚欠清晰準確的尺寸概念。

北方岩畫的造型技法，集中體現在陰山岩畫裏，蓋山林和蘇日台先生概括為數種：(一)敲鑿法，用密集的麻點坑組成形體的塊面。(二)琢刻法，用金屬工具在石壁上反復琢磨，形成很深的線溝。(三)先敲鑿後琢刻法。(四)陰刻線法，人馬岩畫的尺寸大小從幾厘米到幾十厘米不等。[5]

先秦至西漢初期，藝術家們以質樸的審美觀去探究表現馬匹的藝術手段，儘管手法還十分粗陋，造型過於簡略，但這是藝術的開始，人馬畫就是從刻人、刻馬開始的，原始的刻繪藝術給人馬畫的造型奠定了基礎，在此之上，孕育出了以人馬為題材的雕塑和繪畫。

秦漢馬政與鞍馬塑藝（公元前 11 世紀 − 220 年）

秦漢時期興起的馬政為畫馬藝術提供了良好的社會基礎，大量不同材質的塑馬藝術應運而生，如石雕、青銅、陶俑等等。藝術家在進行立體塑像時，依舊保持了以線條完成三維設計的思維習慣，甚至雕刻的許多局部仍以線條為造型語言，顯現出東方民族藝術思維的特性。

先秦兩漢的人馬雕塑為人馬畫的發展提供了豐富的藝術養分，特別是造型模式的影響，時代氣息的共通，一股雄強之勢席捲整個藝壇。

1. 先秦禮制的崩塌與鞍馬塑像

隨着養馬業的興起，管理養馬業的專職機構 —— 馬政必然會應運而生，並不斷健全。馬政的興衰，不但預示着國家軍政的強弱和社會尚武熱情的高低，而且關係着不少人馬畫家的創作慾望。據《周禮·夏官》載，春秋前後已有校人和太僕以下的馬官，創製了《司馬法》，為井田之賦。周天子有閑(指御廄)十二，馬六種，包括用於繁殖的"種馬"、用於征戰的"戎馬"、有着統一毛色供儀仗用的"齊馬"、在馳驛間疾奔的"道馬"、用於狩獵的"田馬"、專事雜役的"駑馬"。天子禁止諸侯飼養種馬和戎馬，大夫只准飼養田馬和駑馬，以此防止地方勢力增強。《詩經》有許多關於當時牧馬之盛的頌歌，如《魯頌》稱頌了魯國興旺的養馬業："駉

5　蓋山林《內蒙陰山山脈狼山地區岩畫》，《文物》雜誌 1980 年第 1 期。鄂嫩哈拉·蘇日台編著《中國北方民族美術史料》，上海人民美術出版社 1990 年版。

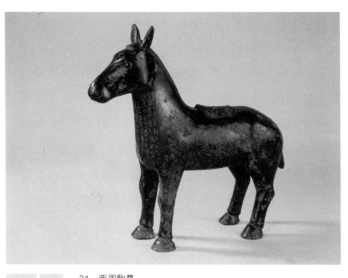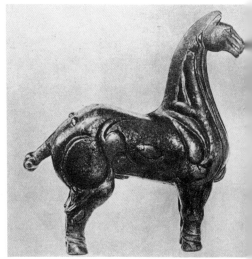

31 32 31 西周駒尊
32 戰國青銅立馬

駒牡馬,在坰之野,薄言駒者,有驈有皇,有驪有黃,以車彭彭,思無疆,思馬斯臧。"戰國時期,諸大國為爭霸稱雄,徹底打破了周天子"邦國六閒,馬四種"的規定,紛紛私養戎馬以壯大實力。此時養馬術亦有發展,人工調教出跑步、襲步和飛躍等步法。

上文所説的"六馬"是根據相馬結果區別出的馬的類型,將有助於藝術家在外形特徵上把握馬的造型程序,也就是説,馬已不是抽象的馬,馬因能力和外形的差異有着各自不同的職責屬性,這必然會在馬的藝術形象上有所反映。可以斷想,只有在"禮崩樂壞"的春秋戰國時代,才會在諸侯、士大夫的生活中出現被周天子禁養的種馬和戎馬,也才有可能出現它們的藝術形象。

今有許多西周以後的人馬雕塑出土,證實了這一推斷。如陝西郿縣李村出土的西周駒尊【圖31】帶有役馬的外形特徵,山東臨淄出土的戰國時期雙騎紋和雙馬紋半瓦當等,則皆為昂揚矯健的戎馬造型。最為傑出的當推河南洛陽金村出土的戰國青銅立馬【圖32】,捲紮起來的馬尾表明了此非一般役馬,馬體肌肉群的裝飾性與寫實性結合得十分巧妙,不但突顯了這是一匹強悍的戰馬,而且彰顯了戰國時期獸醫學的解剖成就。引人注意的是,這種強調肌肉結構的馬匹造型,至今僅見此一件。毫無疑問,這是秦始皇兵馬俑藝術成就的前奏。

2. 始見強盛的秦漢馬政

秦、漢兩朝係大一統的帝國,建立了一整套較為完整的馬政制度,統一管理國

家的牧馬事業。太僕寺是掌管全國馬政的最高機關，太僕寺卿為最高長官，下設少卿、寺丞等官職，總管乘黃、典廐、典牧、車府四署及諸監牧。據《漢書‧食貨誌》所載，漢初，為應對匈奴的威脅，擴充馬源，規定凡“民有車騎馬一匹者，復卒三人。車騎者，天下武備也。”[6]即百姓之家養一匹馬可免除三人的兵役或賦稅，這極大地刺激了民眾養馬的熱情，至景帝前元二年(前155年)，已有馬30萬匹，為日後漢武帝對匈奴幾次大規模用兵奠定了基礎。到漢武帝時，已是：“眾庶街巷有馬，阡陌之間成群，乘牸牝者擯而不得會聚。”[7]在此基礎上，漢武帝採取引進西域良馬的方式，大力改良品種，使漢馬的數量和質量達到了空前的水平。

3. 秦漢雄強的人馬造像

秦漢馬政的強大，引起全民族對養馬事業的關切，塑馬、畫馬也成為藝術家們最熱衷的創作主題。這種藝術傾向在秦代已開始鮮明起來，其中最傑出的人馬軍陣雕塑藝術品非秦始皇陵出土的兵馬俑莫屬，從中可見秦代工匠卓越的寫實能力。處於靜態的人馬都做好了出擊前的準備，馬的姿態皆為蕭立，但神情各異【圖33、34】。在平面造型上，最具有代表性的則是1980年陝西秦咸陽宮遺址出土的壁畫殘片《車馬出行圖》【圖35】，車馬皆為正側面的造型，十分簡略，但動感極強，為兩漢車馬出行造型之端倪。

西漢的人馬雕刻強調抓住客觀對象的大體大勢，將馬首雕刻得碩大無比，肢體短而精壯，造型雖有誇張，但妥帖得體，如陝西興平霍去病墓前的雕塑《馬踏匈奴》【圖1】、《躍馬》【圖37】、《臥馬》【圖38】等，雕於漢武帝元狩六年(前117年)，是這一時期的藝術精品，刪繁就簡，以勢奪人，絕無“謹毛失貌”之弊，[8]有如魯迅先生所評：“深沉雄大！”而江蘇徐州出土的西漢車馬陶俑則是陶俑向小型化發展的結果，也是秦代鞍馬造型的繼續【圖36】。

秦漢之際，在北方草原活躍着一個龐大的馬上民族——匈奴，他們的活動中心相當於春秋至西漢前期的鄂爾多斯等地區(今屬內蒙古)，他們的銅牌飾代表了當時北方遊牧民族的設計、冶金和鑄造水平。在近乎平面的裝飾性設計中，其最突出的題材是馬匹，強有力的體積感爆發出這個民族不甘寂寞的個性。其次是一些猛獸角鬥等，具有淺浮雕的藝術效果，外框大多為長方形或近似長方形，成為佩在腰間的重要飾品。這其中，《雙馬》【圖39】是其最傑出的青銅牌飾之一。又如藏於鄂

6　《漢書‧食貨誌》。

7　同上。

8　(西漢)劉安《淮南子‧說林訓》，清乾隆莊逵吉校本。

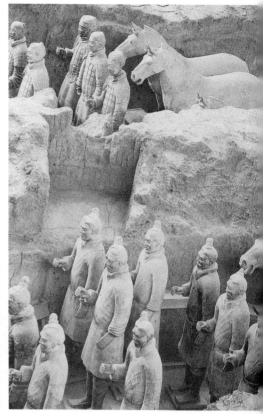

33、34　秦始皇陵出土的兵馬俑

35　秦咸陽宮遺址出土的壁畫殘片《車馬出行圖》

爾多斯青銅博物館的另一件《雙馬》青銅飾牌【圖40】和《馬狼咬鬥》青銅牌飾【圖41】等，手法狂野粗放、雄勁有力，有猛氣橫發之勢，其造型極為概括，在要緊之處稍加精細刻畫，栩栩如生，代表了這一地域和民族的典型風格。隨着匈奴人的西遷，這一草原文化的精粹散落在遷徙西去的路線上，並最終傳佈到東歐。時至今日，在匈牙利等國的博物館裏，均可以發現與鄂爾多斯青銅牌飾相近似的文物，有的極可能是出於一個模範，成為研究民族遷徙的依據之一。

在東漢，出現了一批善於精雕細琢的工匠，留下了《馬踏飛燕》【圖42】、《馬首》【圖43】和《駕車馬》【圖44】等驚世傑作。健碩、靈巧的馬體被雕刻得細膩入微而不失磅礴大氣，工匠們將凝重與飛動兩種對立的審美感受十分和諧地融為一體，超越了西漢沉重或粗拙的造型風格。而且，這並不是個例，如在出土《馬踏飛燕》的地方，出土了一大批騎馬軍陣【圖45】，個個精妙不凡，這表明了東漢藝術家已較為普遍地熟練掌握了總體控制體勢的能力，並初步具備了細膩求實的寫實技巧，且已諳熟人與馬的比例關係，這是前人一直未能達到的藝術水準。

伴隨着畫馬藝術的不斷發展，早在春秋戰國時期，哲學家們就已經展開了對畫馬的理論探討。雖然哲學家主要是想藉此闡發哲學觀點，但從側面亦可探知當時人們關於畫馬的見解。如戰國韓非《韓非子‧外儲説》："客有為齊王畫者，齊王問曰：'畫孰最難者？'曰：'犬馬最難。''孰易者？'曰：'鬼魅最易。'夫犬馬，人所知也。旦暮罄於前，不可類之，故難。鬼魅無形者，不罄於前，故易之也。"表明了當時欣賞者將常見之物與畫中形象相對應，促進了寫實藝術的發展。進而言之，由於鞍馬畫較早於其他動物畫並自成畜獸畫科中的一子科，人馬畫在後世的魏晉南北朝自成一畫科，故古代畫家對動物畫的認識和表現，大多是以畫馬為起點或以此為基礎的。這就説明，畫馬包容了描繪其他許多動物的共性，其中包括構思立意和表現技法。畫馬的難度亦超越了其他動物，無論是馬的生理特性，還是體態特點，其外在質感和動感是其他動物所難以比擬的。

36　江蘇徐州出土的西漢車馬陶俑

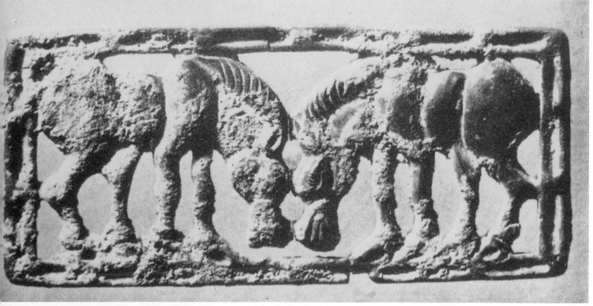
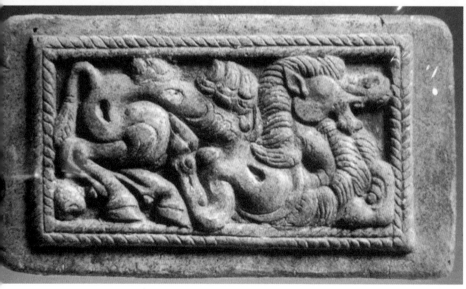

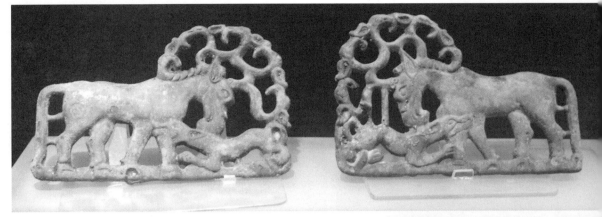

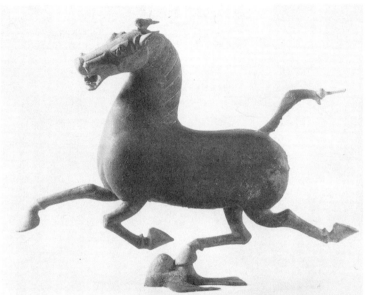

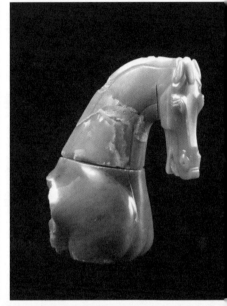

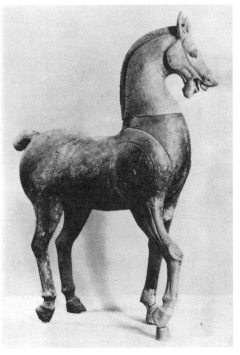

41	
42	43
44	45

41 東漢青銅牌飾《馬狼咬鬥》
42 東漢青銅《馬踏飛燕》
43 東漢玉雕馬首
44 東漢陶塑《車駕馬》
45 東漢騎馬軍陣

第三章
人馬畫的萌發與生成階段

石上縱馬躍　壁間駕車行
── 兩漢畫馬（公元前 206 － 公元 220 年）

　　漢代是人馬畫的萌發階段，畫馬漸漸成為繪畫的重要內容和形式。此時，舉國上下把國家強盛的希望寄託在強兵壯馬上，宮廷和民間藝術家們不僅通過畫像磚、畫像石和壁畫強烈地反映了這一時代的主題，而且在絹帛、漆器等細質地上精繪人馬，堪稱是中國最早的絹上繪畫。而漢代社會經濟的發展，特別是繪畫材質生產工藝的精細化，在客觀上促進了畫馬藝術進一步走向精微和細膩。

1. 西漢帛畫、木版畫上的人馬形象

　　就漢代的畫馬藝術而言，最精細的當數湖南長沙馬王堆出土棺木上的漆畫和帛畫，最浪漫的首推畫像磚、石，最富有神韻的唯有墓室壁畫，此三者構成了這個時代既深沉雄大，又豐富多樣的藝術風格。

　　1973 年底至 1974 年初在湖南長沙發掘的馬王堆 3 號墓，葬於漢文帝前元十二年（前 168 年），墓中出土了帛畫《車馬儀仗圖》【圖 46】，此圖可視為現存最早的西漢人馬畫，圖中人物車馬都面對墓主，俯視取景，駟馬一車，軍陣嚴整。畫工取馬形只有兩種，正側面和背面，畫法簡略，僅用細筆勾出外輪廓，這類群體性的人馬畫，以勢眾求得恢宏。

　　同墓出土漆棺上的《怪神奇獸》【圖 47】則是神化了的仙界之景，意為墓主人升仙後在天國之所見。故畫中景物在不同程度上被異化了，神與馬的形態如行雲流水，異常生動，鬚帶隨風而飄，馬尾形同飛花。這些工藝性風格同樣會體現在其他繪畫中，木版畫《吏馬圖》【圖 48】正是一例，這是現存最早的以人馬為主題的意筆繪畫，一牧官在梳理馬尾，感到不適的黑馬張口怒目，欲撅起尾巴掙脫，畫風十分稚拙，但生動有趣，傳神得當。畫工的手筆極為隨意灑脫，可謂是原始意筆。

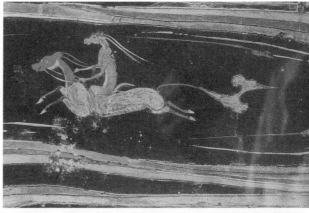

46　馬王堆 3 號墓出土的帛畫《車馬儀仗圖》
47　馬王堆 3 號墓出土的漆棺上的《怪神奇獸》
48　漢木版畫《吏馬圖》

2. 漢畫像磚石上的人馬與車馬

　　按照繪畫是雕塑的基礎這一造型原理，漢代必定出現了不遜於雕刻作品的精細畫作，鐫刻在模具上的畫像磚和石壁上的畫像石則更是如此。畫像石是一種適合於刻鑿相結合的平面造型材料，手法有陰刻和陽刻兩種，並可交叉使用。作業時，先以墨筆勾出輪廓，再用刀、鑿剔刻，至今，我們還能偶爾在畫像石上發現勾廓的遺痕。畫像磚的功力幾乎全在於磚模，出模成磚坯後入窰燒製而成。

　　在東漢，畫像磚、石大量出現，這一介於雕刻與繪畫之間的藝術形式得以興起，是東漢盛行厚葬的歷史結果。西漢武帝時，董仲舒提出"罷黜百家，獨尊儒術"的政治主張，確立了"忠"、"孝"等儒家綱常倫理的主流地位。至東漢，厚葬幾乎成了"盡孝道"的標誌，大量刻繪了精美圖紋的畫像磚、石被累砌於墓室四壁，內容多為孝子故事、車馬出行等題材，其中車馬和鞍騎的形象廣泛出現。

　　漢代特別是東漢墓室，大量出現人馬車騎等繪畫題材，有其社會政治原因。東漢時期，地方門閥豪強的勢力不斷擴大，他們不但享有政治特權，而且富可敵國，

擁有實力雄厚的莊園經濟，車馬儀仗則成為其財富和權力的象徵。這些門閥大族欲求死後帶着車馬升天成仙，繼續享受奢侈生活，故將其刻繪為墓室壁畫。由此，也使得畫像磚石成為民間畫匠的獻藝場。

畫像磚、石的製造中心出現在河南、四川、山東等地，其風格各異，但總體來看，不論磚、石，受刻繪材料的限制，工匠主要致力於通過群體性的人馬活動來表現其勢。三地區之中，以河南為最早，當地西漢畫像空心磚上的人馬形象以單體居多，手法尚存生拙，悉心於描繪墓主人生前喜好的各類馬術和雜技活動，這種地方性的民間體育娛樂活動一直傳承至今。四川和山東地區的東漢畫像石在技藝上有了較大的發展，四川畫像石的人馬圖像注重飛動靈巧的人馬體勢，山東則趨於凝重沉穩，均展現了墓主人生前車馬出行的雄壯氣派。

以下分述河南、四川、山東等地畫像磚和畫像石中的人馬形象。

①河南地區西漢畫像空心磚

河南地區的畫像磚分佈在鄭州、洛陽、南陽等地，種類分空心磚（特為墓室製造的塘磚）和實心磚，均砌於墓內。刻法分陰刻、陽刻和淺浮雕三種，馬戲和射獵是最為突出的主題。其馬匹造型以輕巧、修長為主要特色，不及東漢飛動自如，工匠們皆取馬之側面，以簡略之筆捕捉人馬的大勢。陰刻者以洛陽西漢畫像空心磚為佳【圖49、50】，刻工在燒製前直接刻於磚上，線條粗厚拙重，特別是奔馬與地面不作平行狀，顯出飛騰之感。陽刻以鄭州西漢末畫像空心磚為最，刻工在磚模上以線條刻出人馬形象，翻製成磚，如《射騎圖》【圖51】，因製作技術的緣故，翻印的線條不及前者舒展流暢。另一種陽刻手法以凸出體塊為主，佐以細線，具有淺浮雕的效果，代表作如洛陽西漢畫像空心磚上的《馭馬圖》【圖52】等。

②四川地區東漢畫像石

四川地區的畫像石主要散佈在成都、新津、樂山等地，多刻於崖墓上，主要係淺浮雕，甚至有高浮雕，刻工再在凸出部分陰刻線條。其人馬畫多為車騎出行題材，將駿馬飛奔時腿部動態誇張到了極致而不失自然，生動性為其他地區所不及。特別是《車馬過橋圖》【圖53】，是現存最早的，也是罕見的橋上人馬，作者取平視的角度，諸馬蹄起落一致，彷彿能聽到充滿節奏感的馬蹄聲，動靜結合，用意精巧。四川工匠在刻製數馬時，尤重馬首的變化，力誠雷同，如《輜車驂駕圖》【圖54】，刻畫三馬如飛，無一蹄着地，其中一馬回首，妙在不同。比較這些畫像石的浮雕手法，大致有二：一種是突出人馬的體積感；另一種是強調人馬的運動線條，所取角度均係平視，一經拓印，其韻殊然。如《車騎吏圖》【圖55、圖55-1】等。

③山東地區東漢畫像石

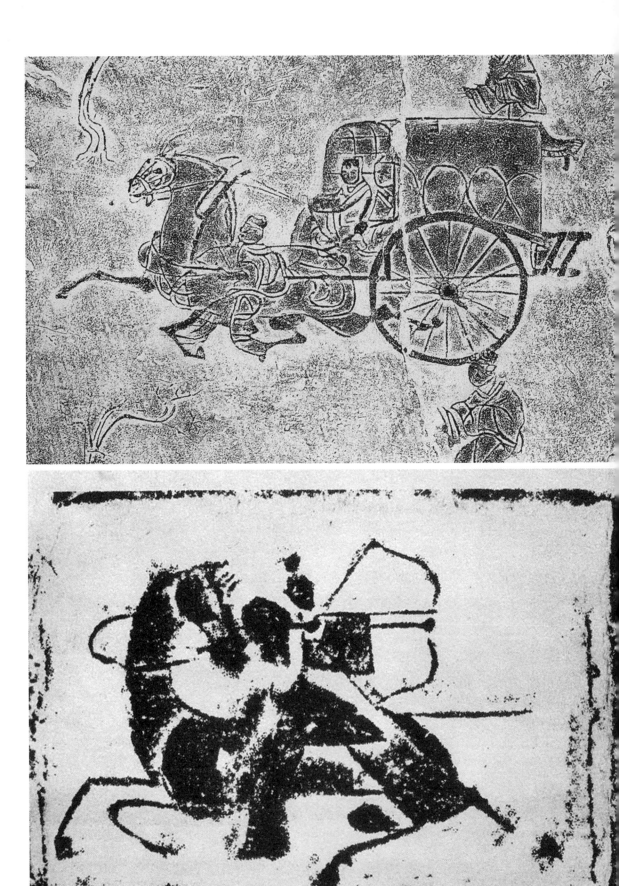

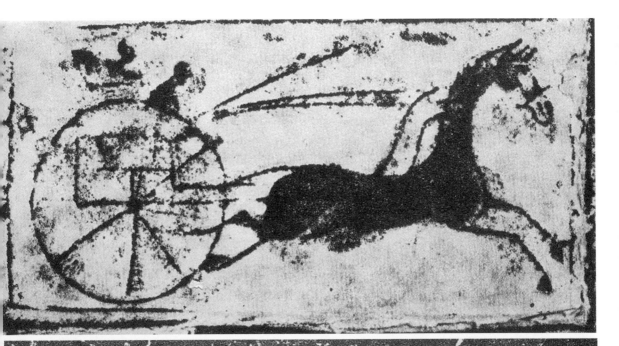

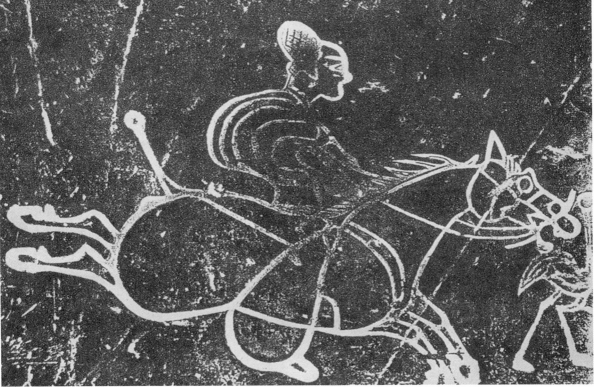

49、50　洛陽西漢畫像空心磚圖案
51　鄭州西漢末畫像空心磚圖案《射騎圖》
52　洛陽西漢畫像空心磚圖案《馭馬圖》

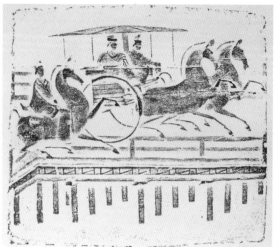

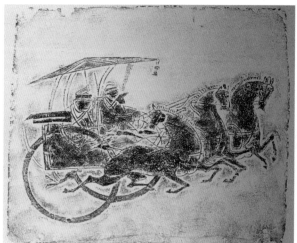

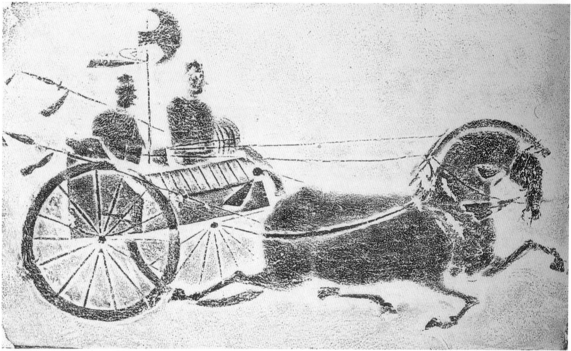

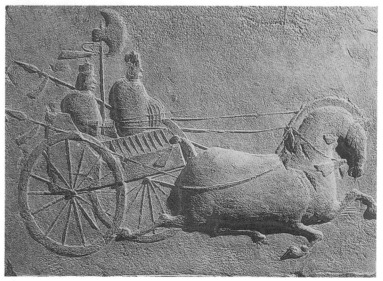

53	54
55-1	
55	

53　東漢畫像石圖案《車馬過橋圖》

54　東漢畫像石圖案《軺車驂駕圖》

55、55-1　東漢畫像石圖案《車騎吏圖》

56	57
58	59

56　山東嘉祥縣武氏祠畫像石圖案
57　山東嘉祥縣宋山畫像石圖案《車馬出行圖》
58、59　山東沂南出土的東漢末年畫像石圖案《騎術圖》、《馬術圖》

　　山東地區的畫像石遺存最為豐富，主要散落在嘉祥、肥城、濟寧、滕縣、濟南、沂南等地，並一直延展到江蘇徐州、睢寧。山東畫像石多砌於祠內或砌成墓壁，刻法也有陰刻、陽刻和淺浮雕三種。與河南畫像磚不同的是，山東所採用的是石料，故有些線條方硬堅挺，頗有金石之趣。山東係孔子故里，深受儒家思想的影響，故題材以此為重，夾雜着大量的人馬和車騎圖像，反映了墓主人生前出行的富華氣派，加之山東一帶盛行厚葬，使這一地區的畫像石風格在雄放中趨於精美。

　　山東地區的畫像石盛行於東漢，造型雄渾厚重，馬兒在奮進中透着靈巧，其中尤以嘉祥縣武氏祠畫像石最具代表性【圖56】，刻工以剪影的方式鏟地留出人馬的外形，再以陰刻的手法刻出輪廓以內的線條。該縣的宋山畫像石《車馬出行圖》【圖57】與此圖是"同曲同工"。1954年，山東沂南出土了東漢末年的墓葬，墓中室的畫像石上匯集了漢代最豐富的馬車型制。其中的《樂舞百戲圖》最為精絕，《騎術圖》【圖58】和《馬術圖》【圖59】的造型手法更為嫻熟，刻法係陰陽相間，刀鑿雄勁簡放、粗獷方硬。由於山東地區畫像石的人馬圖像多壓縮在狹長的橫條中，無法作俯視構圖，迫使畫工們施展平視構圖的能力，如微山兩城鎮的《車騎圖》【圖60】，將數馬並列的騎隊處理得十分妥帖，馬的蹄、腿刻繪得齊而不亂，增強了人馬的氣

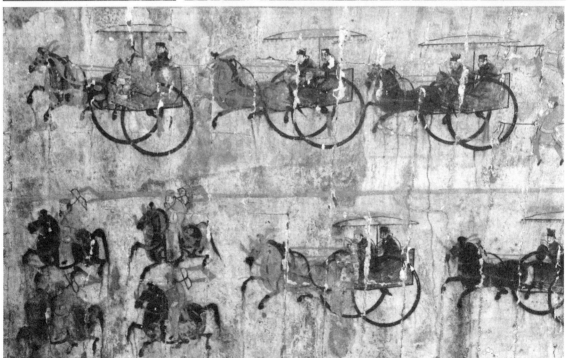

60　山東沂南出土的東漢末年畫像石圖案《車騎圖》

61　山東長清孝堂山畫像石圖案《狩獵圖》

62　河北安平逯家莊東漢墓室壁畫《君車出行圖》

63　內蒙古東漢烏桓校衛墓壁畫《出行圖》

勢，構圖飽滿而不失空靈。這種手法在山東屢見不鮮，滕縣桑村、莒縣大滭莊等地均有該類畫像石出土。遺憾的是，這種以平視法繪數馬並列的表現技巧在以後的卷軸畫中消失殆盡。最後要提及長清孝堂山畫像石《狩獵圖》【圖61】，採取高空俯視構圖，以粗放雄渾、簡潔明朗的陰刻線條把一支支策馬出獵的隊伍刻在巨石上。這是現今所發現最大的人馬畫像石，是中國美術史永恆的經典。

3. 東漢壁畫上的人馬與車馬

　　就出土的漢代墓室壁畫而論，其人馬題材趨於單一，集中描繪墓主人出行時的車騎，造型水平與畫像磚、石大相一致。下面以河北安平逯家莊東漢墓壁上的《君車出行圖》，及內蒙古和林格爾東漢烏桓校衛墓中的《出行圖》為例，略作介紹。

　　《君車出行圖》【圖62】位於河北平安逯家莊東漢墓中室北壁，該墓築於漢靈帝熹平五年(176年)，推測墓主人為太守一級的高官。壁畫表現了墓主人生前出行時儀衛的排場，以顯示墓主人的政治地位。車係雙轅白蓋軺車，呈半側面，畫出左右輪，兩輪滾圓，一筆勾出，略去車輻，點出車軸，給人以車輪飛轉的速度感。這種表現手法優於宋人的畫車手法，宋人畫輪，呈立狀橢圓形，不遺車輻，使人感到車速遲緩凝滯。東漢的畫車法，恰恰反映了這個時代的人們猛氣橫發、一往無前的精神面貌。特別值得一提的是，漢人畫奔馬首、頸、胸三者的關係時，將頸部後縮，胸部前凸，呈反 "S" 形；唐人畫奔馬，則作俯首前衝狀，前者屬誇張變形，後者屬寫實求真，是兩個不同時代的不同主旨的人馬畫造型的微妙差異。

　　烏桓校衛墓中的《出行圖》【圖63】，其構思、造型與山東的畫像石頗為相近，兩地雖然遠隔千里，但必有經濟、文化的交流，壁畫中的人馬姿態渾厚而矯健，場景更為雄闊寬廣，使人聯想起茫茫無際的蒙古大草原。

　　縱觀漢代的人馬畫，可以清晰地看到漢代藝術家們十分擅長從側面表現人馬的各種活動，即便是圓雕也是如此，雕鑿家在雕鑿馬匹的側面時較為得心應手，而其他角度，便有力不從心之虞。可以說，自新石器時代陰山岩石上開始出現人馬的側面圖像起至漢代，幾乎都圍繞着側像的造型程序施展作者的才藝，寫(刻)盡各類馬

上生活，最終達到了東漢畫像磚、石和墓室壁畫人馬圖像博大精深的藝術境界。漢人所未能掌握的多視角展現人馬活動的造型規律留給了後人，隨着東晉人物畫理論的建立，這一難關被顧愷之等名手突破。此後，人馬側像在唐、宋、元、明、清等時代，逐步演化為描繪職貢類題材和表現圉夫與馬的各種關係的主要造型手段。

有論畫科立　無羈鬃馬行
—— 六朝畫馬説（公元 317 − 589 年）

東晉顧愷之和南齊毛惠遠的出現，標誌着人馬畫開始進入生成階段。顧愷之所繪《洛神賦圖》中人馬的細膩傳神和他對人物畫理論的巨大貢獻，已具備了人馬畫獨立成科的藝術條件；毛惠遠的畫馬專著《裝馬譜》（今佚）則標誌着人馬畫已孕育成獨立的畫科。在同一時期的北朝，楊子華的卷軸畫和婁叡墓壁畫充滿了濃厚的生活氣息且富有北方民族的造型特性，代表了北朝人馬畫的最高藝術水平。

1. 魏晉南北朝的馬政

魏晉南北朝時期，中國再度陷入分裂和混戰的深淵。各民族的大遷徙在客觀上形成了中國歷史上第一次民族融合，特別是鮮卑等北方草原民族遷入長城以南、黃河以北地區，使得原本的農耕地日益牧場化。在北朝，太僕寺的職掌受到皇室的重視，得以掌理全國的牧政，下按牲畜的種類設置署、局等行政機構。唐代杜佑《通典》説北魏（鮮卑族所建政權）擁有馬匹達 300 萬，其馬業之興，在唐以前首屈一指。北齊、北周同為鮮卑族政權，其馬政亦沿襲北魏之制。

東晉、南朝偏處江左，以丘陵為主的山地無法與北朝廣闊的牧場相比，養馬條件受到了極大的限制，東吳、東晉只得浮海北上至遼東買馬，但東晉的馬業在逆境中尚存鋭勢。到了南朝宋、齊、梁、陳之際，馬政日漸衰萎，太僕寺的職責僅限於掌理皇室的郊遊活動。

由於北方戰亂多於江南，相對安寧富足的江南，在這一時期得以匯集了投奔於此的大量文化、藝術人才，因而南朝在馬政日衰的局勢中，人馬畫的藝術表現力卻遠勝北朝，呈現出畫馬藝術與南朝文化發展相融合，與馬政管理逆向發展的現象。

2. 西晉壁畫上的人馬畫題材

隴西一帶原本是漢朝屯兵戍邊的重地，也是良駿佳騎生息繁衍的好去處，馬匹遂成為西晉民間畫工刻意描繪的重要繪畫對象。如甘肅酒泉丁家閘 5 號墓室壁畫

《神馬》【圖 64】和《二馬食槽》【圖 65】等，都注重表現馬匹的飛揚之態，即便是處於靜態，也塑造得姿態傳神。《神馬》飛奔的姿態更是與鄰近地武威出土的青銅雕塑《馬踏飛燕》十分相近，很顯然，這是一種用於相馬的良駿馬式。這些壁畫的線條圓活、靈動，頗有漢朝風致。嘉峪關 3 號墓出土的壁畫《出行圖》【圖 66】，則從側面展示出西北草原屯墾百年和實施馬政的結局，雄壯的馬隊在墓主人的帶領下，浩浩蕩蕩地行進在大草原上，雖沒有任何細節刻畫，但簡略、圓渾、粗獷的線條把人馬的行進速度和節奏感表現得淋漓盡致。或可認為，這些壁畫的人馬造型在雄壯與優雅方面得到漢畫的一些漣漪。

　　甘肅嘉峪關 7 號、13 號西晉墓室的壁畫磚《獵羊圖》【圖 67】和《牧馬圖》【圖 68】出自工匠之手，皆反映了西北遊牧民族的牧獵生活。《獵羊圖》畫一射手發箭射中野羊，畫工誇大了野羊的體型並縮短了獵手與獵物的距離，表達了對獲得豐厚獵物的渴求。《牧馬圖》畫一位兩鬢蓄髮的男子在驅趕一馬，據其髮式，可推斷屬西北遊牧民族。兩圖畫風相近，線條極為疏放簡率，多用弧線，猶如行雲流水，筆筆相連，自然巧成，頗為精到地勾畫出馬匹的主要體塊，表現出物象在運動中的力度。若將其與東晉顧愷之的繪畫相比較便可以看出，稚拙與靈巧、粗獷與精微、隨意與周密，不僅僅是時代的差異，而且是各自的文化差異所造就的。從另一個角度來看，可以這樣認為，嘉峪關西晉墓室的人馬畫，把漢代粗放雄勁的風格發揮到了極點，意味着東晉注重精準細微的畫風即將來臨。

3. 東晉和南朝的人馬畫與畫論、畫譜

　　自東晉起，中國繪畫進入了一個注重闡發繪畫理論的時期，具有豐厚學養的文

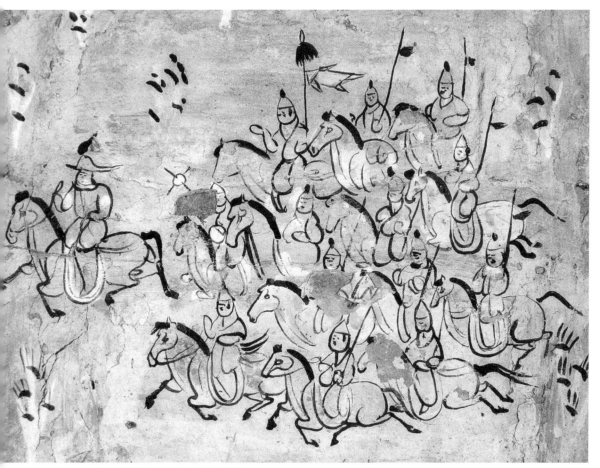

66　嘉峪關 3 號墓墓室壁畫《出行圖》

人官宦和隱士們做出了十分重要的理論貢獻。一些專事反映某類題材的畫家，最終以建立表現該類題材的畫論而使之獨立成為一門畫科。如劉宋時宗炳的《畫山水序》，意味着山水圖像從人物畫的配景地位游離出，正式成為具有獨特的審美價值的畫科 —— 山水畫。其他如花鳥畫等也日趨行業化或專業化，紛紛獨立成科。

　　人馬畫的獨立成科必須基於人物畫的發展成就。東晉顧愷之有關"傳神"、"寫照"等人物畫理論反復出現在他的《論畫》、《魏晉勝流畫讚》、《畫雲台山記》等畫論中，把漢代劉安關於人物畫的經驗之談理論化、系統化，去粗取精，加以闡發，終於使得人物畫作為一門獨立的重要畫科，現身於六朝畫壇。顧愷之的《洛神賦圖》和《列女仁智圖》等名作中細膩傳神的人馬畫藝為人馬畫獨立成科奠定了藝術基礎，並顯示了這一時期人馬造型的基本特徵。

　　顧愷之（345 － 406 年），字長康，小字虎頭，江蘇無錫人，出身士族，官至散騎常侍。是東晉最傑出的人物畫家，在他的時代，人馬畫尚未成為獨立的畫科，但

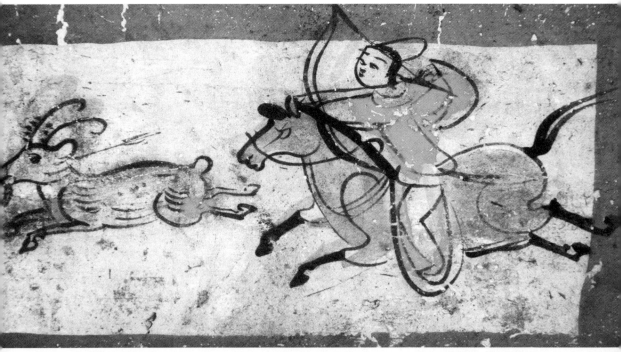

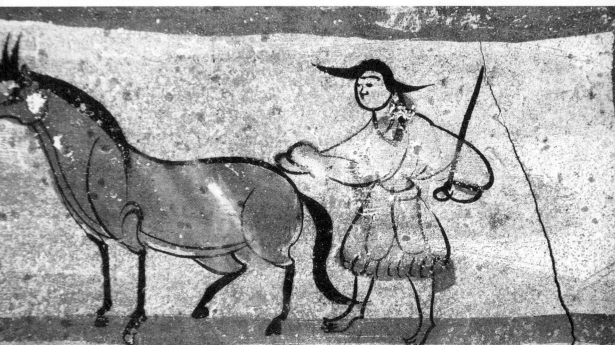

67　嘉峪關 7 號墓墓室壁畫《獵羊圖》

68　嘉峪關 7 號墓墓室壁畫《牧馬圖》

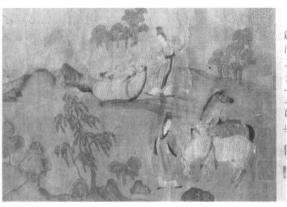

69　東晉顧愷之《洛神賦》（相遇）

70　東晉顧愷之《列女仁智圖》之伯玉車

在表現手法上，已具備了豐富的造型語言。上文所述的顧愷之兩幅真跡今已無存，只存宋人的摹本。

《洛神賦圖》取材於曹植《洛神賦》，係連續性的神話故事畫。表現曹植從京城回封邑途經洛水時，遇洛神宓妃的愛情故事，構思纏綿、情節浪漫。全卷共畫四段，本書截選繪有馬匹的第一段《相遇》【圖69】。

《洛神賦》是一首愛情詩篇，作者將他的戀人甄氏（後由曹操包辦，嫁給植兄丕）化作可望而不可求的洛水女神。其中《相遇》一段畫曹植在洛水畔停歇時的情形，畫家着力刻畫了三匹疲憊的馬呈現出不同的特性，卸了套的馬暫獲自由，猛然就地滾塵，驚得馭手慌忙側身躲讓，馬態動、靜不一，有的引頸回望，有的俯首齧草。《辭別》一段則一改漢代的平視角度，採用俯視，開闊了視野。畫曹植駕車登程，回首尋望洛神的倩影。五馬拉車在三乘的護衛下奮蹄向前，動勢與東漢畫像磚、石和壁畫上的人馬極為相似，證實了東晉人馬畫與東漢藝術的傳承關係。這種極富浪漫情調的馬步，在此之後很少出現在畫中，特別是宋以後，人馬畫家筆下的車馬十分注重交代挽具的結構和車馬運行的實際形態。

《列女仁智圖》【圖70】中的"伯玉車"表現出東晉人馬畫的另一種畫風。畫家把馬匹的肌肉表現得十分圓渾和鮮明，這種造型方式我們在戰國青銅立馬中相識過，證明雕塑的結構語言影響到畫馬藝術。畫家十分注重描繪馬匹在行進中的肌肉力度，這在畫馬歷史中是罕見的。其線條圓勁勻細，沿線略有微染，方顯出立體之感。但馬小人大，表明當時還缺乏基本的人馬比例關係。

作為摹本，在卷軸畫中，該卷不會是最早的人馬畫，卻是現存較早的具有欣賞功能的車馬圖像。由於顧愷之的藝術地位，他對唐代人馬畫的藝術影響是不言而喻的，他的人馬畫風恰可用唐代張彥遠的評述簡而言之："緊勁聯綿，循環超忽，格

調逸易，風趨電疾，意在筆先，畫盡意在，所以全神氣也。"[9]

在顧愷之前後，出現了一大批兼畫人馬的人物畫家，如三國時期東吳的曹不興作《南海監牧十種馬》；晉武帝朝的王廙（275－322年）繪《吳楚放牧圖》；晉明帝司馬紹（299－325年）畫《遊獵圖》；東晉雕塑家戴逵（347－396年）創《三馬伯樂圖》、《名馬圖》；南朝史道碩製《三馬圖》和《穆天子八駿圖》；劉宋陸探微寫《五白馬圖》、《劉亮騧馬圖》、《高麗赭白馬像》等。

從上述林林總總的畫目來看，當時的人馬畫可分為兩類，一是描繪個體性的馬匹，二是表現群體性的馬群。所謂"白馬"，很可能是以白描手法畫馬的雛形，南朝史粲曾作《馬勢白畫》證實了這種技法的存在。總之，南齊之前，擅長人馬畫的高手層出不窮，漸漸誘發出南齊人馬畫的突變。

完成這個突變的是南齊武帝朝（483－493年）的少府卿毛惠遠，他係滎陽陽武（今河南原陽）人，是畫史記載最早的專長畫馬的宮廷畫家。他的畫馬專著《裝馬譜》，標誌着人類描繪了達數千年之久的這類題材，終於孕育成畫科。據其名，此譜應屬於供課徒之用的畫譜，遺憾的是，此譜僅傳至宋代，之後散佚。他還曾作過《騎馬圖》、《赭白馬圖》、《騎馬變勢圖》等，人稱"時有滎陽毛惠遠善畫馬，璠（劉璠）善畫婦人，並為當世第一。"[10]

毛惠遠之後，以南梁張僧繇和梁元帝蕭繹的人馬畫最為著稱。

張僧繇係吳中（今江蘇蘇州）人，梁武帝朝（502－549年）官至右軍將軍、吳興太守。在人物畫方面，他創立了"張家樣"，其造型特徵是"面短而豔"，與顧愷之、陸探微合稱"六朝三大家"。張僧繇作畫以生動活脫取勝，相傳他在金陵（今江蘇南京）安樂寺壁上畫四白龍，其中二龍點睛畢，當即破壁騰雲上天；又曾在一乘寺用天竺（古印度）法畫花卉，有凹凸感，稱"凹凸花"。此外，他還能作沒骨山水。他的這些技藝極可能在其人馬畫中有所表現，惜無畫跡傳世。唐代張彥遠《歷代名畫記》卷七著錄有他的《雜人兵刀圖》、《羊鴉躍馬圖》等，想必在表現人馬的動勢上有驚人之筆。

梁元帝蕭繹（508－554年），字世誠，小名七符，蘭陵（今江蘇常州）人，他除了長於畫人物、花鳥走獸之外，亦擅長畫馬，《藝文類聚》說他"畫馬疏工"，[11] 可見他的畫法十分簡練。惜其作品亦無存世者。

9　（唐）張彥遠《歷代名畫記》卷二《論顧陸張吳用筆》。

10　（唐）李延壽《南史》卷三十九《劉勔》，1975 年中華書局點校本。

11　（唐）歐陽詢《藝文類聚》卷七十四，上海古籍出版社排印本。

4. 北朝人馬畫的藝術特性

楊子華是北齊擅長人馬畫的傑出畫家，官至直閣將軍、員外散騎常侍。北齊武成帝高湛將他禁於宮中，獨賞其作，"非有詔不得與外人畫"，成為北齊諸帝的御用畫家。唐代詩人元稹認為"楊畫遠於展(子虔)"，張彥遠引用閻立本的話稱頌其畫藝"自像人以來，曲盡其妙，簡易標美，多不可減，少不可逾，其為子華乎！"[12]楊子華一生創作豐富，其佳作有《北齊貴戚遊苑圖》等，他在鄴中北宣寺和長安(今陝西西安)永福寺繪製的壁畫一直保留到唐代，惜今無畫跡存世。山西太原王郭村出土的北齊婁叡墓壁畫中的人馬形象，被美術史界公認為是楊子華所處時代的傑作。

婁叡是鮮卑望族，北齊外戚，本姓匹婁，簡改姓婁，其姑為高歡嫡妻。官至太傅、太師兼錄並省尚書事、尚書令，總領帝機，仕途顯赫。其墓建於北齊武平元年(570年)，發掘於1979年至1981年。現存壁畫七十一幅，總計二百平方米左右，分佈在墓道、天井、甬道和墓室下欄。其中的《儀衛出行和歸來圖》【圖71、圖71-1】係該墓墓道西壁局部，表現出墓主人出行時所擁有的儀仗氣派。雖為八騎齊驅，然畫家僅繪三馬，通過表現人與人之間的關係，使觀者感受到另外五馬的存在。這種巧妙的省略手法使畫面緊湊集中而不壅塞閉悶，突出了儀衛的精神面貌，此類佈局法在人馬畫史上極為罕見。眾衛士着盤領窄袖衫，頭戴黑弁帽，個個豐頤厚唇，應是北齊鮮卑人的基本面貌。整幅作品線條圓活流利，收筆時顯露鋒，無一筆有謹弱失勢之感。馬群的線條結構精簡，肌膚蘊含着活力，肌體充滿了運動感。壁畫的繪製年代大約與手楊子華的生活時期重疊，據許多專家的推測，楊氏或有條件應徵參與了此墓壁畫的繪製，至少可以確信，強勁雄健的線條塑造的衛士和駿馬，表現技巧達到高度成熟，極可能是在楊子華影響下的人馬畫風格，或者説呈現了楊子華時代人馬畫的典型風格。可以推斷，北齊畫馬用筆通過隋代畫家的承接，影響了唐人畫馬的風尚。北齊，不愧是一個出現人馬畫大師的時代。

舊傳《北齊校書圖》【圖72】是楊子華的手筆，現斷為北宋摹本，且已屬殘卷，其母本係北齊時的佳作，畫中人物的衣冠服飾均屬北齊樣式。該圖畫的是北齊天保七年(556年)，文宣帝高洋命當時的名儒樊遜[13]等十二人在尚書省聯袂校勘皇室收藏的五經及諸史古籍的情景。校勘場景真實，諸賢神情專注，諸僕姿態殷切。畫家將室內的校勘活動與室外馬夫備馬的情景處理成平視的角度，捨棄室內外的環境差異，使畫面佈局顯得十分明朗簡潔，突出了校書活動。長卷可分為三段，第一段畫

12 （唐）張彥遠《歷代名畫記》卷八，人民美術出版社1963年版。

13 樊遜，北齊河東北猗氏人，字孝謙。他通於典籍，文宣帝天寶年間(550－559年)詔入秘府勘定書籍，武成帝河清(562－564年)初年任主書，後遷員外散騎侍郎。

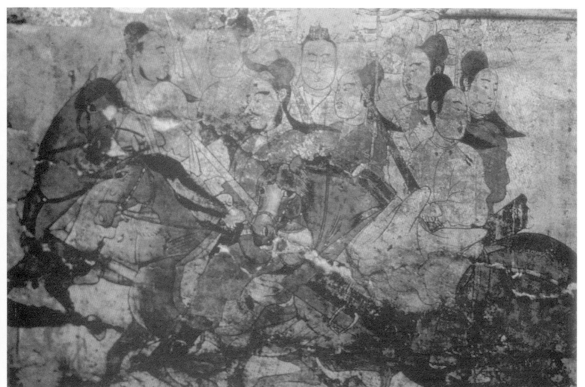

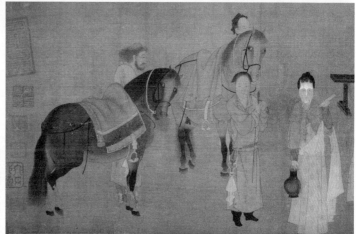

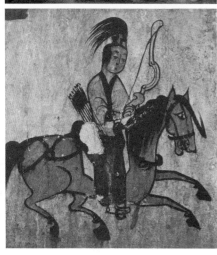

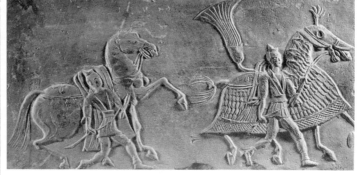

71	71、71-1　北齊婁叡墓壁畫《儀衛出行和歸來圖》（局部）
	72　北齊楊子華（宋摹）《北齊校書圖》（局部）
71-1	72
	73　河南鄧縣出土的南朝彩繪畫像磚《戰馬》
74	73
	74　吉林集安高句麗墓室壁畫

一長者坐在交椅上，點校古籍，周圍有五人侍奉，左側一書童走向長榻，將第一段與第二段連接起來，第二段畫榻上坐着五位校書者，另有六名仕女侍立於一側，榻上兩位老者正揮汗細讀，另一位在鼓琴助興，坐在榻沿的老儒正由書童幫着穿靴，欲離席而去，鼓琴者伸手挽留，老儒推搡不從。第三段畫圉夫牽馬佇立於外，掀動的馬蹄和擺動的馬頭顯得有些不耐煩，表明他們與馬夫已等候多時了，反襯出老儒們廢寢忘食的校書熱情。

摹者非常忠實原作，準確地再現了北齊人物平眉細目、豐頤厚唇的造型特徵，人物的服飾、面形和線條風格與北齊婁睿墓壁畫上的儀衛、騎從十分相近。不同的是，《北齊校書圖》的表現技巧更為精到，線條寓剛於柔，無一贅筆，設色極簡，略以暖色敷染衣着，用白粉染出當時女性的時尚面妝。畫家十分注重區別人物的內在精神，如校書者的目力集中、目光犀利，充滿睿智；侍者形態慵懶，目光分散。畫中侍者頭頂上的一雙小髻是北齊的獨特髻式，當"北齊校書"成為後世專有的繪畫題材時，這個髻式幾乎是北齊髮式的象徵性標誌。

楊子華之作的生動性在當時歎為一絕，他"嘗畫馬於壁，夜聽蹄齧長鳴，如索水草；圖龍於素，舒卷輒雲氣縈集。"[14] 此說雖有誇張成分，但也說明了楊子華還擅長畫鞍馬，表明了北朝畫家較注重在形象的真實性和生動性上打動觀者，而南朝畫家的人物畫功力則重在神韻。從對南北朝兩地畫家的神話性渲染中不難看出，兩地人物畫家不同的藝術取向。

這個時代還出現了許多不同材質的人馬畫佳作，其中最精彩的是河南鄧縣出土的彩繪畫像磚《戰馬》【圖73】，這件南朝浮雕充分地表現出戰馬和勇士在出征前的無畏氣概，戰馬心情激奮，四蹄翻騰，奮力狂嘶，馭手緊拉韁繩，快步跟上，其浮雕的藝術效果將人與馬的重疊關係處理得十分得體。

在少數民族地區，如東北高句麗的壁畫亦盡顯風采，高句麗民族深受中原漢族文化影響，在吉林集安的高句麗墓壁畫上演繹出一幅幅人馬追逐、狩獵的歡快場面【圖74】，畫中的線條粗糲濃重，飛揚有態，只是在形體上尚欠精準。

綜上所述，漢末和西晉初的民間藝術滋養了東晉時期的人馬畫，在東晉，文人士大夫參與繪事，從理論的高度和技法的角度發展了人馬畫，使之完成了質的飛躍；工匠的藝術昇華為官宦藝術乃至宮廷藝術，特別是北齊宮廷畫家楊子華人馬畫的造型特徵和藝術風格在婁叡壁畫中顯現得那樣真切，說明了宮廷繪畫的影響力。影響力最強的莫過於中原藝術，一直向北影響到高句麗的人馬畫。

14　（唐）張彥遠《歷代名畫記》卷八。

人馬畫的成熟階段

唐馬天下震　驊騮長安肥
—— 唐代，人畫馬的第一次高潮（公元 618 – 907 年）

　　牧馬是唐代富國強兵的根基，在初唐的"貞觀之治"時期，由國家經營的馬場即"牧監"，極大地穩定和繁榮了唐朝社會。盛唐時期，引進了西域良馬，增強了馬力，正像杜甫在《房兵曹胡馬》詩中所盼望的那樣："驍騰有如此，萬里可橫行。"人馬畫家筆下的神駿更是形象地記錄了這個時代的強音。唐代人馬畫家可分為三大類型，即皇族畫家、御用畫家和一大批浪跡在社會下層的畫家，他們畫風迥異，都對後世產生了範本作用，形成了中國古代第一次人馬畫的高峰。

1. 唐代強盛無比的馬政

　　初唐繼承了隋代初盛的畜牧業和馬政制度，設置了太僕寺、駕部、尚乘局和為狩獵提供服務的閒廄使，太僕寺下設牧監（相當於牧場總管），牧監按牧場馬匹的數額分為上、中、下三個級別。此外，隋唐二朝還專設了供太子車騎儀仗用的太子僕寺，下轄廄牧署，今出土的唐宗室李壽、李賢、李重潤等墓室壁畫中的車騎儀仗，必是太子僕寺安排的場面。

　　唐代馬政有過兩次興盛，其一是在初唐，唐太宗李世民為抵禦突厥對北方的進犯，在隴右（今陝西、甘肅一帶）大舉官牧，輔以民牧，從貞觀到麟德年間（627 – 665 年），隴右官馬達 70 萬之多，雖在數量上遠不及北魏，但馬的戰鬥力和品種已大大強於北魏。

　　為初唐馬政事業建立卓著功勳的是太僕寺卿張萬歲（張景順），約在高宗麟德元年（664 年）前，張氏被免職，馬數劇跌，到玄宗開元（713 – 741 年）初年，官馬僅存 24 萬匹，射騎之士亦銳減。唐玄宗在逆境中力挽敗局，獎掖民牧，大力引進域

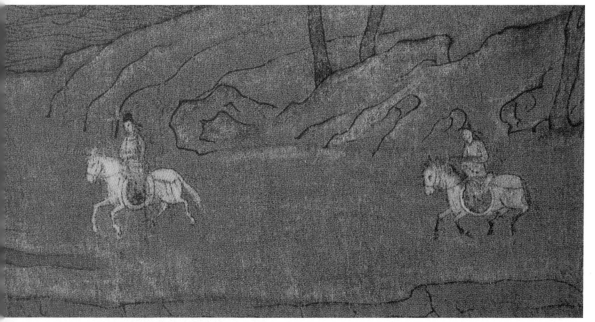

75　隋展子虔(傳)《遊春圖》(局部)

外種馬，開元十三年(725 年)，隴右馬眾之時，回升到 43 萬匹，是唐代第二次馬政之盛。

　　安史之亂後，唐王朝國力日衰，內亂割據使邊塞空虛，隴右監官馬全被吐蕃席捲而去，內廄空盡，不得不以關輔一帶的 3 萬民馬填補內廄，內地的馬政亦因藩鎮割據而脫離了唐王朝控制。

　　唐代人馬畫直接記錄了當時的官牧和御廄的馬匹形象，故唐代人馬畫同樣有過與之相應的兩次創作高潮，並出現了兩個主題：初唐的英雄主義和盛唐的享樂主義，反映了唐皇家的文化心態。

2. 唐代人馬畫的藝術前源

　　以藝術淵源論及唐代人馬畫，主要是來自北齊和敦煌壁畫，北方是唐代的政治中心，敦煌是當時民間繪畫的中心。北齊有不少人馬畫家歷經北周，一直活動到隋朝，他們薈萃並發展了北朝的人馬畫藝術，是唐代人馬畫的母體。特別是強調寫實的表現手段經隋代兼擅畫車馬的展子虔和楊契丹等人的承傳後，在唐代日漸完善，出現了一大批專擅人馬畫的名家，構成了畫史上第一次人馬畫高潮。

　　由北齊、北周入隋的展子虔，堪稱"唐畫之祖"，他官至朝散大夫、帳內都督，生活於當朝貴族豪門之中，屢見車馬出行的雄壯氣派，故長於青綠山水之外，還兼擅車馬，時人以展子虔的車馬與當時董伯仁的台閣並稱"董展"。宋代董逌《廣川畫跋》

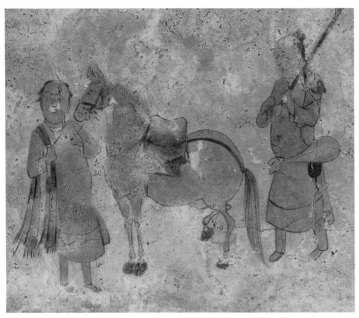
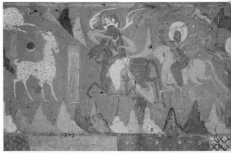
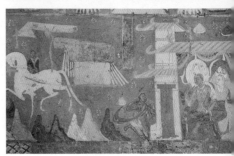

76　隋墓室壁畫《備騎出行圖》（局部）
77、77-1　北魏敦煌壁畫《九色鹿本生》（局部）

76	77
	77-1

讚述道："展子虔作立馬而有走勢，其為臥馬則有騰驤起躍勢，若不可掩覆也。"可見展氏畫馬的長處全在於擅長捕捉馬在靜態中的動勢，微妙之處，難以言傳。這種功力被唐代韋偃所繼承並大有發展。展子虔的真跡已佚，傳為他的《遊春圖》【圖 75】是被宋人添改了的臨本，畫中的點景人馬可推測出展氏的人馬畫確實達到了精於把握形態的藝術能力。他的真跡只能在唐代張彥遠《歷代名畫記》卷八和北宋《宣和畫譜》卷一中見到圖名，前書如《長安車馬人物圖》、《弋獵圖》，後書有《人騎圖》、《人馬圖》、《挾彈遊騎圖》等。

　　由周入隋的楊契丹、鄭法士亦擅畫車馬，聲譽不凡。史載楊契丹等人在長安(今陝西西安)光明寺(後為大雲寺)畫壁畫，同畫者田僧亮見楊契丹以簾遮蓋其畫，不解道："卿畫終日不可學，何勞鄣蔽？"並求楊氏亮出畫本，楊契丹引田僧亮至朝堂，指着宮闕、車馬曰："此是吾畫本也。"[15] 隋代人馬畫大師注重生活的創作方法開啟了唐人的寫實觀念，在唐代，類似這樣的典故不在少數。

　　《備騎出行圖》【圖 76】位於山東嘉祥英山徐敏行夫婦合葬墓墓室西壁，是隋代難得的一鋪有人馬的墓室壁畫，我們在圖中看到的圓渾雄健之馬到了唐代還將長高、長大，畫中也還缺乏唐人那細勁圓渾的線條和淳厚的色彩。但它預示着一個燦

15　(唐)張彥遠《歷代名畫記》卷八，人民美術出版社 1963 年版。

爛的人馬畫藝術高潮即將到來。

敦煌位於甘肅省的西北角，是中原、關陝車馬前往中亞和西亞的必經之地，是絲綢之路的補給站和交易城，同時，也聚集了許多來自天竺（今印度）和西域的佛教徒在此傳播佛教，開窟繪製佛教壁畫是傳播教義的重要手段。距敦煌城東南20公里的鳴沙山岩壁上的476個洞窟被統稱為莫高窟。它開窟於公元366年，經歷了四百多年的輝煌歲月，是中國佛教繪畫的寶庫。

可以這樣説，晉唐時期的敦煌壁畫藝術是當時最前衛的繪畫風格，畫工們來自四方，各自身懷絕技，不受朝廷藝術的束縛和各種審定，充分發揮了他們的藝術想像力和繪畫天賦。當這股藝術之風形成勢潮時，便漸漸地向東傳遞。如晉代飄逸的人馬畫風、唐代肥碩的人馬造型，大多起源於敦煌壁畫的藝術成就。

在敦煌壁畫中，大量出現的佛傳故事、本生故事等，由於白馬對馱經送佛的特殊貢獻，白馬係敦煌壁畫裏描繪最多的動物之一。

北魏257窟西壁中層的《九色鹿本生》【圖77、圖77-1】因其美麗感人的故事而聞名至今，畫中的白馬和黑馬是魏晉鞍馬造型的基準，修長的身軀、靈活的腿蹄，彷彿可聞到清脆而有節奏的蹄聲。畫中的馬匹不用勾線，根據其結構順筆而下，保留了早期敦煌壁畫受域外畫法影響的痕跡。敦煌壁畫的畫工們在創作中毫無禁忌，大膽想像，在《九色鹿本生》一側繪製的《須摩提女緣品》【圖78】畫佛弟子乘各種仙禽神獸赴約，畫中的神馬極富動感，領首抬臀，形成了"S"形，畫工們緊緊抓住諸馬的大動大勢，略去一切細節描繪，更使其造型鮮明奪目，靜坐在神馬身上的佛紋絲不動，形成強烈的動靜對比。

隋代敦煌壁畫中的人馬漸漸變得豐腴飽滿，但仍不失靈巧與飛動之感，較為突出的是397窟西壁龕頂南側《夜半逾域》中的太子騎馬【圖79】，天神托着馬蹄在飛奔，278窟西壁龕南側的太子騎馬【圖80】的風動飛速之感則更為鮮明，奔放的筆觸與奔馳的人馬合為一體。"夜半逾域"中的"太子騎馬"形象在唐代的敦煌壁畫中反復出現，畫法同隋，只是馬體更為壯實。

唐代敦煌壁畫在人馬畫方面的突出成就是奠定了唐代紙絹類人馬畫的造型程序和線描風格，壯碩的馬體猶如一橫置的大木桶，而支撐這一龐然大物的卻是靈巧秀雅的四腿，將雄厚與靈動巧妙地統一為一個整體。畫工將馬匹畫得十分矯健，在運動中充滿了極強的衝擊力。敦煌壁畫的興盛與供養人的大量捐助有着極為密切的關係，因而供養人的坐騎也成了畫工們的表現對象，較早的是初唐431窟西壁下層的《馬夫與馬》【圖81】，把睏倦坐睡的馬夫描繪得淋漓盡致，佇立的馬匹似睡非睡，亦顯困頓，從側面反映了主人公在做佛事時全身心地投入，以至於忘卻了時間。畫

工以十分簡潔線條，勾畫出馬體隆起的體積感。晚唐的敦煌壁畫開始出現了大場面的人馬活動，氣勢奪人。如 156 窟南壁下層的《張議潮統軍出行圖》【圖 82】和該窟北壁下層的《宋國夫人出行圖》【圖 83】等，均表現了當地政要權貴們的出行活動，鋪排出氣勢浩蕩的宏偉場景。這個時期的畫家們在前朝的藝術基礎上刻意將人馬畫得精微和巧致。

從在敦煌莫高窟的藏經洞裏發現的壁畫《騎馬人物圖》【圖 84】，和在新疆阿斯塔那 188 號墓中出土的絹畫《牧馬圖》【圖 85】，不難看出敦煌壁畫中的人馬畫是怎樣過渡到紙絹畫的。也不妨說，唐三彩中的人馬形象【圖 86-1、86-2】就是紙絹畫和壁畫的凸現，它們共同反映了唐代人馬藝術的一致性，是這個時代脈搏裏迸發出的強音。

3. 初唐人馬藝術品遺跡

初唐時期(618 － 712 年)的人馬卷軸畫幾乎無真本存世，但從工部尚書閻立德精心設計的唐太宗李世民《昭陵六駿》浮雕【圖 87】上可深深感受到一股撲面而來的英雄主義氣概，"昭陵六駿"是李世民生前征戰時的坐騎，為創建李唐王朝立下了赫赫戰功，六駿依次為：特勒驃、颯露紫、什伐赤、拳毛䯄、青騅、白蹄烏。其中丘行恭為颯露紫拔流矢一段最為精絕，人馬緊緊相依，人與馬生死攸關的戰鬥情誼油然而生。《昭陵六駿》浮雕不僅奠定了唐代人馬畫表現英雄主義的藝術傾向，而且代表了唐人雄強剛勁的審美觀與奮發進取的精神風貌形成的高度統一。在這種審美意識支配下的初唐墓室壁畫和宗室人馬畫有李壽墓(630 年)、李賢墓(706年)、李重潤墓(706 年)等的人馬出行圖像。

以人馬為勝的李賢墓壁畫《狩獵出行圖》【圖 88】為例，可見初唐已開始步入了描繪大場面人馬的階段。李賢墓位於陝西乾縣，係唐高宗李治與女皇武則天的陪葬墓。李賢(654 － 684 年)是高宗次子，封潞王、雍王並立為太子，他反對武則天執政，被武氏廢為庶民，後遭迫害，死在巴州。唐中宗於神龍二年(706 年)以一品王禮遷葬於此，追封為章懷太子，故繪製該墓壁畫的工匠當數一流。《狩獵出行圖》位於墓道東壁，表現了墓主人生前率眾沿大道出行畋獵時的壯觀場景，計有 40 餘騎。作者的匠心在於強調騎隊的疏密關係，中間部分是全圖的高潮，人馬相接，不留絲毫間隙，其佈局可謂韋偃《牧放圖》的雛形。此圖展示出畫家已具備了表現人馬重疊穿插關係的能力，馬匹的個性漸漸鮮明起來，徹底擺脫了漢代人馬畫趨於程式化的束縛，洗盡了裝飾性和圖案化的表現特點，順沿了北朝注重寫真的軌跡而發展。壁畫中奔馬的造型與唐代《昭陵六駿》浮雕相近，馬體膘肥精壯，純係官馬之相，是韓幹畫馬的藝術前源。人物線條圓轉活脫，簡略而富有率意，設色簡淡，突

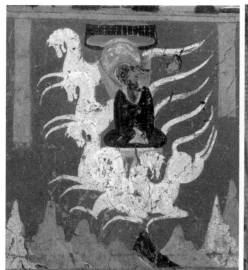
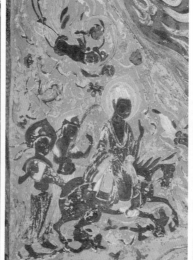

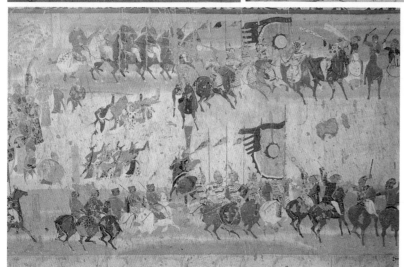

78　79　80

82

81

78　北魏敦煌壁畫《須摩提女緣品》（局部）
79　隋敦煌壁畫《夜半逾城》（局部）
80　隋敦煌壁畫《太子騎馬》（局部）
81　唐敦煌壁畫《馬夫與馬》（局部）
82　唐敦煌壁畫《張議潮統軍出行圖》（局部）

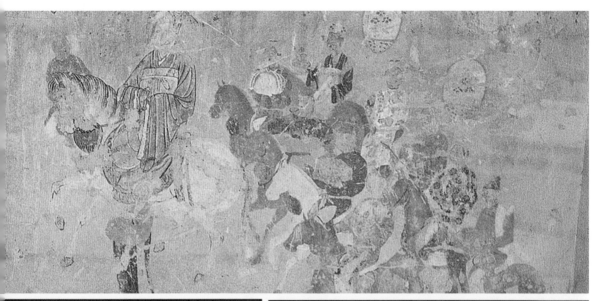

	83	
86-1	86-2	
	84	85

83　唐敦煌壁畫《宋國夫人出行圖》（局部）

84　敦煌莫高窟藏經洞壁畫《騎馬人物圖》（局部）

85　新疆阿斯塔那 188 號墓出土的絹畫《牧馬圖》
（局部）

86-1　唐陶馬

86-2　唐三彩馬

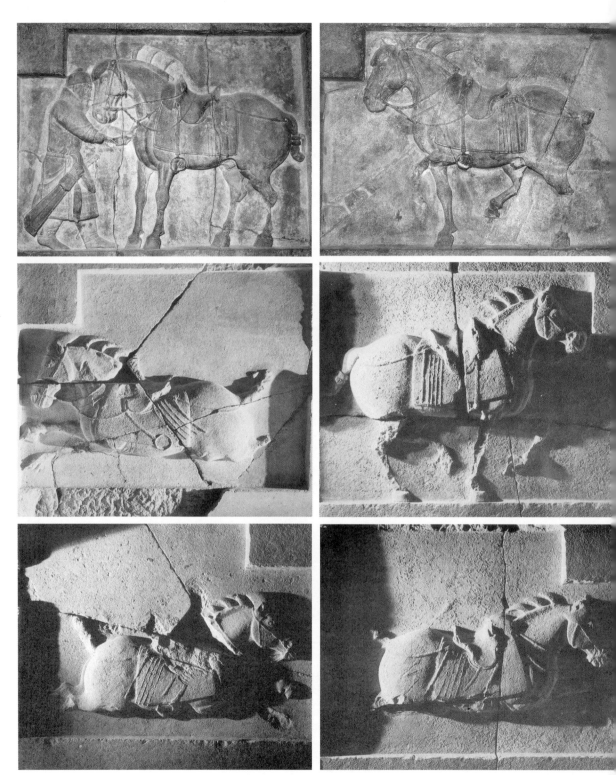

87 唐《昭陵六駿》

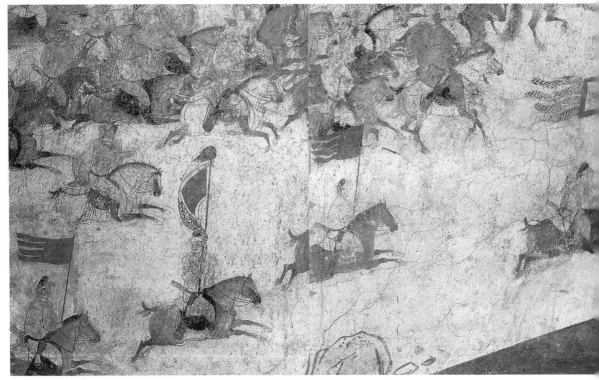

88 初唐李賢墓壁畫《狩獵出行圖》（局部）

出了線條的運動感。生機勃勃的畫面預示着盛唐人馬畫的高潮為期不遠，在以後的歲月裏，初唐壁畫和浮雕中的肥駿碩騎將漸漸地浮現在卷軸畫中。

這一在繪畫史上出現的新的審美觀與唐代貴冑的審美取向不無關係，皇家審美意識的作用，必定給唐代人馬畫帶來繁盛。

唐宗室歷來傳延着喜畫人馬的風習，如宗室裏的漢王、岐王、寧王和江都王等皆擅長畫宮中良駿，唐明皇常品評諸王的畫跡，讚賞了"無纖細不備"的寫實精神。唐高宗的第七子漢王元昌作過《贏馬圖》、《獵騎圖》。江都王緒係太宗之姪，官至金州刺史，嘗繪《寫拳毛騧圖》、《人馬圖》和《呈馬圖》等，杜甫有詩讚曰："國初以來畫鞍馬，神妙獨數江都王。"[16] 江都王也有一段關於畫馬的精確之論："士人多喜畫馬，以馬之取譬，必在人才，駑驥遲疾，隱顯遇否，一切如士之遊世。不特此也，詩人亦多以託興焉，是以畫馬者可以倒指而數。"[17] 可知士人喜作鞍馬，意在畫者企望能同良駿遇伯樂一樣為君王所知，故古人畫相馬圖，意出於此。

此外，江都王、滕王還雅好畫驢，可謂開皇室畫驢之先河。

16 （唐）杜甫《杜工部詩集》卷五，中華書局 1957 年版。

17 （北宋）佚名《宣和畫譜》卷十三，畫史叢書本，上海人民美術出版社 1982 年版。

4. 盛唐人馬畫名家及名作

盛唐(712－756年)人馬畫，繼續保持了英雄主義的創作勢潮，同時，充裕富足的物質財富和安定閒適的社會環境，滋養了一大批沉溺於精神和物質享受的權貴階層，他(她)們策馬悠遊於明媚的春光裏，或遊獵，或賞春。悉心於描繪這類場景的人馬畫無不熏染上享樂主義的藝術情調。盛唐人馬畫的另一個突出點是眾多的詩人和文學家關注這一直接反映時代精神的畫科，題下許多不朽的詩篇，詩人們的審美觀在一定程度上左右了人馬畫的審美取向。

唐明皇的時代，是唐代人馬畫藝術的巔峰，明皇李隆基直接干預畫家畫風的師承並引導畫家積極發展寫實風格，上行下效，風行無阻。唐明皇曾在華尊樓壁上見到寧王的《六馬滾塵圖》，讚賞道："無纖細不備，風鬃霧鬣，信偉如也。"精微狀物的寫實畫風在唐明皇的倡導下暢行於宮中。李隆基特好名馬良駒，他的馬上運動和御廄之駿成為盛唐人馬畫家的繪畫主題。在這個時期，風頭最健的是御用畫家，他們多畫禁中御馬，畫風瑰麗精整，氣度高邁雄放，曹霸及其門人韓幹是這一審美標準的代表。

盛唐人馬畫家首推曹霸，他是譙郡(今安徽亳州市)人，三國魏曹髦之後。開元(713－741年)間已得畫名，官左武衛大將軍，天寶年間(742－755年)，常奉旨畫御馬及功臣像，頗受唐玄宗的恩寵，貴戚權門爭相追逐其畫，裝置成屏障。他畫馬以氣勢奪人，神采飛動，與以形似為上的韓幹截然不同。公元755年，"安史之亂"爆發，已是垂暮之年的曹霸流寓西蜀(今四川)，其慘狀猶如杜甫《丹青引》所云："途窮反遭俗眼白，世上未有如公貧。"[18]

曹霸畫馬長於目識心記，所畫駿馬，皆取像於真形，他曾畫過唐明皇的御騎"玉花驄"、"照夜白"等名馬。北宋《宣和畫譜·十三》著錄了他的《內廄調馬圖》、《牧馬圖》、《人馬圖》等十四件名作，今皆無存，只能從歷代對曹霸畫馬的評述中略知其畫格：杜甫的《房兵曹胡馬詩》説曹霸的馬以"鋒棱瘦骨成"，北宋黃伯思《東觀餘論》云："曹將軍畫馬神勝形，韓丞(幹)畫馬形勝神。"宋代董逌稱曹霸畫馬"將託之神遇而得其妙解者耶！"[19]元代夏文彥讚曹霸"筆墨沉着，神采生動。"[20]

綜上所論，曹霸畫馬的藝術特點是：(一)喜畫瘦馬；(二)在形似的基礎上以神似奪人，即得馬之"骨相"。春秋時期孫陽的《相馬經》一類的評馬典籍着實為畫馬

畫馬兩千年

18 (唐)杜甫《杜工部詩集》卷五，中華書局 1957 年版。

19 (宋)董逌《廣川畫跋》卷六，畫品叢書本，上海人民美術出版社 1982 年版。

20 (元)夏文彥《圖繪寶鑒》卷二，畫史叢書本，上海人民美術出版社 1982 年版。

者和評論家提供了十分重要的審美觀。

曹霸得弟子二人,其一為陳閎(一作宏),會稽(今浙江紹興)人,唐玄宗開元年間被召入宮,官至永王府長史。他是最早以人物肖像與鞍馬畫合一而享譽內府的畫家,著名的《金橋圖》是他與吳道子、韋無添合繪的大型歷史故事畫,畫中的玄宗肖像與名馬"照夜白"由他主繪。和曹霸一樣,他的人馬畫以皇室的活動為主軸,精繪了《玄宗馬射圖》、《中宗射鹿圖》等及許多御廄良駿,楊貴妃的策馬之樂亦反復出現在他的筆端,曾作《楊貴妃上馬圖》和《楊貴妃並馬圖》,這一類題材的流傳約始於此。陳閎的人馬畫皆不存世,只知其畫"貌之於前","筆力滋潤,風采英奇",[21] 或曰"英逸"、"遒潤"[22] 等。從整體而論,陳閎不出曹霸之籬,今美國納爾遜博物館庋藏傳為陳閎的《八公圖》,可作陳閎畫風的參考之圖。

曹霸的另一門人韓幹在造型上另闢路徑,自成一格。據《酉陽雜俎》載,韓幹年少時生活貧寒,在都城長安當酒保。一日,韓幹去王右丞(王維)家討酒賬,不遇,便就地習畫人馬,王維回府見狀,不勝驚歡,"乃歲與錢二萬,令學畫十餘年。"輔以杜甫《丹青引》所説的"弟子韓幹早入室",或可猜測韓幹很可能是在這個"十餘年"中師從曹霸。天寶年間,韓幹因畫名被徵入宮,官至太府寺丞,從六品上,協助掌管倉貯、貿易之事,但時常揣摩御廄良駟。唐明皇曾令韓幹師法陳閎,韓幹不就:"臣自有師,陛下內廄之馬,皆臣之師也。"[23] 韓幹的獨創在於重"畫肉",他專畫膘肥渾厚的馬匹,以壯雄姿。在唐宮,大凡人物畫家,都長於此道。可推知此時的韓幹已形成了獨到的藝術見解和個人風格。"安史之亂"時,韓幹未隨唐明皇入蜀避亂,無御馬可畫的韓幹"端居無事"[24],足見他與"內廄之馬"的創作關係。今可知韓幹繪製的御馬有《文皇龍馬圖》、《玉花白馬圖》、《內廄圖》等,他還以唐明皇與坐騎的感情關係為題繪製了《明皇觀馬圖》、《明皇試馬圖》、《明皇射鹿圖》等等。

細究韓幹與曹霸畫馬的造型區別在於韓幹一變曹霸瘦峭之形,以致於偏愛曹馬的杜甫憤然寫下了不滿韓幹的詩句:"幹唯畫肉不畫骨,忍使驊騮氣凋喪。"[25] 韓幹的肥馬造型,多有誇張,廣為社會所知。據載,"建中初,有人牽馬訪馬醫,稱馬患腳,以二十錢求治。其馬毛色骨相,馬醫未嘗見,笑曰'君馬大似韓幹所畫者,

21 (唐)張懷瓘《畫斷》,畫品叢書本,上海人民美術出版社 1982 年版。

22 (唐)朱景玄《唐朝名畫錄》,畫品叢書本,上海人民美術出版社 1982 年版。

23 (宋)李昉等編《太平廣記》卷二百一,中華書局 1960 年版。

24 (唐)張彥遠《歷代名畫記》卷九,人民美術出版社 1963 年版。

25 (唐)杜甫《杜工部詩集》卷九,1957 年商務印書館用上海圖書館藏本。

真馬中固無也。'"[26] 聯繫盛唐出現的審美變異，韓幹的造型風格並不是孤立存在的，如人物畫家周昉所畫婦女皆以豐厚為體，"衣裳簡勁，彩色柔麗"，[27] 故 "與韓幹不畫瘦馬同意。"[28] 現從出土的盛唐壁畫和唐三彩陶馬來看，馬尚豐厚輕肥是盛唐畫馬的時代風格，如杜詩所吟："同學少年多不賤，五陵衣馬自輕肥。""朝扣富兒門，暮隨肥馬塵。" 膘肥體厚的馬匹是主人財富和權勢的表現，也與當時仕女畫崇尚造型豐肥的審美取向完全協調一致。韓幹畫馬的造型程式，集中在他編著的《雜色駿騎錄》一書中，此書入宋已佚。今可見傳為韓幹的《牧放圖》【圖 89】和《照夜白圖》【圖 90】。

《牧放圖》畫一虯髯圉官騎一白馬與另一黑馬並行，這是現存卷軸畫中較早的人騎類題材，主要反映的是牧人與馬的主從關係。牧放者氣質溫厚，人物線條細勁方硬，馬匹的造型圓渾肥碩，表現出盛唐人馬畫典型的造型風格，屬華貴豐厚一路，為唐代和歷代人馬畫家傳習不止，以至於取形於此圖，如清代曹岱的《立馬天山圖》的人馬造型便是韓幹《牧放圖》的翻版。

《照夜白圖》繪唐玄宗的名馬照夜白被繫在拴馬樁上，照夜白不甘被縛，昂首長嘶，四蹄翻騰，欲掙脫出羈絆。繃直的韁繩、緊張的肌肉、豎立的馬鬃和擴張的鼻孔等細節顯示出照夜白奮力抗爭的程度已達到了極限，表現了牠桀驁不馴的鮮明個性。圓肥渾厚的馬體與剛直瘦硬的拴馬樁形成了質的不同和動靜對比。聯想畫家鮮明的藝術個性和久居深宮的生活，其中是否蘊含着他渴求自由生活的強烈願望，只能留給今人去揣摩了。此圖線條細勁而富有彈性，充滿活力。畫家在沿線一側，略用淡墨微染，顯露出圓渾的凹凸感。這與初唐來自于闐（今新疆和田）的尉遲跋那和尉遲乙僧父子的畫法有關，父子倆傳入了盛行於西域的凹凸畫法。可以說，《照夜白圖》代表了韓幹畫馬成熟期的畫風，堪稱古代人馬畫中最富馬匹個性的藝術精品。《照夜白圖》給舊時北平的文人雅士們留下了抹不盡的傷感。據南京師範大學教授秦宣夫教授（已故）回憶，1920 年代，《照夜白圖》被美國人買走，臨出賣前，原物主為了讓舊京百姓再睹一回照夜白的風采，單闢一室舉辦"《照夜白圖》特展"，門票為一塊大洋一張，一時間，展室內人頭攢動，人與畫交流之際，似乎能聽到照夜白欲掙脫馬韁的嘶鳴聲，更使觀者動情不已。

韓幹確立的人馬畫風格暢行於兼擅人馬畫的畫家中，如仕女畫家張萱、科學家兼畫家梁令瓚等。

26 （唐）段成式《酉陽雜俎》續集卷二《支諾皋》，1981 年中華書局標點本。
27 （唐）張彥遠《歷代名畫記》卷十，人民美術出版社 1963 年版。
28 （北宋）佚名《宣和畫譜》卷六，畫史叢書本，上海人民美術出版社 1982 年版。

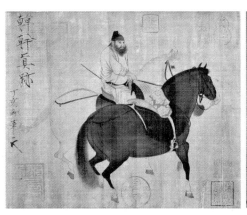
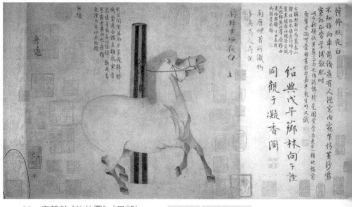

89　唐韓幹《牧放圖》（局部）
90　唐韓幹《照夜白圖》（局部）

| 89 | 90 |

張萱，京兆（今陝西西安）人，是盛唐畫壇的名師巨匠，開元年間任史官畫直。他擅長仕女、鞍馬，將兩者合為一體，名冠於時。他的人馬畫代表作是《虢國夫人遊春圖》【圖91】。

此圖畫的是唐玄宗寵妃楊玉環的三姊虢國夫人在眾女僕的導引和護衛下乘騎踏青遊春。全幅不作背景，據畫中人物陶醉的精神狀態，可感受到這隊騎從已沐浴在郊野的春光之中。圖中誰為虢國夫人，學術界意見不一，以筆者拙見，傾向於右起第五人是虢國夫人的觀點，前三騎為導騎，在虢國夫人周圍形成半月形的四人護騎，一婦人懷抱一幼女，一說是虢國夫人的孩子，護騎的目光圍視着虢國夫人。幅上的衣冠服飾是研究唐裝的實證。所作人馬，透露出濃厚的貴族氣息和驕縱之態，鋪排出華貴雍容的氣勢。白居易《輕肥》詩正是通過寫馬折射了盛唐豪族奢華的生活，"輕肥"出自《論語·雍也》："乘肥馬，衣輕裘。"詩曰："意氣驕滿路，鞍馬光照塵。……誇赴軍中宴，走馬去如雲。"本幅所繪，僅僅是當時貴族奢華生活的縮影之一。全幅構圖前鬆後緊，富有節奏性的變化，線條工穩流暢，設色富麗勻淨，人物豐腴肥碩，頗有"態濃意遠淑且真，肌理細膩骨肉勻"的造型特色。鞍馬的造型與畫風參用了同時代的韓幹肥馬。圖中的三花馬（將馬鬃修剪成三瓣）是唐代特有的馬裝，與唐太宗昭陵六駿石雕的造型同出一式。

《五星二十八宿神形圖》【圖92】一直傳為梁令瓚作，雖說此圖決非梁畫，但確實留有盛唐的人馬畫風格。梁令瓚，生卒年不詳，蜀（今四川）人，開元年間官集賢院待詔、率府兵曹參軍，他還是唐代著名的天文儀製造家和天文學家、數學家，這些大大有助於他精微地觀察所描繪的客觀對象。本卷係上卷，下卷已佚，現存五星和十二宿神形。五星即五大行星：金、木、水、火、土，二十八宿是古人用作觀測

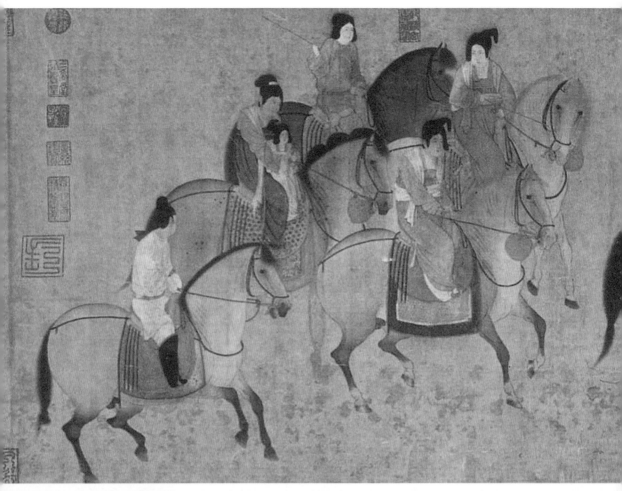

91、91-1、91-2、91-3、91-4
唐張萱《虢國夫人遊春圖》（局部）

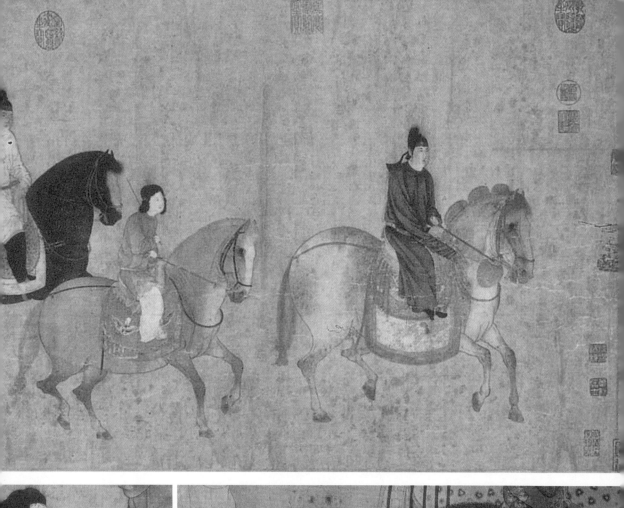

日月五星運行坐標的二十八組星座，環列在日月五星的四方，猶如諸星的棲宿場，故稱二十八宿，分為東、南、西、北四宮，各宮分別把所屬的七宿想像成特定的動物，東宮蒼龍，南宮朱雀，西宮白虎，北宮玄武。此圖版為東方七宿中的風宿，這一造型定式是人騎馬，手持弓箭。無獨有偶，這一形象在古希臘神話中是上半身為人，下半身為馬，彎弓射箭。據王遜先生所著《永樂宮三清殿壁畫題材試探》[29]的研究，本卷中的十二宿形象"都已帶有西方古代天文學中流行的黃道十二宮的某些特定標誌"，"西方黃道十二宮的概念和七曜的概念一樣，也是開元年間，通過介紹域外曆法流行於中國的。"本卷中的各神祇形象均屬傳統的中國名稱和造型，是唐代畫家的新創。畫中人物持弓策馬踏火緩行，泰然自若，人馬線條有如春蠶吐絲，纖細圓勁，有東晉顧愷之的意趣，馬匹的造型和畫法與當時張萱的《虢國夫人遊春圖》同轍，與韓幹一路相仿。

曹霸、陳閎、韓幹及張萱、梁令瓚等都是活動於玄宗朝內廷的畫家，所繪馬匹，無論肥瘦，皆展現了唐王朝的貴族氣派。這種貴族氣派被後世畫家學仿之後，專繪唐朝宮裏之事，如舊傳唐代李昭道所繪的《明皇幸蜀圖》【圖93】即是一例，畫中的鞍馬皆來自唐人的造型，但宮女衣冠已入南宋之裝，故此圖一說為南宋人的手筆；圖中有元代胡廷暉印，且與胡廷暉畫風相近，故另說係胡氏之作，均可備一考。

在唐代，另一類浪跡在社會下層的畫家，則多以廣闊的原野為人馬背景，表現出野樸簡放的藝術風格。如韋偃，較韓幹年少，曾官少監。很可能是因"安史之亂"的緣由，久寓成都。他尤擅長畫群馬，極富野情野趣，用筆得益於畫松，蒼老穩健，把人馬疏密有致地廣佈在川源坡灘和叢林中。他的忘年交杜甫十分稱頌他"細拈禿筆"橫掃出"與人同生亦同死"的驊騮；唐代朱景玄評他"以越筆點簇鞍馬人物……或騰或倚，或齕或飲，或驚或止，或走或起，或翹或跂，其小者或頭一點，或尾一抹……曲盡其妙，宛然如真。"[30] 其作品已無存，傳為韋偃的《雙駿圖》【圖94】等，雖不是真本，但展現了唐人畫馬追求肥壯的審美觀念。另從北宋李公麟的《臨韋偃牧放圖》【圖103】裏仍可見其畫風之一斑。除馬之外，韋偃還以長阪灌木中的驢群和野驢為題入畫，作《放驢圖》、《牧放群驢圖》等多幅作品。唐以前畫驢為勝者，唯有韋偃。

唐代畫馬是人馬畫進入成熟期後的第一次藝術高峰，杜甫、白居易等唐代詩人引導了對畫馬藝術的鑒賞，大大增強了人馬畫的審美內涵。唐代人馬畫鋪展到歷史

畫馬兩千年

29　刊於《文物》1963 年第 8 期。

30　（唐）朱景玄《唐朝名畫錄》，畫品叢書本，上海人民美術出版社 1982 年版。

93-1

93-2

93

93、93-1、93-2 唐李昭道(傳)《明皇幸蜀圖》(局部)

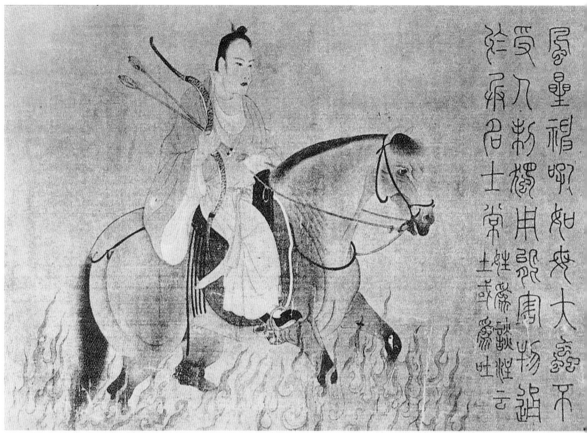

92　南宋佚名《摹唐梁令瓚五星二十八宿神形圖》（局部）

94　唐韋偃（傳）《雙駿圖》（局部）

畫和墓室壁畫之中，與鞍馬雕塑等共同形成了勢壯雄強且情深意長的時代風格，歷來為後世所宗，因而在宋以後出現了許多師法唐代名家的人馬畫，儘管有些畫是託名之作，是否為唐代真跡，眾說不一，但至少可以說，這些人馬畫所表現出的豐肥造型，的確反映了唐代畫家的藝術追求，同時也說明了唐代畫馬藝術對後世的巨大影響。特別是韓幹、張萱等畫家筆下肥碩壯實的造型成為唐馬的標準型。

亂世兵馬眾　定國良駿多
—— 論五代人馬畫（公元 907 – 960 年）

五代人馬畫上承唐人餘緒，下開宋初風範。人馬畫家多集中在西蜀、中原地區和北方遊牧民族中。後梁駙馬都尉趙嵒以其華貴的畫風最為出眾。遼代早期的契丹畫家胡瓌、胡虔父子和由遼入後唐的東丹王李贊華（耶律倍），皆展現了契丹民族的遊獵生活，惜其真跡皆佚。南唐雖然文化發達，但非產馬勝地，畫家缺乏觀察和體驗牧馬的良機，故其藝術才能多集中在山水、人物和花鳥等畫科上，鮮有專擅人馬畫者。

1. 西蜀、南唐地區的人馬畫家

西蜀都城益州（今四川成都）雖不產馬，但西蜀的西南和西北邊遠地區擁有大片牧場，少數民族的畜牧業滋養了一批專擅畫番騎（一作蕃騎）的人馬畫家。另外，由於中原戰亂，唐玄宗李隆基和唐僖宗李儇分別在公元 756 年和公元 880 年入蜀避亂，隨之而來的有不少擅長畫人馬的名手和中原名作，將中原畫藝傳入西蜀。如雍京（今陝西西安）人趙德玄於唐昭宗天復年間（901 – 904 年）流寓西蜀，帶來了晉唐畫樣百餘種。他本人除長於山水、佛像外，兼工車馬人物，他和另幾位唐代畫馬大師曹霸、韋偃等在西蜀的藝術活動不可能使當地畫家無動於衷。在上述諸種條件下，西蜀都城出現了不少擅長畫人馬的畫家。

房從真，是前蜀王建朝（907 – 918 年）的翰林待詔，攻畫甲馬（即披甲的戰馬）、人物，曾作有《寧王射獵圖》、《調馬打球圖》和《西域人馬圖》等。房從真門人蒲師訓，亦授翰林待詔，長於畫番馬車騎。後蜀明德元年（934 年），孟昶繼父位為蜀主，命蒲師訓在先主陵廟作壁畫，所繪車服善馬、冠冕儀式……筆法雖細，但具縱橫浩蕩之勢。周行通，專攻番馬戎服、鷹犬羊雁和川原牧放等題材，盡得其研，曾作《奪馬圖》、《陰山七騎圖》等。此外，西蜀翰林圖畫院待詔黃筌及子居寀亦偶作人馬，但對當時和北宋人馬畫影響不大。

西蜀人馬畫幾乎沒有倖存，從上文羅列的來自北宋黃休復《益州名畫錄》中記錄

的畫名來看，蜀人好作富有情節性的人馬畫。當地盛行在寺觀壁上繪製道釋故事，因而他們的人馬畫講求有戲劇性的情節變化，是當時流行的構思手段。

2. 江南何人曾畫馬

五代十國時期，中原動盪，位於江淮的南唐社會則處於相對太平富足的虛像之中，後主李煜熱衷詩詞文藝，無心國政，本屬國防要務的馬政廢弛，以致人馬畫亦無人關注。南唐金陵曾是 500 年前誕生人馬畫科的名城，遺憾的是，在眾多的南唐畫家中，竟無一人長於人馬畫，唯有善畫佛像鬼神的陶守立兼長 "車馬"。今日，在現存的南唐繪畫中，僅在趙幹的《江行初雪圖》中找到幾頭索瑟不止的毛驢【圖95】。趙幹是南唐後主朝(961 － 975 年)畫院的學生。南唐畫家的才藝幾乎都奉獻給了李氏王朝的肖像、山水和仕女、花卉等畫科。

3. 中原及北方地區的人馬畫家

五代十國時期，馬政的中心之一本應在中原和北方，但中原戰事不斷，歷代朝廷都無心無力管理馬政，政府的牧場沒有得到發展，只設置左右飛龍院等，形同虛設。朝廷的用心都花在如何徵用甚至掠奪民馬來彌補戰馬之缺上。如開平四年(910

年），後梁政府公開頒佈掠奪民馬的詔令，民不得有違；同光三年(926 年)，後唐政府擴收所有民馬，甚至擴收到官馬，官員只得留馬一匹，餘馬皆歸朝廷。這種竭澤而漁的馬政，導致中原及北方地區的馬匹受到了極大的摧殘。畫家們只能藉畫馬寄託對大唐盛世之思。

中原地區歷經後梁、後唐、後晉、後周諸朝，在半個多世紀中戰亂迭起，雖罷戍無時，但無礙於宮廷、官宦的書畫鑒藏。例如，在後梁太祖朱溫的駙馬都尉趙嵒的府上，就一度形成了當時書畫鑒定和創作的中心。趙嵒，本名霖，字秋獻，陳州(今河南淮陽)人，係畫家和收藏家。他專工人馬，家藏甚富，貯名畫五千餘幅，他身為駙馬都尉，生活豪華，但為人謙和，養食客百餘人。厚待畫士，其中胡翼、王殷專為趙氏鑒定品評藏畫，時稱 "趙家畫選場"。豐厚的古畫藏品使趙嵒的筆墨涵養頗為深厚。

趙嵒的貴族生涯是其繪畫的主題。《宣和畫譜》卷六著錄了趙嵒的數件與調馬、遊獵有關的佳作，今僅傳有《調馬圖》【圖 96】和《八達遊春圖》【圖 97】。比較兩者的畫風，決非一人所為，但二圖和佚名的《神駿圖》【圖 98】卻是探知五代北方人馬畫的重要依據。

《調馬圖》無作者名款，卷末有元代趙孟頫跋："趙嵒所畫此圖，深得曹、韓筆法"，年款為大德五年(1301 年)。據此，該畫被斷為趙嵒作。圖畫一着北方遊牧民族裝束的圉人持韁而行，形貌有些西域人的特徵，深目高鼻，腦後束若干辮髮，身後隨一高頭壯馬。所謂 "調馬" 即調理馬的性情、步態，以能迅速領會主人的各種指令。作者的畫馬技法直取唐代韓幹，造型渾厚圓肥，除柔細圓活的線條外，功在渲染得度，濃淡層次豐富。人物用筆凝重而圓轉有力。

《八達遊春圖》繪八位達官貴人在庭院裏策馬嬉戲，反映了畫家本人的貴族生活，與唐代墓室壁畫裏的行樂題材一脈相承。畫中人馬描繪得十分精準，線條細勁圓熟，設色華貴富豔，為韓幹一派。配景中的林木湖石亦刻畫得細膩不苟，筆筆入微，與疾行的人馬組成動靜結合的構圖關係。

五代佚名《神駿圖》的前隔水上有佚名的瘦金書題籤 "韓幹神駿圖"，遼寧省博物館專家楊仁愷先生以風格為據否認了這一舊論，將此卷歸於五代。此圖以晉劉義慶《世說新語》支遁愛馬的故事為題材。畫支遁持杖與一文士各坐石榻上，身後立一架鷹侍者，一匹白馬馱着圉人踏浪而來。以畫風而論，雖出唐人窠臼，但韓幹遺風猶存，線條細勁圓潤，婉若游絲，坡石染有石綠，沿衣紋線條填以白粉。該卷構圖最為奇特的是，取俯視角度，全卷不留空白，微浪皆以細筆勾出，並以疏密對比和深淺對比，突出了人馬，免除了壅塞之弊。這樣不留空白的構圖手法，在古代繪

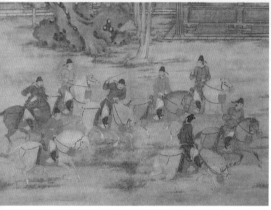

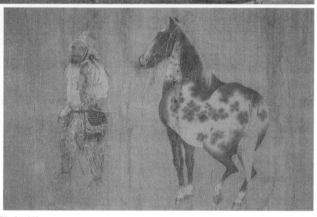

<table>
<tr><td>98</td></tr>
<tr><td>97</td><td>96</td></tr>
</table>

96　五代後梁趙喦《調馬圖》（局部）
97　五代後梁趙喦(傳)《八達遊春圖》（局部）
98　五代佚名《神駿圖》（局部）

畫中較為罕見，體現了作者的創意。畫中人物的組合並不集中，但把他們的視線都集中在白馬身上，使全圖的佈局在分散中有集中。

　　胡翼是後梁擅長畫車馬的高手，他在趙喦家鑒賞古畫時，嘗臨摹古跡，受益匪淺，惜無畫跡存世。

　　在公元 10 世紀的北方草原，活躍着一批契丹族人馬畫家，他們以精湛的寫實技巧展現了無垠的草原風情，最具代表性的畫家是李贊華和胡瓌（詳見本書的遼代部分），他們與後唐有着不同程度的聯繫。當時的中國北方，遊牧民族勢力日益南下，再度出現了民族融合的大趨勢。遼太宗耶律德光曾擄走後晉畫家王仁壽、焦著、王靄等，王仁壽亦擅長畫駝馬、射獵等。五代後唐北方及中原地區陡然雲湧出一些人馬畫家，源出於當時遊牧民族日趨南移的牧放生活，漸漸受到了漢文化的藝術影響，惜有畫本存世者寥若晨星。

　　五代時期的人馬畫基本上是在北方得到了明顯的發展和變化，是唐代的壯美到

畫馬兩千年

宋代柔美的過渡帶，雄渾之勢徐徐退卻，儒雅之態漸漸顯現。在這個藝術風格的交替當中，形成了五代人馬畫的基本特色，是北宋人馬畫藝術的前奏。北方草原的契丹民族在汲取唐文化的基礎上，在民族融合中創造了具有草原情韻的人馬藝術，成為北方遊牧民族最重要的畫科。

烈馬踏塵去　雅騎濡墨來
——記宋人畫馬（公元 960 – 1279 年）

兩宋朝廷，重文輕武，哲宗當政時，西域曾進貢八匹名馬，直至病亡，都未換來哲宗一閱。在這一背景下，有褒揚武功之意的人馬畫不可能得到足夠的重視，畫院畫家多停留在摹寫唐代人馬畫的層面上。

北宋後期，文人畫家李公麟的人馬畫異軍突起，且將白描作為一個獨立的畫種確立起來，在人馬畫裏注入簡淡蘊藉的文人氣格，發展了唐代韋偃崇尚質樸的畫馬傳統。李公麟對韋偃人馬畫的傳承和演化集中體現在他的《臨韋偃牧放圖》上，他的獨創精神則凝聚在白描《五馬圖》上，對人的種族、個性、地位和馬的精神狀態、品種等把握得十分精到，寫心傳神的能力遠勝唐人。

南宋的人馬畫家面對北方強敵金國，無心於文人風格的人馬畫，竭盡以人馬畫表現歷史故事，以求民族和解和朝政中興，如蕭照《中興瑞應圖·光武渡河圖》【圖6】，今存有明代仇英的摹本，可資參閱，還有陳居中《文姬歸漢圖》、劉松年《便橋會盟圖》等。

1. 江河日下的宋代馬政

宋代在宋太宗之後，重文偃武成為治國安邦之策，面對周邊遼、金、西夏等馬上民族的相繼襲擾，兩宋政權多取媾和、退讓的策略，故宋代馬政和宋代政治一樣，陷入冗官、冗兵、冗費的局面。新建立的群牧司由樞密副使掌理，後又併入太僕寺，掌理地方馬政的牧監更是存廢不定，混亂不堪。宋徽宗崇寧四年（1105年），又創茶馬司，以茶葉向西北、西南等地的少數民族換取馬匹，為防止犯怒北敵，不敢與遼、金貿馬。有宋一代，幾乎沒有一整套長遠的、自繁自牧的馬政事業，混亂的馬政制度和冗雜的馬政官僚，凸顯了政府對馬政的輕視。北宋文學家蘇軾在李公麟的《三馬圖》上記述了這樣一段史實：“元祐初，西域貢馬，首高八尺，龍顱而鳳膺，虎脊而豹章，出東華門，入天駟監，振鬣長鳴，萬馬皆喑，父老從觀，以為未始見也。然而上（哲宗趙煦）恭默思道，八駿在廷，未嘗一顧。其後圉

人起居不以其時，馬有斃者，上亦不問。"整個北宋，僅有官馬、軍馬 20 萬，不及唐朝官馬的一半，平均六兵還得不到一匹，兵卒們常常"飽食安坐以嬉"，[31] 上馬開弓發箭，射不出數丈，時有翻身落馬之窘態，甚至日常的領取口糧、衣被等瑣事還得僱人搬運。[32]

面對這種局面，宋仁宗朝翰林學士承旨宋祁在奏章中言到："今天下軍馬，大率十人無一二人有馬。"[33] 也就是說，宋軍有百分之八十到九十的官兵沒有馬匹，但他擔心的不是馬匹不夠，而是嫌軍馬過多。他繼續上奏曰："天下久平，馬益少，臣請多用步兵"，提出他的兵學觀念是主張"損馬益步"，[34] 即減少騎兵增強步兵。連"先天下之憂而憂"的參知政事范仲淹竟然也無視軍馬在戰爭中的作用，提出取消馬匹貿易："沿邊市馬，歲幾百萬緡，罷之則絕邊人，行之則困中國，然自古騎兵未必為利。"[35] 因而在宋代畫家的筆下很少繪有像樣的戰馬。

北宋神宗年間，參知政事王安石變法，推行寓馬於農的"保馬法"也未能如願。元祐元年（1086 年），哲宗繼位，保馬法和王安石變法一併廢除。北宋馬政殘喘至南宋末，這期間南宋馬政殘缺不全，只有買馬官尚有一席之地。南宋後期的主戰馬均係矮小弱瘠的蜀馬、大理馬，無論如何也抵擋不住蒙古鐵騎的追殺，因此，宋亡，除了政治腐敗、軍事失利外，馬政的衰敗不能不說是另一個重要原因。

2. 北宋文人畫活動與李公麟的人馬畫

宋代發達的農業和城市手工業經濟，極大地促進和豐富了各種層次的文化，如民間文化、文人文化和宮廷文化等。宋代美術的主題趨向於表達企望和平、安逸和富足的生活理想。在這個文化高度進步的歷史階段，人馬畫的發展並不完全依賴於宋朝馬政事業的興衰，而是出現了與社會文化新生力量相融的藝術現象。例如，李公麟富有文人意趣的人馬畫恰恰是在北宋馬政處於衰敗時期的藝術新創。

社會文化總的發展趨勢是以一定的經濟水平為基礎的，畜牧業與人馬畫的發展有着一定的內在聯繫，但當人馬畫的主題不再反映畜牧、狩獵業，而是表現畫家的文化內涵和主觀精神時，人馬畫與畜牧業的興衰就難有直接的因果關係了。特別是北宋的文人政治大大提高了文人的社會地位和文化影響，客觀上使文人如蘇軾、李公麟、米家父子等的繪畫活動得到了一定的萌發和生存空間。

31　轉引自翦伯贊《中國史綱要》第三冊引《歷代制度詳說‧兵制篇》。

32　（北宋）歐陽修《歐陽文忠公集》卷五十九《原弊》，四部叢刊初編本。

33　（明）楊士奇、黃維等編纂《歷代名臣奏議》（三）卷二四二，第 3180 頁，上海古籍出版社 1989 年版。

34　《宋史》卷二八四，第 9597 頁，中華書局版。

35　（宋）楊仲良《皇宋通鑒長編紀事本末》卷四十四《馬政》，黑龍江人民出版社 2006 年版。

99　北宋瓷枕《馬戲圖》
100　北宋郝澄(傳)《人馬圖》

<table>
<tr><td>100</td><td>99</td></tr>
</table>

　　北宋文人畫家的畫馬藝術最先受到了民間畫工粗簡的工藝繪畫的影響，如類似北宋瓷枕《馬戲圖》【圖99】上簡率勁健的畫馬線條，便啟迪了文人畫家新的藝術追求。事實上，在李公麟之前，北宋就有畫家以白描的手法表現人馬，如傳為郝澄的《人馬圖》【圖100】，頗有文人情致和儒雅的韻律。以李公麟為代表的文人畫家則進一步將藝匠粗礪的畫馬手法藝術化，畫風趨於儒雅清淡，充滿了文人的審美情趣。

　　宋代人馬畫的發展可依照宋代歷史的變遷分為北宋和南宋兩個階段，根據畫家的身份可分為文人繪畫和宮廷繪畫。宋代人馬畫的主導思想也是以平和為主，加上儒雅化的藝術特色，演奏出這個時代柔和、恬靜的人馬畫主調。其具體成就體現在文人畫家李公麟人馬畫中的文人意趣裏，一批宮廷畫家精摹了唐人的遊賞類人馬畫，《百馬圖》的範本作用促使南宋畫家們有能力宏觀把握大場面的人馬活動，由於歷史背景的原因，南宋人馬畫多作紀實繪畫和表現歷史故事。

　　李公麟(1049－1106年)，字伯時，號龍眠居士，安徽舒城人，官至御史台檢法和朝奉郎。他博學多才，善鑒金石古器，擅長各科繪畫，鞍馬、人物尤為精到，雖宗韓幹，但自創一體。李公麟的藝術成就一是他對往古繪畫有着極強的摹寫追仿能力；二是他的創意，發展了唐代吳道子的白畫，演進成獨立的畫種——白描；三是他善於通過塑造形象來挖掘作品的主題並使形象個性化。

　　李公麟最精湛的人馬畫是《五馬圖》【圖101】，係職貢類題材，展示了域外貢馬的生理特徵和圉夫馬官的精神狀態，是一件具有里程碑意義的傑作。全幅無作者名款，共分五段，前四段均有北宋黃庭堅的箋記，後紙有黃氏跋語，論及此圖係李公麟之作。據黃氏題跋，五馬依次為鳳頭驄、錦膊驄、好頭赤、照夜白、滿川花，皆

為雄馬，均是西域的貢品，分屬宋廷的左騏驥院和左天駟監。前三位控馬者為西域少數民族的形象和裝束，姿態各異，無一雷同，精神氣質妙在微異，有飽經風霜，謹小慎微者；有年輕氣盛，執韁闊步者；有身穿官服，氣度驕橫者。馬的造型因品種而異，大小、肥瘦、高低、毛色有別。但性情都溫順平和，以示已被調教馴服。大凡畫貢馬的題材，馬的神態和步態都是如此。

正如《宣和畫譜》卷七所云："大抵公麟以立意為先，佈置緣飾為次"，"意"在緊緊抓住人馬的性情。畫家在藝術上的獨創首先體現在純熟的白描技法，他把盛行於唐代吳道子時代的"白畫"發展為具有豐富表現力的畫種——白描，本幅就是確立這一畫種的標誌。雖不着彩色，仍可使觀者從剛柔、粗細、濃淡、長短、快慢的線條變化中感受到富有彈性的肌膚、鬆軟的皮毛、筆挺的衣衫、粗厚的棉袍等各不相同的質感和重量感。畫家在白描的基礎上微施淡墨渲染，輔佐了線描的表現力，使藝術效果更為豐富完善，體現了文人畫注重簡約、清淡和淡泊的審美觀。自此之後，幾乎所有的白描人馬畫，無不源出於李公麟的白描藝術。這一技法甚至輻射到設色人馬畫的線條，金代的設色人馬畫的描法直接受到了李氏線描的熏染。

《五馬圖》在 20 世紀之初歸屬日本東京一收藏家，可惜的是，此圖在二戰期間東京大轟炸時失蹤。我們今天所見到的《五馬圖》是 20 世紀二三十年代日本人用珂羅版印製的複製品。

相傳，《免冑圖》【圖102】是李公麟的畫跡，是否為真本，結論難以一致，但毫無疑問，該圖至少屬於北宋李公麟一路的畫風。作者畫唐朝名將郭子儀儒服退敵的故事，畫中的回紇叛首藥葛羅與諸將正向郭子儀下跪請和。郭子儀身後是強大的唐朝軍陣，體現了"有文事者必有武備"的軍中格言。畫中的人馬雖不及《五馬圖》細膩入微，但行筆十分舒展自如、圓熟暢快，疏密對比強烈，郭子儀的誠懇和寬容及其隨從的蔑視和嘲笑，都躍然紙上。該圖的妙處還在於畫中的馬不諳人事，似乎還有些戀戰，或焦躁不安地嘶鳴、刨地，或回首請戰，馬匹的線條頓挫有致，注重在粗細變化中顯現出節奏感，且馬體圓渾，馬力內斂。

李公麟的人物畫注重寫心，即人物的心理描寫。北宋黃庭堅在《題摹郭尚文圖》中稱頌了李公麟表現人物心理活動的功力："凡書畫當觀韻。往時李伯時為余作李廣奪胡兒馬，挾兒南馳，取胡兒弓引滿，以擬追騎。觀箭鋒所值，發之，人馬皆應弦也。伯時笑曰：'使俗子為之，當作中箭追騎矣。'余因此深悟畫格，此與文章同一關紐，但難得人人神會耳。"[36] 李公麟對馬的"神會"全來自在馬廄中通過

36 （北宋）黃庭堅《豫章黃先生文集》卷二十七，清乾隆刊本。

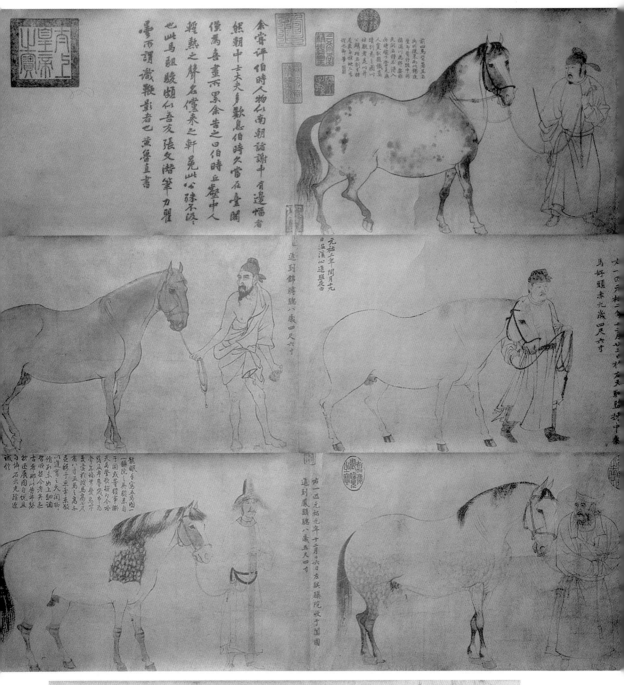

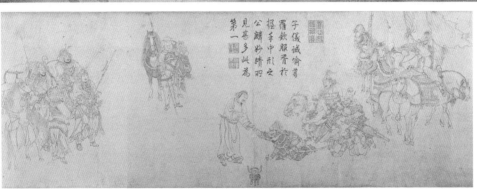

101　北宋李公麟《五馬圖》（局部）

102　北宋李公麟（傳）《免冑圖》（局部）

對馬寫生達到"心領"各類御馬的神韻，他"嘗寫驥驥院御馬，如西域于闐所貢好頭赤、錦膊驄之類，寫貌至多，至圉人懇請，恐並為神物取去，由是先以畫馬得名。"[37]故蘇軾賦詩曰："龍眠胸中有千駟，不唯畫肉兼畫骨。"[38]畫史多論李公麟畫馬"逾於韓幹"。以筆者拙見，李公麟淳樸簡淡的白描畫馬相悖於韓幹華貴富麗的肥碩之馬，倒是與韋偃野樸放達的筆致頗為相近，故李公麟在《臨韋偃牧放圖》極易融入他的文人氣格。

李公麟的人馬畫佳作甚豐，被《宣和畫譜》著錄的有《馬性圖》、《遊騎圖》、《天馬圖》等二十餘幅。此外，還有一些涉及人馬內容的歷史故事畫，如《蔡琰還漢圖》、《昭君出塞圖》等。

遺憾的是，李公麟畫馬，未終其一世。原因是：有一日，釋秀鐵忽勸之曰："不可畫馬，他日恐墮其趣。"李公麟幡然以悟，絕筆不為，專事畫佛像，宋代難得出現的這位人馬畫大師，竟藝折於僧諫。

3. 北宋的唐畫摹本和唐風人馬畫

北宋，特別在徽宗朝(1102 — 1125 年)，是中國古代臨摹古畫的高峰，這與宋徽宗趙佶酷好先賢名跡密切相關，他以此來訓導畫院畫家學習傳統繪畫，特別是寫實手法，還可以臨摹的方式得到原作的副本，以利保存古畫。多虧趙佶推動了宮中複製古畫的藝術活動，使今人有緣見到唐畫的摹本。由於宮中摹畫高潮，也極大地影響了北宋人馬畫家的風格取向，不少畫家取法唐人筆意，不同的是，在他們的畫中，或多或少地顯現出北宋文人畫家的儒雅之風，這幾乎成了鑒別唐宋人馬畫的依據之一。

《臨韋偃牧放圖》【圖103】是李公麟唯一的存世之作，彌足珍貴。卷右上角有李公麟篆書自題："臣李公麟奉敕摹韋偃牧放圖。"其母本係唐代韋偃的得意之作，李公麟奉旨而摹，表現了圉官馬夫牧放皇家良駟的壯觀場景，共畫一千二百八十六匹馬和一百四十三人，顯示了大唐帝國的強盛之勢。

這幅圖充分展現了原作者集群馬成勢的藝術能力。卷首為起勢，諸馬互不相讓，奮蹄向前，把觀者的視線引向前面的承勢，這是全卷的高潮，匯集了一大批策馬的圉官和朝臣，正浩浩蕩蕩地巡視牧場，列陣莊嚴肅穆，氣勢逼人。之後的轉勢和合勢逐步進入了悠揚嫻雅的尾聲，那些最先出廄的馬群經過一段激昂亢奮的奔騰

37 （北宋）佚名《宣和畫譜》卷十，人民美術出版社 1963 年版。

38 （北宋）蘇軾《東坡七集》卷三，《四鄰備要》本。

後，已是疲憊不堪，有的恬然自得地斜臥在地上，有的三五成群地漸漸消失在壟壑溝坡裏，星星點點，時隱時現。全卷的氣勢由雄強剛勁轉化為柔和平緩，構圖從密集緊湊緩緩變成疏鬆流暢。群馬千姿百態，無一雷同，極富生活氣息。畫風清勁雅潔，淳樸溫潤，敷色精細而無華貴之氣。畫中雜木、坡石的筆致初具文人情趣。全卷體現了畫家處理大場面中人馬動靜、聚散的藝術能力，代表了唐、宋畫馬藝術的總體水平。

北宋徽宗朝翰林圖畫院開科錄用畫家的試題中，唯有以"踏花歸來馬蹄香"詩意為畫的試題涉及人馬畫，也僅僅是表現貴族的遊賞活動。在北宋，馬本身所具備的驍勇善戰的個性在宮廷畫家的筆下幾乎消失殆盡，馬成了上層貴族馴玩和觀賞之物。即便是以這種審美心態去描繪馬，也少有新創，大多摹製唐人的這類佳作，而唐代表現以武功建國、護國的藝術主題幾乎被北宋宮廷畫家們忘卻了。因此，在北宋畫院內外，未能大量出現以褒揚武功、鼓舞士氣為主題的人馬畫，只有少數畫家以獵奇的心態醉心於表現胡騎和番馬。

有幸的是，由於北宋宮廷畫家注重追摹唐代以遊賞為題材的人馬畫，而這些摹本中的一部分留存至今，使今人可間接地探知這些已佚的唐代遊賞類人馬畫的藝術風格。

現存的唐畫宋摹本主要有《遊騎圖》【圖104】、《摹張萱虢國夫人遊春圖》等，摹者皆未署名款，實為翰林圖畫院畫家的手筆。他們在摹製唐畫的同時，或多或少地糅合了宋人方硬瘦挺的線描手法和柔麗秀雅的色彩格調，但仍保留了唐代描繪婦女豐肥圓腴、雍容華貴的造型特點和韓幹肥腴雄強的鞍馬形象及細勁渾穆的線描風格。其中，《遊騎圖》融入了宋代宮廷的氣息，《摹張萱虢國夫人遊春圖》則融匯了北宋文人的氣格。

《遊騎圖》顯露出宋代院體細謹求實的藝術面貌。其內容屬行樂類題材，畫七人五馬，皆唐裝，似出遊射獵。人物衣紋作鐵線描，細勁剛挺，人物神情刻畫入微，傳神如生。設色極簡，清淡明潔，摹者在一定程度上摻入了北宋的畫風。

具有北宋職業畫家特色的是《百馬圖》【圖105】，從此圖可以看出，宋人的線描手法趨向於用方折簡勁的筆法表現人物的衣褶和形體，更注重從各個不同的角度去把握馬的形體結構（正、半側、側、背面等）和各種姿態（跑、跳、立、臥、飲和涉水等）及馬的感情表現（相觸、相摩、相鬥等）。圉夫有浴馬、馴馬、蹓馬、鍘草、飼養等完整的馴養活動。此作構圖鬆散而無變化規律，與五代黃筌《寫生珍禽圖》十分相近，故推測極可能是供課徒之用的範本。更重要的是，這是古代人馬畫具有

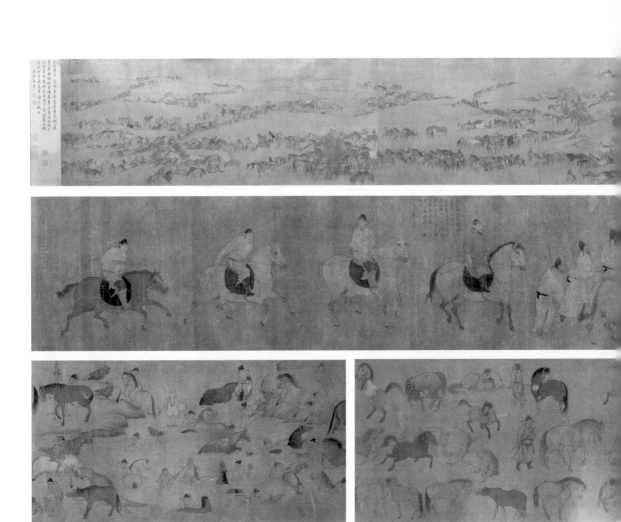

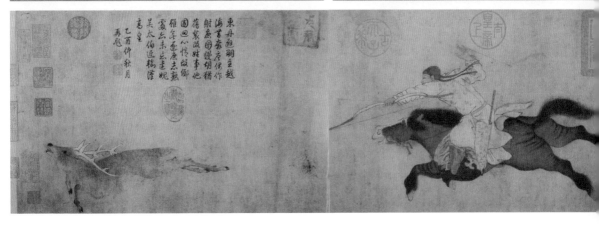

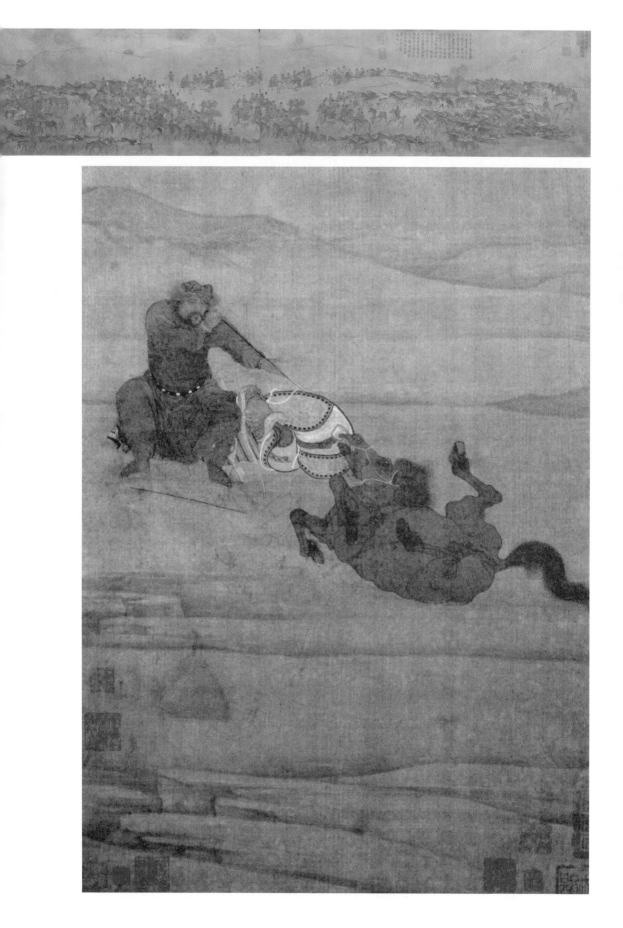

里程碑性的傑作，它標誌着這個時期的人馬畫家已充分具備了自如表現馬匹各種姿態的能力，為南宋通過表現大場面的人馬活動來記述史實的歷史畫奠定了造型語言的基礎。

在北宋與遼國的交接地帶，活躍着一批專擅畫遊獵民族人馬的民間畫家，其中較有代表性的一位是張翼（一名鈐），豳國（今陝西旬邑縣西）人，傳趙光輔之法。另一位是張戡，瓦橋（今河北雄縣）人，後移居燕山（今河北北部和東北部），約生活於北宋前、中期，他“得胡人形骨之妙，盡戎衣鞍勒之精。”[39] 他遠比張翼熟知胡人番馬的風習，所作番馬皆缺耳犁鼻，按當時之説，耳不殘缺則風搏而不聞聲響，鼻不破裂則氣盛衝肺。今美國華盛頓弗利爾美術館藏有張戡的《解鞍調箭圖》【圖106】，畫一射手解開坐騎的鞍轡，馬兒除去束縛後，興奮得順勢倒地打滾，還打着響鼻，後人畫馬匹打滾的形象，大多源自於此。射手一身冬裝，靜靜地安坐在地上，正認真地調整箭桿。人與馬的動靜組合，極為生動自然，從另一個側面表現了人馬之間的情感關係。畫家用鐵線描繪人物衣紋，人物的面部特別是蓬鬆的鬚髮似乎籠罩在寒氣之中，馬匹的肌膚極富張力，動感極強。然存疑之處在於，畫中的人物非束胡人形象，其高鼻深目的造型極似西域回人，鞍轡上的紋飾也有西域風格。此作鈐有“尚書省印”，據何惠鑒先生考證，此印是北宋官府1080至1126年間用印。另有明初點收元內府書畫的官印——“典禮紀察司印”（半印），可推定其下限為元代。幅上右下角有“張戡”朱文方印，又據圖中的坡石用筆，風格較早。故此圖雖不能斷定為張戡真跡，但可以確信為北宋人之筆。

黃宗道是北宋宮廷少有的人馬畫家之一，汴（河南開封）人，宋徽宗宣和（1119－1125年）年間為翰林圖畫院待詔。他獨工番馬，專師胡瓌、李贊華，“世論胡（瓌）畫馬得肉，東丹（李贊華）得骨，宗道二法俱備。畫上寫‘京師黃宗道’。”[40] 從上述三位人馬畫家的藝術特點來看，都與草原民族的藝術和生活有一定的聯繫，繪畫主題的傾向性十分鮮明。據張子寧先生考證，[41] 黃宗道唯一存世之作是《射鹿圖》【圖107】，繪一文士在發箭射鹿，一黃鹿中箭哀嚎，前腿已彎曲欲倒，情景淒厲。馬匹的造型肥厚粗壯，但步態恐有失真。

39 （北宋）郭若虛《圖畫見聞誌》卷四，畫史叢書本，上海人民美術出版社1982年版。

40 （元）夏文彥《圖繪寶鑒》卷三，畫史叢書本，上海人民美術出版社1982年版。

41 舊作五代李贊華作，美國學者張子寧先生著文《北宋黃宗道〈射鹿圖〉》考訂此圖為北宋宣和畫院待詔黃宗道作，刊於北京中央美術學院學報《美術研究》1988年第1期。

4. 記述史實的南宋人馬畫和小品畫

　　據畫史所載，長達一個半世紀的南宋（1127 － 1279 年），除了畫院畫家陳居中專擅人馬畫外，少有專長此藝者，這不能不說是南宋的社會風尚所致。南宋只有一些長於山水、人物的畫家兼長人馬，並在歷史故事畫和小品畫中表現出這方面的才藝。如"南宋四大家"之首李唐曾作《文姬歸漢圖》【圖 108】、《晉文公復國圖》【圖 110】等，他的弟子蕭照作有《中興瑞應圖》【圖 111】、《泥馬渡康王圖》【圖 112】等。另一位宮廷畫家馬和之的人馬畫是當時難得的有抗敵寓意的佳作。

　　總的來說，在南宋前期的宮廷畫家中，湧動着一股忠宋、忠君的繪畫熱情，具體表現在許多歷史畫中，畫家們藉古喻今，企望宋高宗能復國中興，他們將東漢蔡文姬喻為"失地"，企盼她早日"還漢"。在這些歷史畫中，描繪人馬是其繪畫的核心技法，在客觀上刺激了南宋初年的人馬畫藝。

　　如《文姬歸漢圖》（一作《胡茄十八拍圖》）全冊共十八開，分別繪蔡文姬泣別，匈奴左賢王護送其還漢及到達漢地等場面，十分精到地表現了畫家渴望收復失地的真情實感。畫中的匈奴人更接近女真人的裝束。畫家在展現眾多人馬的姿態時，大小雖不盈寸，但神情、舉止俱若自然，全無概念化之弊。即便是衣紋處理，也變化得體，人馬的顧盼關係十分密切，將看似零散的構圖變得嚴整統一，證實了在南宋初年，人馬畫家已具備了以冊頁形式表現連續性文學故事的高超技巧。這套《文姬歸漢圖》幾乎成了後世畫家的範本，不斷從中吸取處理人馬群體的藝術手段，如明代畫家就有這套冊頁的摹本傳世，其摹寫之精，為後世所宗【圖 109】。

　　冊頁形式的情節性繪畫是連續性情節繪畫的基礎，將人馬活動分解在獨幅單頁裏的難度要遠遠小於長卷敍事。如《晉文公復國圖》畫的內容是：晉獻公死後，其子重耳在國外歷經了十九年的艱險，在諸臣的幫助下，最後復國為君，即晉文公。畫中的車馬象徵着晉文公顛沛流離和發憤振起的過程，馬匹畫得十分文靜和儒雅，表現出北宋李公麟畫馬藝術的影響力。全卷人馬活動的處理十分連貫，林木和樹石將各個不同的情節巧妙地隔開，閒適的馬匹和疾行的車馬形成鮮明的對比，也使全卷的結構張弛有度，變化豐富。

　　李唐的弟子蕭照曾直接畫宋高宗的行旅歷程，以高宗所遇到的各種"祥兆"，寓示其登基是承順天理，這就是他的《中興瑞（禎）應圖》。畫家通過師法李唐，盡取北宋儒雅的畫風和蘊藉的筆韻，表現手法趨於簡練和隨意，馬匹的姿態更為強勁活潑，並糅進了精麗典雅的南宋院體畫風。

　　南宋最扣人心弦的人馬畫莫過於《泥馬渡康王圖》，相傳這也是蕭照的手筆。

108
109
109-1

108　南宋李唐(傳)《文姬歸漢圖》（局部）
109、109-1　明佚名《文姬歸漢圖》（局部）

胡笳本自出胡中緣琴翻出音律同
十八拍兮曲雖終響有餘兮思無窮
是知絲竹微妙兮均造化之功夔
身歸國兮兒莫之隨心懸懸兮長如

人生安樂兮慈念欲鋒兮淚闌干
腸攪剌兮人莫我知

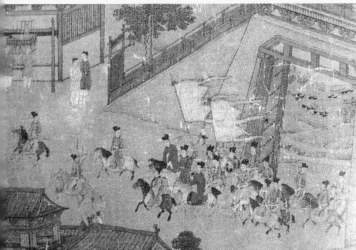

110、110-1　南宋李唐（傳）《晉文公復國圖》（局部）

111　南宋蕭照《中興瑞應圖》（局部）

112　南宋佚名《泥馬渡康王圖》（局部）

110-1

111　110

112

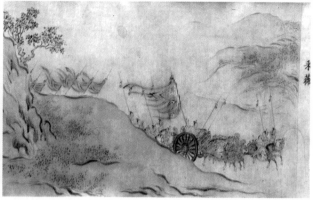

113、113-1　南宋馬和之(傳)《鹿鳴之什圖‧出車圖》(局部)

此圖所繪故事是：北宋末年，宋宗室康王趙構(即宋高宗)獨自南逃，以躲避金軍的追趕。行路困乏，休憩於崔府君廟，倒地欲睡，忽有神人大喝：“速起上馬，追兵將至矣！”康王曰：“無馬，奈何？”神人曰：“已備馬矣，幸大王疾速加鞭！”果然有一匹馬立在眼前，康王立即策馬渡河，一晝夜行進七百里，脫險後，此馬僵硬不前，康王俯首一看，原來是崔府君廟裏的泥馬。[42]畫家在圖中畫了一群金兵追趕到江邊，高宗卻逢凶化吉，騎着泥馬衝向彼岸，金兵們只得驚詫地望江興歎。此圖並無任何事實根據，純屬畫家的主觀臆造，以此來神化宋高宗的統治。這種帶有神話色彩的故事畫決不同於紀實性歷史畫，但往往是這類虛幻的繪畫內容，卻特別注重表現技法的寫實性，以求觀者信以為真。

　　在南宋前期，宮廷內部的主戰派和主和派的鬥爭異常激烈，這必然會在一定程度上對宮廷畫家產生影響。馬和之喜好畫《詩經》中表現出征的內容，由此不難看出他忠宋抗金的愛國之志。《鹿鳴之什圖‧出車圖》【圖113】為馬和之的繪畫精品。其中的《出車》篇畫大軍抗擊北方強敵玁狁，告捷凱旋，出車還師，再現了詩中的軍威：“出車彭彭，旗旐央央。”詩作者在詩句中傾注了對邊塞的憂慮，激發出憤慨抗敵的勇氣，流露出大獲全勝後的自豪感。周代詩人的北伐激情必然會感染失去半壁河山的南宋畫家，馬和之經營此圖的良苦用心不言而喻。畫家略取俯視的角度，列繪車馬、駟馬無遺。東晉以降，畫數馬拉一車，皆取俯視，已成定式，以顯軍陣。車馬左右相疊，無一紛亂，描法猶如雲動，飄灑自然，頗有動感。

　　在南宋宮廷，十分盛行畫粉飾高宗的人馬畫，把宋廷失去半壁江山後逃到臨安(今浙江杭州)的厄運比之為安史之亂中，唐玄宗避難西蜀的經歷。但是，歷史上的唐玄宗在安史之亂後畢竟回到了長安，而南宋直至末帝也未能足及中原。南宋初

42　事見南宋人假託陳東之名所作《靖炎兩朝見聞錄》(下卷)。

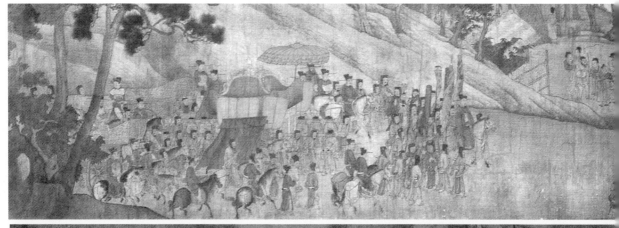

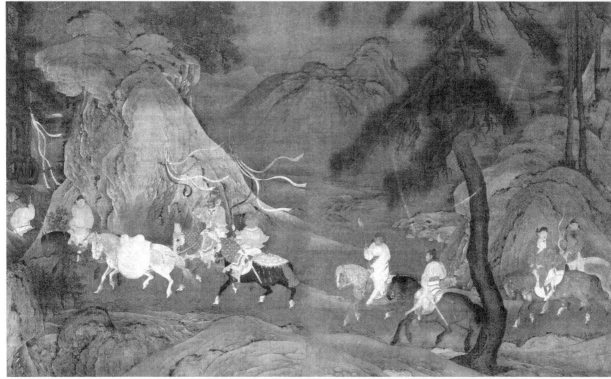

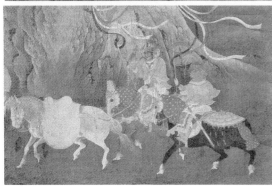

114、114-1、114-2　南宋佚名《明皇幸蜀圖》（局部）

115　南宋佚名《迎鑾圖》（局部）

115

114

114-1 114-2

期，宮廷畫家們藉畫歷史故事畫，間接地反映了高宗南逃的這一段歷史，《明皇幸蜀圖》【圖 114】，就是在上述背景下繪製的。此圖通常被認為是表現唐玄宗在蜀道艱難行進的情景，畫中人馬畫得十分富麗堂皇、工整精緻，盡得唐人風韻，其造型的嚴謹程度為南宋之冠。

宋高宗雖然沒有等到恢復中原的那一天，卻等到了其父宋徽宗趙佶、鄭皇后和韋太后的靈柩。這個具有諷刺意味的場面就反應在《迎鑾圖》【圖 115】中。固然，當時的畫家是胸懷着激動、敬仰的心情去記述這件“盛事”的。畫中的高宗坐於馬上，群臣和百姓簇擁其後，正殷切地等待着這一時刻的到來。鞍馬是該圖的點睛之筆，突出了高宗及其隨從的外形，人馬的畫法確有北宋李公麟的遺法，描法細勁柔和，簡潔明朗，只是馬的品種偏於矮小，少神少韻且乏力，畫家略施淡色或淡墨，以求形象鮮明。這一歷史事件發生在紹興十二年（1142 年），該圖必定繪於此後不久，很顯然，這個時期的人馬畫已失去了強勁剛直之力，代之以謹弱的形象和柔細的筆墨。

南宋中期，也出現了一些歷史畫，但與征戰金國、中興復宋無關，大多為勸誡類的漢朝宮廷典故等，人馬畫在歷史題材繪畫中幾乎不再出現，代之以小品即冊頁形式描繪貴冑遊樂的人馬活動。

從畫院畫家的小品畫看，他們筆下人馬畫題材的焦點不是表現崇尚武功、抗金報國，而是津津樂道於描繪西子湖畔貴族遊騎，沉湎犬馬聲色的享樂生活，如佚名的《春遊晚歸圖》【圖 116】和梁楷的《雪景山水圖》【圖 118】。

《春遊晚歸圖》繪一老臣騎馬踏青回府，前後共簇擁了十位侍從，搬椅、扛机、挑擔、牽馬，個個忙得不亦樂乎。老臣持鞭回首，彷彿意猶未盡，表現了南宋官僚偏安江南的悠閒生活。令人想起時人林升《題臨安郡》的詩句：“山外青山樓外樓，西湖歌舞幾時休？暖風熏得遊人醉，直把杭州作汴州。”此圖所繪景物十分優雅，柳浪成蔭，宮城巍峨，人物雖不盈寸，但眉鬚畢現，姿態生動，線條、色彩簡潔明了。

在南宋，馬匹幾乎成了豪門用於娛樂或享樂的坐騎，馬的特性溫順沉靜，全無勇悍昂揚之氣。類似的畫跡如《春宴圖》【圖 117】，其手法全然是北宋李公麟白描加設色，儒雅清麗，筆墨嫻熟，但風格的模式化和造型的概念化因素較多。

梁楷所繪《雪景山水圖》中的人馬則是起到了點景作用，其簡筆畫法已達到了無以復加的境地。簡勁剛硬的線條畫出了貴族們在雪天裏興致勃勃的情景，不過，貴族們沉重的身軀和弱小垂頭的坐騎形成了鮮明的對比，畫家的無意之筆恰恰是當時人馬比例的真實寫照。

116
116-1
117

116、116-1　南宋佚名《春遊晚歸圖》（局部）
117　南宋佚名（舊題唐人）《春宴圖》（局部）

	118-1
118	119

118、118-1　南宋梁楷《雪景山水圖》（局部）

119　南宋佚名《騎士歸獵圖》（局部）

南宋後期的人馬畫即便是畫出獵或出行，人馬也顯現得疲憊不堪，毫無壯士之氣。可將宋金時期的《射騎圖》【圖 137】與南宋的《騎士歸獵圖》【圖 119】相比較，兩件人馬畫均為不知名畫家所繪，其繪製年代相近、題材相同、姿態相仿，前者繪出女真人虎視眈眈的英武之氣，後者折射出南宋萎靡不振的精神狀態。《騎士歸獵圖》繪宋朝一戎裝文官在獵後瞄箭，舉止輕柔，身後立一馱着獵物的棗紅馬，它鼻孔擴張，噴吐粗氣，馬體蜷縮，疲憊不堪。文官腰間佩魚，按宋代官制，五品官以上者方能佩魚，故畫中人職位不低。宋代多以文官領兵奔赴疆場，本幅中的文官習武，可見一斑。此圖畫風柔細工整，注重質感，設色清雅，可推測其約出自南宋畫院畫家之筆。但畫家缺乏對馬體透視的認識，將四分之三是正面的馬首下頜畫成側形，所畫人馬毫無壯氣，與《射騎圖》形成了鮮明對比。

在南宋人馬畫中，悄然出現一些以驢、樵夫為主題的獨幅畫。驢是山民的運輸工具，南宋人畫驢，透露出宮廷畫家注意到社會底層飢寒生活的創作心態，如馬遠的《曉雪山行圖》【圖 120】。這一創作，同時開闢了文人策蹇詠雪的新題材，如佚名的《寒林策蹇圖》【圖 121】。

馬遠，字遙父，號欽山，祖籍河中（今山西永濟）。他出身書畫世家，任南宋光宗、寧宗朝畫院待詔，以山水、人物為勝，創“一角式”構圖，為“南宋四大家”之一。他的《曉雪山行圖》畫一賣炭翁肩挑一野雉，在清晨呵凍踏雪，驅驢負炭而行。構圖和用筆極簡，線條方硬，毛驢的關節處用筆圓活，略有停頓，驢體渲染得體，凹深凸淡，畫意尚無文人情趣。馬遠的這類繪畫在南宋未形成影響，直到明代師承馬遠的浙派出現，其畫驢樣式，才逐漸浸潤轉化成文人策蹇的題材，或獨立成幅，或點景山水，糅入了文人的閒情逸致。

《寒林策蹇圖》畫一文士策驢寒林，尋覓詩句，一書童呵凍隨後。從這一幀描繪隱士策驢的早期作品可探知，至少在南宋，人馬畫家們已注意到了這類題材，確立了固定的程序：寒林文人、書童、蹇驢等特定的自然環境和人物。策蹇者不同於往日畫中的騎者和腳夫，而是圍繞着文人出行詠雪的主題，這種表現文人情趣的繪畫，證實了人馬畫家與文人墨客建立了一定的文化聯繫。圖中的人物和毛驢用顫筆，頓挫曲行，給人以縮瑟之感。樹法有北宋李成遺法，但用筆雄放粗率，古厚蒼勁，入南宋體格。

5. 陳居中與宋金人馬畫

陳居中是一位經歷特殊的南宋宮廷畫家，他本係南宋寧宗朝“嘉泰年畫院待

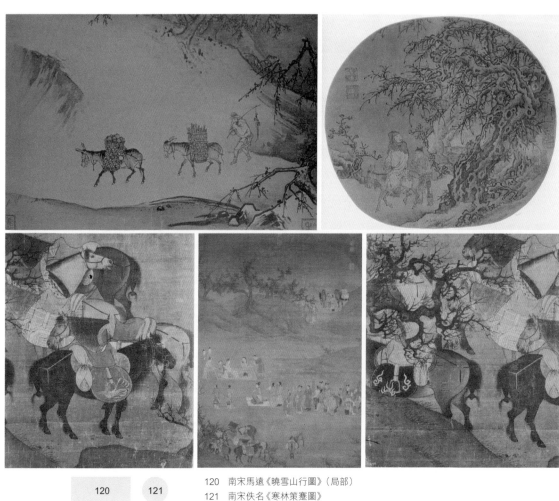

120　南宋馬遠《曉雪山行圖》（局部）
121　南宋佚名《寒林策蹇圖》
122、122-1、122-2　南宋陳居中《文姬歸漢圖》（局部）

詔，事工人物番馬，佈景着色，可亞黃宗道。"[43] 在南宋畫壇，盛行風俗畫和表現
士大夫、貴族遊樂的人物畫，北宋末盛傳的李公麟人馬畫受到一定的阻斷，鮮有人
馬畫家，唯有陳居中畫名鵲起，這絕非是孤立的美術現象。此時，與寧宗朝對峙的
金章宗朝正是人馬畫極盛之時，陳居中與金國的關係如何是很值得思考的問題，僅
憑他在臨安察看金臣使宋，是很難在他的《文姬歸漢圖》中窮盡對匈奴（女真人）體
貌和風習的微觀認識的（因為金臣使宋，皆要更換宋朝官服），故陳居中應該在金國
長期生活過。元代陶宗儀在《南村輟耕錄》中證實了陳居中入金的史實："……余
丁卯春三月，銜命陝右，道出於蒲東普救之僧舍。所謂西廂者，有唐麗人崔氏遺照

43　（元）夏文彥《圖繪寶鑑》卷三，畫史叢書本，人民美術出版社 1982 年版。

在焉。因命畫師陳居中給模真像。……泰和丁卯林鍾吉日……"[44] "泰和丁卯"為金章宗泰和七年、宋寧宗開禧三年(1207年)。這位去陝西供職的金朝官員是帶着南宋"畫院待詔"陳居中,途經今山西永濟蒲州,已深入到中原腹地。陳居中曾多次畫過"文姬歸漢"的題材,也畫過《蘇李泣別圖》等,創作這類作品需要有長期滯留、生活在北方金國,思鄉心切的心境。出使金國的南宋畫家,常被金人扣留,宇文虛中、吳激等皆是,陳居中是否也是這種境況,待史料翔實後再作探考。但陳居中的北方生活使他能夠詳知女真和中原的衣冠服制、軍械器用等,卻是不爭的事實。

　　《文姬歸漢圖》【圖122】是活生生的女真人的生活場景,雖無款識,但被公認為是陳居中罕有的真跡。作品所體現出的愛國情感只有經歷過離別之情的畫家才能表現得如此淋漓盡致。圖中所繪女主人公蔡琰,字文姬,陳留(今河南杞縣南)人,是東漢末年著名學者蔡邕的女兒,初嫁河東衛仲道,夫亡回娘家。漢末大亂,她為董卓部所俘,後歸南匈奴左賢王,十二年後才被曹操贖回。畫家的構思別出心裁,描繪了蔡文姬與匈奴左賢王及親生孩子告別時的悲慘情景:文姬決意還漢,其夫不允許文姬帶走二子。二人對坐不語,各懷傷心事,四周一片寂靜。突然,幼子掙脫了保姆的護佑,撲向母親,似乎在放聲大哭,而蔡文姬強忍悲痛,使觀者無不為之動容。畫家在渲染感情方面的確是遠勝前人。連畫中的鞍馬也似乎理解人類的生離死別之情,靜靜地佇立一旁,俯首待命;乾枯的樹枝穿插其間,更增添了荒寒蕭瑟之意。畫家高超的寫實技巧表現出契丹馬長身短腿的生理特點,還十分注重描繪馬匹身上的各種裝備,甚至連鞍轡上的細節也不放過,然而畫家對這些細節的刻畫,並未喧賓奪主,而是使觀者更有身臨其境之感。可以說,在古代畫家中,很少有人像陳居中這樣,對馬匹的裝備了解並表現得如此精到和細緻。同樣,陳居中對女真人的各種裝束也是了如指掌,畫中的匈奴人全然是女真人的裝束,因此,該圖對研究金代女真人的生活風情有着不可替代的重要作用。

　　美國波士頓美術館收藏的另一幅《文姬歸漢圖》【圖123】也是陳居中所繪,但此圖實為後人錯題,因"文姬歸漢"實為蔡文姬獨自一人隨漢使還鄉,該圖中卻繪有左賢王和二子,故其圖的內容應是表現蔡文姬和左賢王攜子出行。此圖的畫風和造型與《文姬歸漢圖》軸十分相近,只是冊頁畫得簡潔、隨意一些,洋溢着作者希冀民族和好的熱情。

　　屬於這一路畫風的還有佚名的《番騎獵鷹圖》【圖124】,該圖亦傳為陳居中之

44　(元)陶宗儀《南村輟耕錄》卷一七,中華書局1959年版。

作，值得注意的是，畫中的人物全然是契丹人的髮飾，很可能是金代在女真人統治下的契丹人，他們正注視着遠方的騎手在射殺飛禽，構圖頗為生動活潑，鬆而不散，虛而不空，人馬雖不盈寸，但個個精力充沛，馬力十足。

另一件傳為胡瓌的《獲獵圖》【圖 125】畫一女真獵手正將射下的天鵝縛在馬後，這件作品也與陳居中《文姬歸漢圖》的畫風和人物的造型程式，乃至人物的襆頭、馬匹的鞍韉等細微之處十分相近，可作為陳居中繪畫藝術的重要參考作品，或者是受陳居中影響的金代畫家之筆。類似陳居中畫風的還有團扇《觀獵圖》【圖 126】、《平原射鹿圖》【圖 127】、《獵騎圖》【圖 128】[45] 等等，《獵騎圖》雖畫幅殘破，但其造型、線條、用色皆與陳居中極為相似，足見陳居中當年在北方所產生的藝術影響，也可探知當時傳人的師法程度。可以説，陳居中紀實性和有歷史故事的人馬畫代表了南宋和金代兩地人馬畫的典型風格和藝術成就，他在金國的繪畫活動大大溝通了宋金之間的藝術交流。

另一件值得關注的是《柳蔭浴馬圖》【圖 129】，因其題籤上書有“陳居中”，故曾被確定為陳居中之作，半個世紀以來，該圖已不再確信為陳居中的畫跡，被定為佚名之作，那麼，它與陳居中有多少關係？畫的內容僅僅是浴馬嗎？

近年，筆者曾仔細審看了該圖的每一個細節，發現該圖的內容並非是通常所説的“浴馬”，也不是一幅集山水與人物為一體的普通扇面，它竟然是一幅用於間諜目的的特殊繪畫。畫家畫了兩群馬在圉夫的驅趕下分別從池塘的兩岸游向各自的彼岸，形成了一定的洄渡陣勢，決非嬉戲於一塘。圉夫所戴的白氊笠子和髡頂、耳後垂雙辮的裝束，是典型的女真人的形象。按女真人寓兵於民的“猛安謀克”兵制，這些圉夫在戰時就是兵卒。畫家還畫了一位着白衫的女真貴族盤坐在高高的岸上，身後有侍從執傘蓋或侍立於一側，顯然，這是一位頗有地位的軍事長官在督導人馬進行洄渡訓練。宋高宗建炎年間(1127－1130 年)，南侵的女真人馬屢敗於江南的河港湖汊，尤其是黃天蕩一仗，幾乎使南犯的金兵全軍覆滅，暴露出他們不識水性的致命弱點。此後，金軍痛定思痛，水上演練不輟。畫中的情景恰恰反映了女真人在練習水戰的情景。然察其畫風，卻是南宋的院體畫法，也就是説，這是一位南宋宮廷畫家的手筆，但決非閒來之筆，畫家必定是受朝廷的委派，暗隨出使金國的使團，竊繪了此圖，作為宋廷了解敵方的圖像性情報，形象地記錄了金軍為在江南水網地區與宋軍決戰而進行的戰爭準備。此類人馬畫所具有的軍事目的，不得不説是人馬畫史上的一絕。

45　該圖有清初梁清標的題籤：“(北宋)張戡獵騎圖”。

古代畫家奉旨去敵國作諜畫，早在五代南唐就已有之，更以宋人最精於此道。曾在金國遊歷的陳居中是最有可能繪製此圖的南宋宮廷畫家。畫中的樹石、遠山草草而就，頗為簡率，相比之下，畫家關注的是記錄軍事活動，人馬畫得十分純熟，因而對此類繪畫，不可以單純的藝術眼光去賞析。有趣的是，明代畫家以此圖為本，造出陳居中的假畫，將構圖拉長，繪成《柳塘浴馬圖》【圖130】，造假者不得要領，把原來在水上進行泅渡訓練的人馬繪成一個喧鬧熙攘的混亂場面。

南宋陳居中和金代張瑀的人馬畫將金代人馬畫乃至整個金代繪畫帶進了高潮。他們的名望為今人所重的原因，關鍵是描繪了"文姬歸漢"的題材，這一題材大量在金國出現，表明北方漢族畫家對回歸的渴望。

6. 宋人論畫馬

北宋人馬畫雖處於劣勢，但北宋的文人仍然沉醉在唐代人馬畫的豐績中，詳盡總結和品評了唐朝畫家畫馬的得失，大大彌補了唐代詩人賦詩頌馬的不足，形成了各種不同的論點，可謂人馬畫史之最。

論畫"馬毛"。沈括在《夢溪筆談》中辯證地詳析了表現畜獸質感的不同方法："畫牛虎皆畫毛，唯馬不然，予嘗以問畫工，工言馬毛細不可畫。予難之曰：'鼠毛更細，何故卻畫？'工不能對。大凡畫馬，其大不過盈尺，此乃以大為小，所以毛細而不可畫。鼠乃如其大，自當畫毛。然牛虎亦是以大為小，理亦不應見毛，但牛虎深毛，馬淺毛，理須有別。故名輩為小牛小虎，雖畫毛，但略拂拭而已，若務詳密，翻成冗長，約略拂拭，自有神觀，迥然生動，難可與俗人論也。若畫馬如牛虎之大者，理當畫毛。蓋見小馬無毛遂亦不得，此庸人襲跡，不可與論理也。"文中對畫工雖有貶詞，卻高度總結了某些表現手段是要從相對的角度出發。

論"胸有全馬"。北宋羅大經《鶴林玉露》中的"胸有全馬"論與當時文同的"胸有成竹"論同出一理。羅大經首先評述了李公麟畫馬："李伯時工畫馬，曹輔為太僕卿，太僕廄舍，御馬皆在焉。伯時每過之，必終日縱觀，至不暇與客語。大概畫馬者，必先有全馬在胸中，若能積精儲神，賞其神駿，久久則胸中有全馬矣。信意落筆，自然超妙，所謂用意不分乃凝於神者也。山谷詩云：'李侯畫骨亦畫肉，下筆生馬如破竹。'生字下得最妙，蓋胸中有全馬，故有筆端而生，初非想像模畫也。"羅大經已注意到"積精儲神"之後，必然會"胸中有全馬"。這在劉道醇那裏已成為評賞畫馬的基本標準。

論欣賞"畫馬"。北宋劉道醇在《聖朝名畫評》中說道："善觀畫馬者，必求其精神、筋力。精神完則意出，筋力勁則勢在，必以眼、鼻、蹄、踠為本神哉。"在

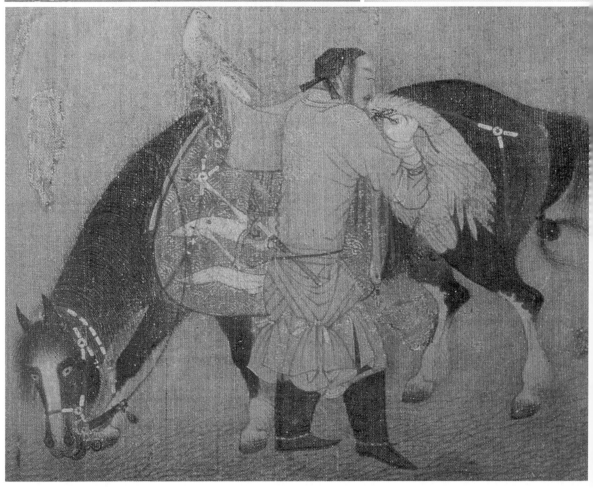

123 南宋佚名《文姬歸漢圖》(局部)
124 南宋(金)佚名《番騎獵鷹圖》
125、125-1 南宋佚名《獲獵圖》(局部)
126、126-1 南宋佚名《觀獵圖》(局部)
127 南宋陳居中(傳)《平原射鹿圖》(局部)

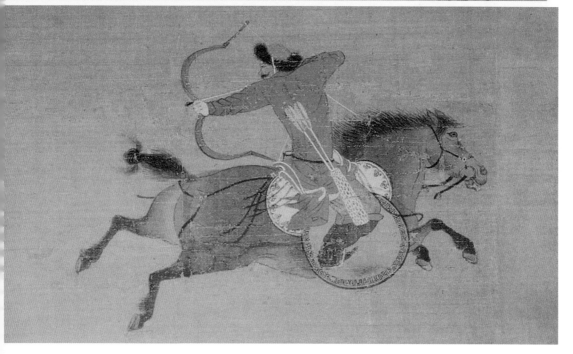

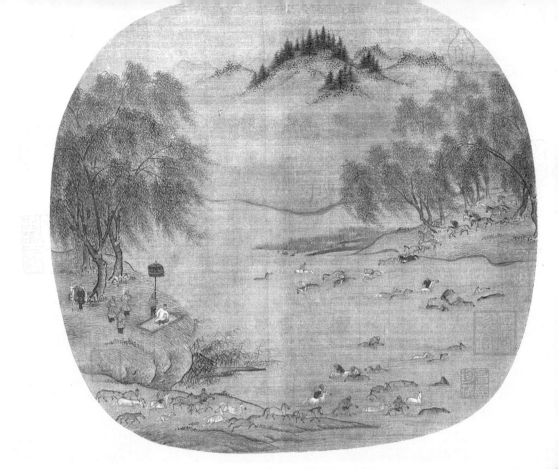

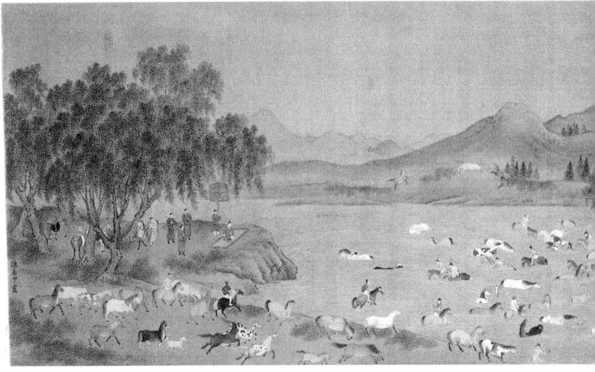

128　南宋佚名《獵騎圖》（局部）
129　南宋佚名《柳蔭浴馬圖》
130　明佚名《柳塘浴馬圖》（局部）

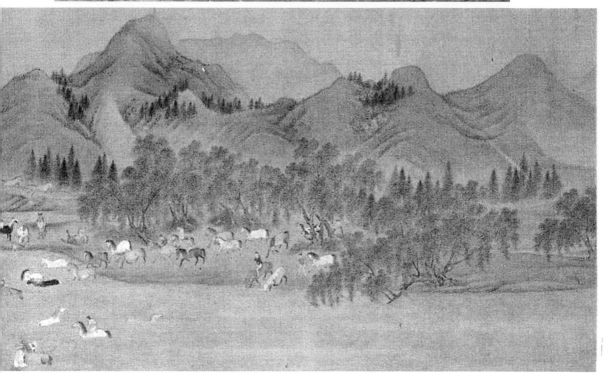

這裏，得馬之精神、筋力須通過具體地、準確地掌握形象的若干關鍵的傳神部位。劉道醇的評畫馬標準得益於前人相馬的標準，這恰恰是藝術與科學的有機統一。宋代陳師道在《後山談叢》中著 "論畫馬虎"，藉北宋李公麟之論評説了唐代韓幹的馬："韓幹畫走馬，絹壞損其足。李公麟謂失其足，走自若也。" 表明了韓幹的馬在神情、姿態方面，有着極強的整體感，失其一足，也不傷整體，筆墨和氣韻亦不因此而失神，這正是宋代人馬畫家所孜孜以求的藝術魅力。

宋代人馬畫是在式微中走向儒雅和理性，當時較為開放的文官政治給文化藝術的發展帶來一定的自由空間，文人們對人馬畫藝術的欣賞亦愈加理論化，多種風格的人馬畫相繼發展，最具代表性的如文人畫家李公麟參與人馬畫，完善了白描的藝術形式；宮廷畫家陳居中等在金國的繪畫活動，將寫實繪畫進一步推向極致；南宋宮廷畫家梁楷的戲筆等，注入了新的審美內涵；還有諸多佚名的人馬畫小品，都在繪畫觀念或技法上有了長足的進展，但馬匹和圉人的精氣神漸趨萎靡，折射出日益衰敗的國運和軍力，而與北宋對峙的遼金人馬畫則是另一番景象。

遼驥躊躇滿　壁上鞍馬多
—— 遼人畫馬析(公元 916 － 1125 年)

遼代文化藝術中的漢化因素，首先是受唐代中原地區的影響，其次是因為大量的漢族儒士和藝匠等在契丹人統治區域從事文化活動。但由於契丹民族的農業經濟含量頗為有限，他們對中原文化的消化吸收程度不及後來的金代女真族，故遼代繪畫的藝術成就較多體現在表現遊牧生活的內容中，其載體也以壁畫居多，其次才是卷軸畫。遺憾的是，遼代人馬卷軸畫幾乎沒有一件作品留存，但這個時期的胡瓌、李贊華等畫家仍以其卓越技藝為後世所宗。

1. 事簡職重的遼代馬政

《遼史・食貨誌》云："契丹舊俗，其富以馬，其強以兵。縱馬於野，馳兵於民。有事而戰，彍騎介夫，卯命辰集。馬逐水草，人仰湩酪。" 916 年，遼太祖耶律阿保機創立契丹國，947 年，遼太宗滅後晉，建國號大遼，都上京(今內蒙古巴林左旗南)。1115 年，女真族崛起，建立金朝。1125 年，金滅遼，遼之餘部西退，史稱西遼。

契丹族與繁衍生息於白山黑水間的女真族在國體、政體和經濟結構等方面較為相近，只是女真族的農業佔其經濟比重較契丹族要大一些(這些將在金代部分細

述)，兩族由誰入主中原稱帝，全取決於弓馬之利。

遼、金的馬政制度是承襲和發展的關係。據《遼史拾遺補》卷一，遼初兵馬強盛，一兵有馬三匹，僅遼太宗御帳麾下擁騎就達 50 萬。遼代馬政事簡職重，不以名亂，北樞密院執掌群牧之政，南院仿唐制，設尚乘局和太僕寺，各路均設群牧司。遼代兵馬盛極一時，大大促進了全社會對國家養馬事業的投入，藝術家們則是以繪畫的形式予以關注。

2. 遼代人馬畫家和壁畫

遼代的宮廷繪畫藝術來源於兩個方面：一方面受到唐、渤海和五代北方的繪畫影響，同時又着意吸收近鄰北宋的寫實畫風和文人墨戲，其成就集中於卷軸畫；另一方面，傳承了契丹本民族粗獷強勁的繪畫風格，其成就薈萃於契丹皇室和貴族的墓室壁畫。

938 年，契丹立國不久即控制了漢文化較發達的燕雲十六州(約為今日北京、河北北部至山西大同一帶)，這裏有許多後晉畫家，如王仁壽、焦著、王靄以及涿郡的高益等。據胡嶠《陷虜記》記載，俘獲的"汾、幽、冀之人"中的"良工"被安置在遼都上京臨潢城裏，顯然是要為契丹貴族官僚服務。這些畫家在遼的藝術活動催化了契丹族的繪畫從草原民族的實用性繪畫過渡到了獨立性繪畫 —— 卷軸畫。卷軸畫是經過裝裱了的紙、絹類繪畫，供欣賞者在居室裏懸掛和展玩。契丹族出現了卷軸畫，意味着這個遊牧民族的生活走向定居化、城郭化，同時必然會伴有相應的農耕業。

遼初人馬畫的藝術成就與胡瓌、李贊華的名字是分不開的，他們代表了當時人馬畫的最高藝術水平，前者喜畫曠野射騎，後者多作貴族遊騎，是畫史上最早的少數民族人馬畫家。他們備受漢族畫家的尊崇，以至於元以前的古畫鑒定家們大凡見到繪有少數民族生活的人馬畫，都定之為胡瓌之作或李贊華之跡。如今，這兩位畫家的畫跡無一存世，本書在其他章節中論及傳為胡瓌、李贊華的畫跡時，將會一一澄清。

胡瓌，約生活於公元 10 世紀，范陽(今河北涿州)人，他是否為宮廷畫家，尚無直接史料證實，但他對遼代人馬畫起到了十分重要的典範作用，是不爭的事實。他專長描繪草原風物和遊獵生活，郭若虛《圖畫見聞誌》評其"工畫番馬，雖繁富細巧，而用筆清勁，至於穹廬、什器、射獵、生死物，靡不精奇。凡畫駝馬鬃尾，人衣毛毳，以狼毫縛筆疏渲之，取其纖健也。"他曾作有《卓歇圖》、《牧駝圖》、《獵射圖》等。傳其畫藝者有子胡虔，遼人李玄應、李玄審兄弟亦專師其跡。

李贊華(899 － 936 年)是遼代第一位皇室畫家，本名耶律倍，小字圖欲，遼太祖長子。公元 926 年，契丹人滅渤海國，他被冊封為東丹王，統領渤海國舊地。是年，太祖去世，次子耶律德光繼位，耶律倍受到監視，他恐遇不測，於 930 年浮海逃至後唐，後唐明宗以莊宗後宮夏氏妻之，復賜姓李，名贊華，鎮滑州，遙領虔州節度使。936 年，後唐發生政變，耶律倍被殺。他擅長畫契丹人馬，多寫貴人酋長，胡服鞍勒，率皆珍華。宋人黃休復讚其畫"骨法勁快，不良不駑，自得窮荒步驟之態。"曾作有《射騎》、《獵雪騎》和《千鹿圖》等，皆入宋內府，其畫曾被李公麟臨寫。耶律倍多才多藝，知音律、精醫藥、工遼漢文章，在汴梁(今河南開封)購書至萬卷，促進了契丹和漢文化的融合。

　　耶律題子是遼代初、中期的人馬畫家，字勝隱，遼景宗保寧(969 － 979 年)間官御盞郎君，後為武將。他的人馬畫多來自他的戰地所觀，《遼史》卷八十五記載他於遼聖宗統和四年(986 年)在蔚州大戰宋將時，見"宋將有因傷而仆，題子繪其狀以示宋人，咸嗟神妙。"他曾作過《夜獵》、《調馬》、《較射》、《飛騎》等畫，皆與其行伍生涯和武藝相關。

　　遼代皇室參與繪事較為普遍，這無疑是受到唐、宋宮廷盛行卷軸畫風習的影響。其畫主要以畜獸、飛禽等帶有草原特色的題材為主。遼興宗朝(1031 － 1054 年)，畫家輩出不絕，興宗本人就專長畫藝，影響了整個皇族和朝臣，延至道宗朝(1055 － 1101 年)而不衰。

　　虞仲文(1069 － 1123 年)，字質夫，武州寧遠(今山西武寨)人，是遼末最後一位有記載的人馬畫家。他"七歲知作詩，十歲能屬文，日記千言，刻苦學問，第進士。"[46] 官至參知政事、同中書門下平章事等。1122 年降金，次年被害。北宋後期，文同、蘇軾倡導的文人畫風波及遼末畫壇，開始流行在遼代漢族文人中，虞仲文即"善畫人馬，墨竹學文湖州"。遺憾的是，虞仲文無畫跡存世，唯一有虞仲文名款的《飛駿圖》是元末明初畫家的託名之作。但當這種直抒胸臆、不求形似的文人畫風還未來得及影響整個遼代宮廷畫風之時，遼已為女真人所滅。取而代之的金，完成了文人畫步入宮廷的藝術進程。

　　雖然沒有可信的畫作存世，但多方面的史料證明，遼代的人馬畫是相當繁盛的，這個時期已出現了專屬欣賞功用的卷軸畫，這是少數民族統治政權下最早的人馬卷軸畫，其中有許多被北宋宮廷庋藏，著錄在北宋《宣和畫譜》裏。

　　對遼代人馬畫的認識，只能從出土的遼墓壁畫上窺探到當時的藝術水平。這些

46 《金史》卷七十五，1975 年中華書局點校本。

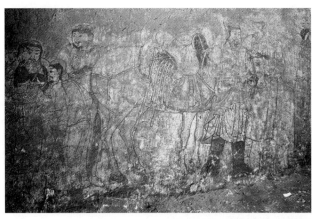
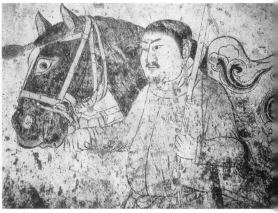

131-1　內蒙古庫倫旗 1 號遼墓壁畫《出行圖》（局部）
131-2　內蒙古奈曼旗遼陳國公主合葬墓壁畫《引馬圖》（局部）

131-1 | 131-2

人馬畫，主要見諸內蒙古哲里木盟奈曼旗青龍山陳國公主駙馬合葬墓，敖漢旗北三家 1 號墓，庫倫旗 1 號、2 號墓等墓葬的壁畫。畫中繪有反映契丹族遊牧生活的人馬畫，多為出行或備馬的情節，畫風粗碩雄健，頗重傳達人物的神情，洋溢着濃厚的遊牧民族的生活氣息。雖然這些壁畫未能全面反映遼代人馬畫的階段性發展狀況，但相信會有更多的遼代墓室人馬壁畫有待於發掘，以彌補人馬畫史研究的缺陷。

內蒙古庫倫旗 1 號遼墓的墓道壁畫頗為精彩，其中北壁的《出行圖》【圖 131-1】尤為壯觀，共繪 29 人，場面寬宏，與南壁的 “獵畢歸來” 相呼應。該圖畫騎手備馬待發，呈佇立狀，諸馬多有犁鼻裂耳之痕，係典型的契丹馬，與蒙古馬種相仿，人物皆髠頂留海，多蓄長鬚，着盤領窄袍，屬標準的遼代契丹族裝束。其畫藝近承五代、北宋的寫實技巧，色彩輕淡，個別衣裙敷以朱色。多以堅挺方硬的線條描繪衣衫，馬匹的肌膚畫得圓勁且富有彈性，鞍轡用筆工細入微，幾能依圖打造。畫工對人馬的比例掌握較為得當，但人與人之間的遠近比例關係明顯存有失控之虞，缺乏總體把握全局與精微描繪的能力，可見尚處在人馬畫的生疏階段，這一特點在內蒙古奈曼旗陳國公主合葬墓中的《引馬圖》【圖 131-2】中亦可見一斑。

近年，出土了一些遼代的木版畫，其畫藝較壁畫稍工細，其精者首推《人馬圖》【圖 132】，作者應係契丹畫家，畫兩位圉夫在料理主人的良駿。畫工們直接受到唐、五代北方畫風的影響，以鐵線描勾勒人馬，人物基本留白，鞍馬略施淡墨或淡彩，特別是鞍馬的造型，直取唐三彩肥碩壯實的形體，揭示了遼文化的藝術前源。

在遼即將亡於女真前後，其宗室耶律大石率領契丹餘部，西遷至中亞古城八剌

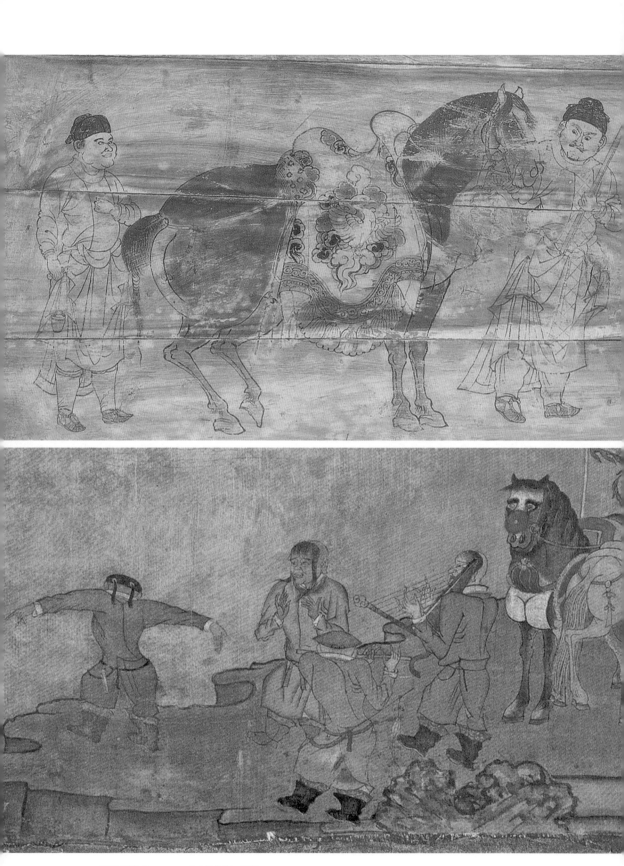

132　遼木版畫《人馬圖》

133　遼絹畫《樂舞圖》

沙衾，並將其改名為虎思斡耳朵，建立政權，統治了巴爾喀什湖地區至新疆大部，史稱其為西遼，有國九十餘年，後為蒙古所滅。遼代在歷史上與黨項族建立的西夏政權有着密切的政治、軍事、經濟和文化的交流。20 世紀初在黑水城（今內蒙古額濟納旗達來呼布鎮東南 25 公里處）出土的絹畫《樂舞圖》【圖 133】，真實地展現了契丹民族的娛樂生活，就是他們在西夏境內留下的文化遺存。圖繪一舞者在豎式箜篌和橫笛的伴奏下，翩翩起舞，旁有一馬站立。畫中人馬用筆十分嫺熟且格外古拙，設色古麗淳厚。這種繪畫風格必然會對當地的黨項人繪畫產生影響，在西夏版畫《馭馬圖》【圖 134】中不難看出這種少數民族間的文化交融，絲毫不亞於漢文化的藝術影響。畫中一髡頂、兩鬢留短髮的黨項族馬夫正在牽馬快奔，畫法粗簡利落，大刀闊斧，一氣呵成。

正因如此，有時我們很難分辨出某些人馬畫究竟出自哪個民族之手，如《出獵圖》【圖 135】便是一例，圖繪一支獵隊在部落酋長的帶領下，在獵中小憩，酋長似乎在責成一個騎手作為前導去探尋獵物。我們很難判定這是漢族畫家之作還是出自某個少數民族畫家的手筆，但可以確信的是，該圖所繪人物的髡髮樣式是契丹人所特有。畫中坡石的畫法與遼寧法庫出土的遼代《山水圖》十分相近，表明了這件佳作的時代特徵。馬的形象也屬於契丹馬，而且，此圖已摒棄了單純的追仿唐人的造型和線條，更深入細緻地把握人與馬匹的狩獵生活，如低首疲倦的馬匹和衣着樸實的獵手，都洋溢着濃厚的草原民族的生活氣息。整體表現手法較為淳厚、粗重。從這些特點或可推斷，此圖約係遼代佳作，可作為遼代人馬畫的參考之作。

遼代人馬畫的時風是粗糲雄壯的，也是富有生命力的，顯現出一派上揚的氣勢，可以說是中原漢民族文化與北方草原民族文化的有機融合，因而活躍在 10 世紀的胡瓌、李贊華等被今人概括為北方草原畫派，他們的崛起為在金代形成人馬畫的創作高峰奠定了社會基礎和藝術階梯。

金人畫馬極可觀　文士寫駿實哀憐
—— 金代，人馬畫的第二次高潮（公元 1115 – 1234 年）

1. 金代文化的特質

秦皇漢武以來，中原一直被視為封建王朝的統治中心，得中原者得天下，控制中原意味着執掌了正統的統治權力。北方少數民族不斷對中原地區進行襲擾，意在動搖乃至摧毀這個統治。終於在 1127 年，女真人覆滅了北宋政權，作為一個少數

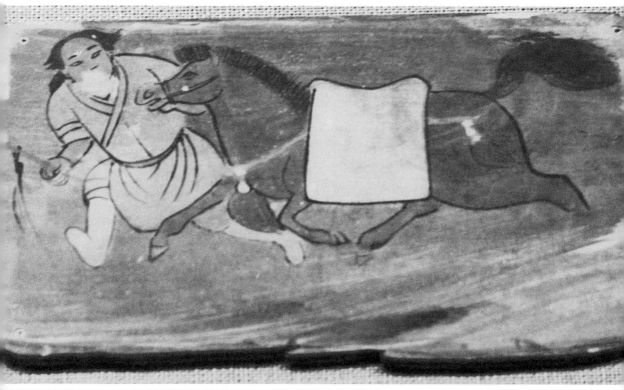

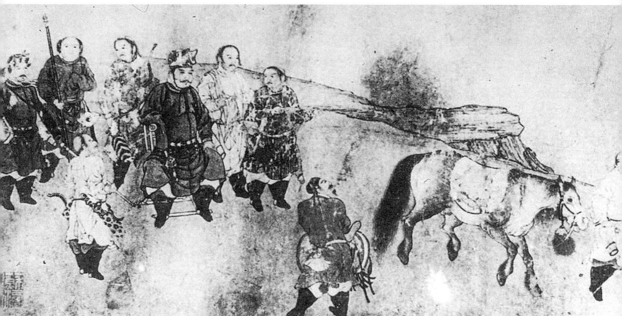

134　西夏木版畫《馭馬圖》（甘肅省博物館複製）

135　遼《出獵圖》

134

135

民族，在中國歷史上第一次以獨立的政治軍事力量控制了中原。在中國文化史上，演繹出漢族文化和女真等少數民族文化融合的新劇，人馬畫的發展和演變是其中較為突出的一幕。

金代文化以漢文化為主，融匯了女真、契丹等少數民族文化，研究女真文化的特性是把握金代文化特殊性的關鍵。上古時期的北方草原文化是女真文化的重要前源之一，北方草原文化較為穩定的文化區域包括蒙古草原、遼河流域、松花江流域和黑龍江流域。內陸草原民族遊牧、射獵經濟的特性決定了這種文化的單純性和穩定性，其單純性在於它不可能像以農業經濟為本的漢文化那樣有三種發展層次（即宮廷文化、士大夫文化和民間文化），而是僅有貴族和民間兩個文化層次；其穩定性在於遊牧民族以牧獵業為主的經濟結構，很難被其內部尚處於原始狀態的農耕業所取代，往往需要納入外來的、中原農業文明的力量。

女真人是以遊牧為主的民族，金太祖廢除馬殉，海陵王闢良田為牧場，世宗詔禁盜、殺馬匹，獎掖善牧精射者等措施，極大地繁榮了馬政事業。誕生於白山黑水間的女真族依託東北亦農亦牧的地理條件，撐起以粗放的農耕業和牧獵業並舉的經濟支柱。滅遼驅宋後，踞守中原，女真人的農耕業較快地汲取了中原先進的農業文明，演變成北方農業國，徹底打破了草原文化的單純性和穩定性，達到了少數民族空前的漢化高度。這是繼魏晉南北朝後北方出現的第二次民族大融合，將具有濃厚的草原文化特徵的女真文化蛻變為與中原漢文化相融合的金代文化，金代繪畫恰在這場文化嬗變中找到了發展契機和文化位置，在草原文化和中原文明的交織、融匯中，形成了有金代藝術特色的人馬畫、文人畫和山水畫。

女真文化趨向漢化的時期約在其克遼、滅北宋之後。重視文化的金太祖在攻遼中都前曾下詔："若克中京，所得禮樂、儀仗、圖書、文籍，並先次津發赴闕。"[47] 1127 年，女真人攻克宋都汴京，把金國疆域的南線推至黃河南岸，整個中原文化的寶藏袒露在女真人面前，皆被席捲而去，宋朝的"諸局待詔、手藝染行戶……等處匠……並百使工藝等千餘人，赴軍人"；[48]"上皇（指宋徽宗）平時好玩珍寶……雕鏤、屏榻、古書、珍畫，絡繹於路。"[49]

然而，由於金初國家機器尚處於草創階段，缺乏統一管理北宋文化財富的能力，導致大批書畫散失在私家或湮滅於世，皇室留存者不多；同樣，缺乏嚴密文化機構的金廷也無法容納數千位北宋藝匠，工匠們在押送北行後不久，多被放歸。在

47 《金史·太祖本紀》。
48 （南宋）徐夢莘《三朝北盟會編》卷七十八，1939 年海天書店鉛印史學研究社校點本。
49 同上書，卷七十九。

金初，北宋人馬畫尚未直接影響金代人馬畫的藝術風格。

金代人馬畫的產生和發展有其獨特的社會條件和藝術淵源。它的社會條件是女真人傳統的畜牧、狩獵業和民俗風習。畜牧業是其國勢和軍力的標誌，女真人"濟江河不用舟楫，浮馬而渡。"[50] 進入商品社會後，馬匹更躍升為商品交換的媒介物和婚嫁的進見禮。女真人早期的射獵不僅是經濟活動的重要部分，也是政治生活的參與形式。射擊是競爭部落首領的基本條件，也是外交禮儀的重要環節，當射獵與競賽聯姻時，產生了體育遊戲等娛樂活動，形成了女真人"勇悍不怕死"、"耐飢渴苦辛"[51] 的民族個性和協作精神。射獵習武更是金初帝王的嗜好，金太祖"十歲，好弓矢，甫成童，即善射。"[52] 至金熙宗時，政府設立武舉，以官爵賞賜善射者，上行下效，風行全社會，給褒揚武功的人馬畫創造了良好的社會環境。

概言之，金代政治、文化的漢化歷程和各個時期的畜牧經濟與金代人馬畫的演進具有一定的內在聯繫，構成前期、盛期和後期三個歷史階段。

2. 金代人馬畫的創始階段（公元 1115 － 1160 年，歷經太祖至海陵王四朝）

金代馬政是金代前期社會經濟的突出點，"馬上得天下"的金政權在立國之初尤重畜牧業，金太祖廢除馬殉，太宗為滅南宋屬行牧政、蕃養滋息，熙宗不事遊宴，孳產廣牧；海陵王不惜以農養牧，牧業大興，一次調馬竟達 56 萬匹之多，以馬政為核心的金初社會，不能不影響到繪畫藝術的內容和題材。

元人湯垕曰："金人畫馬極有可觀，惜不能盡知其姓名。"[53] 金代人馬畫的藝術淵源來自於唐代韋偃、北宋李公麟和遼墓壁畫的造型語言，屬淳樸敦厚的畫格。傳統的女真繪畫以一定的實用功利性依附於日常的生活器用，《金史·輿服誌》云："其從春水之服，則多鶻捕鵝，雜花卉之飾；其從秋山之服，則以熊鹿山林為文。"這種"時裝"與繪畫的妙合，表達了女真人早期對牧獵興旺的渴求。

金人畫馬，既擅長把握大場面，又精於刻畫單槍匹馬。經常是繪數騎，乃至畫一支馬隊，他們之間建立了相應的人際關係，必定會伴有一定的情節，如呈出行、出獵、歇息之狀，表現的是某種生活的縮影或某個特定的歷史事件。頗具代表性的是舊傳胡瓌的《卓歇圖》【圖 136】，是現存金初以狩獵為題材人馬畫的代表作。

據考，"卓歇"即"立而歇息"之意。《卓歇圖》畫的是女真貴族與南宋使臣在

50 （南宋）宇文懋昭《大金國誌校註》卷三十九，中華書局 1986 年版。

51 （南宋）徐夢辛《三朝北盟會編》卷三，1939 年海天書店鉛印史學研究社校點本。

52 《金史·太祖本紀》。

53 （元）湯垕《畫鑒》，刊於《元代書畫論》，湖南美術出版社 2002 年版。

136、136-1、136-2、136-3、136-4　金佚名《卓歇圖》（局部）

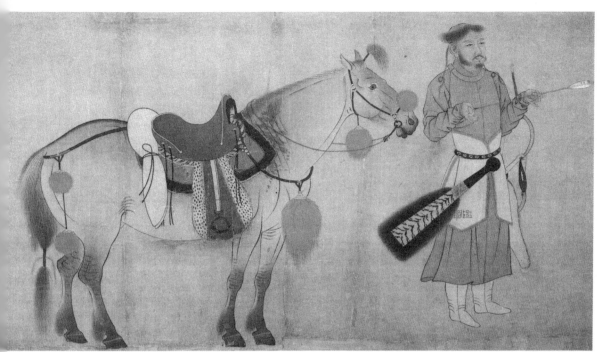

遊獵時短歇的情景。圖中，席上穿白服坐者應是南宋使臣，其他人物則具有髡頂、腦後垂雙辮的髮飾和方頂黑巾、左衽等服飾特點，與史籍記載及宋、金卷軸畫裏女真人的衣冠髮飾十分相近，當屬金代女真人的風俗。其畫風既留有遼代契丹人墓室壁畫粗豪簡括的餘韻又始現精微，顯示了畫家在大場面中巧妙處理人馬動靜、聚散的藝術能力，可窺測出這兩個民族之間的文化聯繫。據此推測，此圖大約出自金代熟識女真風俗的漢族畫家之手。

　　另一幀舊傳遼代李贊華的《射騎圖》【圖137】，畫一獵手在馬前挽弓持箭，目尋獵物，具有肖像畫的特徵，應是在《卓歇圖》之後的南宋或金代佚名之作。這種一人一馬的造型程序顯然是來自於唐人的手法。此圖題有"李贊華射騎圖"，經張孝思、梁清標鑒藏。最早的題跋是對幅上元代柯九思、楊維禎的題詩，他們間接地將畫中的獵手定為匈奴人和契丹人。

　　大凡元人鑒畫，見畫有異族者，多將女真人排除在外，斷為遼畫。此獵手究竟是何族屬，是探考該畫年代的入口之一。依據獵手兩條自耳後而下搭在胸前的辮髮，可推知其屬於女真人。李贊華主要活動於10世紀初，確有可能接觸過女真人，但當時的女真尚不知冶鐵，其生產力水平和社會形態處於原始社會晚期，而圖中人、馬的裝備有着典型的金代特徵，這是處於蒙昧時期的女真人很難具備的，超越了李贊華的生活時代。

從風格上看，該畫的描法遠非遼墓壁畫所能企及，與遼代簡括粗放的畫風有別。畫中的描法係李公麟傳派的風格，這種帶有肖像畫特徵的人馬題材，成熟於李公麟之手，而金世宗朝和章宗朝前期正盛行李公麟畫風。圖上的箭囊也同時反映出這個時代的痕跡，其形制和製法與世宗朝待詔趙霖《昭陵六駿圖》【圖138】之一《丘行恭拔箭》中的箭囊大體一致。趙霖所繪雖是畫唐昭陵的六駿，但其中馬的鞍轡、軍械等造型異於唐代，在一定程度上顯露出作者的時代烙印，如馬不是三花馬，箭囊也不是唐代的筒形而是虎皮囊。畫中的箭囊製法繁複，取虎皮脊部紋樣裝飾外殼，再用帶毛的獸皮條呈 U 形環附囊外，這種形制至今不見於遼代圖像。另外，獵手的內衣是右衽，遵守着熙宗朝以後的裝束。據射手精良的裝備，推測他有可能是女真族的軍事頭領，係猛安或謀克官，猛安謀克是當時的基本軍事組織，他們"緩則射獵，急則戰鬥"，這位射手正處於"緩則射獵"的閒適狀態，馬背上馱着雨具，"遇雨則張革為屋"，[54] 展示出風雲多變的草原氣候。

綜上所述，《射騎圖》的上限年代不可能早於熙宗朝，它的創作時期應在世宗朝至章宗朝初，一人一馬的構圖方式很可能受到類似北宋李公麟《五馬圖》的影響，描法細健沉穩，設色有唐人餘韻，故其作者應是當時李公麟傳派的畫家。

對該畫的研究，已超越了其本身的藝術價值，成為探討金代猛安謀克制度、軍事制度的形象材料，對研究女真社會大有裨益。值得注意的是，該圖的作者具有較高的藝術造詣，但畫中人馬不作任何藝術處理，如人與馬的前後關係以及虛實關係等。畫家刻意於細膩描繪人馬的裝備和形貌，均作平列展開，而缺乏藝術性。因而可進一步分析該圖是否為南宋畫家為宋軍識別金軍而繪製的圖樣，聯繫前文所述南宋初期出現的一系列"諜畫"，這種可能性不是沒有的。

3. 金代人馬畫的高峰期（公元 1161 – 1208 年，歷經世宗、章宗兩朝）

發達的畜牧、狩獵業是世宗朝社會生產力的基礎。世宗詔禁盜、殺馬匹，親自"閱馬於綠野淀"，大定二十八年（1188 年），僅御馬就達 47 萬，但他敏銳地覺察到女真人開始染上"飽食安臥"、"弓矢不習"[55] 的惰性，故他屢敕"猛安謀克官督部人習武備"，提倡圍獵、擊毬等運動，以保持女真的騎獵傳統，防止軍力廢弛。金章宗為倡導武備，詳定武舉為射帖、遠射、射虎等項。反映社會好尚的人馬畫在重牧尚武的社會環境中達到了高潮。

54 （南宋）宇文懋昭《大金國誌校註》卷三十九，中華書局 1986 年版。

55 《金史·世宗本紀》。

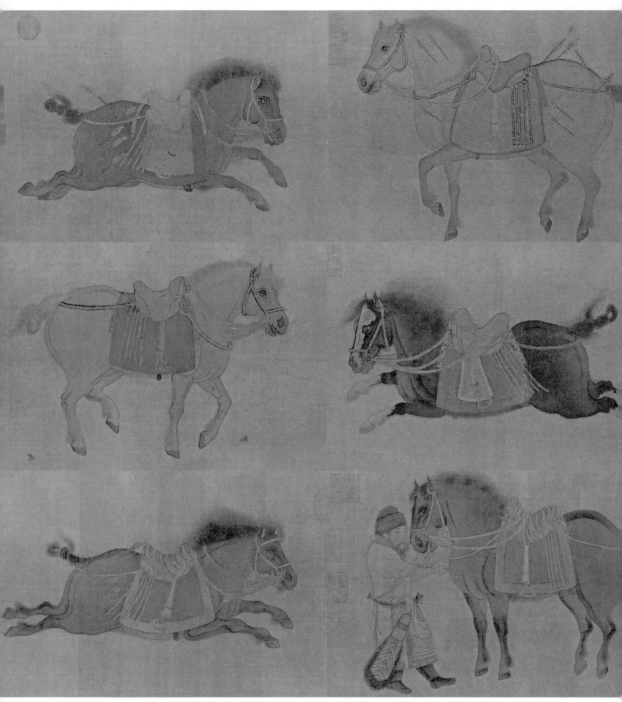

138　金趙霖《昭陵六駿圖》（局部）

　　盛期的人馬畫家來源較多，有文人畫家、職業畫家和貴族畫家，雖然各自的民族、地位、經歷有殊，但大多在以李公麟為宗的主體風格內各求變異。

　　首先，朝廷的文人畫家起着重要的引導作用。

　　金代宮內流行的李公麟人馬畫風與楊邦基的先導作用分不開。楊氏以畫名，人馬畫學仿李公麟，他在內廷任秘書監修起居註時，與世宗太子完顏允恭多有往來。楊氏的人馬畫被譽為"世獨以其畫比李伯時"。趙秉文頌曰："楊侯詩人寓子畫，後

身韓幹前身霸，驊騮萬匹落人間，一紙千金不償價。"楊邦基曾作《百馬圖》、《奚官調馬圖》等，取材與韋偃、李公麟同。

世宗朝宮廷畫家趙霖的《昭陵六駿圖》是一件充滿了思慕強唐心緒的傑作，是趙霖唯一存世的人馬畫。趙霖，雒陽（今河南洛陽）人。畫家在此卷中分單幅列繪唐太宗昭陵六駿：颯露紫、拳毛騧、白蹄馬、特勒驃、青騅、什伐赤，首幅的《丘行恭拔箭》體現了人馬之間相依為命的深厚情感。唐昭陵六駿浮雕在宋初被勒石摹刻，趙畫與石刻拓片的線條結構幾乎一致，畫家很可能參酌了北宋的石刻拓片【圖139】，又汲取了唐代韓幹的畫風，描法柔和勻細，設色濃重沉厚，造型飽滿樸拙。

其次，皇室貴冑受漢文化熏染，畫人不絕。

世宗太子、章宗父完顏允恭（1146－1185年），本名胡士瓦，先後更名允迪、允恭，後追諡光孝皇帝，廟號顯宗。他"畫獐鹿人馬，學李伯時，墨竹自成一家，雖未致神妙，亦不涉流俗。"[56] 這意味着有女真人傳統的人馬畫日益接近李公麟的畫風。完顏允恭曾作《百馬畫》，元代流入江南藏家，其畫今僅著錄於《繪事備考》，如《七星鹿圖》、《解角鹿圖》等。

另一位貴冑畫家移剌履（1131－1191年），一作耶律履，遼東丹王耶律倍七世孫。他少時聰穎通悟，精曆算和文字學。世宗時官至翰林修撰、尚書右丞等。其繪畫題材與完顏允恭相似。據《圖繪寶鑒》載：他"善畫鹿，作人馬，墨竹尤工。"[57]

此時，以楊微、張瑀、陳居中等為代表的人馬畫家擺脱了僵板凝滯的描法和造型，他們以嫻熟淳厚、野樸強悍的繪畫風格和深邃的藝術構思標誌着金代人馬畫在畫史上的獨立地位。

《二駿圖》【圖140】的作者楊微，畫史失載，據其題款，得知籍里高唐（今屬山東），約活動於金世宗大定年間（1161－1189年）。據其畫風推測，或係職業畫家。山東與遼東隔海相望，女真人在立國前常借海路與山東建立經濟往來。世宗朝，女真人在魯北大量馴養馬匹，以防南宋北進。圉人馬夫可憑馴養之術獲得官爵，其地位遠非農夫可比，因而得到畫家的精心寫照。此作表現的是一位女真族馴馬手，在馬上用長纓套住前一匹迎風飛馳的烈馬，情景驚奮，攝人魂魄。馴馬手神情緊張，人馬的運動強度達到了最大限度，表現出馴馬手勇悍、粗獷的個性，激發出強烈的感情力量。馴馬手一身女真冬裝，厚實的線描勾出帶有補線的粗布質感、中鋒線條在停頓和跳躍、凝重與輕盈的節奏變化中顯示出韻律，乾枯的牧草和紅透的柞樹葉

56　（元）夏文彥《圖繪寶鑒》卷四，畫史叢書本，上海人民美術出版社 1982 年版。

57　同前註。

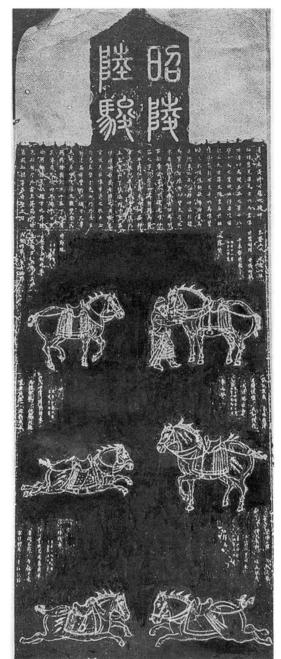

139

140

139　北宋《昭陵六駿》石刻拓片
140　金楊微《二駿圖》

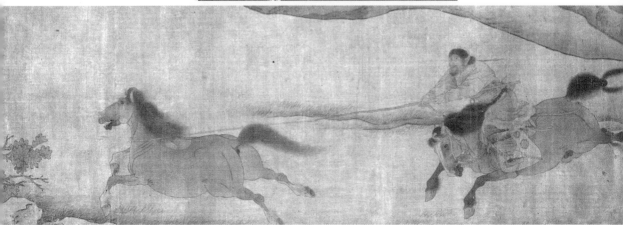

點綴了北方深秋的自然特色。

《文姬歸漢圖》【圖 141】款署"祗應司張瑀畫",[58] 可推斷出作者係供職於章宗朝祗應司的宮廷畫家。此外,已沒有任何關於張瑀的史料。該卷描寫蔡文姬在漢、匈侍從的護衛下風塵僕僕返回漢朝途中的情景。作者着意刻畫漢、匈兩族不同的內心世界,如匈奴人滿面愁容,蔡文姬雍容端莊的氣度中潛藏着離子之痛。其構思的精絕之處還在於運用了象徵、喻意的手法:匈奴人的獵犬、獵鷹、箭囊和氈毯,隱示了隨獵隨餐的跋涉之苦;漢臣周近的團扇暗示了出使所經歷的春秋;更扣人心弦的是,馬駒能隨母同行,而人卻母子生別離。此圖的藝術進展不僅在於巧妙的構思,亦在於幹練的筆藝。作者跳出李公麟恬淡儒雅的情調,確立了金代人馬畫盛期勁利簡放與頓筆求穩互補的線描風格和情態生動與堅實沉厚為一體的造型特徵,凝聚了草原民族強悍曠達、淳樸敦厚的精神力量。這件作品的藝術價值已不僅僅限於人馬畫,更是古代歷史故事畫中的精品,它的範本作用在金代後期顯得十分鮮明。

4. 金代人馬畫的衰退與演化(公元 1209 － 1270 年,歷經衛紹王、宣宗、哀宗三朝至蒙古建元前)

這是金朝統治走向衰亡的時期,金廷承受不住北面蒙古鐵騎的圍攻,貞祐二年(1214 年),宣宗遷都至汴(今河南開封)。金朝統治階級內部的傾軋和衰弱的社會經濟及蒙古大軍的不斷進逼,使其終未在 1234 年逃脫覆亡的命運。

早在章宗朝末期,因承平日久,女真人已然武功衰退,一些猛安謀克官不事牧政,漸漸轉化為地方的豪紳。及至此時更是朝政腐敗,馬政荒廢。貞祐二年,彰化軍節度使張行信曾上疏宣宗,疾呼"馬政不可緩也"。然而,政府制定"民間收潰軍亡馬之法"和"括民間驟"[59] 也未能拯救衰敗的馬政。加之佛教思想在金末女真人中蔓延,限制圍獵殺生等活動,至金亡時,畜牧狩獵業已萎縮殆盡。

社會經濟的巨大變化影響了金末的社會好尚,在開封城內外,上層社會將擊毬、騎射等運動視為市井無賴的輕薄之舉,勇猛善戰的騎士和射手不再成為社會仰慕和謳歌的對象,人馬畫已失去了重要地位,幾乎被文人墨戲取代,當時的文壇首領趙秉文哀歎道"韓生之道絕矣"。[60]

金末反映女真人尚武精神的人馬畫已告衰退,但出現了新的蛻變。由於盛期文人畫思潮的延續,原先着意展現女真人生活的內容質變為失意文人的一種墨戲,從

58　"瑀"字被郭沫若先生辨析出,見《文物》1964 年第 7 期。

59　《金史‧宣宗本紀》。

60　語出趙秉文跋金代趙霖《六駿圖》(北京故宮博物院藏)。

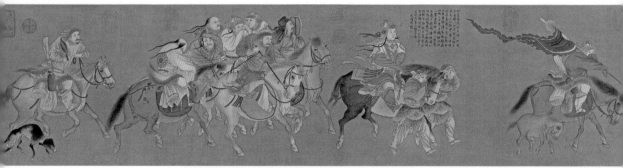

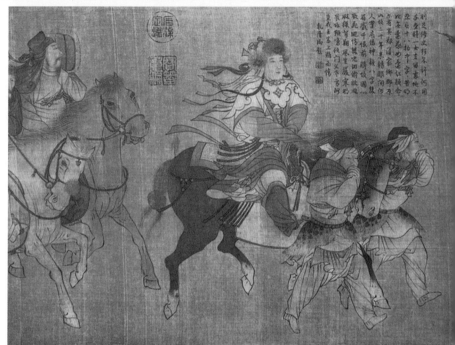

141
141-1
141-2

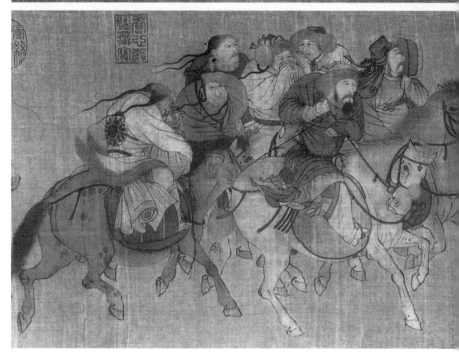

141、141-1、141-2
金張瑀《文姬歸漢圖》（局部）

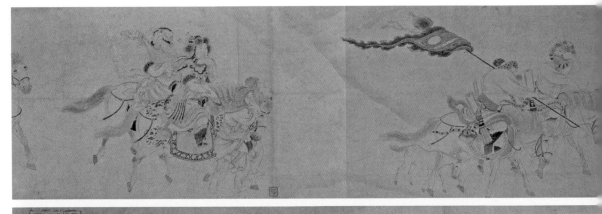

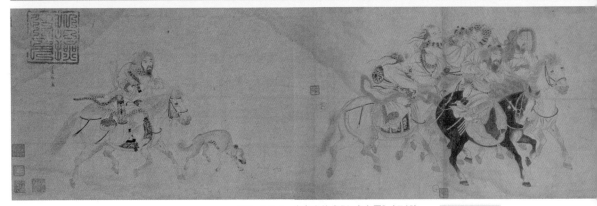

142、142-1　金宮素然《明妃出塞圖》（局部）

142

142-1

喜好女真風物走向畫家個人內心的自省。因此不能過於簡化地分析這個時期的繪畫思潮，其中隱藏着畫家對社會政治的痛苦感觸，其畫不在於畫，而在於意。

　　姚子昂是金末留下畫名而無畫跡的人馬畫家，與他同時的詩人李俊民稱他"一生接物無腸蟹，萬事隨緣短脛鳧。坐上書空窺草聖，醉中疥壁笑詩奴。"[61] 可見姚氏是一位布衣文人，其所繪《馬圖》意在表露自己"可憐不遇九方皋，空使時人指為鹿……"[62] 的悲涼心境。

　　從金末的一些題畫詩中可窺見畫家抑鬱的精神狀態和作品的思想內涵。完顏璹有題《東郊瘦馬》："此歲無秋畝畝空，病驂維遭齧枯叢。倉儲自益駑駘向，獨爾空嘶苜蓿風。"[63] 這種悲憫的情緒在金末的一些有識之士的畫裏則顯得更為強烈，太學生麻革題楊將軍的《馬圖》曰："古人相馬不相肉，畫工畫馬亦畫骨。……人言息馬戰所重，風鬣霜蹄惜無用。君不見幽燕飛鞚時，中原流血成淵池。只令征

61　（金）元好問《全金詩》卷四十五，康熙年間武英殿刊。

62　同上書，卷六十四。

63　同上書，卷首上。

討苦未休，金鞍鐵甲爾山丘。安得放歸如此馬，飲水求芻姿閒暇。"[64] 詩中說到"畫骨"，即寫瘦馬，以此暗喻在山河行將破碎之際，畫家凋零失落的心態和政治處境。

宮素然的《明妃出塞圖》【圖142】（以下簡稱宮卷），款署"鎮陽宮素然畫"，作者應是鎮陽（今河北正定縣）人。張瑀的《文姬歸漢圖》與"宮卷"皆屬一種稿本，從風格形式來看，宮卷晚於張卷，李公麟的《蔡琰還漢圖》和《昭君出塞圖》（均已佚）是該類題材較早的作品，[65] 不能低估它們在金代的範本作用。宮卷較張卷有許多微妙的變異，這種變異顯露出作者的生活年代，很可能是出於繪畫主題的需要，甚至潛藏着與當時重大政治事件有關的暗喻。

宮卷中兩位匈奴侍從的髮式迥異於張卷，分明是元代蒙古族的"婆焦頭"，作者還減弱了張瑀《文姬歸漢圖》中匈奴人深目高鼻的生理特徵。我們如果僅憑髮式和人物造型便將宮卷定為元畫，未免生硬和武斷，因金元之際，金人和蒙古人往來與征伐不斷，須先考訂其畫的確切內容。

宮卷在女主人後畫一琵琶女，喻示了女主人是王昭君，唐、宋以來，文學、戲曲皆把王昭君與琵琶相聯繫。另外，作者在馬隊前加一掩袖回首的僕從，並將王昭君和琵琶女也處理成以袖擋風的姿態，正是要強調迎着北風的馬隊，其方向是由南向北，即昭君出塞。有必要探究導致宮素然將文姬歸漢改為昭君出塞的緣由，也許是當時金廷發生了與昭君出塞相似的歷史事件，觸發了畫家的創作情緒。貞祐二年，金宣宗試圖以和親的手段緩解蒙古鐵騎圍都之難。《金史》、《大金國誌》等均有記載，而以《元史》最為詳盡："九年中戊春三月，駐蹕中都北郊。諸將請乘勝破燕，帝不從。乃遣使諭金主曰：'汝山東、河北郡縣悉為我有，汝所守唯燕京耳。天即弱汝，我復迫汝於險，天其謂我何？我今還軍，汝不能犒師以弭我諸將之怒耶？'金主遂遣使求和，奉衛紹王女岐國公主及金帛、童男女五百、馬三千以獻，仍遣其丞相完顏福興送帝出居庸。"[66]

宮素然的生活年代晚於張瑀，有可能是這個歷史事件的見證人。該畫藉古喻今，從側面記錄了宣宗和親的史實，畫面構圖凋零散落、情境悲涼荒寒，表達了作者當時的悲觀態度。該卷的人物組合、構圖與張瑀的《文姬歸漢圖》相近，只是宮卷多一琵琶女和一僕從，匈奴人的髮式改為蒙古人的"婆焦頭"，[67] 足見兩圖在藝術上的密切聯繫，但宮素然筆下的構圖零散拖沓，衣飾繁縟細密，筆調輕柔，失去了

64 同上書，卷五十四。

65 （北宋）蘇軾《東坡七集》卷三，《四鄰備要》本。

66 《元史·太祖本紀》

67 見宋人孟瑛《蒙韃備錄》說蒙古人"皆剃婆焦，如中國小兒留三搭頭在囟門者。稍長則剪之。在兩下者總小角，垂於肩上"。

盛期勁利簡放的風韻，描法開始向元代舒展飄逸的人物畫風過渡。

在中國古代人馬畫中，形成傳本模式的有兩類，一類是以唐代漢人漢馬樣式為主的人馬畫樣式；另一類是在這第二次人馬畫創作高潮中，以金代女真族番人番馬為主的人馬畫樣式。這形成了兩種較為固定的人馬畫造型程式，均為後世追仿不絕。可以説，金代最突出的藝術成就是來自女真人的番人番馬樣式。明清畫家以金代"出行"題材為本，畫中的人物皆頭紮女真人的襆頭或腦後留雙辮，而畫風較金代謹弱、行筆遲滯。但在元代，則力求擺脫金人造型程式，大量出現唐代人馬畫的造型特色，個中緣由，且看下文。

唐馬紙上現　良工心中情
—— 寫元人畫馬（公元 1271 — 1367 年）

當這種愛國情緒無補於世的時候，悲憫之情由然而生。在金元交替之際，人馬畫家如姚子昂、韓將軍等，藉畫瘦馬表達了凋零失落的悲憫之情，深化了人馬畫的思想內涵，在元代，出現了一些以瘦馬為題材的繪畫，亦在表達情景悲涼之意。由南宋入元的文人畫家龔開在《瘦馬圖》裏也深吐出同樣的感歎，蘊含了沉重的精神力量。

在趙孟頫統領的元代畫壇，以"崇唐"、"師古"為藝術宗旨，人馬畫出現了趙孟頫家族和任仁發家族兩大陣營。趙孟頫榮際五朝，官翰林學士承旨，生活於上層社會，傾心於表現色彩典雅華貴的唐人氣息和類同李公麟筆墨清淡的文人情趣，有《秋郊飲馬圖》、《調良圖》傳世。任仁發父子為地方官吏，悉心於展現中下階層淳厚雄麗的審美意趣和憤世嫉俗的思想情感，如任仁發的《二馬圖》畫一匹肥馬和瘦馬，分別喻貪官和廉臣。任賢佐的《三駿圖》描繪了域外民族向元廷進貢名馬的情節，畫風帶有民間水陸畫的筆致。

正是由於元代龔開、趙孟頫等文人畫家重新步入人馬畫壇，最終引發出明、清兩代一大批朝野文人畫家熱衷於該畫科的藝術現象。

1. 盛世不長的元代馬政

在 12 世紀下半葉，廣闊的蒙古大草原連續數十年得到充沛的雨量和充足的陽光，草木豐盛，牲畜日增，大大促進了蒙古民族人口的增長，尤其是象徵國力的馬匹數量劇增。1206 年，成吉思汗統一了蒙古各部，之後便走上征服擴張之路。自1209 年至 1279 年，蒙古鐵騎倚仗弓馬之利，先後滅西夏、吐蕃、大理、南宋，最

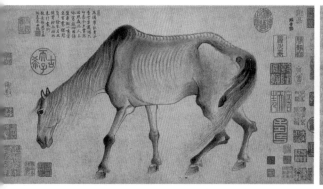
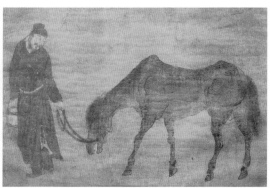

143　144

143　元龔開《瘦馬圖》（局部）
144　元佚名《瘦馬圖》（局部）

終統一了中國。與此同時，他們還曾一度橫掃歐亞大陸，攻佔、侵擾了歐亞諸多國家。

　　這個草原民族在立國前雖控馬無數，但沒有馬政，兵牧合一，治人亦治馬。立國後，元世祖參照唐宋，建立太僕寺和尚乘寺分統馬政，並一度毀田改牧，馬政事業在元世祖統治時期達到了鼎盛。一時間，蒙古馬主宰了中國馬匹的品種，但在大元帝國打開門戶的國策之下，阿拉伯馬、西洋馬也來到東方。在大興馬政的同時，為了防止漢族人民擁有武裝，元廷嚴禁漢族百姓養馬，歷年還不斷向江南、湖廣等地強行濫徵地方民馬。在元世祖去世之後，馬政流弊日滋，久不修理，國力日衰，終隨元廷一併傾覆。

2. 元代人馬畫的文化背景

　　元代的統一，結束了自唐末以來中國近四百年的分裂局面。因此，元代畫家有條件匯集南宋、西夏、大理、吐蕃和金代以及域外的各種藝術風格，使得各民族文化相互滲透和影響，給元代人馬畫的發展帶來了新的生機。

　　元代北方在相當長的歷史時期裏深受前朝故國金代乃至南方唐宋文化的熏染，師法唐、北宋畫風在人馬畫中顯得最為突出。

　　南宋末年的文學批評家嚴羽倡導“以盛唐為法”，延續了唐、宋古文運動的精神。在宋末元初的文壇，出現了一批追從唐詩文風的詩人，如龔開、文天祥、汪元量、姜夔、蔣捷等。龔開是元代較早提出師古的人馬畫家，元代湯垕《畫鑒》說他“畫馬師曹霸，得神駿之意。”龔開有書齋，名曰“學古堂”，事實上龔開是以“學古”為標榜，出新為目的。元初另兩位文豪錢選、趙孟頫則更是憑藉個人聲望和才

氣，在把師古的繪畫思潮擴展到幾乎整個元代畫壇，南宋畫院的人馬畫風幾乎無人承襲。

在這樣的文化氣氛下，醞釀出元代人馬畫在師法唐、北宋中呈現新的風格：師古而不復古，創新而少出奇。縱觀整個元代，人馬畫沒有鮮明的發展分期，但有着明顯不同的畫家群。

3. 元初江南以遺民龔開為主體的人馬畫家

龔開（1221 －約 1307 年），字聖予，號翠岩，淮陰（今屬江蘇）人。宋理宗景定年間（1260 － 1264 年）任兩淮制置司監，後參加了抗元鬥爭，宋亡，隱於蘇州郊外，生活極為貧寒。其畫以古拙奇譎、寓意深刻而被時人敬重。

元代最早在人馬畫中寄寓情感的畫家是龔開，這是他拒元忠宋的遺民思想所決定了的。他"胸中磊磊落落者發為怪怪奇奇在毫端"；[68] 其畫"韻度衝遠，往往出尋常筆墨畦町之外"；[69] "畫馬師曹霸，得神駿之意"，[70] 但無一筆入唐人窠臼。龔開人馬畫的另一特點是託物言志：他的《瘦馬圖》【圖 143】，以瘦老的戰馬自喻其慘狀並抒發了忠義之情；再如作《高馬小兒圖》，盼望"三齒馬和未冠兒"能成為新生的復國力量；又作《玉豹圖》，暗頌了好友方回的才幹，對他在元初的困境深表同情。他的人馬畫佳作見於著錄的還有《天馬圖》、《寫唐太宗天閒十驥圖》、《昭陵什伐赤馬圖》。他屢繪唐馬，以表達嚮往大唐盛世的情愫。

龔開唯一存世的畫馬之圖是《瘦馬圖》，繪一瘦馬，作俯首緩行狀，鬃毛隨風拂揚，凄楚中蘊含了沉重的精神力量。畫家借鑒了山水畫的積墨法，以淡墨層層乾擦出馬的肌膚和明暗、質感，勾勒猶如中鋒寫篆，凝重圓渾。瘦馬的造型尤為奇特，作者突出表現千里馬有十五肋的特徵，認為"現於外非瘦不可，因成此像，表千里之異，枉劣非所諱也。"他的詩文和瘦馬共同傾吐了老無所用的惆悵：往日身經百戰，宋亡後不知國主尚在何方，自己被棄之大澤，只有默默地回憶在鼎盛年華效忠君王時的壯舉。

以隱喻的手法表現人馬畫的主題，在元初出現絕非偶然。當時的權豪者遍設冤獄，"官法濫，刑法重，黎民怨……賊做官，官做賊，混愚賢。"[71] 因此產生了元初雜劇以宋代冤獄和訴訟為主要內容來諷諫元朝時政，寓意正義力量必將摧毀黑

68　（清）卞永譽《式古堂書畫匯考》卷十五，周耘題畫詩，吳興蔣氏密均樓藏本，鑒古書社影印。

69　（元）柳貫《柳待制文集》卷十八，四部叢刊本。

70　（元）湯垕《畫鑒》，畫品叢書本，上海人民美術出版社 1982 年版。

71　（元）陶宗儀《輟耕錄》卷二十三，1957 年中華書局點校本。

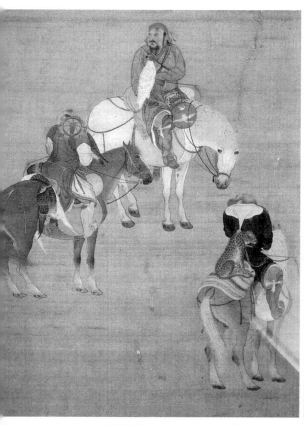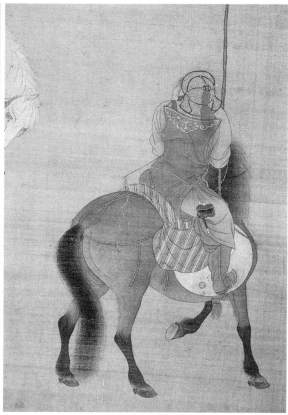

145、145-1　元劉貫道《元世祖出獵圖》（局部）

暗勢力。同樣，當時的"畫者，不欲畫人事；非畫者不識人事，是乃疏於人事之故也。"[72] 龔開等人馬畫家正是以"疏於人事"之畫來諷刺"人事"，針砭時弊。

　　唐代韋偃和金末人馬畫家都曾作過病瘦之馬，是龔開最早發現了瘦馬的審美價值，賦予它忠義、廉潔的品性。龔開的瘦馬造型在元代幾乎成了定式，任仁發《二馬圖》中的瘦馬除方向相反外，與龔開的瘦馬造型十分相近，甚至馬肋也是十五根，這種相對穩定的瘦馬繪作程序還出現在元代一些佚名畫家的作品裏，如《瘦馬圖》【圖 144】。

4. 元廷和趙氏家族的人馬畫

　　元代北方的人馬畫，無論是宮廷畫家，還是在野匠師，普遍受到北宋李公麟和金代人馬畫家的影響，這與元代北方是北宋和金國故地有一定的關係，其深層的關

72（元）陳元甫《方山堂稿》。

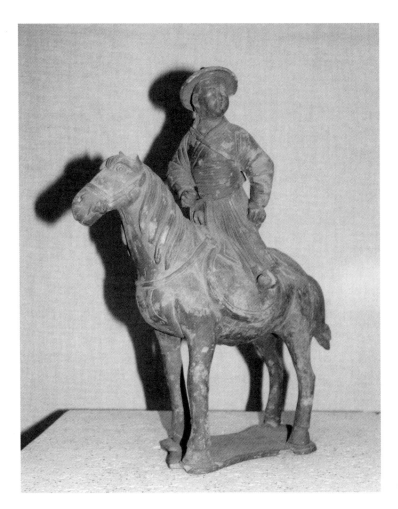

146　元騎馬俑

係使這一地區的文化承傳和民族關係以人馬畫為媒介傳遞了出來。

　　起初，由於趙孟頫"崇唐"人馬畫風的巨大作用，元代宮廷人馬畫在一定程度上遠承唐人風範，集中表現了蒙古貴族的遊騎生活和外番向元廷供馬的場景，如宮廷畫家劉貫道的《元世祖出獵圖》【圖 145、145-1】。在 1319 年趙孟頫離開大都後，元代宮廷人馬畫已不再受唐人風格的約束。

　　劉貫道是元代宮廷職業畫家的代表，其生卒已不可考，字仲賢，中山（今河北定縣）人，元世祖至元十六年（1279 年）寫《裕宗像》，補御衣局使。劉貫道生活於金朝故地，其人馬畫與金代畫風和南宋陳居中的造型有着許多聯繫。他的《元世祖出獵圖》畫元世祖忽必烈率眾將在荒漠狩獵，係肖像性人馬畫，意在褒揚世祖武功。幅上正中着紅衣白裘者為忽必烈，眾人皆為蒙古族裝束，與出土的元代陶俑如"騎馬俑"【圖 146】人物裝束完全一致。畫家供職的御衣局，是為皇室設計服飾的內廷機構，故其作該圖頗有幾分試裝圖的意味。畫家對蒙古馬的描繪十分精到準確，毫

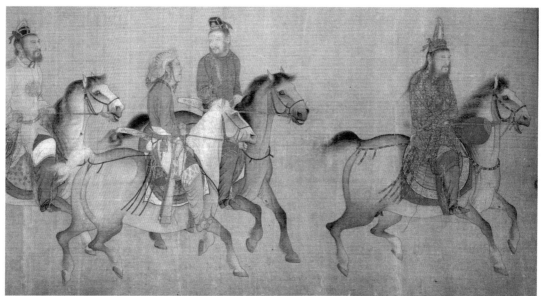

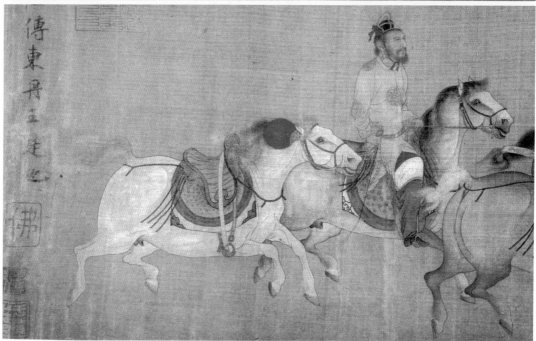

147

147-1

147-2　147-3

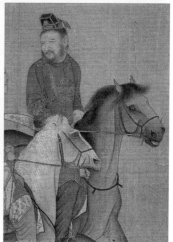

147、147-1、147-2、147-3
元佚名（舊作李贊華）《東丹王出行圖》
（局部）

無概念化之弊，顯然是得自於悉心觀察和長久體驗。圖中人物施色濃重雄麗，面黑者可能是使用鉛粉後，因氧化而變黑。

《東丹王出行圖》【圖147】是宋元時期最為精湛的出行類題材人馬畫，畫家畫10世紀的遼國東丹王李贊華出行時的情形，畫中主人公的目光閃爍着聰慧，老臣在眉鬚間顯現出智慧的神情，一隨從頭戴元朝軍隊的厒斗帽，折射出該圖的繪製時代。此圖設色極簡且富麗，在各類技法上較金代張瑀的《文姬歸漢圖》有了長足的進步，論其寫實的精細程度和畫風，應介於金元之間，鑒於畫家對宮廷鞍轡和服飾的熟悉程度，推斷係出自長期生活於北方上層社會的宮廷畫家之手。

由於開放的元朝社會借鑒了西亞和西歐國家在科技、手工藝方面追求工細的特點，朝野強調狀物的真實性，藉崇尚晉唐工筆寫實的繪畫風格，重視發展表現寫實一路的人馬畫。尤為突出的是，兩宋講求寫意的文人畫家在元朝不再單一化了，出現了如錢選、趙孟頫等一批具有寫實精神的人馬畫家。

錢選（約1239－1299年），字舜舉，號玉潭等，湖州（今屬浙江）人，曾作有許多工筆設色的人馬畫，今已佚，明人仿製的《太真上馬圖》【圖148】，於工細中不失文人畫家的雅致和清新，可看作錢選畫風之遺韻。與之相近的還有舊傳錢選的《五陵公子挾彈圖》【圖149】，圖畫一着唐朝官服的公子挾彈而歸，圖後有作者長題："五陵年少勤經過，白馬金鞍逸興多，挾彈呼鵬鵬不至，長楸落日奈春何。右題五陵公子挾彈圖，此子昂郎中本，余因圖之。至元二十七年十月二十一日為江陰梅君遇作。吳興錢選舜舉"從字面上看，該圖係錢選臨趙孟頫之作，錢選大約年長趙孟頫十五歲，對入仕前的趙孟頫有賜教之功，在趙孟頫仕元之初，他頗有齟齬，故不太可能去臨寫趙孟頫的作品。再則，該圖的字體和款印皆次於錢選真跡，作偽者疏於研究錢、趙之間的關係，頻露馬腳。不過，該圖的繪畫水平還是相當高的，線條勻細而圓渾，設色簡約而柔麗，人馬造型大體得勢，小處精到，且略有動態，確實有趙孟頫師法唐人所得到的筆韻。只是面部刻畫概念化了一些，亦未得元人仿唐人之豐肥體貌。該圖存有一些趙孟頫及其子趙雍的畫風，其詩意也頗有趙孟頫的惆悵筆致，應屬明代畫家臨仿之作，但可推知錢選人馬畫的風格趨向。

論及趙孟頫的畫馬藝術，不可不提及元代的家族性藝術活動。元代和先朝一樣，出現了不少家族性的畫家群體，其中最突出的是擅長人馬畫的趙孟頫、任仁發兩個家族。兩個繪畫家族有許多共同點，也有一些不同之處。

相同之處在於，兩個家族的首要畫家趙孟頫和任仁發都曾在元廷供職，都從晉唐人馬畫家那裏繼承了一整套寫實技巧，並代代相傳。不同的是趙孟頫是當朝名儒，任仁發是元朝著名的水利專家，故趙孟頫的人馬畫內含了更多的儒雅文質之

氣，而任仁發之作則較多地保留了民間工筆畫質樸淳厚的本性。就畫風而言，趙氏家族的畫風較為豐富些，無論是工筆，兼工帶寫還是白描淡設色，一一俱全，而任仁發家族因單一地汲取繪畫傳統，其三代畫風大多局限在工筆重彩之中。

趙孟頫(1254 － 1322 年)，字子昂，號松雪道人，浙江湖州人，宋宗室，1286年被舉薦入朝，仕元後官至翰林學士承旨。他畫藝廣博，山水、人馬、竹石等無不精湛。他的家族性畫家群對後世人馬畫影響極大，主要有子趙雍、孫趙麟等。家族性畫家群中的後輩往往恪守先輩之藝，使得該家族的藝術特性具有一定的穩定性，但其後代多流於形式，缺乏創新。趙氏家族在山水和枯木竹石等題材上代表了元代文人畫的藝術風格和成就，山水、樹石用筆枯淡灑脫，墨竹傾瀉出一腔逸氣。而在人馬畫科裹，則另具一格，刻意求實，筆筆不苟。畫風可分為兩類：一是仿唐代韓幹之作，悉心於用色華貴、馬尚豐肥，以山水樹石為背景，人、馬、景合為一體；另一是仿北宋李公麟之作，造型亦仿唐人，筆墨清淡，注重描法與形象、質感的統一，不着一色，用墨代色，敷染輕淡。這類畫風較多地包含了趙孟頫個人的新創，其孫趙麟的《相馬圖》將趙孟頫的兩種人馬畫風有機地糅合為一體。趙氏家族的人馬畫造型取自唐人，不僅馬是如此，而且圉夫、馬官皆着唐裝，決不繪蒙裝。趙孟頫"崇唐"的人馬畫理論使他避免了身為南宋宗室而表現蒙裝人馬的窘境，固守了傳統的漢族文人文化的心理情結，最終也促使他在1319年離官返鄉，終老於故里。

值得注意的是，趙孟頫的唐裝人物正式確立了人馬畫中圉夫、馬官着唐裝的造型樣式，延續至清末仍傳人不絕。在他的唐裝人馬畫裹，有着唐人所沒有的文人氣息，對馬的容貌舉止觀察體味得十分細膩。明代王世貞《弇州續稿》品味了趙孟頫的鞍馬，論道："吳興(指趙孟頫)畫兩馬，其前馬從容細步，與前人顧盼呼侶之意。後人攀鞍欲上不得，後馬搖尾頓蹄，欲馳而後隱忍態，描寫殆盡。偶一開卷，宛然生，故不必以龍髻鳳臆嘶逐電為快也。"可見，趙孟頫畫馬，不流於體態與表皮，更着意於刻畫馬的心態，獨得馬之性情。趙孟頫曾在家中牀上學滾塵馬作翻滾狀，悉心揣摩馬的動態和性情，用心之至，可見一斑。其子趙雍、孫趙麟的人馬畫直接繼承了趙孟頫的畫學思想和畫風。趙氏家族的人馬畫風，在元代影響力最強的應是仿李公麟的白描畫風，這與元代盛行的文人審美觀密切相關，此類畫風，傳承者甚多，如佚名的《飲馬圖》等。

《調良圖》【圖 150】是趙孟頫人馬畫的精品。"調良"即馴化馬匹之意，是人馬畫的題材之一。圖繪一着唐裝的奚官在疾風中馴馬，奚官顧視馬首，馬吸入寒氣，縮瑟不止。畫家上承北宋李公麟的白描技法，渲染有度，特別是方折勁挺的鐵線描形成的人物衣格和圓活腴潤的弧線勾畫出的馬體及風動如火焰的虬鬐、馬鬃、馬

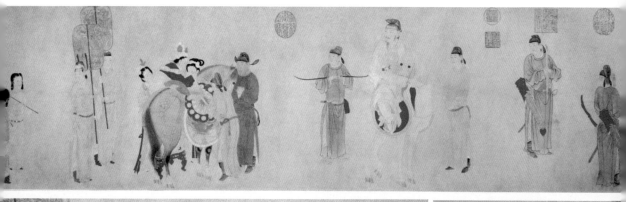

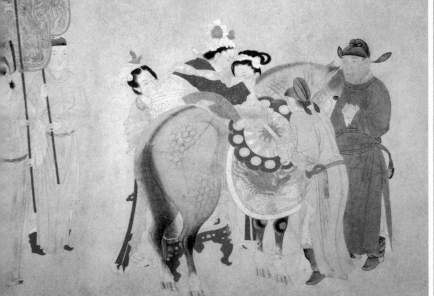

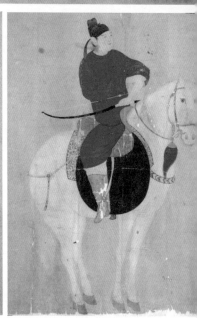

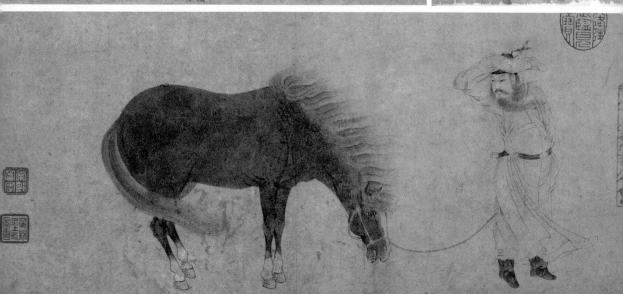

148、148-1　元錢選（傳）《太真上馬圖》局部

149　元錢選（傳）《五陵公子挾彈圖》（局部）

150　元趙孟頫《調良圖》

148	
148-1	149
150	

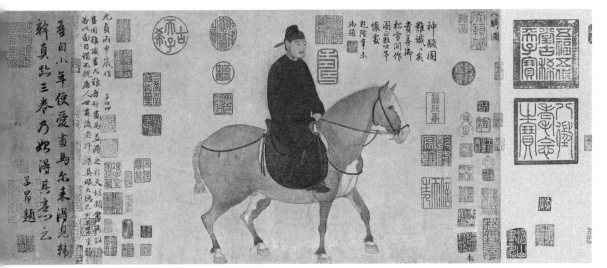

151　元趙孟頫《人騎圖》

尾，顯現了作者豐富精湛的表現力和藏抑不住的創作激情。一人一馬式的構圖是人馬畫採用最多的佈局手段，畫家的功力須體現在精心反映人馬之間的微妙關係和人馬的細部刻畫方面。

《人騎圖》【圖151】畫一着唐代官服者執鞭騎馬，儀態雍容不凡，很可能是趙孟頫的自寫小像。這幀騎馬像刻畫的是文官騎馬，與唐、宋騎馬像中的赳赳武夫和粗莽圉夫大不相同。畫家着意表現文人含蓄、儒雅和沉穩的個性。描法近鐵線描，勁健細挺，畫風得唐人之富麗，亦不失文人之清雅，將重彩與淡彩有機地合為一個整體，更多地汲取了北宋李公麟的筆韻。

表現曠野牧放的題材都以長卷的形式展開，奔馬、飲馬是其中不可缺少的細節，以展現馬匹的動、靜變化。《秋郊飲馬圖》【圖152】作於元仁宗皇慶元年（1312年），是現存趙孟頫年款最晚的畫跡，當時他正供職於內廷。圖畫一唐裝圉官在池畔牧馬，以大青綠作草坡林木，使着紅色衣袍的圉官顯得格外突出。畫風承唐人的青綠着色，沉穩濃麗，樹石筆法渾厚灑脫，乾筆和青綠分別是文人和匠人的作畫技巧，趙孟頫巧妙地將兩者熔於一爐，而不失文人雅韻，構圖開闊舒展，疏密有致。馬的追逐、飲水等姿態盡得天趣。

《浴馬圖》【圖153】，按入池、洗浴、出池三個步驟描繪了奚官浴馬的細節。畫家共繪九人十四馬，人皆唐裝，馬均豐肥圓腹，是畫家理想中的唐馬，與現實中的蒙古馬種有別。其馬體不及劉貫道畫得精準，但馬的神情、姿態皆輕鬆自如，不遺性情。趙孟頫以文人意筆勾線，行筆偏工，設色法唐人的青綠和重彩，乾筆皴擦出線條富有情致，在古麗的色彩中透着逸趣。

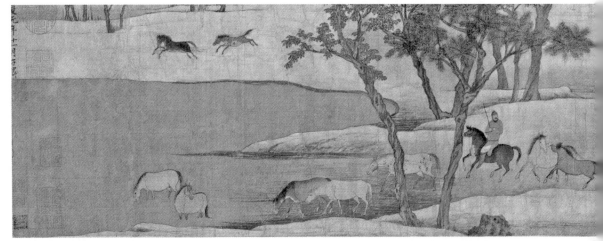

152　元趙孟頫《秋郊飲馬圖》

　　趙孟頫去世後，趙氏家族人馬畫的掌門人當數趙雍（1289－約1360年），趙
雍，字仲穆，趙孟頫次子，官至集賢待制、同知湖州路總管府事。其人馬畫遠宗唐
代韓幹，近承家學。與其父一樣，趙雍的人馬畫風也有兩種，即工整精麗的細筆和
逸筆清秀的粗筆。畫家在崇唐尊父的繪畫創作中，漸漸形成了靜穆濃麗、淳厚精整
的工筆重彩畫風。

　　趙雍人馬畫的工筆代表作是《挾彈遊騎圖》【圖154】，圖繪一着唐朝官服的貴族
的騎馬像，正持弓騎馬，氣度不凡。此題材源於唐宮貴族生活，唐代張萱曾以此為
題作人馬畫。趙雍以鐵線描和游絲描精繪人馬，設色濃麗典雅，樹作雙勾填色或墨
筆渲染，藝術手法統一而多樣。古代人馬畫中出現的單騎或雙騎，若畫樹，多畫一
兩棵古木高樹，以撐起豎式構圖，便於留出空白，以示遠闊。自元代起，這一構圖
程序趨於穩定，行至民國，效者不絕。趙雍的《春郊遊騎圖》【圖155】，以及明人仿
趙雍的《秋林射獵圖》等皆屬此類。

　　趙雍《駿馬圖》【圖156】的用色技巧完全來於他的青綠山水，設色濃郁而秀
雅，與背景十分融合，畫家還特別注意表現馬匹之間帶有情感性的姿態，十分生動
有趣。

　　《飼馬圖》【圖157】舊作宋人畫，實為受趙雍造型肥臃和筆墨纖巧的影響，特
別是高樹的畫法與趙雍的《挾彈遊騎圖》同出一轍，屬元末佳作。這是畫家採用工
寫結合即文人意筆與匠師細筆合為一體的傑作，也是趙家後人所做的極為可貴的藝
術嘗試。肥碩的唐馬和霸氣在胸的馬官代表了元人畫馬的藝術取向，馬體的圓線運
轉自如，並表現出偏側馬身的透視感，進一步豐富了畫馬的角度。與眾不同的是，
前人很少描繪馬圈的環境，畫家刻意將馬槽、拴繩和圈內的高樹表現得生動自然。

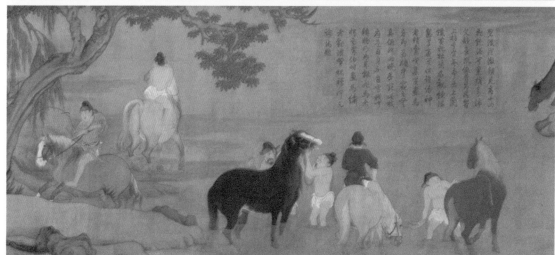

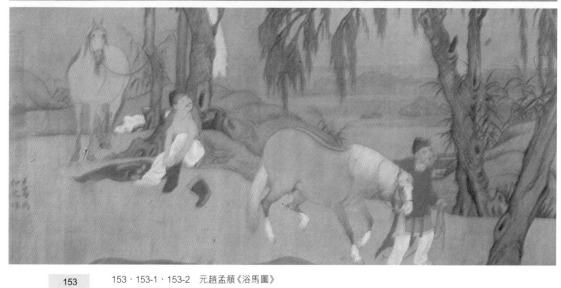

153、153-1、153-2　元趙孟頫《浴馬圖》

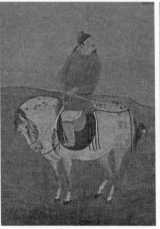

154　元趙雍《挾彈遊騎圖》（局部）

155、155-1　元趙雍《春郊遊騎圖》（局部）

156、156-1　元趙雍《駿馬圖》（局部）

157　元佚名《飼馬圖》

154		
155	155-1	157
156	156-1	

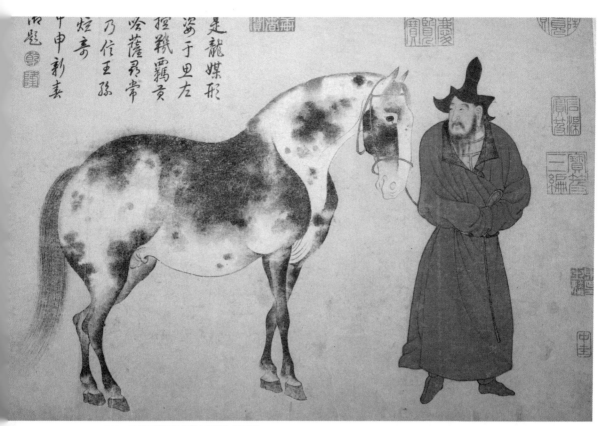

是龍媒形
深于里左
控戰羈貢
哈薩羅常
乃作王孫
烺奇
午申新春
明题 畫

158　元趙雍《臨李公麟人馬圖》(局部)

在構圖上，古木佔據了畫面的主體部分，樹枝的伸展方向把觀者的視線引向諸馬，五匹馬的聚散離合使高大的畫幅變得飽滿起來。

趙雍的人馬畫不僅得自父藝，在其父的引導下，他上追北宋李公麟，其作《臨李公麟人馬圖》【圖158】是最典型的一例，該圖取自李氏《五馬圖》之一，只是將鳳頭驄的花紋改為第五匹馬的滿川花。畫家得李公麟清淨的描法，人物設色濃重，另具一格。

趙雍的意筆人馬畫與前者判若兩人所為，如他的《沙苑牧馬圖》【圖159】，畫了一群悠閒的馬匹嬉戲在坡崗上下和流溪之中，馬形雖小，但姿態生動，盡取百態，簡略勾之，筆法柔細而遒媚。

在趙雍之後的元末明初，趙氏家族的第三代人馬畫傳人是趙麟，趙麟為趙雍子，字彥敬，生卒年不詳。他以國子生登第，官浙江行省檢校，其畫專守父域。

趙麟的人馬畫深受其父《人馬圖》一類的畫風的影響。他的《相馬圖》【圖160】繪一着唐裝的相馬師坐在古樹幹上細心相馬，馬匹俯首而立。這是現存最早的以相馬為題材的人馬畫，係一人一樹一馬的構圖程序，幾乎畫出古樹的全景，使極易

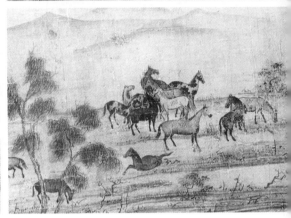

159、159-1,159-2,159-3　元趙雍《沙苑牧馬圖》（局部）

159	159-1
159-2	159-3

呆板的一人一馬構圖變得十分靈巧。人物的衣紋線條細勁方硬，設色分出陰陽向背，表現了絲綢的光亮。作者在題畫詩中寫道："要知畫肉更畫骨，幹也還數曹將軍。"遺憾的是，趙麟舍骨而畫肉，馬匹畫得肥碩圓渾，恐是心有餘而力不足。從該馬四蹄蹄尖着地，可見畫者對馬匹的運動結構尚欠認識。但全圖充盈了儒雅安閒的氣息，乃不失家傳，是將文人畫的氣息和工匠畫的功力結合起來的典範之作。

　　趙孟頫的畫馬藝術通過家族的影響，鋪展到元明諸家，如《飲馬圖》【圖161】原題籤書作"韓幹清溪飲馬"，實為元代佚名畫家仿效趙孟頫白描類人馬畫之作，可見趙氏家族白描人馬畫風的影響力。作者畫一圉夫與馬同池，圉夫十分憐愛地目視着渴馬。飲馬和浴馬類題材一樣，都是表現人馬之間相依為命的情感。人馬線條柔和圓熟，收筆細勁。馬體膘肥，形從韓幹出。但人與馬的眼睛非正即側，缺乏形體的透視觀念，係古代多數人馬畫家的通病。

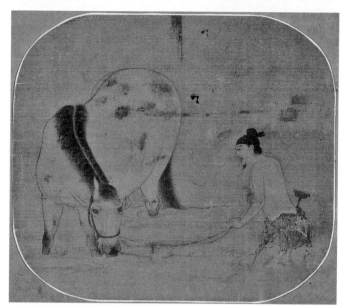

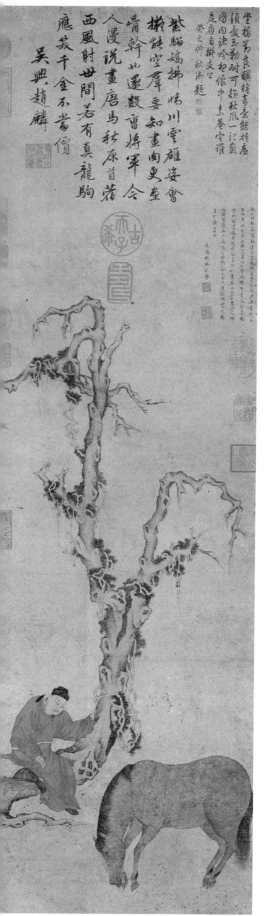

坐椅另是良驥擇奇名態様座
傾夏玉勒耐可頓秋風一訊畫
圍內詠哈初偹中志菴宇謹
是歲自擬文乙
癸巳仲秋渭題

紫騮嬌挮拂咮川雲雄姿會
攅蹄空羣要知畫向更畫
骨幹如遂數曹將軍會
人漫説畫唐馬秋原首藉
西風射世間若有真龍駒
應笑千金不當價
吳興趙麟

160　元趙麟《相馬圖》

5. 任仁發家族的人馬畫特色

　　和趙孟頫家族一樣，另一個以家傳為授畫形式
的家族性人馬畫家群，主要有開創者任仁發，子賢
才、賢佐，孫伯溫等。不同的是，趙家係元朝顯
貴，任家是中、小官吏，故任氏家族的人馬畫在追
仿唐代畫風的基礎上，較少汲取文人畫的筆韻，而
是糅入了下層社會喜愛的華艷多彩的藝術格調，形
成任氏家族獨特的人馬畫風格。故此，趙氏家族人
馬畫懷有的文人情韻，恰恰是任氏家族所缺乏的，
這也是其人馬畫未能在文人畫家群中受到青睞的原
因。由於任氏家族在朝中缺乏地位，所作貢畫亦未
受到元帝的激賞，因此，他們的人馬畫風在元代未
能形成超出家族以外的輻射圈，只有任氏的後裔及
少數師從者傳摹祖風，此後便漸趨枯竭。任氏家族
在元末的聲望如此之小，以致與其同里夏文彥似乎
將之遺忘，未能收錄在《圖繪寶鑒》裏。

　　任仁發（1254－1327年），字子明，號月山道
人，上海松江人，官至浙東宣慰副使，是元代著名
的水利學家，著有《浙西水利議答錄》（十卷）。他
專師唐代韓幹，傾心於唐人畫風。他的極年之作是

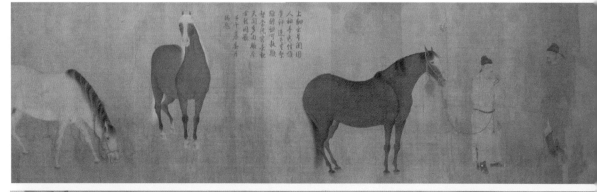

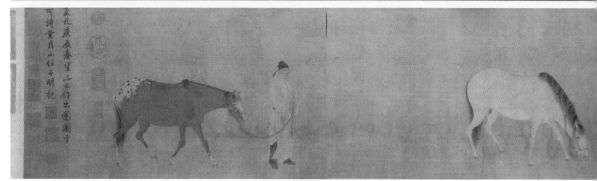

162、162-1　元任仁發《出圉圖》（局部）

162
162-1

《出圉圖》【圖 162】，作於 1280 年，圖畫三位圉官引四匹駿馬出廄，畫風柔麗精細，得唐人筆法和用色，圉人亦一身唐裝，反映了作者對唐文化的欽慕。人馬的排列近似職貢圖的平鋪式構圖，這成了任氏家族長卷構圖的基本定式。類似畫風的還有《九馬圖》【圖 163】（一作《飼馬圖》），該圖作於 1324 年，時年 71 歲的任仁發還能輕鬆地駕馭游絲描，把圉官、馬夫和九匹良駿描繪得絲絲入扣，嚴整不殆，較他年輕時候的線條風格更顯敦厚沉凝。

任氏家族亦師法唐人畫馬，任仁發的《二馬圖》【圖 164】是中國古代繪畫史上最具諷諫意味的人馬畫，全幅僅畫肥、瘦二馬，卻諷諫了"肥一己而瘠萬民"的貪官，謳歌了"瘠一身而肥一國"的廉臣，蘊藏了深刻的政治寓意和畫家憤世嫉俗之情，這也是名門望族趙氏家族所不具備的創作情感。其表現手法精細傳神：肥馬全身膘肉，驕橫縱恣；瘦馬一副瘠骨，俯首勤勉，不是以簡單的符號形象來寓意，而是以擬人化的傳神技巧來褒善貶惡，使觀者見馬如見人。

任賢才是任仁發之子，字子昭，早年在元內府任秘書郎。他傳承父藝，有《奔馬圖》【圖 165】傳世。該圖畫法工細，線條古拙，肥壯的馬體和靈活的動態使奔馬充滿了活力。大概是受到一些文人畫的影響，任氏濃麗沉厚的水陸畫風格在該圖裏已蕩然無存。

在任仁發的後代中，作品存世較多的畫家是任賢佐。任賢佐，字子良，任仁發第三子，傳其父藝，生活於元末，官至浙江台州判官。《人馬圖》【圖 166】是他的

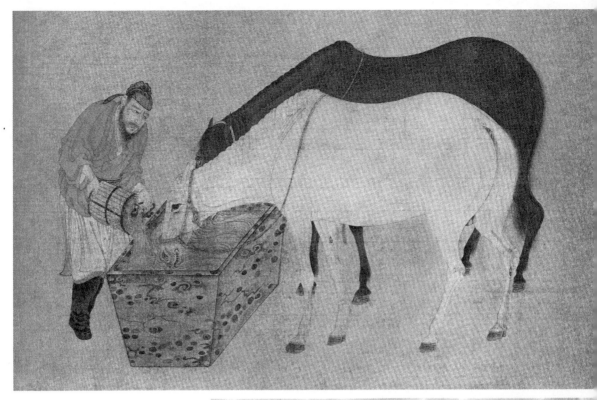

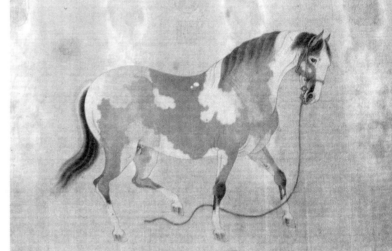

163　元任仁發《九馬圖》（局部）
164、164-1　元任仁發《二馬圖》
（局部）

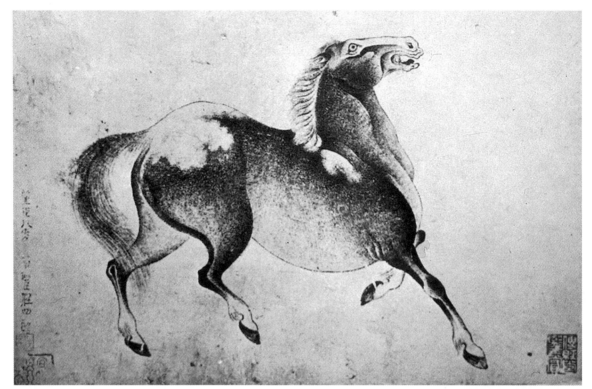

165　元任賢才《奔馬圖》

早年之作，繪作於其父書齋“可詩堂”，時當任仁發去世(1327年)之前。畫中一着唐朝官服的圉官，拱手持韁，身後立一花馬，畫風得自家傳，用筆細勁，設色簡約而輕淡，造型嚴謹，是唐人造型和元人用筆的結合。

　　一件題有“至正壬午季秋叔九峰道人作此圖拜進”的《三駿圖》【圖167】，很值得探討。按“叔”字係兄弟排行第三，“九峰道人”係以地名為號，“九峰”今位於上海松江境內，至正壬午是1342年，時屬元末。此圖畫風屬任仁發一路，故該圖作者很可能是任仁發第三子任賢佐。

　　《三駿圖》的造型和模式被作為範本為後世反復臨摹，現存至少有五本之多，其影響之大，可想而知。任仁發的孫子任伯溫也曾臨仿此圖，其作《職貢圖》【圖168】，綽有祖風。他大約生活到明初，唯有此卷傳世，其構圖、畫風與《三駿圖》不差毫釐，可知任氏家族傳藝的基本方法。北京故宮博物院和美國弗利爾美術館均藏有一本與此相同的長卷，足見任賢佐這類題材和畫風的影響。特別是北京故宮博物院的藏本上有明內府點收元內府書畫的專用印“典禮紀察司印”(半印)，說明此圖極可能被元內府收藏，足見其樣式影響之大【圖169】。

　　任氏不僅影響了人馬畫的題材，而且在一定範圍內左右了江南的人馬畫風。舊傳遼代虞仲文的《飛駿圖》【圖170】，畫中的線條和染法與任氏家族的手法如出一轍，應是元明之際江南民間畫家師法任氏家族的託名之作。

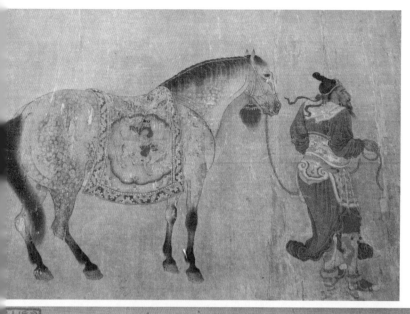

	168		166	170
167				
169				

166　元任賢佐《人馬圖》（局部）
167　元任賢佐《三駿圖》
168　元任伯溫《職貢圖》（局部）
169　元佚名《職貢圖》
170　遼虞仲文（舊傳）《飛駿圖》（局部）

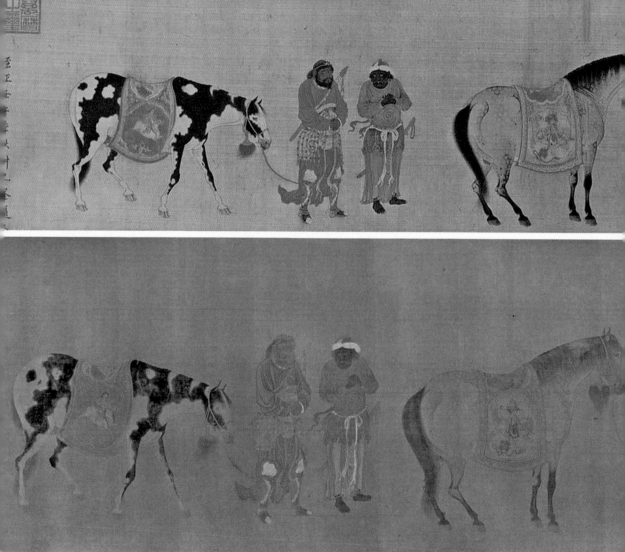

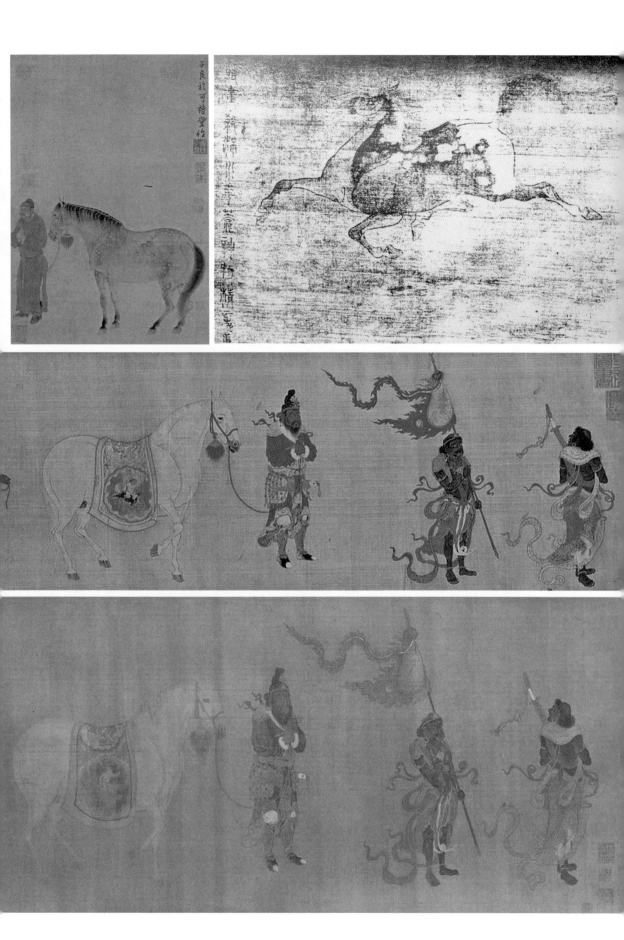

6. 元代的職貢類題材

元代人馬畫是在國門大開的社會環境下展開的，在漢族畫家與各民族畫家的融合中形成的。其中最突出的人馬畫題材是表現各國使節的職貢活動，反映了元朝政權開放的心態和強權的意願。元代最隆重的貢馬活動发生在 1342 年，這一年恰好是壬午馬年，朝野不少畫家所繪的職貢圖內容與此有一定的關係。

1342 年 7 月，羅馬教廷曾向元廷進貢異馬，引起朝野轟動，任賢佐藉此作馬圖呈上，這就是上文提及的《三駿圖》，圖繪六人三駿，在橫卷上一字排開，六人各作執旗、舉劍、控馬狀，旗上繡有"進貢"二字，表明了異域民族向元朝敬獻名馬的主題。此卷與任仁發的《貢馬圖》（已佚）有着密切的傳承關係。《貢馬圖》著錄於《石渠寶笈續編·養心殿》中："絹本……設色畫馬三。前引執刀旗者二人。效者有三人，隨者一人。"《貢馬圖》與《三駿圖》略有不同的是，後者的效者和隨者各有兩人，可見，子本是參照了父本，只是人物組合稍加變異。《三駿圖》的筆墨與其早年繪製的《人馬圖》略有不同，參酌了一些水陸畫設色濃豔的特色，筆墨精細、衣紋勁挺，諸馬皆氣度平和，作馴服狀。

《佛郎國獻馬圖》【圖 171】畫一譯官將貢馬引向元順帝，後隨兩位外國使臣，他們"西裝"與"中裝"混穿，執杖配劍，畫幅右側的順帝被宮女、文臣、相馬師所擁，眾人正端詳貢馬。巨大的黑花馬在外形上基本符合史書的記載："佛郎國貢異馬，長一丈一尺三寸，高六尺四寸。"[73] 雖然左下角有名款："周朗奉敕畫"，但此圖已被鑒定為是明人的摹本。畫中周密的構圖、精準的造型與謹弱的線條有些不相稱，本應在一個人身上協調發展的繪畫能力在此脫了節，畫家在線條功力上已無法借力於母本。將該圖與周朗的真本《杜秋圖》相比，就不難看出兩者在線條水平上的差距。儘管這樣，這件摹本仍然有着十分重要的研究價值。

據摹本拖尾臨寫的元代揭傒斯的跋文，可知周朗曾奉旨作過《佛郎國獻馬圖》，周畫必定是本圖的母本。周朗所繪是有歷史根據的，元順帝至正二年（1342 年）七月，羅馬教皇委派佛羅倫薩人，方濟各派教士馬黎諾里（Giovanni Dei marignolli，1290－1357 年）抵大都向元順帝進呈教皇信件和一匹佛郎國（今法國）異馬。這匹在當時被稱作天馬的法國巨型馬，引起了朝廷的驚歎。順帝特意在朝中舉行盛會，敕令文人學士和畫家著文、作畫，來記述這一盛事。周朗正是在這種背景下完成此圖的。這一段歷史被馬黎諾里真實地記錄在他奉使元朝的見聞裏。《元史·順帝本紀》對此亦有記載，不過，錯將羅馬教廷的使臣誤作是佛郎國（法國）人，且隻字未

73 《元史·順帝本紀》。

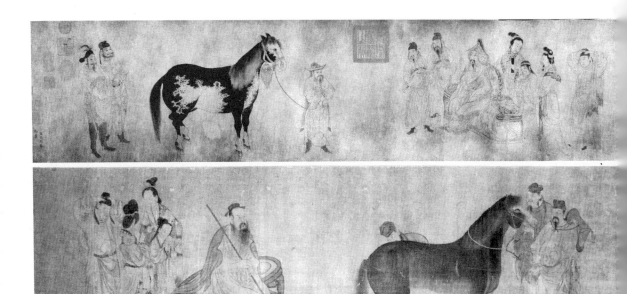

171　元周朗(明摹)《佛郎國獻馬圖》
172　元趙孟頫(傳)《伯樂相馬圖》

提教廷使團遞交信件之事。周朗的這件佳作不僅為後代所臨仿，而且衍生成一種伯
樂相馬圖的樣式，如明代佚名的《伯樂相馬圖》【圖 172】就是。

　　佚名的《呈馬圖》【圖 173】反映了元代的外交活動。該圖以職貢為題材，畫中
出現一崑崙奴(黑人)，表現的很可能是當時阿拉伯國家的使臣向元廷獻馬。主人盤
坐於席上，持弓待禮。畫幅設色鮮麗濃重，馬匹的畫風與任氏家族相近，紋飾渲染
得斑斑駁駁，姿態佇立得殷殷虔虔。人物線條頗為拙重，形態亦頗有拙趣。

　　由於元代強盛時期常有屬國進貢，為了宣揚元帝的威德，職貢遂成為除牧獵之
外最突出的繪畫題材。其中《禮聘圖》【圖 174】是場面最大的職貢類題材的繪畫，
全卷描繪了眾多的馬匹，馱着貢品，魚貫而入。大概是"馬解人意"，幾乎個個伏
首而行，策馬的進貢者互有照應，關係密切。不過，畫中不見有來自歐洲和西亞的
進貢者，僅有高麗、日本和東南亞一帶的進貢者，可見此時的蒙元，軍力收縮、國
力趨衰，故此圖應繪於元末。而繪者能詳知職貢者，多半為宮廷畫家。遺憾的是，
該圖是明代的摹本。畫家的線條雖出自李公麟的白描人馬，風格趨於柔和圓轉，但
臨摹者的功力尚欠火候，鞍馬的線條結構尚不夠嚴謹。

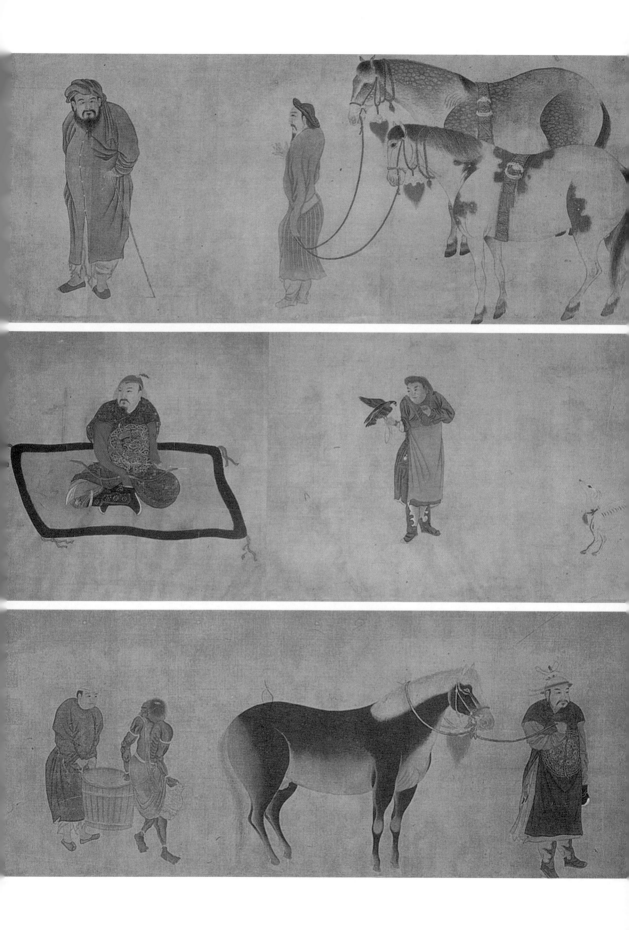

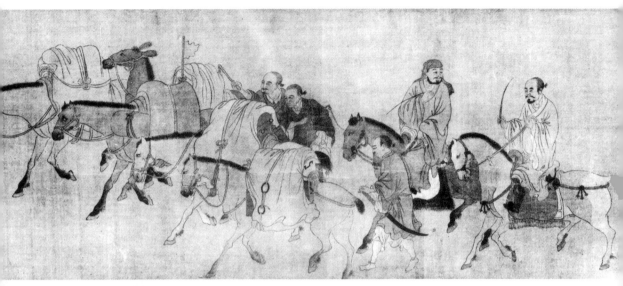

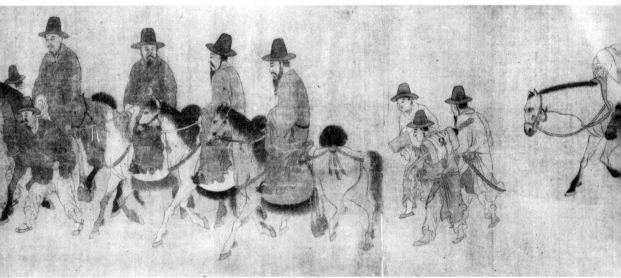

173、173-1、173-2　元佚名《呈馬圖》（局部）

174、174-1　元佚名（明墓）《禮聘圖》（局部）

173	
	174
173-1	
	174-1
173-2	

7. 北方佚名畫家群的畫馬藝術

蒙古族最先滅了金朝，故金代文化最先熏染了元代北方的人馬和山水、墨竹等畫科，仍保存了金代質樸、精練的線描風格和古樸、清淡的敷色特點，因而一大批不知名的和佚名的北方畫家構成了元代人馬畫最廣闊的風景線。

南宋的一些歷史畫題材在元代前期仍被延續，陳及之的《便橋會盟圖》【圖175】係其中之一，全卷近半純是與主題無關的遊牧民族的各種馬上運動和馬上雜技。卷尾署有作者款："祐申仲春中澣富沙竹坡陳及之作。"[74] 陳及之舊傳係遼人，被誤作遼聖宗朝（982－1030年）畫院待詔陳升的字，據其畫風、年款和名款，可推斷陳及之應是元人，字竹坡，籍里富沙（今地名不詳），係一布衣文人。其《便橋會盟圖》是元代人馬畫最濃重的一筆，該圖典出《舊唐書·太宗本紀》，公元626年8月，東突厥頡利可汗率軍南侵，大軍抵達長安（今陝西西安）郊外的便橋，威脅都城。李世民率軍前往制止，頡利可汗見唐軍軍容嚴整，當即在便橋請和。這就是該卷的後半段。畫中的頡利可汗身着蒙古人的裝束在向李世民叩首稱臣。

全卷最精彩的部分是前半段，山溝裏湧出大群騎隊，追向執旗狂奔的馬隊，此前是排成漩渦狀的騎手們，轉出漩渦便是舞旗、各類騎術和馬上雜技、馬球等。經過一番馬上運動後，疲憊的人馬漸漸停歇下來，隨後進入了該卷的政治主題——便橋會盟。本段的要旨在於展現突厥人的生活風情，為與唐朝會盟段起了鋪墊作用。縱覽全卷，共繪230餘人、200餘馬匹及3匹駱駝，場景之大、畫面之豐，難有比肩者，充分顯現了作者藉畫人馬表現遊牧生活的能力，堪稱是現存元代最壯觀、最豐富、最長的人馬畫圖卷。

事實上，畫中少數民族的衣冠、服飾和髮式並非為突厥人所有，而與出土的西夏黨項人的髮式十分接近，西夏黨項人的活動中心距唐代突厥人的統治區不遠，故作者以黨項人的形象代替突厥人。元、明兩季，大批黨項人遷徙到華北一帶，作者是有機緣接觸到黨項人的。卷中人馬的組合，動靜、聚散各有表述，運動高潮迭起，富有節奏。人馬動態幅度大，變化多，可知作者有過遊牧生活的經歷。畫中有的騎手執着繡有"番"、"忠"的大旗，更多的騎手則組成了一個馬戲團，依次表演了各種高難度的馬上動作，其中還有女騎手。難度最大的動作有："二女站馬弄丸"、"獻鞍加登杆倒立"等等，由於場面宏大，故人馬僅有寸方，但人物、鞍馬的神情形態俱若自然。騎手在進行馬術表演時還露出詼諧幽默的表情。畫家在勾畫馬

74　據楊仁愷先生考證，"祐申"為元代延祐年號與干支庚申年的縮寫，見楊仁愷主編《中國書畫》，上海古籍出版社1990年版。如此，則祐申為1320年。

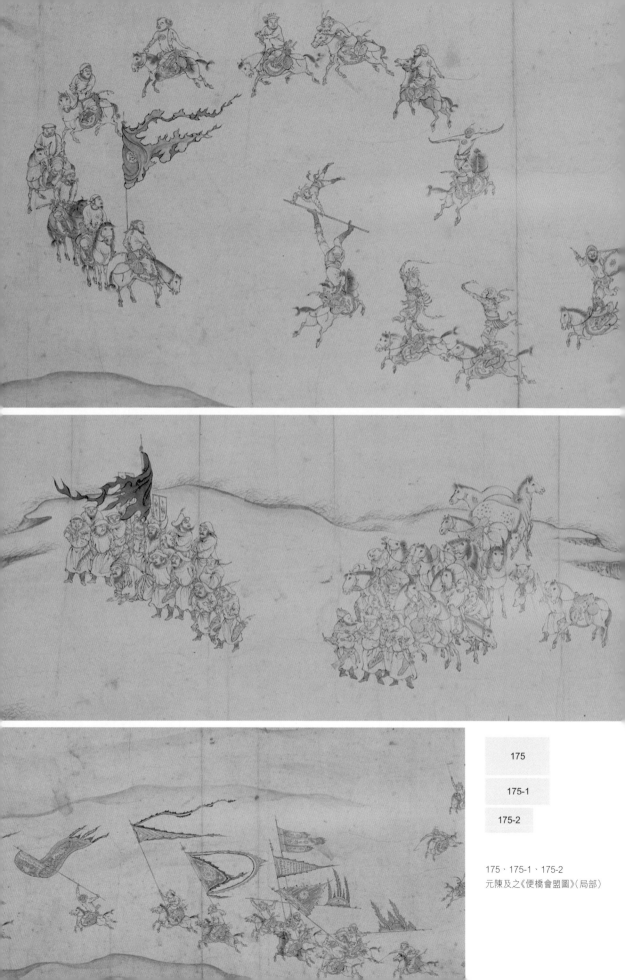

175
175-1
175-2

175、175-1、175-2
元陳及之《便橋會盟圖》（局部）

匹時，善於抓住馬在運動中的大體大勢，線條粗勁渾厚、簡潔鮮明，顯示出作者極強的藝術概括力，不流於簡單的概念化和符號化。

作者的畫風遠承北宋李公麟的白描藝術，但不落前人窠臼，揮灑自如，與同時代江南張渥、衛九鼎等畫風相距不遠。線條柔和暢快，細微之處仍見精神，帶有戲劇性的人馬動態被描繪得飛動自然，充滿了節奏感，坡腳的畫法極為簡率，使主題突出。該卷中的一些馬上雜技與清代宮廷畫家的《馬術圖》十分相近，表明了遊牧民族間存在着密切的文化聯繫。

佚名的《射雁圖》【圖 176】以工整而生動的筆法描繪了一支騎隊在風寒之日出行打獵的情景，氣象苦寒荒寂，畫風樸拙，筆筆不苟，景虛人馬實，有金人遺韻，極可能是元代宮廷職業畫家的手筆。畫中人物皆係典型的元代蒙古族裝束，如鈸笠冠和"婆焦"髮式(即在顱頂留出一撮毛髮，兩耳後各留髮，束之為辮髻，盤垂於耳下)。馬匹的形態較為萎靡，人物動態生拙，樹石頗有文人的意筆情致，可見文人畫風在元代已滲透到職業畫家的作品裏。

佚名的《番騎圖》【圖 177】舊時被認作五代契丹畫家胡瓌手筆，經徐邦達先生指出畫中婦女頭戴的是元代蒙古人特有的"姑姑冠"，故此作無疑是元人之畫。[75] 全卷畫六人四馬二駝，一字排開，呈迎風出行狀。畫風粗簡圓厚，設色簡淡淳樸，表現了北國大漠裏蒙古族的風雪生涯。

佚名的《明妃出塞圖》【圖 178】的人馬畫法直取金代簡勁畫風，線條和設色有張瑀《文姬歸漢圖》的餘韻，然畫中匈奴侍從的衣着和帽式全然是蒙古族的樣式。該圖以往被誤傳為是宋代燕口盛的《鑾輿渡水圖》，《鑾輿渡水圖》中的匈奴人也是頭戴暖帽，一身蒙裝，但線條較前人要柔細得多。《明妃出塞圖》的主題和構圖、造型在後代多次被模仿，如明代仇英就曾精摹過此圖【圖 197】。

佚名的《浴馬圖》【圖 179】和《涉澗圖》【圖 180】均為留有金人畫馬遺風的元代佳作，以其畫藝、畫法而論，似一人所為。畫家生動地描繪了蒙古騎手浴馬和涉水的情景，極富生活情趣，人馬的線條勾勒得十分瀟脫、自然，此為金代畫家所不及。

由於南宋宮廷畫家陳居中曾在 13 世紀之初在金國有過一段活動，其畫風在北方的影響一直延續到元朝，在一些人馬畫中，或多或少可以看到陳居中的影子。與一批畫風近似陳居中的人馬畫相比，佚名的《狩獵圖》【圖 181】最為接近陳氏風格，它曾被作為南宋的佚名之作，近十多年來，又被改斷為元代繪畫，至今尚未有一個

75　徐邦達《古書畫偽訛考辨》(上)，江蘇古籍出版社，1984 年出版。

確切的年代歸屬。在我們認識了上述陳居中的人馬畫和與此風格相近的佚名人馬畫後，再賞析此圖，就不難鑒定它的年代歸屬了。作者畫兩位女真騎手策馬冬獵，一豺落荒而逃，構圖別致，重心上移，廣留空白，近景畫枯枝荒草，以平衡重心。其人馬造型、鞍韉樣式與陳居中《文姬歸漢圖》相仿，畫中的一些細部如枯枝、雜草和野豺的用筆也同陳居中的《四羊圖》合範，獵手着女真冬裝(如雲肩、皮帽等)，可推知該圖出自南宋院體畫家之手，繪於入金之後。再如《平原試馬圖》【圖182】，畫一圉夫策馬前行，也是舊題南宋陳居中的人馬畫，細察其風韻，頗有些趙孟頫的線條風格。以此類人馬畫為據，可知金代畫家入元後，創作活動頗為頻繁。

《出獵圖》【圖183】和《回獵圖》【圖184】這兩幅作品，如今已被不少專家、學者關注。曾有一說認為《出獵圖》中的人馬已攜帶了獵物天鵝，而《回獵圖》則沒有，因而兩圖的名稱有誤，應互換為妥。1999年，台灣師範大學碩士生彭慧萍在細察中發現了一個秘密，這兩開冊頁實為一幅畫，被後人割裂開，可備一說。兩圖舊作五代胡瓌之作，實難確信，以該圖的畫風而論，有金、元人馬畫的韻度，畫中的民族應為北方遊牧民族中的一族，據其面目，當屬蒙古人種，其馬亦當屬蒙古馬。畫家的表現手法十分細膩，甚至馬鞍上的獸皮和其他馬具皆細緻入微。細觀可見，馬的臀部都燙有印記，這很可能是馬的種群標誌，以防出現近親繁殖，影響後代的品質。這種刻意表現馬種烙跡的寫實手法數次出現在13世紀的人馬畫中，其他時代均不見有，這不妨也能成為鑒定人馬畫時代的依據之一。

蒙古族建元立國，是為統一而征戰最多的民族，這還不包括蒙古軍隊在中西亞和歐洲的遠征。相傳，那些曾遭受過蒙古鐵騎蹂躪的阿拉伯國家和歐洲國家的畫家畫有不少蒙軍入侵的紀實性繪畫。而該民族自身亦應繪有許多與記錄戰爭有關的歷史畫，但迄今無一可見，甚至在畫史中也沒有任何關於這方面的記載。造成這種現象的原因是：一、蒙軍在征戰時，無隨軍畫家。當時這個馬上民族對歷史、文化的需求尚未達到一定高度。二、中國的傳統文化對繪畫的要求是"成人倫、助教化"，忌諱直接描繪血淋淋的戰爭場面，以防亂人眼目。因此，元代的人馬畫題材就顯得十分單一了，大多以牧獵為主，兼帶一些反映民族和解和職貢類的人馬畫，還有表達文人情感或逸趣的佳作。特別是在金末元初，瘦馬題材的出現，進一步深化了人馬畫的思想主題。

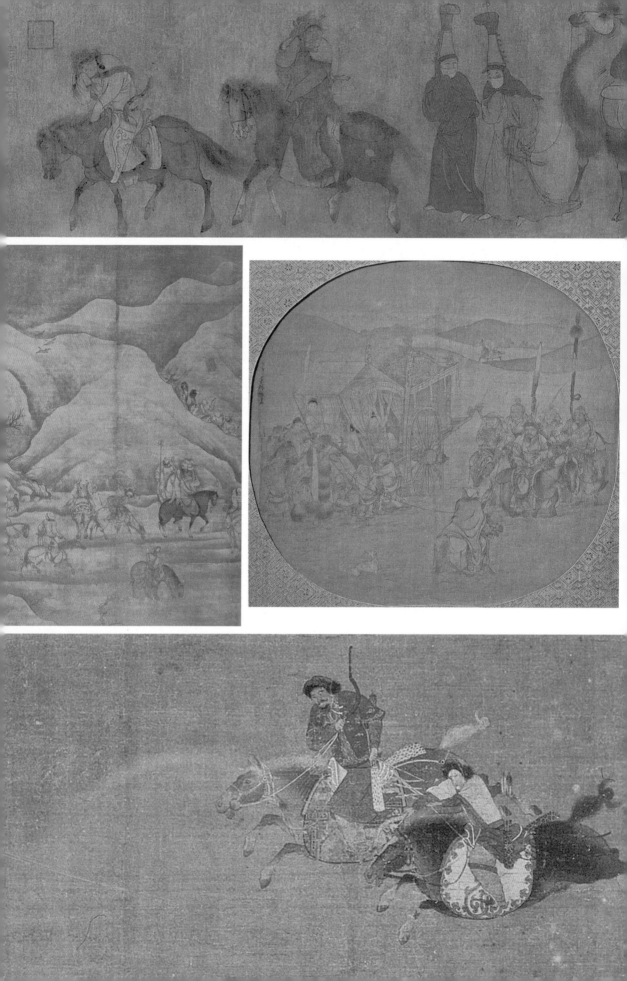

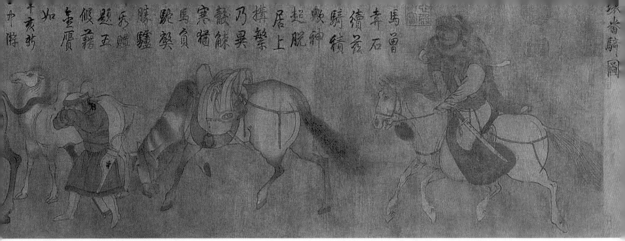

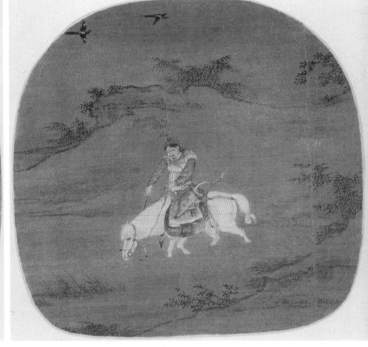

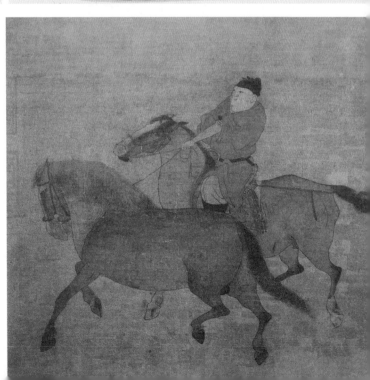

177

176 178 179 180

181 182

176 元佚名《射雁圖》

177 元佚名《番騎圖》

178 元佚名《明妃出塞圖》

179 元佚名《浴馬圖》

180 元佚名《涉澗圖》

181 元佚名《狩獵圖》

182 元佚名（舊作南宋陳居中）《平原試馬圖》（局部）

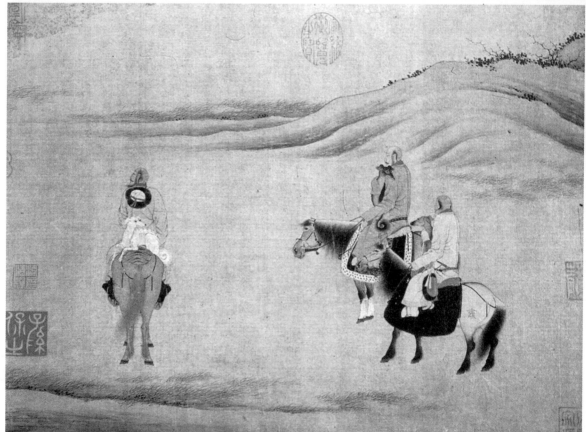

183　金元佚名（舊作五代胡瓌）《出獵圖》
184　金元佚名（舊作五代胡瓌）《回獵圖》

匠師工筆畫馬　文人意筆寫驢
——明代畫馬的新空間（公元 1368 － 1644 年）

　　明代人馬畫進入了藝術的積澱時期，宮廷畫家的人馬畫多以皇室行樂和內廄御馬為主題，注重唐人絢麗的色彩風格，畫幅開始增大，其中最為稱著的是商喜所繪《宣宗出獵圖》。浙派畫家的色彩和線條趨向簡括，詮釋着朝廷的統治思想，但在數量上終未在朝中形成強勢大潮。值得注意的是，明代一批文人將人馬畫擴展到意筆畫驢，深含着文人文化的思想底蘊。

1. 復甦的明代馬政

　　經過元末的亂政，明初馬匹告急，明廷着手改革馬政。1403 年，明成祖朱棣定都北京，旨在通過發展北方的馬政事業以抑制蒙古部落的侵擾。明代除宦官統領內廄（御馬）外，南、北兩京的兵部統管了全國的馬政，下設太僕寺、苑馬寺、行太僕寺、車駕司等，茶馬、官督民牧並舉，不僅維持了前朝馬場，而且兩京互為犄角，極盛之時，馬匹總數近百萬。

　　由於明政權與塞外蒙古人的對立關係，很難獲得蒙古種馬，只能在江、淮一帶廣牧淮馬，客觀上使江南許多在野文人和工匠畫家有機會詳觀細察淮馬的各種生態，促進了這一畫科在江南的普及和發展。另外，許多描繪農家牧馬、洗馬的畫卷恰恰反映了明代馬政的基礎是民牧。

2. 明代宮廷的人馬畫

　　明初人馬畫，大致可分為兩大流派：其一，在內廷形成的宮廷畫家群，隨着明代軍、政勢力北移，明廷在武英殿設立了宮廷繪畫機構（被後人簡稱畫院），由內府太監管轄，在宣德年間（1426 － 1435 年）發展至鼎盛，畫家被御賜錦衣衛衙門的武職，官階為都指揮、指揮、千戶、百戶、鎮撫等。其二，江南的民間畫家群，他們大多是趙孟頫和任仁發兩個家族的後裔及其追從者，以摹唐、師古或效法趙、任畫風為能事，其勢日漸衰頹。

　　當朝廷和畫家對社會負有責任的時候，藉古喻今的歷史畫必然會應運而生，長於人馬畫的畫家們就會大有用武之地。南宋初年，有過這樣一段繪畫歷史，三百年後的明代中期，再度出現了這一盛況，與南宋不同的是，明代畫家較多地描繪了明代皇帝特別是明宣宗的尚武活動和納賢策略，開創了明代人馬畫的特色。

　　明代宮廷人馬畫主要為肖像性人馬畫，如當朝帝王行樂圖（射獵、出遊等），繼

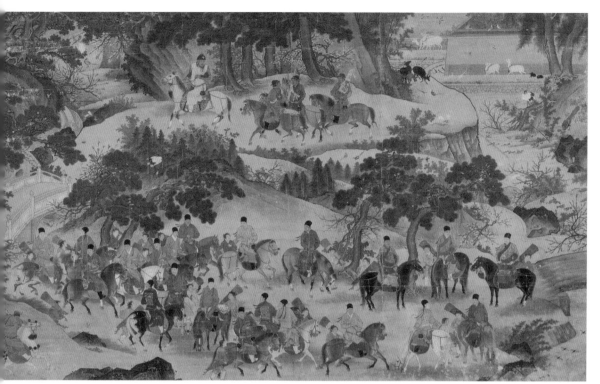

185　明商喜《宣宗出獵圖》

承了唐代和元朝宮廷繪畫中這一獨特的題材。在明代人馬畫中出現最多的帝王是明宣宗朱瞻基，他是明代為數不多崇尚武功的皇帝之一。據《明宣宗實錄》卷四十一載，朱瞻基為皇子時，曾在端午節御苑的賽射活動中，以連中三的引得“諸王臣皆駭服”。登基後，在宣德三年(1428年)策馬親征於長城腳下的喜峰口，擊敗了蒙古兀良哈部。此後，他更加關注馬政，率眾臣巡幸京郊，練習騎射。宣宗在強調武功的同時，亦積極倡導文治，他雅好翰墨，“山水、人物、花鳥、草蟲並佳。”[76] 在宣宗朝，由於他在武功文治方面的業績，頌揚他的繪畫佔據了當時人馬畫的主要地位。宮廷畫家們把明宣宗描繪成一個勇敢的獵手，率部出獵、策馬追逐、伏身獲鹿等場景，表現出主人公有着超出常人的武功，極富生活氣息。在畫幅上，畫家們主要通過構圖的方位來顯示宣宗的帝王身份，而不是單純地放大宣宗的身軀。其中有些作品，更是代表了明代騎馬像的造型水平。

　　商喜，字唯吉，一作恆吉，會稽(今浙江紹興)人。宣宗宣德年間供奉內廷，授錦衣衛指揮，是明代著名宮廷畫家。他在畫歷史題材和紀實性繪畫方面，功力獨到，全然取決於他超人的人馬畫技藝。其代表作《宣宗出獵圖》【圖185】，畫明宣宗

76　（清）徐沁《明畫錄》卷一，畫史叢書本，上海人民美術出版社1982年版。

朱瞻基率眾文臣和宦官在近郊射獵的壯觀場景。立馬高坡者即朱瞻基，其形略大於眾臣，表明這個時期的宮廷畫家已注意到通過構圖來突出君像，而不是片面地強調君、臣之間脫離實際的比例關係。構圖飽滿而不擁塞，四周略疏，突出主像。人馬富有動靜變化，互有聯繫，形象生動，但缺乏狩獵情節。樹石畫法屬浙派一路，但趨於謹細、繁密。商喜的畫風在宣宗朝頗有影響，一些佚名的人馬畫在藝術風格上與商喜有着密切聯繫，繪畫的主題皆以明宣宗的出獵活動為主。

佚名的《明宣宗射獵圖》【圖 186】係宣宗朝宮廷畫家的佳作。圖繪明宣宗在原野獲鹿的情景，以頌揚宣宗的武功，屬宮中行樂題材。畫中宣宗正捕獲一隻中矢之鹿，目視另一隻受驚狂奔的小鹿。其表現手法簡潔明快，衣褶勁利方硬，刻畫出宣宗的機警敏捷。齧草的黑馬神態安閒，與驚鹿形成對比，馬的畫風承襲南宋院體，無甚新變，然作者十分注重描繪北國沙磧的地貌特徵，寥寥數筆，盡顯蒼茫。

佚名的《畫獵騎圖》【圖 187】舊傳元人之作，實則不然，觀畫中第二騎者的形象、衣冠服飾與明代佚名的《明宣宗射獵圖》極似，兩軸的馬具和馬的束尾法亦相同，畫風似同一人，可推斷出該畫係明人之作，內容為明宣宗率子女出獵，只不過宣宗戴的笠帽含有元代遺制。該圖人馬分三組，與宣宗並行的少年約是其子，宣宗回首觀望其女，前後呼應。作者以墨筆染天，襯出雪山，在大片空白處畫出人物。表現手法工細精整，有南宋、元初宮廷人馬畫的風致，記錄了明初皇室尚武的真實形象。

朱元璋滅元立明後，下詔實行科舉制，但反對單純地以文辭選史，強調"以實心求賢"，"以德行為本"，有力地鞏固了明初王朝的統治。及至仁宗和宣宗朝，二

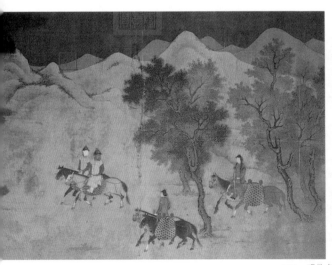

186　明佚名《明宣宗射獵圖》
187　明佚名《畫獵騎圖》

187　　186

帝得到了諸多賢臣良將的輔佐，使明朝國力走向盛極，史稱"仁宣之治"。這個時期，長於畫鞍馬的宮廷畫家畫了許多歷史畫，表達了仁、宣二帝求賢若渴的心情，客觀上減弱了朱元璋在國初殺戮舊臣的行徑給後世仕者心頭留下的陰影。

明代宮廷畫家們筆下的歷史故事畫借鑒了南宋院體的人馬畫風，作品中的鞍馬恰到好處地烘託了主題。如：宣宗朝宮廷畫家倪端的《聘龐圖》【圖188】畫三國荊州刺史劉表聘請隱士龐德公出山的故事，劉表遠離他的坐騎，走向扶鋤的龐德公，以示虔敬。畫中的馬匹圓渾雄健。

憲宗、孝宗朝(1465－1505年)供奉內廷的畫家劉俊所繪《雪夜訪普圖》【圖189】，表現宋太祖趙匡胤禮賢下士的情景。趙匡胤夜訪大臣趙普家，二人商議國事忘記了時辰，雪夜中的馬匹、馬夫和衛士在屋外已經凍得瑟瑟發抖，與屋裏談興正濃的氣氛形成了鮮明的對比。另一位畫家朱端，字克正，海寧(今屬浙江)人，少以漁樵為生，孝宗朝進士，武宗朝官錦衣衛指揮，武宗欽賜"一樵"圖章，故自號一樵。其所作《弘農渡虎圖》【圖190】畫一馬馱着東漢弘農(今屬河南)太守劉昆，望着泗水遠去的猛虎，心中釋然。此畫典出《後漢書》卷七十九《儒林列傳》，稱讚劉昆在弘農"為政三年，仁化大行"，使猛虎都馱子而逃。明代宮廷畫家十分重視通過描繪馬的動作來反襯主人，不能不說是一絕。比較而言，這些歷史畫中的馬匹都有結構嚴謹，形體飽滿的特點，也許是這些畫家生活在北京，接觸到的蒙古馬種。

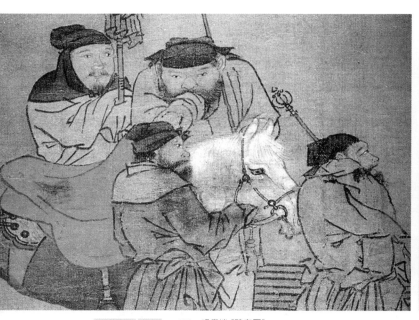

189　188　　188　明倪端《聘龐圖》
　　　　　　189　明劉俊《雪夜訪普圖》(局部)

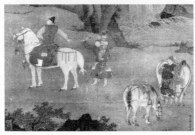

190　明朱端《弘農渡虎圖》
191、191-1　明周全《射雉圖》（局部）
192　明胡聰《柳蔭雙駿圖》

| 190 | 191 | 192 |
| | 191-1 | |

他們的風格均統一在南宋院體之中，只是行筆略為粗勁簡放些，設色趨於簡樸。

　　明代宮廷人馬畫的風格遠承唐人的設色、南宋院體的造型，注重發展人馬畫的寫實能力，對客觀對象不作誇張、修飾。幾乎當時所有的宮廷人馬畫都十分注重對人馬特定環境的描寫，如雜木、亂草、坡石、沙磧等，點綴出北方荒原的地貌特徵。元以前除少數人馬畫家外，普遍不細作人馬環境，明代宮廷畫家們的這一舉措，把人馬畫帶進了大自然，鋪墊了清代紀實性人馬畫的寫實藝術。在這方面，宮廷畫家周全、胡聰等各有造詣。

　　周全的《射雉圖》【圖191】是一幀絕好的射騎圖。周全，約活動於15世紀，史籍記載甚略，據《明畫錄》僅知他"工畫馬"，供職於內廷，官錦衣衛都指揮，和劉俊一樣，達到明代宮廷畫家的最高地位。該圖畫一貴族帶領侍從射雉的情景。一山雉聞聲振翅遠飛，侍從慌忙向射手遞箭，另一侍從在備箭，射手沉着地目視飛雉，反手接箭，氣宇軒昂。射雉（即野雞）與射鹿、射虎分別與"吉"、"祿"、"福"諧音，此類題材多用於表現單騎獨射，而不作圍獵，以此為畫中主人公祈福。畫家的表現手法精細工穩，鞍轡韁勒等馬具刻畫得絲毫畢現，有南宋院體風範。樹石補景

頗有山野氣息，景象開闊雄秀，筆墨得明代院體浙派的法度。

　　與上述畫家不同的是，另一位擅長畫鞍馬的宮廷畫家胡聰並不在畫中表現尚武精神，而是藉畫鞍馬，表達胸中的閒情逸致。胡聰，畫史失載，約活動於15世紀，東皋(今山西河津)人，供奉於武英殿。其唯一存世作品為《柳蔭雙駿圖》【圖192】，圖畫古柳、梅枝和御馬。雙駿皆屬蒙古馬種，手法柔秀細膩，略有唐人筆致。柳、梅取南宋院體筆法，粗簡有力，背景以淡色渲染成片，烘託出白馬體態，景與馬融為一體。

　　英國倫敦大學教授韋陀先生珍藏的一幀沒有名款的《槐蔭散馬圖》【圖193】與胡聰的畫法、構圖和造型同出一轍，雖不能斷定此圖係胡氏的真跡，但可以確信此為與胡聰同時代畫家的佳作，證實了這種鞍馬畫的藝術程序在當時十分流行。相信

193　194

193　明佚名《槐蔭散馬圖》

194　明佚名《調馬圖》

此類繪畫還會保存在其他收藏家的畫櫃裏。

　　與胡聰的《柳蔭雙駿圖》一樣，《調馬圖》【圖194】集中概括了明代官馬的外形特徵。該圖無款印，以畫風為據，係明代中期宮廷畫家的手筆。作者畫八對人馬，人物皆戴四角方巾，其身份約是御廄皂隸，分別作各種馴服調理馬匹的活動，帶有畫譜的特點。全幅對構圖不作整體安排，無遠近主次之分，按上下羅列諸人馬，有宋代《百馬圖》遺意。畫風柔細工整，諸馬的體態畫得極為生動而準確，步態快慢有別，性情強弱有異，想必作者十分熟悉調馬的技巧。人物的衣紋簡勁得體，頓挫有力，但人物造型過於雷同，此乃明、清人馬畫中普遍存在着的人物形象概念化的弊端。

　　在明代宮廷，還盛行着表現“胡騎”的人馬畫題材。“胡”即特指從事遊牧業的西北少數民族。較有代表性的佳作是《胡騎圖》【圖195】，是圖無作者款印，以畫風而論，被鑒定屬明代宮廷畫。該畫以概念化的手法繪一位西域少數民族人物的騎馬像，騎者高鼻虬髯，姿態威武。人與馬的大小比例縮小，馬的步態僵硬，但造型精準，筋骨、關節處刻畫得頗有力度。人馬線條強勁有力，方圓並濟，有些服飾上沿墨線復勾淡色，如冠、抱肚等。該圖集中了明代宮廷畫家處理人馬姿態和表現各

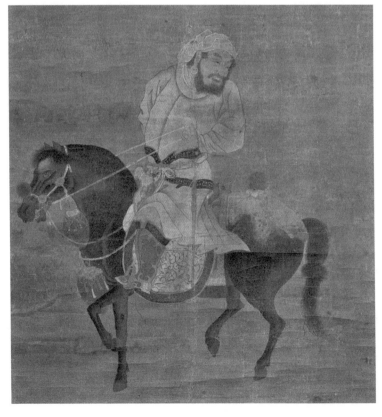

種技巧的主要程序，代表了明代騎馬像的造型水平。

3. 明代江南地區的人馬畫

　　明代中後期，繪畫重心從宮廷轉到江南地區，人馬畫的重心也南移至此。人馬畫隨時代的發展而變化：明中期以傳承南宋院體畫風為主，代表畫家如仇英等；晚期，這類畫風雖然在許寶等人的畫中尚存一席之地，但文人意趣已主宰了江南地區的人馬畫壇。

　　明代中葉，佚名的《七賢過關圖》【圖196】是畫家追仿南宋畫風的用意之作。"明四家"之一的仇英尤長此道，繪製了"文姬歸漢"等歷史故事畫，摹寫並補繪了南宋蕭照的《中興端應圖》，女真人和蒙古人是他人馬畫的主人公。另一位人馬畫家張龍章，展現了女真人策馬追殺、射獵的壯闊場景。他們的人馬畫確立以女真人形象為主的番騎造型。在史籍中，未發現有他們親自去東北體察女真人牧獵生活的記載，因此，其番騎圖像應來自前人的畫卷。在明代，有許多佚名的番騎類人馬畫，皆為北方女真人的形象特徵。這就說明，當某種圖像是從前人的畫跡中歸納出並固定下來後廣泛流佈，而不再需要與生活中的原型相對照時，就形成了程式化的造型。

　　明末的許寶、王式等人是鮮為人知的人馬畫高手，作畫一般取材於江南馬場之景。以畫佛教題材為勝的吳彬、丁雲鵬等，凡遇畫馬，皆工整待之。張風等明末遺民畫家更是藉畫策蹇、洗馬來表達山林之志，另取簡放灑脫一格。

　　《七賢過關圖》舊作宋畫，但其畫風已入明人之軌，畫中人物多着宋人衣冠，極可能是明人摹宋。圖畫七騎在八位圉夫的侍候下冒雪穿越松林，興致勃勃地向龍門寺進發。其內容表現的是唐代開元年間，七位才子頂風冒雪出藍田關，遊龍門寺的典故。"七賢"一說是張說、張九齡、李白、李華、王維、鄭虔、孟浩然，

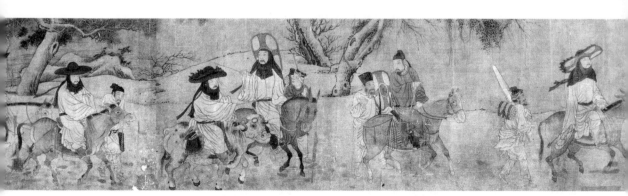

196　明佚名（舊作宋人）《七賢過關圖》

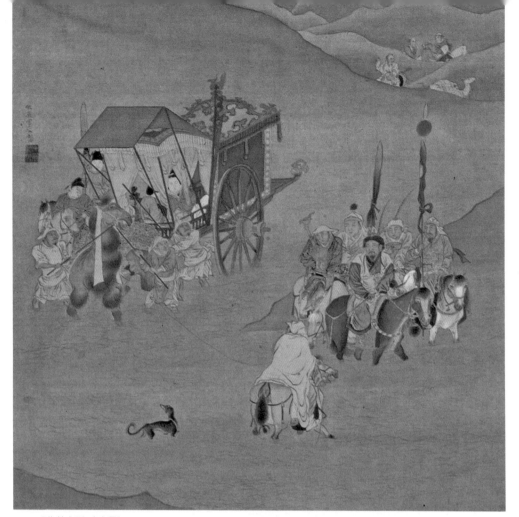

197　明仇英《明妃出塞圖》

另一說是王維、岑參、李白、史白、高適、崔顥、宋之問。前者曾由鄭虔圖繪，後者為韓滉所畫，後被清代丁觀鵬臨仿，明代嚴嵩曾藏有兩幅該題材的畫卷。可見，"七賢過關"是傳世甚久、較為固定的人馬畫題材。此作保留了南宋院體畫風，馬的造型有淮馬矮小的外形特點，樹石仿劉松年的筆致，衣紋圓轉自如，人物瀟灑倜儻。

　　仇英（約 1498 － 1552 年），字實父，號十洲，太倉（今屬江蘇）人，久寓蘇州。早年為漆工，後師法周臣，日日有進，是明中葉江南地區最重要的畫馬名家，也是"明四家"之一。他擅長多種畫科，尤精人馬和仕女。畫法以工筆為主，兼作意筆，亦好山水，以青綠居多。明中葉，由於後人指責李公麟畫馬墜入俗趣，因而使吳門一帶的文人畫家少有敢畫馬者，仇英是工匠出身的畫家，對此指責毫不介意。他曾臨寫過元人的《明妃出塞圖》【圖 197】，兩相比較，幾乎不差毫厘，足見其功深力到。再如他的《歸汾圖》【圖 198】，畫唐朝名將郭子儀返鄉的情景。郭子儀作為山水中的點景人物，也是全卷的主題，畫家以寥寥數筆勾畫出人馬的行進狀態，特別

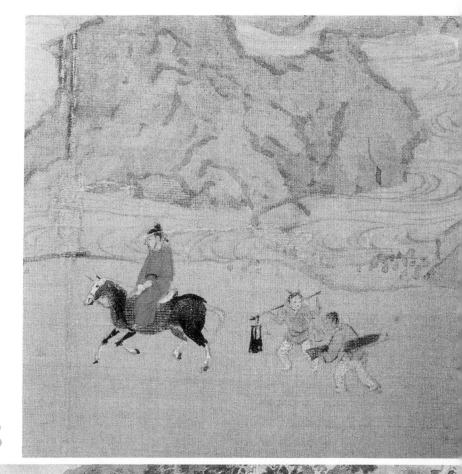

198　明仇英《歸汾圖》（局部）
199、199-1　明仇英《職貢圖》

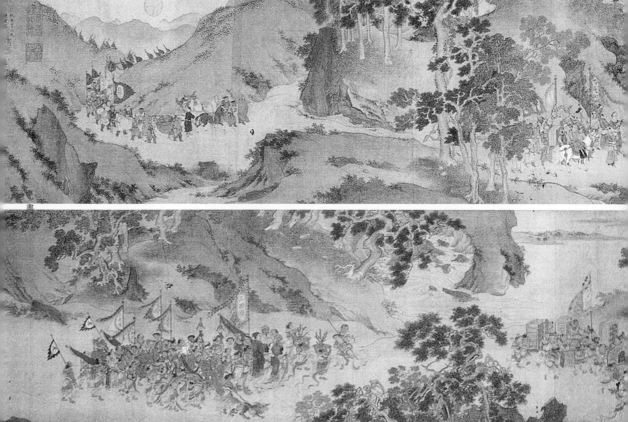

是馬匹的步態十分得體、生動。不妨說，如果仇英不兼長畫馬的話，作為一位藝匠，恐怕他在吳門畫壇上將會遜色許多。

仇英憑藉其人馬畫藝獨佔明代職貢題材的鰲頭，他的《職貢圖》【圖199】則又在鰲頭之上。蘇州是當時東南、西南等外藩向明廷進貢的路經之地，這給仇英提供了獨特的繪畫題材。在《職貢圖》中，各少數民族的人馬並非是抽象概念的符號，而是十分具體和生動的形象；工筆重彩下的人馬與青綠山水結為一體，歡快熱鬧的場面和新奇豐盛的貢品組成了此類繪畫題材最基本的要素。

仇英最傑出的摹本是摹南宋蕭照的《中興瑞應圖》，全卷共畫六段，本卷選其二段，依次為：1. 射兔，畫宋高宗在策馬追殺一兔。【圖200】2. 渡河，畫高宗率一騎隊踏冰過河，馬過冰融，尾騎陷落。【圖201】這一情節係南宋蕭照本的第十一段。描繪宋高宗自磁州南歸，時已窮冬沍寒，高宗急令馬隊過冰河，獨殿其後，唯高公海一騎前蹄剛近岸，冰裂，高宗回視公海，馬已身陷冰河之中，公海持韁倖存。原作者以宋高宗逢凶化吉的事例宣揚他受到神靈的護佑，是真命天子。事實上，這一典故出自《後漢書‧光武帝紀》：更始二年(24年)，劉秀奉更始帝之命來

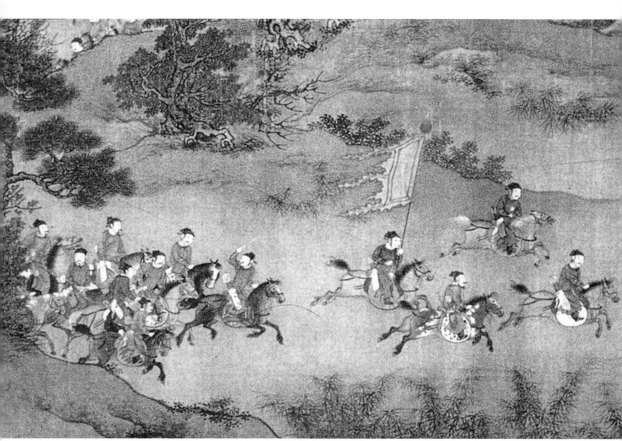

201 明仇英《臨蕭照中興瑞應圖》（局部）

到冀州安撫部下，在邯鄲稱帝的王郎發兵追捕劉秀，劉秀在率部過滹沱河時，出現了劉秀策馬踏冰、人過冰裂的險情。南宋蕭照藉繪此圖，張冠李戴，意在恭上。仇英之作基本上保留了南宋初年的山水、人馬畫風，顯示出畫家極強的摹寫能力。

通過摹寫南宋蕭照的《中興瑞應圖》等活動，仇英在繼承了南宋初年人馬畫風格的同時，間接地了解到北方少數民族的衣冠服飾。兩者結合後，形成了其表現北方少數民族遊牧生活的造型語言，並集中反映在他的《秋原獵騎圖》【圖202】裏。畫中耳後垂辮的騎手應是女真族，他們正在聚眾出獵，高聳的破旗在狂風中抖動着，顯示出草原生活的艱難和風險。諸騎手各具其態，等候着探馬回來，遠處一騎手正策馬揚鞭，欲向頭領稟報獵情。人物畫得十分簡率且有力，姿態剛勁，馬匹則畫得更為生動，動靜有別，線條勁健連貫，一氣呵成，特別那匹滾塵馬，在地上扭動着身體，昂首嘶鳴，栩栩如生。

有趣的是，仇英竟按“伯樂相馬”的樣式畫了《獻驢圖》【圖203】，圖繪一圉夫牽來一頭驢，一相馬師在細心察看，其中的不言之妙，只得由觀者自己揣摩了。

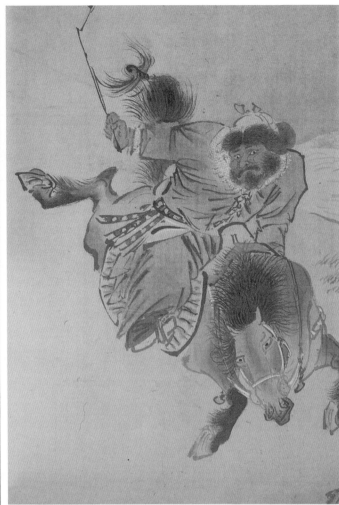

202、202-1、202-2、202-3
明仇英《秋原獵騎圖》（局部）

203 明仇英《獻驢圖》（局部）

　　張龍章，生卒年不詳，字伯雲，號古塘、武丘山樵等，吳（今江蘇蘇州）人。
人馬畫傳趙孟頫筆法，曾畫過許多描繪北方少數民族狩獵的大場面，如《出獵圖》
【圖204】，畫一群女真人裝束的狩獵者在追殺獵物，激烈的場面動人心魄。而《騎嘶
圖》【圖205】，則是繪一匹被拴在槐樹旁的良馬，見到相馬師情不自禁地嘶鳴起來，
將人馬關係處理得十分動人。畫家的用筆較為粗放，在圓轉中方顯出剛勁本色。古
代畫家畫相馬，多半帶有自喻的意味，馬被喻為人才（即自己），渴望為明主所識，
成為國家的棟樑。張龍章也有一些工細之作，其中之一是在一幅扇面上完成的，即
《飲馬圖》【圖206】，畫一虯髯老者在飲馬。作者不僅遠承了趙孟頫師李公麟一路的
畫風，而且深受當時吳門一帶文人筆致的熏染，注重筆墨逸趣，但缺乏對馬匹結構
中轉折部分的認識，如側面的馬頸與正面的馬胸連接得過於生硬。直到清代，西方
傳教士郎世寧等畫家入宮傳揚西法，才解決了因複雜的透視關係造成的這一結構失
誤。

　　要不是一件《百馬圖》【圖207】存世，今人恐怕難以知曉許寶高超的畫馬技藝。
許寶，畫史失載，從他的《百馬圖》中，得知其號為煙霞散人，南直（今地名不詳，
疑為江南某地）人。據該畫的樹石畫風，既得明中期吳門沈周筆意，又取明末武林
藍瑛的法度，故可推斷許寶應是活動於明末蘇、杭的畫家，集"利家"與"行家"
繪畫之長。此圖畫百匹淮馬被散牧在川原上（不畫牧者），馬群聚散相宜，十分平靜
地出沒在樹叢、坡石、溪畔，一條流溪時隱時現，平緩地穿過全卷，消失在呈白帶

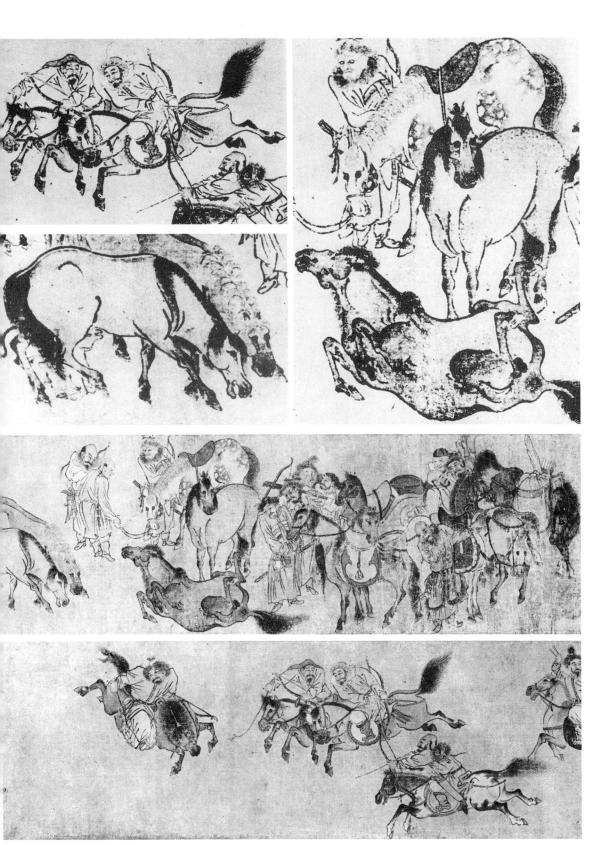

204、204-1、204-2、204-3、204-4
明張龍章《出獵圖》（局部）

204-1	204-3
204-2	
	204-4
	204

205	206
207	
208	
208-1	

205　明張龍章《騎嘶圖》（局部）
206　明張龍章《飲馬圖》
207　明許寶《百馬圖》（局部）
208‧208-1　明王式《天閑十二圖》（局部）

狀的曉霧中。馬匹以細筆勾勒，重彩填色，工細之處，遠勝南宋院體，與粗獷簡闊的樹石畫風既形成鮮明對比，又融會得體。馬群多處於靜態，而微妙之處恰恰在於同一狀態的馬匹竟有百種不同的姿態或不同的形態，可見作者有着很強的把握馬匹細微活動的能力，同時也具備了吳派和武林派的山水畫法和置景技巧。除了表現歷史故事的人馬畫以外，該卷堪稱是現存最長的畫馬長卷，代表了明人畫馬的最高藝術成就。遺憾的是，許寶其人被畫史疏漏，此畫亦藏於深宮，久不為人知。

王式，字無倪，長洲（今江蘇蘇州）人，約活動於明末清初。他工畫人馬，法出宋、元。他的《天閒十二圖》【圖208】以周天子的十二匹良駿為題，共畫六圉夫和十二匹良駿，分入池、浴馬、出池三段表現馬夫浴馬的情節。馬匹之間呼應得體，未入池之馬，四蹄趴地，不肯就範；被洗馬刷刷疼的馬苦不堪言；在池中尚未盡興的馬被圉夫拽上岸。豐富的細節表明了畫家曾對馬匹的生活有過詳盡的觀察。其人馬遠承北宋李公麟的白描手法，經過明代意筆畫風的薰染，筆墨趨於簡明疏放，樹石更具吳門沈周、文徵明的筆意。

明代中、後期至清初的江南，畫派雲集，各呈異彩，如浙派、晚期吳派、金陵派等等。畫家因其畫派的不同，在表現鞍馬的風格上，各顯其才，如浙派的方勁有力，晚期吳派的變形手法，金陵派的清俊野逸……

佚名所作《踏雪尋梅圖》【圖209】，畫一文人冒雪策蹇尋梅，反映了明代文人的生活情趣。屬明代浙派支流江夏派的畫風，傳南宋馬遠、夏珪雄放簡括的筆調，將南宋文人策蹇詠雪的題材從狹小的空間擴展到廣闊的雪景山水世界中。這類題材已廣泛流行於明代中期的朝野畫壇。

吳彬，字文中，號枝庵髮僧等，莆田（今屬福建）人，流寓金陵（今江蘇南京），他生活於明末，以繪山水、人物為勝，多取佛教題材作畫，涉及畫馬，故兼長此道。他的《持提菩薩圖》【圖210】係《畫楞嚴廿五圓通佛像》第十八幅，在持提菩薩之下繪有馭手和車馬。畫家用層層排疊的線條勾畫出馬的肌體和車夫的衣紋，頗富凝重、古拙的裝飾效果。溯其畫馬風格，傳北宋李公麟的文人筆性，人物造型獨具奇異、怪譎之個性，代表了晚明變形主義的風格。

張風（？－1662年），字大風，號上元老人，上元（今江蘇南京）人。明崇禎時生員，明亡為遺民，寄居寺觀。他擅長各畫科，畫藝廣博。他的《人馬圖》扇【圖211】畫一馬倌在秦淮河畔遛馬，據題詩可知，此畫表現的是圉人愛憐曾為主人運鹽於太行的老驥，表達了作者的戀舊之情。其構圖空闊、畫意恬靜、神韻悠然、筆墨高簡、色彩輕淡。

除上述諸家之外，明代江南還有許多不知名的畫馬匠師，從總體上看，其畫馬

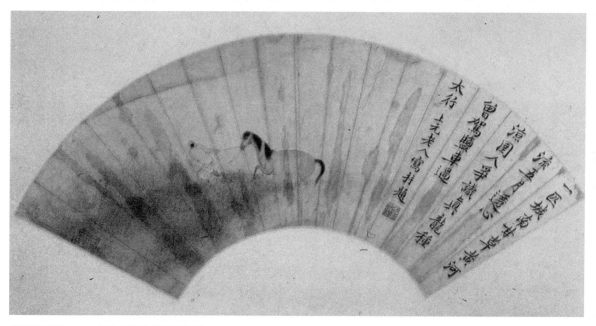

的風格漸趨纖弱，馬匹的造型亦變得瘦小瘠弱。從客觀角度看，這是可以理解的，畢竟身處江南的他們，難以見到體魄健碩的蒙古馬種。

4. 明人畫驢

　　研究人馬畫史的主線本應是探尋人馬畫在各個歷史時期的發展狀況，但自明代開始，出現了人馬畫史的副線——表現人與驢的活動，如前文已經提及了仇英的《獻驢圖》，這不能不引起一定的注意。

　　按動物學的分類學，馬、騾、驢同屬一科，畫馬與畫驢的技法有許多共同之處，故古代不少人馬畫家都兼畫驢，以作點景山水之用。

　　人馬畫家畫驢並非始於明人，早在唐代，就有畫驢高手韋偃，北宋《宣和畫譜》卷十三和《南宋館閣續錄》卷三分別著錄了他的《牧放群驢圖》和《牧放驢》等。

　　董逌在《廣川畫跋》卷四《別書韋偃畫驢》一文中稱頌了韋偃筆下生動活潑的驢群和煙雨漲漫的草場，又說韋偃畫驢是 “戲作”，可見其用筆是輕鬆隨意的。五代胡翼、趙德玄等畫家的盤車、騾綱等題材的繪畫都離不開表現驢、騾等畜力。北宋兩件最著名的山水畫——李成(傳)《讀碑窠石圖》【圖212】和范寬《溪山行旅圖》【圖213】分別繪有文人策驢和馱隊。南宋馬遠的《曉雪山行圖》【圖120】是現存最早的以策驢為主題的古畫，事實上是一幀裁去了山水的人與驢特寫。無獨有偶，另一幀南宋的佚名冊頁《雪山行騎》【圖214】也是以雪天為背景的山水畫，畫家模仿了南朝張僧繇的青綠山水，以策驢文人和圉夫為畫中的點景人物，意趣盎然。以上這些唐、宋畫驢之作，與人馬畫異曲同工，尚未存有文人意趣。傳為南宋畫僧無準的《騎驢圖》【圖215】在汲取了禪畫筆墨的基礎上，開始注入文人畫的審美觀念，這在元代則日益鮮明，如元代佚名之作《寒林策蹇圖》【圖216】，筆法含蓄而雅致，意韻更加文人化了。

　　吟詠白雪的詩詞盛行於唐宋文壇，這對畫壇不可能不產生影響，因此，畫騎驢賞雪或驢背吟詩的作品開始暢行於明清畫界。

　　明代畫人與驢的活動，主要表現人與驢的主、從關係和策驢者與自然山川的主客關係。經過北宋末至元代文人畫的發展，明代的這類繪畫始出新意。

　　明人畫驢，以明初浙派為先聲。浙派基本繼承了南宋院體畫風，更加趨於豪放和簡率，畫驢也不例外，勁利簡放的畫風與馬遠的《曉雪山行圖》同屬一格。不同的是，浙派畫家的策驢者不是販夫走卒，也不是仕宦臣子，而是文人隱士。在等級森嚴的封建社會裏，馬匹是官宦的坐騎，若在朝中畫身着官服者策驢，定會遭到不測。例如，浙派創始人戴進在《秋江獨釣圖》裏畫一紅袍官人在垂釣，謝環進讒言

212　北宋李成（傳）《讀碑窠石圖》（局部）

213　北宋范寬《溪山行旅圖》（局部）

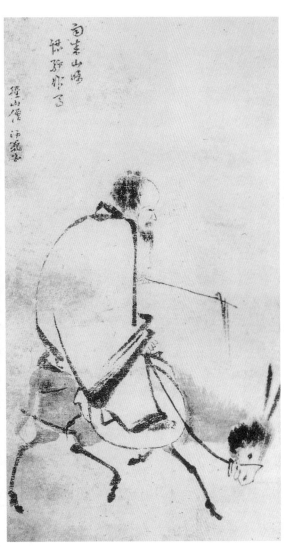

214

215

214　南宋佚名《雪山行騎圖》
215　南宋僧無準《騎驢圖》（局部）

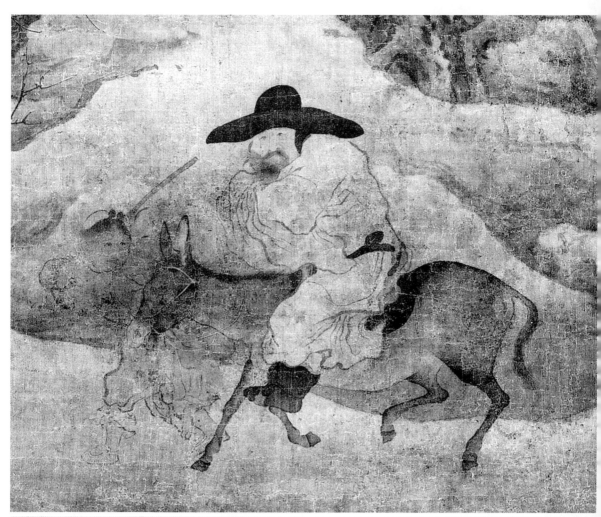

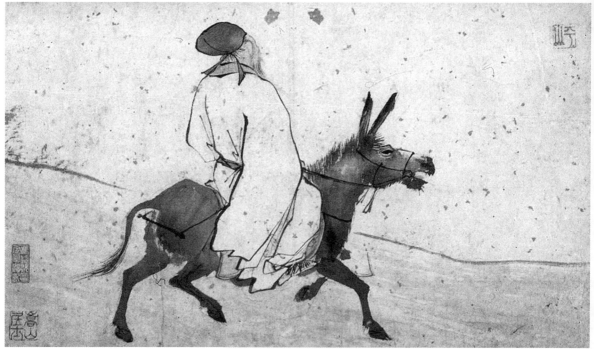

216　宋佚名《仿李成寒林策蹇圖》（局部）
217　明張路《張果老騎驢圖》（局部）

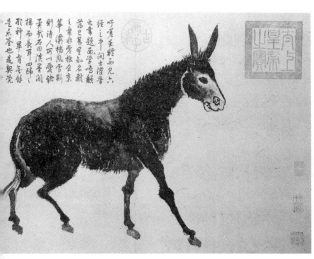

218 明沈周《寫生冊・驢圖》
219 明徐端本《驢背詩思圖》

<div style="text-align:right">218　219</div>

謂之"失體"，遂被放歸。之後，無人敢越此雷池。驢、騾是農家的工具，無等級可言，故浪跡於鄉間的文人隱士們以此為坐騎去策蹇訪友、踏雪尋梅。畫家們以寒士策驢來點景山水或以此為專題，寄寓了嚮往山林的隱逸之情或離官還民的逍遙之心。

　　張路（1464 － 1538 年），字天馳，號平山，祥符（今河南開封）人，以庠生遊太學。畫風師浙派支流江夏派吳偉，用筆以狂放著稱，尤以他的《張果老騎驢圖》【圖217】最具代表性。作者以意筆畫道教八仙之一張果老騎驢，張果老在唐朝隱於恆州中條山，自謂生於堯丙子年，因其老，世稱"張果老"。開元年間被迎至京師，賜銀青光祿大夫，一生充滿了傳奇色彩。張果老時常以驢為伴，故凡畫此仙，大多添繪一驢。該圖用筆較吳偉縱恣奔放，血脈貫通，發展了南宋院體的畫驢筆墨，放達瀟灑的隱士氣格出落無遺。

　　明代吳門地區以隱逸文人為主體的畫家群，如"明四家"亦通過畫驢或策蹇來表現他們的隱居生活。他們的筆墨與強勁放縱的浙派不同，趨於柔秀清潤。如唐寅的《深山會琴圖》、《騎驢歸思圖》等，以策驢點景山水，注重的是一種閒逸的生活情趣。沈周曾以沒骨法作意筆毛驢【圖218】，薈萃了他的墨筆花鳥技法，乾濕相宜。明末文人畫家徐端本《驢背詩思圖》【圖219】則用水墨寫意的筆法將文人的生活情趣與騎驢的樂趣結合起來，是為一絕。

　　曾被認為是徐渭的《驢背吟詩圖》【圖220】，徐邦達先生考證存疑，[77] 把它論作晚明佚名之作更為妥當些，但它標誌着寫意策蹇畫的技藝達到了爐火純青的地步，是一個不爭的事實。晚明最瘋狂的意筆莫過於徐渭，徐渭（1521 － 1593 年），字文長，號天池山人等，山陰（今浙江紹興）人，是明末極富個性的文人畫家，擅長水墨

77　徐邦達《古書畫偽訛考辨》（下），江蘇古籍出版社 1986 年版。

220　明佚名《驢背吟詩圖》
221　明方以智《樹下騎驢圖》

大寫意。借用徐渭筆墨而繪的《驢背吟詩圖》畫一老儒在樹下騎驢吟詩，筆法皆出自狂草，放達而得神韻，衣袍用簡筆勾畫，有仙風道骨之韻，闡示了畫家縱逸不羈的生活態度，而驢的蹄腿用筆起落迅捷，表現出富有節奏的運動感。本幅係明人畫驢最為傑出的珍品，標誌着沒骨畫驢的技法業已成熟。

　　明人畫驢在筆墨上的成功突破是人馬畫史十分重要的環節，但它對人馬畫的藝術影響在潛隱了兩百多年後方顯現出。文人畫家方以智（1611－1671年），字密之，號鹿起、曼公，安徽桐城人，崇禎十三年（1640年）進士，授翰林院檢討。明亡後，他薙髮為僧，號無可。他的《樹下騎驢圖》【圖 221】極可能作於出家之後，故題文雖瀟灑，但掩飾不住內心的苦怨。畫家作高樹下一僧人策驢而行，可視作方以智自寫其影，表現他的雲遊生活。樹葉用闊筆濃墨，人驢用簡筆乾墨，驢體略作枯筆皴擦，四蹄起落自然，騎者幾乎近似長方形，靜如立石，頗有趣味。方以智的枯筆畫驢表達了他的山林之志，這種作畫趨向應為畫史所重。

　　由於元代國祚短促，本應在元朝有更多發展的人馬畫藝術，卻有意無意中被明代畫家來承擔。這主要是明代宮廷繪畫的現實觀念和文人繪畫的理想意識各自都得到了一個發展空間，特別是文人畫家將畫驢演化成生活中的野趣、藝術裏的逸致。不過，明代人馬畫在意筆畫驢上雖多有嘗試，但水墨寫意畫馬的技法卻沒有明顯的突破，還有待於後世畫家們進一步推進。明代人畫馬的寫實技巧也止步於南宋院體，未見創新。這一切，都期待着清代第三次人馬畫高峰的到來。

傳教士細筆發微　　文人們逸筆寫情
── 清代，人馬畫的第三次高潮（公元 1644－1911 年）

　　明代表現尚武活動的人馬畫被清宮畫家全面繼承了，且在技法和氣勢上有了長足的發展。清代雍正、乾隆時期，西方傳教士畫家郎世寧、艾啟蒙、王致誠等相繼供奉清廷，他們傳入了歐洲的透視學、解剖學、色彩學等科學的寫實藝術，滲透到中國傳統的人馬畫中，表現手法空前精確和細膩，並影響和培養了一些略知西法的中國宮廷畫家，如丁觀鵬、徐揚等多人，這意味着第三次人馬畫高潮的到來。

　　清宮人馬畫強化它的政治功用和紀實功能，畫家們奉旨精繪了許多關於清廷時政、邊塞戰爭、皇室出獵等內容的巨作，其中描繪皇室遊獵和行樂活動者最多，如郎世寧曾作《弘曆閱駿圖》、《馬術圖》等。在這些畫作中，充分運用了透視技巧，從各個角度展現了馬的形態，甚至窮盡了馬的品種，但無論如何變化，畫中人馬卻未能顯出唐人雄壯雍容的氣度和金人簡放豪邁的氣格。

1. 興盛的清代馬政與武備

金代女真族的後裔在融合其他周邊民族的基礎上，形成了半農半牧的民族——滿族。明朝後期，滿族建立起兵民合一的社會組織"八旗"制度，並在牧業方面傳承先輩廣興群牧的傳統，故軍力大振。1616 年，其首領努爾哈赤建立後金政權；1636 年，皇太極改國號為大清；1644 年，明末農民將領李自成攻佔北京，明朝覆亡。清軍趁勢入關，並逐步統一全國，建立大一統的清王朝。

清太宗皇太極以先族女真懈怠騎射導致亡國為教訓，諄諄告誡後世騎射尚武與清王朝的前途休戚相關。清初的順治、康熙、雍正、乾隆諸帝恪守祖訓，對八旗子弟嚴加操練，確立了每三年一次的大閱、每年若干次的圍獵和一系列弓馬考試等制度。特別是康熙、乾隆兩朝，兩帝少時已練就了超常的騎射功夫，他們的大力推動和要求，使尚武活動達到極盛。為使八旗子弟承傳先輩傳統，清帝在每年春天去南苑狩獵，又在熱河崖口之內、塞罕以南設圍場，供秋季圍獵。從嘉慶帝起，習武風尚雖在延續，但已日漸衰落。

清政府接管了明廷的牧場後，竭力擴充，把主要牧場設置在東北、華北和西北一線。京師八旗所屬官馬和御馬，是清代宮廷畫家的表現對象。這些馬匹每年都在一定的季節裏被趕往口外牧場啃青，此舉需由兵部奏准，欽派副都統二人、察哈爾總管二人等掌理。清代的一些表現人馬出征、出行的壯觀場景，就是描繪此類活動的盛況。

清代馬政，參照元制，如為防止漢族擁有抗清武裝，嚴禁漢人養馬、乘馬，北方農民只得飼養毛驢來彌補農業生產工具的不足。因此，在清代前期畫作中，大凡畫策馬者，或畫明以前的裝束，或畫滿族裝束的胡騎，極少繪清朝的普通漢人。面對嚴酷的文字獄，人馬畫家們不得不熟知當時的一些關於使用馬匹的禮制和規矩。

2. 西方傳教士與清宮人馬畫

引發清代人馬畫熱潮的是康熙帝和乾隆帝，從康熙（1662－1722 年）末期至乾隆年間（1736－1795 年），相繼有一大批兼擅繪畫的西方傳教士來華，結果多被皇帝留下來以繪畫供奉內廷。

最先侍奉內廷的是意大利傳教士畫家郎世寧，隨後，紛至沓來的傳教士畫家還有意大利籍馬國賢、安德義、潘廷章，法蘭西籍王致誠、賀清泰，波希米亞（今捷克共和國）籍艾啟蒙等等。這些西洋傳教士畫家不僅在繪畫題材上向清廷奉上"口彩"，而且所取的姓名亦充滿了取悅之意。值得注意的是，傳教士畫家來華之際，

歐洲文藝復興的洗禮早已結束，巴洛克藝術的時代也已過去，正進入到洛可可藝術時代。而這些傳教士畫家在歐洲的教堂裏是保守主義的中堅力量，頑固地抵制着人文主義思想的滲入，因此，他們未必會把西方文藝復興表現人類真性的人文主義創作思潮帶到清宮。他們只是將文藝復興時期畫家科學地觀察事物、詳盡地描繪對象的寫實技巧帶進了紫禁城。經過一番努力，他們的繪畫才藝被清廷認可，並引得許多宮廷畫家追仿，西方的色彩學、解剖學、透視學開始在宮中悄然傳播，但這些繪畫技巧絕不會用來宣傳或表現君臣平等的思想。

顯然，那種靠光影塑造人馬形體的素描和油畫曾被看成是人與馬身上的污漬，傳教士們的努力在於怎樣使固守傳統的清室和大、小官員們接受他們的藝術。以郎世寧為首的傳教士畫家成功地嘗試了用一種參合了中國畫法的技巧，終令其大為歎服。這就是淡化了人馬的陰影，人馬彷彿處於沒有陽光、多雲的天氣條件下，加強了線條在造型中的主體作用，使之時隱時現，時強時弱，線條在這裏只起到輪廓線的作用。傳教士畫家對中國繪畫線條中無窮的韻味是相當隔膜的，然而他們又發揮了自己的長處，用豐富的色階和固有色塑造出熠熠生輝的人馬形象。這對敷色趨於單一的宮廷畫家來說，無疑是難以企及的。

傳教士畫家的寫實精神遇上了清宮畫家"主大從小"的傳統造型手段，但這並沒有給他們帶來甚麼苦惱，因為在傳教士的眼裏，中國皇帝的地位如同教皇，他們在歐洲教廷也是用主大從小的方式表現教皇。人馬形象的大小本應取決於客觀對象本身，而非地位的高下；傳教士畫家反人文主義的創作思想很快與清宮的傳統思想合流，依舊違反現實生活中的比例關係，誇大了一些主人公的造型。當乾隆皇帝看到畫作中他碩大偉岸的形象時，完全陶醉在栩栩如生和細膩入微的寫實技巧之中，使虛幻的比例關係變得十分真實，這正是最高統治者所需要的藝術效果。

傳教士畫家繁縟無比的寫實方法要求對人物服飾上的細部、佩飾，以至於馬的鞍轡都不草率從事，因為人馬皆處於平光的狀態下，沒有通過投影來虛掉畫中的次要部分，一切都是清晰明亮的，一切都必須描繪出無以復加的細膩。這種炫耀細緻才藝的描繪技巧是同時期歐洲洛可可風格的繪畫原則。追溯歐洲的洛可可藝術，源起於意大利在文藝復興後引進的中國瓷器，青花的紋飾逐步波及歐洲，隨後，傢具、壁紙和其他工藝品紛紛以模仿中國式樣為時尚，力求繁瑣細膩、精美華貴，與此相應的繪畫藝術趨向這一風格。歐洲傳教士畫家把這一來自中國的時尚帶回中國，自然極易與清宮繪畫的審美取向求得一致。

222 清郎世寧等《乾隆平定準部回部戰圖》之一（銅版畫）

　　傳教士畫家表現的人馬畫主題十分豐富，主要有描繪清宮的各種御馬、蒙古馬
和洋馬，畫圈人牧馬，對名馬、貢馬作獨幅寫照，或為人馬肖像畫等。多數人馬畫
都以乾隆帝的大閱、射獵、行樂等活動為中心，其中人馬形象多出自郎世寧之手，
宮中的漢族畫家繪景。西洋畫家的人馬畫都用中國傳統的繪畫材料和裝裱方法，常
常以巨大的畫幅構成先聲奪人的氣勢，畫中廣泛採用了焦點透視，較為準確地把握
個體和整體的透視關係。

　　此外，傳教士畫家還採用了西方銅版畫的製作方法和素描的造型手法，繪製了
一大批以清軍征戰為題材的紀實性人馬畫。乾隆年間，清政府曾數次用兵，成功平
定了一些少數民族地區的叛亂分裂活動，並擊退了外國勢力的入侵。其中最輝煌
的戰果是平定了新疆準噶爾部達瓦齊及維吾爾族大、小和卓木的叛亂。為祝此大
捷，郎世寧、王致誠、艾啟蒙、安德義四人合繪了銅版畫《平定準部回部戰圖》（共
十六開）【圖222】，他們以銅版組畫的藝術形式，精心描繪了這場戰爭自初起至凱旋
的每個過程。畫家們以全景式的構圖充分展現了宏偉壯觀的戰爭場面，巧妙地發揮
了明暗素描的造型技巧，尤其對殺戮的細節刻畫得十分具體、寫實，這種西方的紀

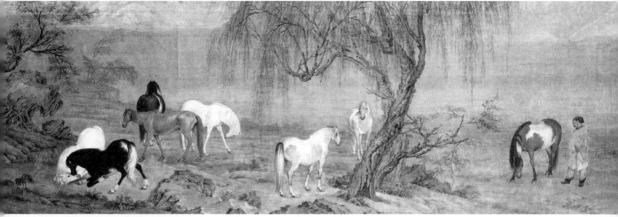

223　清郎世寧《郊原牧馬圖》

實畫觀念正在潛移默化地影響着中國畫家。圖成後，乾隆皇帝為了使此業績彪炳史冊，諭令將圖冊畫稿送交法國，由掌握嫺熟銅版畫技術的法國工匠製成銅版。由於銅板畫是在西洋畫家創作的基礎上，又經法國人刻製而成的，因此，它帶有濃郁的西洋繪畫風格。

　　由於康、雍、乾三帝特別是乾隆皇帝對西洋畫法的興趣，使西洋傳教士畫家們有了一個良好的繪畫環境。但是，令這些傳教士畫家們尷尬的是，他們來到中國的目的並不是作畫，而是傳教，終日為皇帝一人繪製騎馬像和各類紀實性繪畫，違背了他們不遠萬里而來所背負的使命，因此，他們長期陷入了難言的困苦之中。更令他們難堪的是，他們將永遠不得返回他們的祖國，以防洩露清宮機密，死後厚葬於京城西直門外。在這樣的高壓政策和優厚待遇下，他們給清宮留下了大量的珍貴畫作，同時也影響一大批宮廷畫家。在了解了郎世寧和其他西洋傳教士的生活背景後，再去認識他們的人馬畫，則更為具體化和生動化。

　　郎世寧（1688－1766年），意大利米蘭人，原名 Giusppe Castiglione，天主教耶穌會傳教士，畫家兼建築師。康熙五十四年（1715年）來華，以繪畫、建築供奉康熙、雍正、乾隆三朝，尤以畫鞍馬和肖像畫著稱於世，享譽甚久，官至三品，傳人頗多，承者不絕。在他表現群馬的圖畫中，現存最早的是《郊原牧馬圖》【圖223】，圖繪駿馬八匹，一圉夫在一側持韁佇立。畫中保留了許多西洋油畫的色彩手段，以平光的手法處理光線，幾乎免去了人馬的線條，細膩如生，全圖無一處空白，均以色彩渲染，全然是西畫的構圖樣式，有待於融入中國傳統繪畫的語素。最為成熟和出眾的是《八駿圖》【圖224】，圖畫古柳之下，兩位着清朝衣冠的圉官與八匹御馬（多係蒙古種）正在休憩。郎世寧筆下的人馬皆取像於真形，故圉夫決不作想

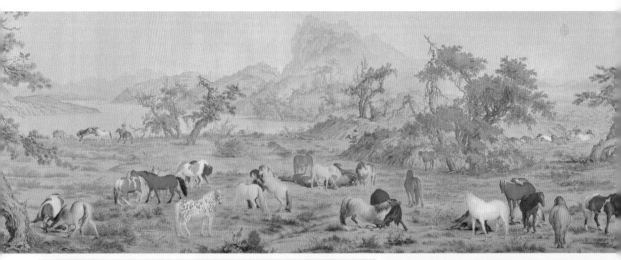

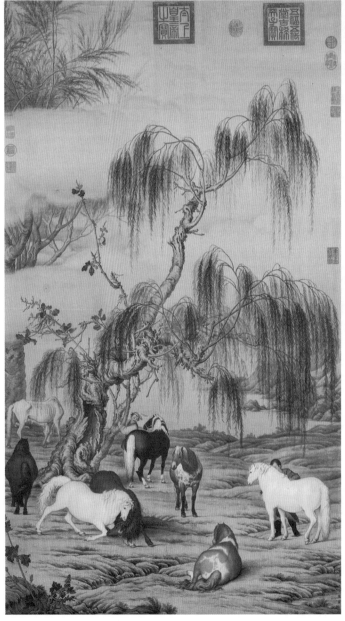

224　清郎世寧《八駿圖》
225　清郎世寧《百駿圖》
226　清郎世寧《乾隆皇帝大閱圖》（局部）

像中的唐人。"八駿"指赤驥、盜驪、白義、逾輪、山子、渠黃、華騮、綠耳，典出於《穆天子傳》，相傳周穆王巡遊四方，命造父駕八駿(即兩駟兩車)。因而"八駿"成了人馬畫的特定題材，是馬中精粹之代稱。畫中的八駿體積感鮮明，明暗過渡十分柔和，無明顯的明暗交界線，地上有淡淡的投影，使畫面生出光感，斑紋隨馬體的透視而有變化，頗有縱深感。郎世寧運用西方的透視、解剖之法，得心應手地處理馬匹的各種關係，馬匹的線條只起到輪廓線的作用，幾乎沒有中國畫家線條在起落勾勒的律動中顯示出來的韻味。兩株古柳撐起了豎式構圖，畫出仲春柳塘畔暖風和煦的自然環境。

　　郎世寧的《百駿圖》【圖225】是其繪畫場面最大的人馬畫，圖繪數位滿族圍夫在放馬。畫家對馬匹的解剖結構、馬體透視及牠們的毛色均刻畫得細膩入微。特別是圍繞着群馬渡河的場景，將諸馬姿態描繪得栩栩如生，使觀者猶如身臨其境。該卷表現出西洋寫實技巧在鋪展大場面時的獨特魅力，這對清宮畫家的吸引力是可想而知的。

　　畫群馬自有畫群馬的難處，如怎樣處理馬匹之間的關係，人與群馬的關係和人與場景的關係等，這是中國繪畫面臨的難題，但在西方繪畫中，最難處理的是帶有一定角度的獨立騎馬像，人與馬的微妙關係全在於畫家的處理之妙，其難度在於極易將人馬畫得僵硬死板，郎世寧的工妙之處恰恰在於他所繪的騎馬像，其中尤以《乾隆皇帝大閱圖》【圖226】最為出眾。圖畫乾隆四年(1739年)，二十九歲的清高宗一身戎裝，親臨京郊南苑檢閱八旗軍的隊列及操練活動。乾隆帝每三年大閱一次，是清廷的重要軍事活動之一，以壯帝威、鼓士氣。

　　通常這類繪有帝像的人馬畫都是不署作者名款的，以避不敬之嫌。本幅係郎世寧盛年佳作無疑，但畫家對傳統中國繪畫尚處在理解和汲取階段，其表現技法基本上是採用中國的傳統繪畫工具和材料，以期達到西方細筆油畫的藝術效果。作者減弱了景物、人馬的素描關係，以平光處理明暗。線條在起到輪廓線的作用後，幾乎被色彩隱去，天空中的雲彩畫法全出自西法，近景的草葉近乎西方的靜物寫生，只有遠山的結構保留了清宮寫實山水的一些程序。此作造型極精，把極易流於僵板的騎馬像表現得十分靈動。寬大的鎧甲遮擋了騎手的形體結構，但微妙的明暗關係和鎧甲上的紋飾轉折交代出乾隆皇帝年輕的體形。

　　騎馬像在歐洲無論是油畫還是雕塑都是被藝術家反覆表現的造型內容，征服其難度正是顯示作者藝術能力的重要標誌。許多藝術大師都涉及了這個內容，如西班牙17世紀委拉斯貴茲《菲力普四世像》、凡·代克《英王查理一世像》等，郎世寧等人也力圖在中國皇帝面前施展其才，《乾隆皇帝大閱圖》便是他筆下最為出色的

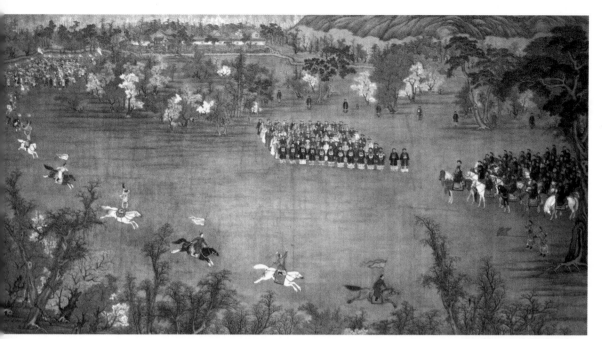

騎馬像，有着鮮明的肖像畫特徵。

其他如《馬術圖》、《哨鹿圖》等超大幅繪畫，畫中的主要人馬均出自郎世寧之手，再由清宮畫家補景、勾線等。

《馬術圖》【圖 227】繪於乾隆二十年(1755 年)，此前一年，蒙古族輝特部、碩特部和杜爾伯特部的三大首領到承德避暑山莊朝覲乾隆皇帝。畫中的情景是乾隆皇帝邀請三部首領觀看馬術表演，場面在秋樹的點綴下極為壯觀和雄麗。由於場上人物眾多，以郎世寧為首的西洋傳教士畫家承擔構圖佈局，完成描繪主要人馬的面部，宮廷畫家畫次要人馬並負責勾勒衣紋線條和背景，近十位畫家為此奉獻了大半年的藝術心血，中外畫家各盡所能，配合得非常默契和協調，堪稱一絕。

《哨鹿圖》【圖 228】畫的是在木蘭圍場，乾隆皇帝的獵隊準備用哨鹿[78]的手法去獵鹿，圖中騎白馬者為乾隆。畫中人物的肌膚和衣冠的質感十分鮮明，設色幾乎隱去線跡，人馬的形態細膩如生。據聶崇正先生研究，其樹石和坡地的畫法出自宮廷畫家唐岱之手，可謂中西合璧之佳構。

與郎世寧相比，其他幾位西方傳教士畫家的人馬畫技法要遜色一些，但各具特色。

78　這是清代滿族人的一種獵鹿方法：獵手在黎明時戴上假鹿首，以吹口哨模仿雄鹿求偶聲，待雌鹿出來，只需數人便可生擒，或射之。

228　清郎世寧《哨鹿圖》(局部)

　　王致誠(1702－1768年)，原名 Jean Denis Attiret，法國人。他少從父學畫，主攻油畫人物肖像。後留學羅馬，成為天主教耶穌會傳教士。乾隆三年(1738年)，王致誠來華供奉內廷，研習中國傳統繪畫。他的《十駿圖》【圖229】誕生於此後。該冊精繪了西域少數民族進呈給乾隆帝的十匹坐騎，手法精整工緻，外輪廓用線條勾出，再敷色隱去線跡，質感鮮明。馬匹的肌膚皆合解剖，姿態嫻雅安逸。每頁中的山水、樹石配景則出自中國宮廷畫家之手。這種以獨幅獨馬為單元組成的十駿，都取形於真馬，在藝術上，主要是體現畫家對馬匹的個性認識能力和藝術表現力，較之艾啟蒙無背景的《馴吉騮圖》【圖231】顯得更富有生氣。其構圖與艾啟蒙的《十駿犬圖》【圖230】非常接近，形成了這類題材冊頁的構圖程序。

　　艾啟蒙(1708－1780年)，原名 Ignatius Sickeltart，字醒庵，波希米亞(今捷克共和國)人，天主教耶穌會傳教士畫家。乾隆十年(1745年)來華供奉內廷。他在清宮師從郎世寧，擅長人物、走獸和翎毛，力圖在技法上達到中西合璧，在宮中產生了一定的影響。《馴吉騮圖》是艾啟蒙繪的五駿之一(另五駿由郎世寧精繪，合為十駿，皆為御廄良駒)，代表了他以西法融會中國傳統工筆畫馬的藝術能力，表現手

229	229-1
	230
	231

229、229-1　清王致誠《十駿圖》
230　清艾啟蒙《十駿犬圖》之一
231　清艾啟蒙《馴吉騮圖》

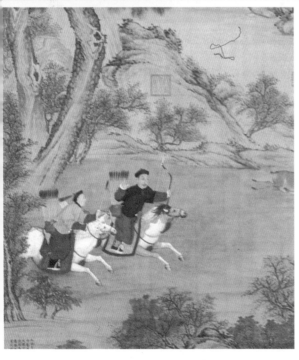

234

232

233

232　清佚名《威弧射鹿圖》（局部）
233　清佚名《一發雙鹿圖》（局部）
234　清賀清泰、潘廷章合繪《廓爾廓貢象馬圖》（局部）

法極為精細，造型精準，馬體肌膚上的光影和質感描繪得自然得體。

傳為艾啟蒙的《威弧射鹿圖》【圖232】，畫盛年時期的乾隆皇帝策馬射鹿，一僕從隨後遞箭，一箭離弦後擊穿一鹿體又射入另一鹿身，寓意"連續獲祿"。清人畫馬，喜以諧音為題，如"一馬高升"、"馬上蜂猴（封侯）"等。觀其畫風，極似艾啟蒙的人馬畫風格，亦是由其他中國宮廷畫家補景。另一幅佚名的《一發雙鹿圖》【圖233】與《威弧射鹿圖》的人馬動態相仿，但畫中的乾隆皇帝已步入老年，此時郎世寧、艾啟蒙等西洋傳教士畫家已相繼去世，只有他們的傳人在模仿西洋畫法，由於文化背景和底蘊的不同，他們很難汲取西洋畫法的精髓，在表現技法上，已有捉襟見肘之嫌。

賀清泰（1735－1814年），原名Louis Poirot，法國人，天主教耶穌會傳教士，後留學意大利，通天文、數學，擅長畫人物、風景、翎毛和走獸。乾隆三十五年（1770年）來華入宮。潘廷章（？－1812年之前），一名若瑟，原名Joseph Panzi，意大利人，乾隆三十六年（1771年）來華，經蔣友仁舉薦入宮。賀清泰長於畫馬和肖像，他和潘廷章合繪《廓爾廓貢象馬圖》【圖234】正是其中之一。該圖係職貢類題材，列繪廓爾廓（今尼泊爾）向清廷進貢的兩頭大象和兩匹駿馬。賀清泰畫象、潘廷章畫馬，畫家省去貢象馬者，作象、馬魚貫而入狀，象、馬的大、小按實際比例縮短在尺幅之上。畫風柔細精微，姿態一動一靜，生動自然，尤其是細膩地刻畫了象和馬的表皮質感和明暗，幾乎隱去了輪廓線，並保留了西洋銅版畫表現明暗的筆觸。

3. 清宮其他人馬畫家的畫藝

西洋傳教士畫家這種中國化了的寫實技巧深深感染了宮廷內的其他畫家，多數宮廷畫家雖不願問津郎世寧等人缺乏筆韻的線條和色彩繁複的山水、花鳥畫，但對他們的人馬畫卻百般追仿，中西畫家常聯手合繪大幅人馬畫，以記宮中盛事。當時較突出的追隨者有丁觀鵬、姚文瀚、王幼學、張為邦等，他們各取郎氏之長，或馬，或肖像，或靜物等。在西方傳教士畫家相繼去世後，郎氏風格的人馬畫漸趨消退，這並不是後世的宮廷畫家改變了審美趣味，而是失去了學習西方繪畫的藝術環境。只有到了大量傳入西方繪畫的民國，才再度出現不少師從郎氏畫跡的人馬畫家，一時間，郎世寧等人畫作的贗品充斥了古董市場。

在清代前期至中期的宮廷畫壇，人馬畫是《康熙南巡圖》、《乾隆南巡圖》等巨幅紀實繪畫的基本要素，代表了這個時期最突出的藝術成就，必定受到皇帝的高度重視。在圖中，畫家們基本延展了傳統的人馬畫手法，西洋傳教士畫家的明暗畫法

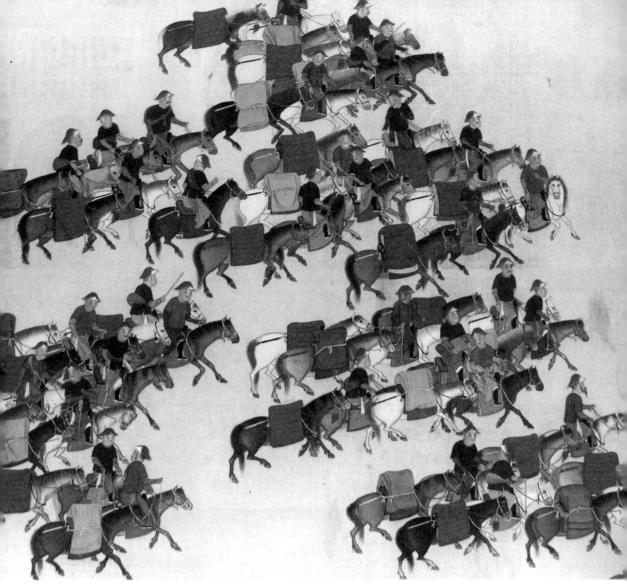

235　清王翬、楊晉等《康熙南巡圖》（局部）

僅僅是一個局部的技巧問題。在諸多高頭大卷中，人馬的組合、列陣上，表現手法達到了空前的高度，折射出這個時代的盛世之力，如王翬、楊晉等繪製的《康熙南巡圖》（第十二卷）【圖 235】，畫家把回朝人馬的行進狀態中的秩序和威武表現得令人振奮無比。

　　康熙至乾隆年間，較為出眾的宮廷人馬畫家有冷枚、金廷標等。冷枚略微參酌了西法，與傳統畫法結合得渾融無跡。金廷標的人馬畫在工筆和寫意兩方面各擅勝場，工細者金碧輝煌，寫意者輕巧率意。他的心境也同樣並存着兩個世界，一個效忠皇室，甘心俯首聽命；另一個是屬於他個人的世界，企望在畫中構築出安閒適意的繪境。更有許多佚名的宮廷畫家隨朝出行，專事以繪畫實錄狩獵的盛況。

　　清宮畫家們在造型準確方面大大超越了前人，但他們難以接受西方的素描訓練，將人物面部的明暗誤為髒污，因而在他們的人馬畫中，不可能像傳教士畫家那

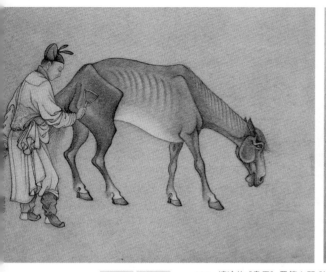
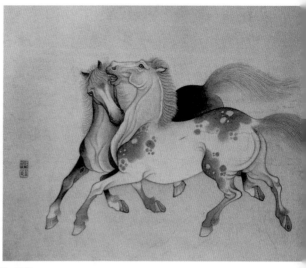

236　清冷枚《畫馬》冊第六開《梳毛圖》
237　清冷枚《畫馬》冊第七開《奔馳圖》

樣表現對象的凹凸感。即使如冷枚、金廷標等人，亦皆如此。

　　冷枚，生卒年不詳，字吉臣，號金門外史，山東膠縣人，活動於康熙、雍正至乾隆前期，係宮廷畫家焦秉貞弟子。冷枚擅長作仕女、界畫，畫風工整精麗。在西方傳教士的影響下，他力求表述物象的透視和結構。冷枚鮮作人馬，因而其《畫馬》彌足珍貴。《畫馬》共八開，本書選其第六開《梳毛圖》【圖236】和第七開《奔馳圖》【圖237】。《梳毛圖》繪一唐裝小馬夫在給一老弱瘦馬梳理，表達了畫家的憐愛之情。人馬的比例、結構筆筆在理，瘦馬的造型與元代龔開、任仁發的瘦馬同出一轍，人物面部細膩傳神，衣格圓活流暢。《奔馳圖》繪一牝馬追吻一牡馬，表現了馬匹之間的感情關係。雙馬奮蹄飛揚，姿態生動，線條圓轉有力，富有韌性。該套冊頁以用墨渲染為主，略添淡赭，潔淨淡雅，手法工細，一氣呵成。

　　金廷標，生卒年不詳，字士揆，烏程（今浙江湖州）人，少從父學。乾隆二十五年（1760年），高宗南巡，他獻畫稱旨，得以供奉內廷。其人馬畫有兩種畫法，工筆以《出征圖》【圖238】為佳，寫意以《山溪策蹇圖》【圖239】為勝。

　　《出征圖》畫當時某位親王率眾騎出征。畫家一反長期形成的定式：凡畫出行的場面，人馬皆作"一"字排開；本幅馬隊呈"之"字形曲折行進，表現了奇險無窮的山道，位於下端的主要人物和侍從皆處理成正面像，使主體突出。畫風取用工緻精巧的工筆畫法，樹石均用青綠法，設色濃重華貴，一派皇家氣息。

　　《山溪策蹇圖》畫兩個騎驢文人在書童的伺候下渡過小溪，黑驢畏水，不敢濕蹄，一童子正費力拉韁，迫使就範，情景十分生動。黑驢用沒骨法，寥寥乾筆，草草而成，勁爽明快，有明人畫驢的風韻。黑驢兩耳下垂，表現出驚恐不安的心理狀態，白驢兩耳上翹，心境怡然，畫家對驢性的觀察可謂至精至妙。人物衣紋短促有

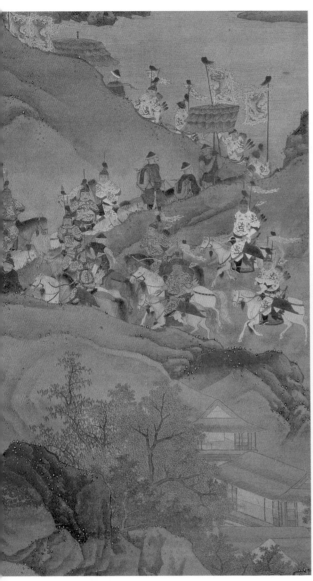

238　清金廷標《出征圖》
239　清金廷標《山溪策蹇圖》

力，略有折蘆描的筆法，樹石山崖顯現出明代唐寅的細筆特色。久居深宮的金廷標以文人畫風表現這種隱逸類的題材，不能不說他心存山林之志。

　　大量佚名的宮廷畫家繪製了許多關於皇室出獵、出行、清軍作戰的畫作。如《清人出獵圖》【圖240】，畫宮廷組織的例行出獵活動。以畫風為據，此畫當出自宮廷畫家之手，樹石尚存一息清初"四王"之一王翬的筆致；而畫中數騎縱身躍出叢林去追殺野獸，構圖高闊，人物線條筆筆中鋒，收筆鋒利，力健有餘，人馬姿態強勁有力。

　　嘉慶之後，清宮的人馬畫衰靡殆盡，宮廷畫家們筆下的鞍馬弱小呆滯，騎者精神不振。甚至畫皇帝和皇室出獵，都無法將鞍馬畫得精神些。人馬比例嚴重失調，人臃馬弱且瘦小，毫無審美價值，故本書無須圖說這些味同嚼蠟的人馬畫。至清代後期，人馬畫隨着清朝的氣數殆盡愈發萎靡不堪。值得注意的是，此時唯有一些宮廷畫家奉旨繪製的各種戰圖，還頗有些特色。遺憾的是，西洋傳教士畫家早已離去，已沒有人教授他們如何掌握人體和馬體的解剖學以及人馬的比例關係。

　　自清代中、後期起，西南邊陲的少數民族不滿清政權的統治，在雲南、貴州等地的山區爆發了許多規模不同的起義，特別是苗、回與清政府之間的矛盾達到了白熱化的境地。為此，清政府派去了大量的官軍進行鎮壓，一直持續到同治年間（1862－1874年），方才平息，收復了被苗、回民眾佔領的市鎮。同治皇帝為了記錄這一勝利，詔令如意館的畫師們精繪了這段歷史的重要片斷，其中最激烈的戰爭場面為馬上射擊等【圖241】，畫中的人馬姿態略嫌僵硬，但個個圓渾雄壯，馬體還稍帶明暗，這是受西法影響的結果。畫家十分注重以眾多人馬的層層排疊，形成強大的陣勢，使宏大的戰爭場面充滿了軍陣勢態。

　　上述繪畫堪稱是清末規模最大的歷史畫，體現了清末人馬畫的最高藝術水平。這個時期的清宮畫家隊伍已改變了成員結構，西洋傳教士畫家已不復存在，他們的門人及再傳弟子亦幾乎都離開了人世，傳統的人馬畫技藝又重新回到了宮裏。由於清宮的人馬畫直接受到了約半個世紀的西洋繪畫的影響，故這類歷史畫中仍有一些西洋人馬畫的遺法。畫師們在沿線略加渲染，人馬的立體感油然而生，人馬的結構和比例合體合理，馬的肌膚和人物的衣褶渲染得起伏自然，沉厚不膩。畫家在處理人馬的大場面時，表現出較強的組織能力，人馬在激烈的動態中，紊而不亂，組合繁密卻不至於擁塞。也許是人馬眾多的緣故，人物的面容和馬匹的形體皆趨於雷同，過於概念化，儘管有的畫面上人物旁書有榜題，標明指揮官的真實姓名，也難以區別人與人之間的形象差異。畫中配景的山石、草木和村舍、樓宇全然是北方的特色，由此可以確認，畫家們並未隨軍奔赴疆場。也正因為缺乏具體的生活體驗，

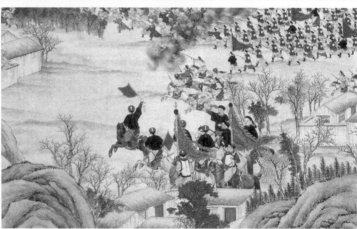

己丑新正
御筆

沙布都爾莊
之戰
斜合羣狼散
恃強臨渠抵
拒逞跳梁步
前馬淩橫無
失葦密林深
遁不連失殲
究胷賊氣阻
進踰渾水找
威揚何實同
怒仍相滿斬
獲都由自取
凶

240 清佚名《清人出獵圖》
241、241-1、241-2 清同光年間繪製的戰爭圖(局部)

241-1

240

241-2

241

必然會影響到人馬形象的生動性和可信性。與以往有人馬的戰爭題材繪畫不同的是，上述紀實繪畫中有一些直接描繪殺戮的場面，顯然，這些畫家的創作構思受到了西洋傳教士的戰圖版畫的影響，這在古代繪畫史上是極少的事例。

這些以人馬活動構成的歷史畫是清末宮廷繪畫最後的光亮，是衰敗中的微微一振。在此之後的近半個世紀中，這個光亮漸漸地變成了一個亮點，這個亮點的維持者就是吳嘉猷(？—約 1893 年)。吳嘉猷字友如，江蘇元和(今吳縣)人，曾在上海創辦並主繪了《點石齋畫報》，專事表現新聞時政和市井生活。19 世紀末，他曾受僱於清宮，精繪了《平定太平天國圖》，該圖不僅是清宮繪畫的絕響，也是清代人馬畫的絕筆。畫中的騎手和戰馬大小不及"寸馬分人"，在朦朧的線條和色彩中，彷彿離我們遠去……

此後，西洋的照相和洗印技術傳入中國、傳入宮中，慈禧太后等皇室貴冑對影像技術的興趣大大折損了宮中畫家的藝術創作力，清代的國政和軍力在此也走到了盡頭。清代宮廷人馬畫藝術的式微，已暗暗發出了清朝將亡的警示。

4. 文人畫家的守成功力與創新膽略

明末清初，隨着文人畫的發展，山水、花鳥、人物等畫科雲湧出眾多不拘舊格、銳意出新的文人畫家，如明末的"青藤、白陽"(徐渭、陳淳)、"南陳北崔"(陳洪綬、崔子忠)、清初"四僧"(八大山人、弘仁、石濤、髡殘)等等，這種"我用我法"的創新意識漸漸滲透到人馬畫壇，並一直延續至今。

在清末海派誕生之前，擅長人馬畫的文人畫家大致分為兩類。

一類是傳承了元代趙孟頫或明代宮廷人馬畫風格的畫家，主要集中在明末清初，如張穆、周璕、南天章等。張穆是當時少有的長於工筆和兼工帶寫的人馬畫家，他的工筆畫風在西方傳教士畫家來華之前，幾乎覆蓋了半個人馬畫壇。清初有些人馬畫家精通武藝，給他們的作品平添了幾分英武之氣，特別是周璕、南天章等人，前者在野，懷有強烈的抗清意識；後者在朝，為清廷武將，他們筆下的馬匹極可能是戰馬的形象，畫風極似張穆工細一路，牢牢固守了元、明時期人馬、樹石的畫面結構，各自還有新的佈局手法，但罕有文人意趣。又由於清初"四王"枯筆山水筆墨的輻射作用，一些文人畫家將"四王"的山水筆墨作為人馬畫的配景或演化為人馬畫的用筆。

另一類是始於乾隆年間的具有獨創性的人馬畫家。最先出現的是清代指頭畫派的開創者高其佩，他以指代筆作大幅樹、馬，繪畫工具的革新無疑帶來了新穎脫俗的藝術效果。一批在揚州鬻畫為生的文人畫家(時稱"揚州八怪")中的四位 —— 華

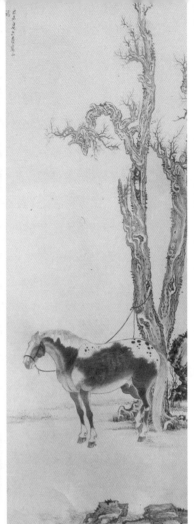

| 242 | 243 | 244 |

242 清張穆《奚官牧馬圖》
243 清張穆《三馬圖》
244 清張穆《馬圖》

岳、黃慎、金農及門人羅聘，他們別出心裁，各有所成。華岳帶有白描特色的人馬
畫樂於描寫滿族裝束的胡騎。早年的黃慎反復繪伯樂相馬的內容，與他企望遇上識
者的心情有關，及至晚年，其精整或半工半寫的畫風演進成大寫意花卉和人物。金
農、羅聘的人馬畫，其創意主要在於造型古拙和線條的個性化。受其影響的人馬畫
家還有萬嵐等，直至近代，傳人不絕。或可認為，"揚州八怪"人馬畫的創意，觸
發了清末海派畫家的人馬畫藝術變革。

　　清初專長畫馬的名家首推張穆（1607－1687年），張穆字穆之，號爾啟、鐵
橋，廣東東莞人，工詩，著有《鐵橋山人稿》。他極好養馬，偶見良馬，不惜典質
而購，故所畫馬匹，皆來自真形。他的《奚官牧馬圖》【圖242】畫一明人裝束的奚
官在遛馬，馬係華南的矮種馬。此圖屬張穆工筆一路的畫法，細筆勾勒後，施以淡
墨和淡色，仍保留了文人畫家的審美趣味。其構圖之空曠，為人馬畫所罕見。此圖
係張穆的壯年之作，進入晚年，他漸漸由工變寫。

張穆在他的《三馬圖》【圖 243】上題寫道：“癸卯花朝寫似沖翁老先生。羅浮張穆。”可知該圖繪於 1663 年的“花朝”，即百花生日。時值初春，作古柳三馬，筋骨強健。構圖從古樹一馬的立式構圖脫穎而出，以土坡流溪為近景，將三馬的距離層層推遠，空間關係和馬的透視、結構處理得進一步成熟，這在受到西方傳教士畫家影響之前已初具科學的觀察能力。描法仍從李公麟法，注重線條的輕重、粗細變化，馬體渲染有度，深、淺、白三色不同，變化自然。

張穆是一位高壽的畫家，他 73 歲時，筆力不但不衰，而且更為老健，如他的《馬圖》【圖 244】畫枯木壯馬，延續了傳統的豎式構圖方法。馬匹的表現手法全承李公麟衣缽，致力於借用線條表現馬的各種質感，並以淡墨染出斑紋，隱顯馬肋，意態清俊爽朗。所繪馬體敦厚結實，具有蒙古良種的外形特點，可見畫家的觀察力和表現力高度統一。枯木用細碎的小筆勾寫出，突出主幹，略去枝節，扭曲的纍纍節疤昭示了悠悠歲月，暗示了畫家的思古之幽情。

周璕（1649 － 1729 年），字昆來，上元（今江蘇南京）人。他擅長武功，以拳勇名世，更精峨嵋槍法。雍正七年（1729 年），他與張天來等共謀長江流域農民起義之壯舉，後事洩被害。周璕在傳習武功的同時，亦好畫龍、馬、人物等。《觀馬圖》【圖 245】是其代表之作，人、馬、樹的組合延續了元人的手法，表現技巧近承張穆工整一路的畫風。其人馬造型虎虎有生氣，特別是人物舉止猶如有武功在身。線條柔細卻力健有餘，墨筆渲染繁複無窮仍顯明淨，毫無髒膩之弊。周璕的人馬畫程序化鮮明，多為一樹一人一馬，南京博物院珍藏的周璕《鐵驪圖》【圖 246】與此圖一致，北京故宮博物院庋藏的佚名《虬松散馬圖》【圖 247】與周本的佈局、畫風同出一轍，疑皆為一人所為。

與周璕一樣，南天章也是畫鞍馬的名家，不同的是，南天章是在官府任職，其生卒年不詳，字漢雯，雲南昆明人，康熙四十四年（1705 年）中武舉，官至湖廣提督，專擅畫馬。他的代表作是《設色憩馬圖》【圖 248】，畫古木雙駿，馬匹的鬃毛被精心修剪過，姿態俯仰有別，情緒高低有異。馬的造型和線條參照唐代韓幹的程序，又得北宋李公麟儒雅溫潤的氣格。全圖設色淡雅，除濃陰用重色外，雙駿施以淡色，色相豐富，以白色染鬃，手法別致。

古人作畫，自稱仿者有兩類，一為真仿，二為託名仿製，後者旨在表明其自身畫的風格淵源和藝術修養，實際上與他的臨仿對象相去較遠，徐方（傳）《鍾馗尋梅圖》【圖 249】就是一例。徐方，生卒年不詳，字允平，號鐵山，江蘇常熟人，少與“四王”之一王翬同畫山水，自歉不如同道者，改畫人馬，終有所成。該圖畫傳說人物鍾馗雪夜乘騎出行賞雪，身後尾隨一僕。構圖疏朗曠遠，全圖除人馬略有色彩

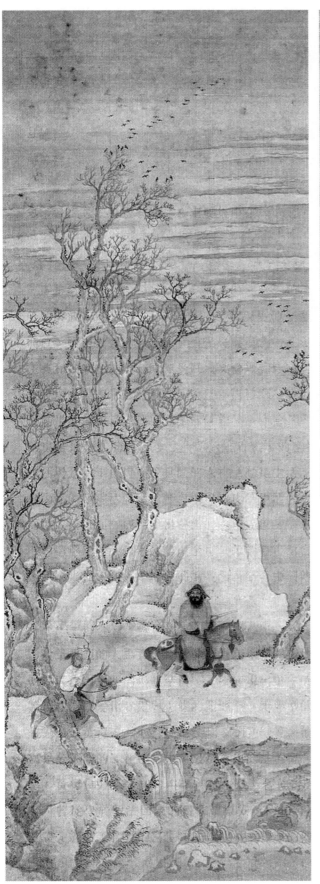

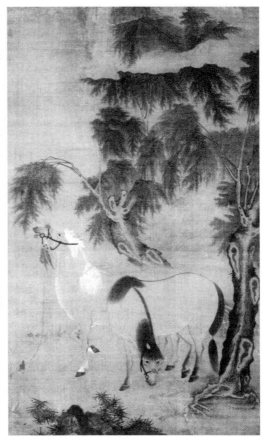

248

249

248 清南天章《設色憩馬圖》
249 清徐方(傳)《鍾馗尋梅圖》

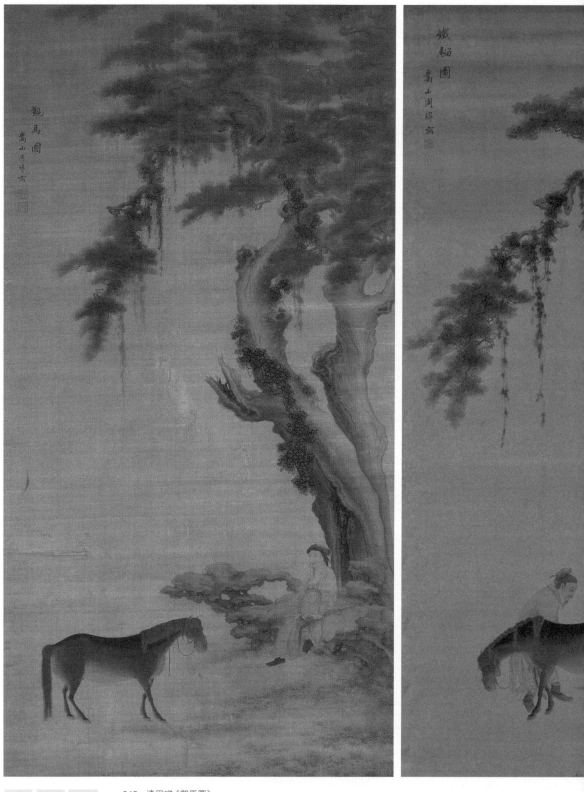

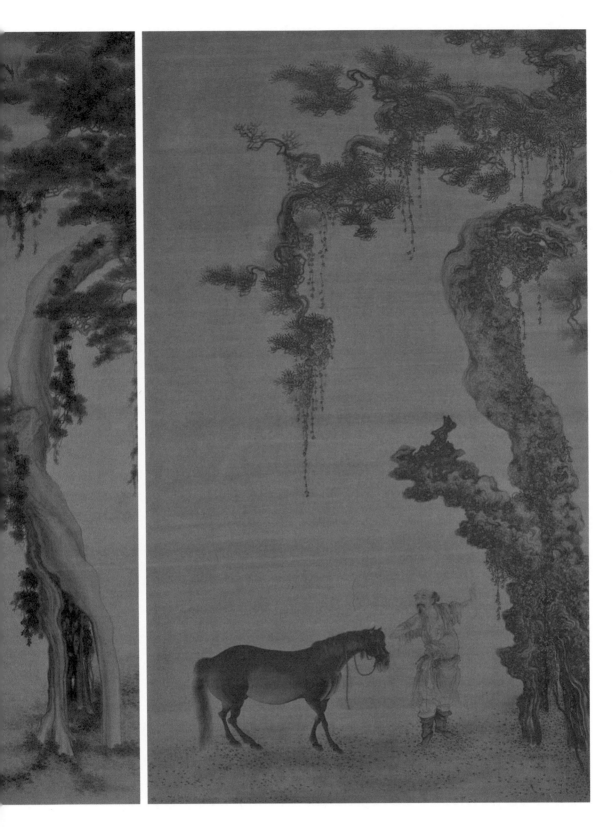

之外，不着一色，使主題鮮明突出。樹石畫法受到王翬的影響，山水與人馬合為一體。清代的一些長於山水、兼擅人馬的畫家在傳揚元、明人馬畫構圖的基礎上，在展示其山水畫手法的同時，以人馬點景，或以人馬活動為主題，更加擴展了山水在人馬畫中的空間位置。

徐方的馬畫得儒雅文弱，這是清代中期文人畫馬的基本趨勢。錢灃的《畫馬圖》【圖250】進一步證實了這種文人審美趣味的存在。錢灃（1740－1795年），字東注，一字約甫，號南園，雲南昆明人，官至通政司副使。該圖畫古木、瘦馬，意態悲涼，用筆瘦硬枯澀，反映了作者的暮年心境。

當上述這種畫馬風格成為勢潮時，高其佩指畫的出現，標誌着在文人當中形成了另一種強勁的畫馬風格。高其佩（1660－1734年），字韋之，號且園，遼寧鐵嶺人，官至刑部侍郎。他擅長指畫，即用手掌、手指和指甲勾畫線條，並佐以毛筆，渾然成一體。他的小幅力作是《指畫雜畫圖》之一《立馬圖》【圖251】，這是從高其佩的指尖下奔騰出來的良駿，昂首挺立，筆墨和造型均統一在雄渾的藝術格調中，表達了畫家的千里之志。高其佩的人馬畫常常置於荒涼的秋景中，畫中風勢強猛，襯託出騎者強悍無畏的個性。如《出獵圖》【圖252】，繪騎士出獵，尾隨一獵犬。人馬動態極似明代《胡騎圖》，騎者皆作回首狀，左手持韁，隱去右臂，可見明人騎馬像的造型程序仍被清初畫家沿用，直至西方傳教士畫家來華作畫才有所變化。該軸構圖奇特，古木只作根部一段，人馬置於古木之根，全圖仍十分開闊。畫家以指代筆，線條老辣蒼勁、粗拙敦實，隨意性極強。指畫線條不易達到毛筆線條的預期效果，有一定的偶然性（或偶發性），高其佩對指墨的駕馭能力正是利用指畫線條的不確定性，充分展示了個人獨到的藝術風格。

《雙馬圖》【圖253】是高其佩的臨終之作，更是一幀難得的巨幅力作。圖畫兩匹無拘無束的駿馬在盡興撒野，一匹在滾塵，另一匹在蹭癢，極為生動。畫家的表現手法極為粗放豪爽，畫風樸拙野悍。構圖自然得體，似不經意卻勝過苦心經營。足見高其佩在晚年仍保持着旺盛的創作力。

有意味的是，高其佩也以指畫作《騎驢圖》【圖254】，騎者在樹叢間穿行，彷彿與觀者同行。構圖極其自然，其運指用墨，恰如行筆。

總體而言，高其佩的人馬畫風與唐代韓幹、北宋李公麟沒有直接的藝術聯繫，開文人畫馬之新風。惜高其佩單絲獨木，他的傳人中未見有指畫人馬的高手。

"揚州八怪"的畫馬藝術，各具面目，可謂別開生面，其中擅畫者近半，如華嵒、黃慎、金農、羅聘等人。

華嵒（1682－1756年），號新羅山人、白沙道人，福建上杭人。流寓杭州、揚

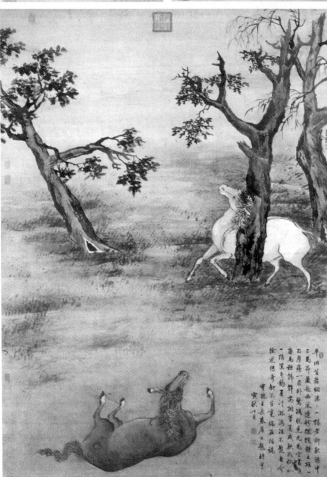
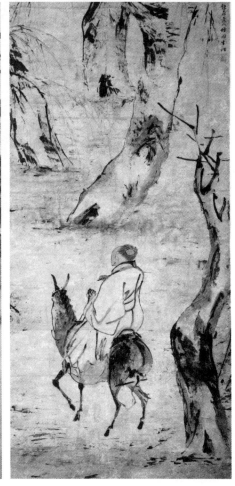

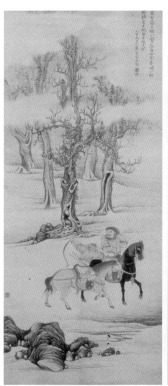

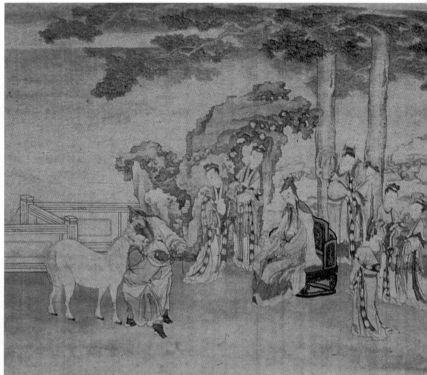

州。花鳥宗清初惲壽平，人物、畜獸遠接北宋李公麟和南宋馬和之等。其代表作為《出獵圖》【圖 255】，畫雙騎在寒林中射獵，騎手着清代滿族裝束，一張一弛，饒有變化。構圖線條圓柔繁複，線跡中透露出古樸和憨直，與其靈巧輕鬆的花鳥畫風各呈其趣。他強化了明代畫家注重表現人馬環境的藝術處理法，寒林一片，點出了獵手所處的時間和空間。此圖係畫家早年之作，可見華嵒初建獨特的個人風格，對"揚州八怪"的其他畫家具有一定的精神影響。

　　黃慎(1687－約 1770 年)，字恭壽，又字恭懋，號瘦瓢子等，福建寧化人，鬻畫揚州。他曾師上官周，善畫人物，間作鞍馬。其早年代表作《伯樂相馬圖》【圖 256】屬相馬類題材，畫伯樂相馬時的情景，畫風柔細。他中年時期的《伯樂相馬圖》【圖 257】畫伯樂倚樹相馬，神情專注，目光敏銳。白馬俯首揚蹄，任其品評。人物用粗厚的鐵線描，並略帶顫筆，方硬而無僵板之感，馬匹的線條圓潤流暢，但缺乏細部精繪。構圖的別致之處在於只畫了古樹縱向的一半，更顯古木之壯，在此之前，無此佳思。黃慎一生都在畫此類題材，從中可探知早年的黃慎卻是有過一番抱負，到了中年只能宣洩世上無伯樂的憤懣之情。《踏雪尋梅圖》【圖 258】是黃慎

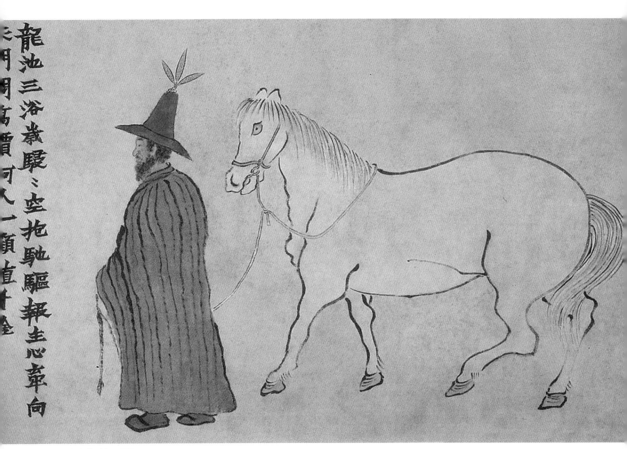

259　清金農《牽馬圖》

偶見元人蕃馬圖容寬莘之并題一詩：曰龍池三浴歲晚：空抱馳驅報主心牽向朱門問高價何人一顧值千金

錦川先生清覽

杭郡金農

260　清金農《番馬圖》

的 57 歲之作，用墨行筆已老到沉厚，畫中文人騎驢的情景，昭示出畫家的隱逸樂趣。

金農（1687－1763 年），字壽門，號冬心先生等，仁和（今浙江杭州）人。乾隆元年（1736 年）薦舉博學鴻詞科，未就而返，鬻畫揚州。擅長人馬和花竹，氣韻高古。尤其是他晚年的《牽馬圖》【圖 259】，畫一虯髯圉官牽馬緩行，以白描畫馬，筆筆相連，幾乎無停筆，全幅線條凝重滯緩。金農多畫壯碩之馬和番族圉人，不繪背景，如《番馬圖》【圖 260】，畫蒙古族圉官和雙駿，卻無一筆入元人窠臼。表明畫家無意於工緻描摹原作之形，而盡心於傾瀉胸臆，馬匹造型奇譎厚拙，猶如其書，恰似其性。

羅聘（1733－1799 年），字遯夫，號兩峰等，安徽歙縣人，寓居揚州，學畫於金農。擅長畫各科，所畫人馬，盡得古趣。如《臨趙氏三馬圖》【圖 261】，該圖的原本是元代趙雍繪於至正十九年（1359 年）的本子，趙雍本的母本是其父趙孟頫作於

261、261-1、261-2 清
羅聘《臨趙氏三馬圖》

261

261-1

261-2

至元己丑年（1289年）的畫卷，幾經轉臨，已非祖本面目。然而，該卷的價值不在於它與趙家畫風的關係，而在於羅聘本人的個性抒發。作者取用職貢類題材，執韁者皆為西域圉官，分前、中、後三組，人馬組合參照北宋李公麟的《五馬圖》樣式，後組人馬與李氏本卷首人馬幾乎是同出一轍。而卷首人馬作逆向，實為罕見。

相較而言，羅聘的人馬線條生拙而不失靈巧，雖不及金農古厚，卻自成面貌。羅聘大膽渲染，令馬體斑紋在水墨淋漓中盡顯自然，與法度森嚴的清宮人馬畫大相徑庭。可以說，羅聘是古代最早以沒骨寫意畫馬的畫家，如《驊騮圖》【圖262】。但是，他尚且只能停留在保持馬匹的輪廓線上，無法體現鞍馬的肌體結構。

"揚州八怪"的畫家中有些來自蘇北和福建，在其影響之下，蘇北的萬嵐和福建的鄭心水均為有一定造詣的人馬畫家。

萬嵐（？－1860年），字袖石，江蘇鹽城人，擅長畫人物，更喜畫石，年七十餘終。作有《臥馬圖》【圖263】，圖取一樹一馬的傳統構圖，畫枯柳垂枝和坡石間的臥狀瘦馬。樹石有"揚州八怪"筆法簡勁、用墨淋漓的特色，尤其是臥馬怪異的造型和頓挫有致的簡筆把金農、羅聘的畫馬風格延傳下來。臥馬的形態異常生動，目光淒楚，與畫瘦馬的意趣相同；馬體的造型與筆墨，有如取畫石之法。

鄭心水，福建長汀人，上官周弟子，約活動於18世紀前期。傳有《乘騎觀雁圖》【圖264】，該圖畫一老儒策驢觀景，後隨一書童，純係作者明亡後隱逸生活的寫照，題詩亦深含此意。毛驢信手塗抹而成，長耳、細尾。在尻部的細竹棍點出了毛驢的外形特徵，是明、清文人畫驢慣用的程序。人、驢的形象飽滿沉厚，人物的線條粗勁剛直。黃慎早期人物畫與鄭氏畫風較為接近，也許係同出一師之故。

清代文人畫驢，有明人衣鉢，其出發點與明代政治社會特點有相同之處。清政府把騎馬與等級相聯繫，禁止民間乘馬，違者責五十板。因此鄭板橋在被罷官後，返鄉時的乘騎只能是毛驢。清代有關乘騎的禁令，客觀上促使漢族畫家致力於表現漢人策驢的題材。宮廷畫家金廷標在描繪文人策驢過溪的情形時，洗盡皇家精麗的畫風，筆致輕鬆灑脫，宛若文人情韻。鄭心水、張宏、朱文新等文人畫家都以此為題材繪成摺扇，筆墨上普遍趨於粗闊簡放，多為沒骨法。

5. 明清諸家論畫馬

歷經唐、宋、元諸朝的人馬畫，引起了明代文人的評論興趣，他們大多以文人畫的審美趣味來評述先賢的畫馬藝術。他們論畫馬，極為可觀，但言之有物者，為數不多，一些精論大多散落在諸家筆記和畫論之中。

王穉登在《虛齋名畫記》中哀歎北宋李公麟聽從秀鐵和尚的勸告，恐畫馬後墮入

262　清羅聘《驊騮圖》

263　清萬嵐《臥馬圖》

264　清鄭心水《乘騎觀雁圖》（局部）

俗人之趣，故改畫觀音大士像；又稱頌元代趙孟頫為體驗馬性在牀上學馬滾塵的求實態度。王氏認為五代趙嵒的人馬，"筆法高古，猶有曹韓遺意。"此也正是明人畫馬的追求。

徐沁在《明畫錄》裏大力推崇唐代韓幹和五代曹霸的畫馬，認為"李龍眠、趙松雪……幾不免墜入馬趣矣。明畫以此入微者亦少。"也就是説李公麟、趙孟頫二人尚未脱盡世俗，而明代畫馬則更不如此。此言雖有偏激，但也反映了明人畫馬的大體趨勢。

前兩位批評家重在評論前人畫馬的神韻，明末清初的屈大均則通過品評前賢的畫藝來論其神韻的高下。他在《廣東新語·論畫馬》裏記錄了當時名家張穆的畫馬精論，屈氏十分讚賞張穆的畫馬藝術，稱其"筋力所在，故每下筆如生。"和一些執意貶黜韓幹的評論家一樣，張穆也指出"韓幹畫馬，骨節皆不真。"他極力推崇趙孟頫"得馬之情，且設色精妙。"張穆精闢地分析道："駿馬肥須見骨，瘦須見肉，於是骨筋長短尺寸不失，乃謂精工。"此論十分符合古代樸素辯證法的原理。"又謂凡馬皆行一邊，左先足與右後足先起，而右先足左後足乃隨之相交而馳，善騎者於鞍上已知其起落之處。若駿馬則起落不測，瞬息百里，雖欲細察之，恆不能矣。故凡駿馬之馳，僅以蹄尖寸許至地，若不沾塵然。畫者往往不能酷肖。"足見張氏體察馬步之詳。

金農的畫馬論尤值一提。其論散見於他的題畫詩裏，他認為"摹唐人畫馬"，實無一筆入唐人之畦，抒盡己臆，寓意深刻。曾自謂："予畫馬，蒼蒼涼涼，有顧影酸嘶自憐之態，其悲跋涉之勞乎。世無伯樂，即遇其人，亦云暮矣。吾不欲求知於風塵漠野之間也。"[79]其畫馬用意不言而喻。金農的畫馬思想進一步體現在《馬圖》的題文裏："唐賢畫馬，世不多見。元趙魏公名跡尚在人間，諸儲藏家皆是粉繢長卷。……予畫非專師，愛非神駿，偶然圖之。昂首空闊，伯樂罕逢。笑題一詩，以寫老懷。詩曰：撲面風沙行路難，昔年曾躋五雲端，紅韀今敝雕鞍損，不與人騎更好看。"當他看到唐昭陵六駿石刻拓片時，欣然讚道："慘淡中有古氣，非趙王孫三世用筆也"；"寫其不受羈絏，控御者何從而顧之哉。"金農的畫馬論貶趙孟頫而崇唐人，推崇"不與人騎"之馬"昂首空闊"的個性，與"揚州八怪"倡導直抒胸臆的作畫要旨同轍，故金農皆以水墨意筆畫不配鞍轡的駿馬。晚年的金農重蹈北宋李公麟的舊轍，他認為"龍眠居士中歲畫馬，墮入惡趣，幾乎此身變為滾塵矣，後遂毀去，轉而畫佛，懺悔前因。年來予畫馬，四蹄隻影見於夢寐間，殊多

79（清）金農《冬心先生題畫記》，上海人民美術出版社 1986 年版。

惘惘，從此不復寫衰草料陽酸嘶之狀也。近奉空王(即佛)，自稱心出家庵粥飯僧，工寫諸佛。"[80] 文人畫馬時常表現出的這種自卑的心理，使得李公麟人馬畫風的滲透力勝不過唐風。

清代民間畫家以口訣的形式總結了不少有關畫馬的經驗，代代相傳，將畫馬與畫其他內容的異同進行比較，以便掌握畫馬的特殊性所在，如："畫馬三塊瓦，畫鳥兩個蛋。""馬嘴升子形，牛嘴地包天。""畫人難畫手，畫馬難畫走，畫樹難畫柳。"又如"畫虎(馬)不成反類犬"等。畫工們僅限於對馬外觀的幾何形認識，在一定程度上是出於製作皮影、玩偶和繪製年畫的需要。

清代，作為古代人馬畫的第三次高潮，它的藝術特點是前朝不可比擬的：(一)西方繪畫的影響；(二)畫風多樣的人馬畫家群。這個高潮是由西方傳教士、宮廷畫家、文人畫家、民間畫家等所構成並激起層層浪花。特別是宮廷人馬畫的再度興盛，完全是康熙帝和乾隆帝推行的崇文尚武之策和馬政制度成功的結果。康熙時期為乾隆時期的綜合統治達到全面鼎盛，作了關鍵性的準備，沒有乾隆朝宮廷的時代風尚，就不可能出現一大批反映這個尚武時代的人馬畫家。明清文人畫家意筆沒骨畫驢的嘗試，還在摸索階段，要到日後徐悲鴻的時代才徹底完成了水墨意筆畫馬，可謂馬到成功。

80 同前註。

第五章
人馬畫的新變階段

海上起波瀾　筆下湧墨馬
—— 近代海派畫家的創意（公元 1840 － 1911 年）

　　19 世紀中葉，在兩次鴉片戰爭得手後，西方列強的經濟、文化大量滲入到黃浦江西灘，上海作為第一批開放的通商口岸，迅速成為東南數省經濟、貿易的中心。而太平天國運動的爆發，迫使許多農村、城鎮的地主和手工業主將資產轉移到商貿繁榮且相對穩定的上海。在文化上，上海則處在中國傳統文化與西方近代文化的衝撞之中。

　　這一時期的上海，雲集了一群來自江浙一帶的文人畫家和有文人情趣的匠師，他們將傳統的文人士大夫文化與市民文化糅合起來，並在不同程度上汲取了西方的繪畫技巧，創造出被稱之為"海派"的繪畫藝術。在海派畫家中，以藝術經歷來分，大致有兩類：一是以詩、書、印為藝術的開端，繼而將詩特別是書風和印風入畫的畫家，因缺乏嚴格的人物畫寫實基礎，他們多不作人馬畫，轉向花卉、松石等，如趙之謙、吳昌碩、蒲華等；第二類是以嚴格的人物畫訓練為起點，如任頤，少從父任淞雲學畫肖像，後又轉師劉德齋，劉氏曾在教會學校學過西畫素描，還有任薰、任預、倪田等都擅長或兼長人馬畫。

　　海派人馬畫的文化類型不屬於草原文化或宮廷文化，比較接近具有獨立地位的文人文化的範疇。但與一般的文人文化不同的是，海派畫家大多生活於市井之中，與市民階層有着千絲萬縷的聯繫，故他們的人馬畫，既充滿了文人氣息，又反映了市民階層的審美時尚和精神世界。清末，江南文人和市民中盛行崇尚武功的社會風氣，如擊劍、射騎等。海派畫家的人馬畫選題不可能脫離他們的歷史文化背景。他們的人馬畫多表現歷史故事題材，富有情趣，還有描繪騎手在射獵、縱馬、浴馬、牽馬時流露出的歡快之情，意筆畫文人策蹇也是海派畫家特別是任頤等常作的題

265　清任薰《飼馬圖》
266　清任頤《洗馬圖》

材。雖然其畫不存有抗清意識，但在任頤、倪田的作品中，常藉畫木蘭女扮男裝代父出征的故事，來表達對邊疆國土淪陷的憂患。

　　最引人注目的是，海派畫家人馬畫中的人物很少顯露出清人的髮飾特徵，多畫清以前的裝束，更不作番騎，至此，人馬畫的分支番騎畫行至枯竭。海派人馬畫家並未在題畫詩中闡明出現這種藝術現象的原因，可以推斷，這是由於晚清統治的衰敗，遭到社會中下層的唾棄，這種民族矛盾極大地影響了人馬畫的選題。

　　海派人馬畫將"揚州八怪"未盡的藝術變革化作更為狂放俊逸的筆墨，只是少了些"八怪"的怪異造型，多了一些寫實的功力。海派的藝術創新始於任薰的工致之筆。任薰(1835－1893年)，字阜長，浙江蕭山人，擅畫花鳥，兼作人馬，專師明末清初長於變形的畫家陳洪綬，與其兄任熊一併成為海派繪畫的開拓者。任薰人馬畫的開拓之作是《飼馬圖》【圖265】，該圖畫兩位古裝馬夫在餵馬，取"一角式"構圖，留半面空闊。人物造型受到晚明變形畫風的影響，突出人物軀幹，衣紋用線

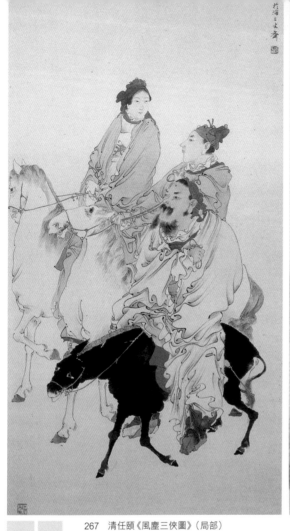

267　清任頤《風塵三俠圖》（局部）

267　269

269　清倪田《一望關河蕭索圖》

條排疊出；勾線畫馬後，復用水墨渲染出陰陽向背，水墨滲化自如，這是沒骨畫馬
的先聲，後世任頤棄其勾線，強化縱筆成型，始作沒骨。

　　任頤（1840－1895 年），字伯年，浙江紹興人，少隨父淞雲學畫，後相繼師從
任熊、任薰，學成後在上海賣畫。任頤畫藝廣博，亦善畫馬。少時在會畫西畫的劉
德齋處學得的寫生技巧和水彩畫用色滋養了他的人馬畫功底。特別是他的《洗馬圖》
【圖 266】，畫一古裝圍童在引馬入池，用筆疏鬆簡放，乾筆略皴馬體，但馬軀過於
簡化。背景林木用乾筆和濕筆交替斜下，有細雨濛霏之感。作者以意筆畫白馬，中
鋒、側鋒靈活並用，四腿作沒骨法，為沒骨畫馬之雛形。

　　任頤的《風塵三俠圖》【圖 267】則另有一番新意。該圖的典故是：隋末司徒楊素
的侍妾紅拂女與才子李靖相愛後，私定終身，最後在劍俠虬髯客的幫助下，輔佐李
世民建立了功勳。所畫的情景是紅拂女和李靖在虬髯客的相助下策馬相會，紅拂女
與李靖滿心歡喜，明眸送秋波，虬髯客含蓄暗笑。畫家用釘頭鼠尾描組成火焰般的
衣紋，亦表現出自己內心按捺不住的激情。二馬作白描法，頗有裝飾趣味，黑驢用

268　清任頤《木蘭從軍圖》（局部）

沒骨法，但用筆不合肌膚，墨團堆砌得十分概念，滲化無度。任頤曾多次以“風塵三俠”為題作畫，反映畫家對描繪反封建禮教題材的人物畫懷有熾熱的創作熱情。

　　任頤雖不精於詩文，但十分關注時局，他常以水墨寫意之筆畫花木蘭從軍的題材，如《木蘭從軍圖》【圖268】，人馬皆精神振作，間接地表達了畫家對北國邊陲屢遭侵略的擔憂。

　　倪田（1855－1919年），初名寶田，字墨耕，江蘇揚州人，寓居滬上，人馬、仕女主學任頤，為海派後期畫家的代表。和其師一樣，他的人馬畫之作常常借題發揮，表現出對時政的關切。最突出的是他的《一望關河蕭索圖》【圖269】，此圖一作《昭君出塞圖》，實則不然，大凡畫“昭君出塞”者，少則在昭君身旁繪一抱琵琶的侍女，多則增繪一匈奴馬隊，是其較為固定的程序。本幅係繪“花木蘭代父從軍”的故事。該圖以意筆畫花木蘭目視前方，英姿勃發；以乾筆寫意畫裘皮，濕筆沒骨畫馬，並以細筆輕勾等多種畫藝一展花木蘭尚武愛國的精神。值得注意的是，該圖繪於宣統辛亥（1911年）的新春，當時的中國北方和西北部的大片疆域被沙俄侵佔，俄、日等帝國主義的勢力正不斷地向沿海和內地滲透。倪田身居上海，不可

能不知，因此，和任伯年一樣，他也反復畫過木蘭從軍這類題材。特別是該幅的畫馬之藝標誌着沒骨畫馬已步入成熟，恰到好處地表達了畫家喚起民眾愛國之心的願望。

值得注意的是，海派畫家中的人馬畫多用意筆，可以看出，他們是要盡力解決人馬畫的筆墨問題，即寫意畫馬。在這裏有一個值得深思的問題，人物畫和人馬畫幾乎誕生於同時，又相繼在六朝獨立分科。據黃休復《益州名畫錄》載，西蜀畫家石恪的人物畫“筆墨縱逸，不專規矩。”[81] 自彼時至今，寫意人物畫的歷史已近千年之久。南宋梁楷的人物畫已發展成筆墨技法十分純熟的大寫意，如他的《潑墨仙人圖》、《六祖砍竹圖》等。而人馬畫則非如此，幾乎任何一個性情豪放的寫意畫家（包括梁楷在內），一旦在畫中涉及馬，皆不敢縱筆對之，如梁楷的《雪景山水圖》便是如此，若不是有梁楷真款真難以確信他還有這樣沉靜似鏡的筆致。元代龔開《瘦馬圖》的半工半寫，已是別開生面了。有膽識的明代寫意畫家也只是在畫驢時，以簡括的數筆略作嘗試。

人馬畫長期未出現寫意畫，其根本原因有三：（一）唐代曹霸、韓幹建立的人馬畫寫實畫風對後世影響之廣之深是任何畫科所無法比擬的，故後世皆以曹、韓的畫風為本。以致擅長作意筆的文人畫家只能在人馬畫裏注入些文人的氣息和情趣，如李公麟的白描人馬畫的創意即在於此，元代趙孟頫索性標榜“崇唐”的作畫宗旨。（二）宮廷畫家是繪製人馬畫的主力，但他們受制於皇家的審美意識，多傾心於奉旨以寫實的手法精繪皇家的出行和射獵活動。（三）由於古代獸醫學和古代醫學一樣，沒有建立嚴格的解剖學，因此，古代畫家對人、馬的生理解剖知識是十分貧乏的，而僅僅得知人、馬外形的一些比例關係，如丈山、尺樹、寸馬、分人等。人物畫因描繪的是身着長衫大袍的客觀對象，放筆寫意，一切解剖上的不明之理，全被衣衫遮裏，特別是強調表現主觀精神的文人畫理論，使人物畫的寫意發展遠遠先於畫馬。而畫馬，歷來有着嚴格的古訓，因牲畜之間的外形差異是十分微妙的，不得有小失，故古代畫家頗為注重馬的外形特徵，工整繪之，而意筆畫馬必須諳熟馬體解剖，否則無從落筆。因此，由於受意筆畫馬技法的“拖累”，在古代，大凡人馬畫，鮮有寫意者。即便是清代熟知馬體解剖的西方傳教士畫家及其門人，因囿於皇家的審美意識和謹細的筆性，難以一展沒骨畫馬的雄風。

海派人馬畫的藝術淵源與唐代曹霸、韓幹和北宋李公麟這兩路的畫風沒有直接的承接關係，對他們來說，已不存在甚麼“雷池”。明末畫家的意筆畫驢和清代中

81 （北宋）郭若虛《圖畫見聞誌》卷三，畫史叢書本，上海人民美術出版社 1982 年版。

期揚州八怪的寫意花鳥與他們有着直接的藝術聯繫，他們欲求把花鳥畫的寫意技法擴展到人馬畫上，因此，海派畫家以沒骨法畫馬在人馬畫史上的意義是可想而知的。任薰、任頤、任預、倪田、任霞等皆致力於作沒骨馬，其中畫馬、畫驢最多的畫家是任頤。然而，可貴的創新精神未能使他們如願以償，他們在表現馬的外形方面達到了無懈可擊的功力，一旦落墨鋪寫馬的內部結構，幾乎都將馬體畫成不合解剖的墨團，只能時而畫白馬來迴避這個技法難點，最終都將歸咎於他們缺乏研究馬體解剖的條件和能力。在這裏，嫻熟的筆墨和半生疏的結構形成了一對矛盾【圖270-1，270-2，270-3】。1930 年後，畫馬大師徐悲鴻、沈逸千等人的出現，才最終成功地解決了這個矛盾，實現了沒骨畫馬的藝術創舉。

含毫五十載　意筆八方行
──20 世紀上半葉的人馬畫(公元 1911 － 1949 年)

　　人馬畫以紙絹為繪畫載體已有兩千年左右的歷史，幾乎代代延續了工筆的寫實技巧，只是在審美趣味上各有變化，而與人馬畫歷史相近的人物、山水、花鳥等畫科，其工筆與寫意、沒骨之間的間隔僅三五百年。人馬畫是經過明代意筆畫驢後，在清代中期才有一些文人如高其佩、金農、羅聘等，以意筆畫馬，以簡括的幾筆外輪廓線勾畫出外形。而諳熟解剖藝術的宮廷傳教士畫家及門人囿於皇家的審美意識和謹弱的筆性，難以一展雄風。直到 19 世紀末，海派畫家初作沒骨嘗試，但在技法上尚未出現根本突破。

　　真正突破這一筆墨難關的是徐悲鴻，在 20 世紀三四十年代，他一方面基於前人的筆墨成就，另一方面得益於精通西方馬體解剖學，更以膽識為先，縱筆之下，開創了沒骨畫馬，肌膚與水墨相融，人的境界與馬的精神相合，使現代人馬畫的精神風貌和水墨技巧產生了巨變，在人馬畫發展史上具有劃時代的意義。

1. 現代人馬畫的歷史背景

　　1911 年辛亥革命後，馬政機構也發生了改變。由於軍閥混戰，馬政皆由地方自治。這一時期馬政的特點是受到歐、美、日科學繁殖、管理馬匹的影響，1930 年代初，在南京郊縣句容等地設立了種馬場；抗戰期間，在西北、西南均廣設種馬場，着重有計劃地從阿拉伯國家、英國、法國、日本、蘇聯等國引進種馬，與蒙古馬和本地土馬雜交繁殖。此外，上海等地由西方冒險家開設了一些跑馬場，西方名馬紛紛湧進國門，給現代人馬畫家飽覽各國名馬帶來了機會。

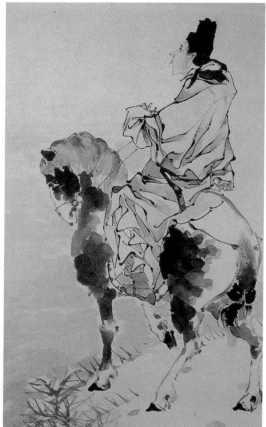

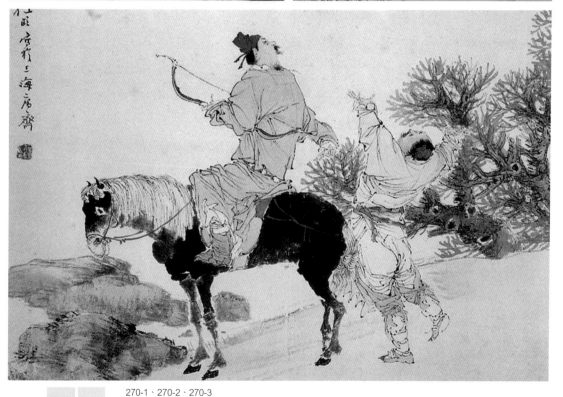

270-1　270-2

270-3

270-1、270-2、270-3
海派畫家的沒骨畫馬作品

與此同時，一些中國青年留學歐洲，西方繪畫也得以多渠道地、系統地傳入國內。傳播美育和中、外美術技法的學校大量教授了色彩學、透視學、解剖學等，培養中國畫家科學的觀察方法和細膩的寫實技巧。國門打開後，給現代中國繪畫的飛躍性突變帶來了良好的機遇。

現代人馬畫大致可分為兩類，一類是繼承唐、宋和清代郎世寧畫風的傳統派人馬畫家；另一類是創立了沒骨寫意的人馬畫家。

2. 傳統派的人馬畫家

這一類的畫家佔現代人馬畫壇的多數，分別延續了兩種畫風，北方畫家劉奎齡、馬晉等專注於追仿郎世寧人馬畫細膩求實的工筆畫風，用筆較郎世寧更加強調線條的輪廓作用，並糅入了些水彩畫的表現特點，在用色上盡施其才，他們也曾作意筆，但只能隨徐悲鴻學步。其他如張澤、溥儒、徐宗浩等人的人馬畫無意於絢麗的色澤，多在線條上展示其韻。由於他們在不同程度上受文人畫的影響，故其人馬畫的筆風基本上順沿着李公麟一路的線描風格而略有變異，並結合各自的藝術個性自成一體，個別畫家如王雲筆下的鞍馬頗有金農的風致。

這一類型的早期畫家是徐宗浩、王雲、張澤等。

徐宗浩（1880－1957年），字養吾，號石雪，原籍武進（今江蘇常州），久居北京，以畫山水、花竹為勝，偶作人馬，不乏文人風致。他的《畫馬圖》【圖271】畫一千里馬在相馬師的策動下奮蹄奔跑，馬不繪鞍，甚為簡潔。線條作圓弧形的游絲描，略染淡墨，有李公麟的意趣，線條多平行排疊，帶有裝飾感。畫家在作品上全文抄錄唐代韓愈的《馬說》一文，感慨"伯樂不恆有"，暗喻許多有志有才之士無施展之地，反映畫家企望遇上識者的良好願望。

王雲（1887－1938年），字夢白，號鄉道人，江西豐城人，擅長動物，亦擅畫馬，畫風受益於"揚州八怪"，文人氣息濃厚。王雲畫馬十分注意觀察馬的生活習性並刻意臨寫，如他的《瘦馬圖》【圖272】秉承元代龔開、任仁發的造型特點，畫一匹瘦馬，作俯首垂鬃狀，神情淒楚。線條勾勒有金農筆意，乾筆皴擦取樹石畫法，凸淺凹深，略顯立體感，別有一番意趣在畫中，代表了他的審美取向。

張澤（1882－1940年），字善孖（一作善子），號虎癡，四川內江人，張大千之兄。他少從母學畫，後學畫於藝術教育家李瑞清，曾於1917年去日本，回國後兼任上海美術專科學校教授。他極擅畫虎，兼擅畫馬。他的《秋蔭駿馬圖》【圖273】畫高松白馬，白馬以白描法畫出，遠接李公麟的筆韻，意趣儒雅安閒。背景用淡色渲染，反襯白馬之潔。相傳東漢明帝時，佛教是以白馬馱佛經傳入中國的，故洛陽

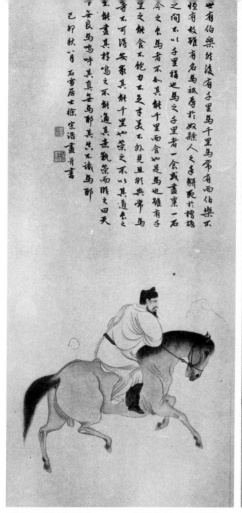
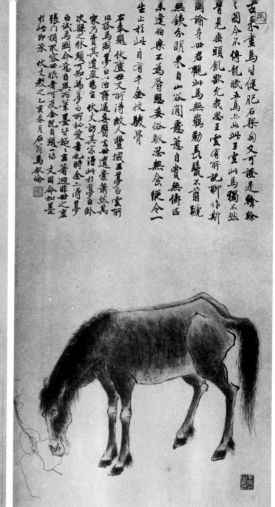

271 　現代徐宗浩《畫馬圖》

272 　現代王雲《瘦馬圖》

有"白馬寺"，信奉佛教的張澤傾心於精繪白馬，似乎有一定的根由。

　　雖然劉奎齡、馬晉的畫馬參用了一些西洋畫法，但相對於在筆墨上有所突破的畫家來說，其人馬畫仍屬於傳統派。

　　劉奎齡（1885－1967年），字耀長，天津人。曾任中國美術家協會天津分會副主席。他擅長畫動物，畫法從郎世寧出而自成一體。他的馬圖多畫一樹一馬，雖是舊有的程序，但已越出陳規，從背面描繪了極富動感的馬匹，經過明暗處理，頗有體積感，亦合乎馬體結構。這是古代人馬畫家禁忌的取形角度，劉奎齡並未囿於郎世寧西化了的傳統技法，而是充分發揮了線條的造型功能和背景（樹石）的筆墨作用，同時還參用了西洋的水彩畫法，表現出草地和馬體上的斑紋，中西畫法結合得十分融洽和自然。【圖274、275、276】

　　馬晉（1900－1970年），字伯逸，號湛如，北京人。1922年，他師從金城（1878－1926），奠定了傳統繪畫的雄厚基礎。早年以賣畫為生，1950年代末為北

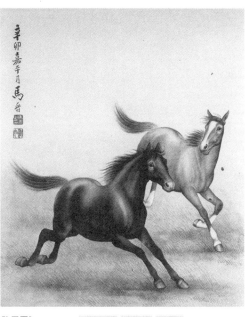

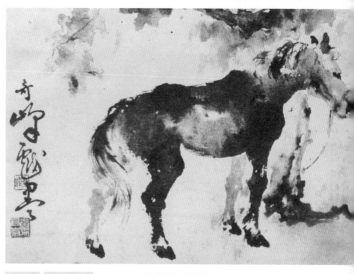

277	279
280	281

277　現代馬晉《松蔭駿馬圖》

279　現代溥儒《鞍馬圖》

280　現代溥佺《奔馬圖》

281　現代高奇峰《畫馬》

京畫院畫師。他擅長畫馬，師法郎世寧的明暗法和結構解剖等西洋畫技巧，並結合傳統的中國畫法，形成了自己的獨特風格，為京派的畫馬名家之一。【圖 277、278】

歷代皇室畫家都將畫馬視為另一番雅事，遜清皇室也不例外。其家族中最具代表性的是溥儒、溥僩、溥佐和溥佺等。

溥儒（1896－1963 年），字心畬，號西山逸士，北京人，恭親王之後。他少時熟讀經史，畢業於北京政法大學，辛亥革命後隱於北京西山戒台寺達十年，潛心於畫，得宋、元之法，有“南張（大千）北溥”之譽。其代表作《鞍馬圖》【圖 279】，畫一滿族裝束的騎手作控馬狀，似懸崖勒韁。題詩寫道：“野色生寒水，高風舞朔沙。控弦窺牧馬，邊上聽寒笳。”他作此圖意在學北宋李公麟描法，馬體用淡墨層層渲染，線條舒捲如雲，畫風儒雅清淡；人馬姿態生動輕盈，人物動作有如舞蹈。

溥僩（1901－1966）是道光皇帝第四代孫，早年曾為輔仁大學美術系國畫科山水畫講師，建國後為北京畫院畫師，他一直維繫着半工半寫的筆墨畫風，使之成為家族性頗為儒雅的畫馬風格。

溥佺（1913－1991 年），字松窗，筆名雪溪等。他的《奔馬圖》【圖 280】繼承了愛新覺羅家族的畫馬傳統，即山水與鞍馬相依，工筆與寫意並舉，水墨與設色合一，仍然表現了文人畫清雅的審美意趣。

3. 創新派的人馬畫家

創新派人馬畫家的人數不多，但代表了現代人馬畫藝術的主要成就，與傳統派不同的是，他們有的曾出國留學，或學過西畫，更多地汲取了西方繪畫的透視學和解剖學，在筆墨上都力求創立沒骨畫風，傑出的畫家先後有高劍父和高奇峰、徐悲鴻、沈逸千、趙望雲等。特別是後三位畫家，繼承前代人馬畫家關注時事的風習，意在以作品激起民眾的抗日熱情，人馬畫獨特的藝術作用首次面向民眾、面向社會，與舊時的文人賞玩和朝廷御用分道揚鑣。

現代畫馬的創新成就起自於嶺南派的畫家。嶺南派是現代中國較早系統接觸西洋繪畫的畫派，畫家們重在準確把握馬匹的形體結構，並將意筆畫馬特別是沒骨畫馬進一步推向成熟。高奇峰（1889－1933 年），原名嵡，字奇峰，後以字行，廣東番禺人。少時喪父母，受其四兄劍父養育和繪畫啟蒙。1907 年，他隨劍父東渡日本，考入了東京美術學院，學習西方繪畫的寫生手法及透視、明暗和色彩之法。1920 年兄弟倆回國後在廣州開創了嶺南畫派。高奇峰一生追隨孫中山先生參與革命運動，是一位富有政治抱負的藝術家。他的佳作之一《畫馬》【圖 281】大膽嘗試了沒骨畫馬的新技法，較海派人馬畫的用筆要潑辣得多。19 世紀末，海派繪畫流

284

282 283

282、283　徐悲鴻的馬速寫
284　現代徐悲鴻《九方皋圖》

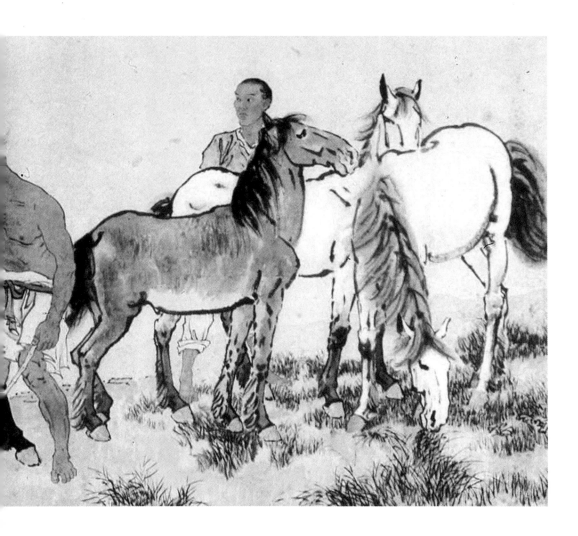

入廣東，客觀上啟迪了嶺南畫家的筆墨。本幅無疑受到了海派人馬畫創意的影響，吸取了水彩畫的色彩技法和水墨畫滲透、飛白等手法。畫家對馬匹結構的認識讓位於施展筆墨和彩色，馬體的比例、透視有不合度之嫌，水色滲化自然，行筆老到蒼潤。

沒骨畫法與結構相統一是早期寫意畫馬面臨的難題。真正解決這一藝術難題的是 20 世紀最傑出的畫馬名師徐悲鴻。

徐悲鴻 (1895 － 1953 年)，江蘇宜興人，1917 年留學日本，1919 年赴法，師承法國寫實畫大師達仰，八年後回國執教，1949 年在北京任中央美術學院院長、中國美術家協會主席。徐悲鴻精長中、西繪畫各科，一生為融會中、西繪畫之精華，弘揚民族文化和發展美術教育而奮力不懈。

徐悲鴻是人馬畫創新派的主軸。表現民族精神和社會興衰是徐悲鴻人馬畫的首要特性，如：他屢繪九方皋等人相馬，渴望個人的才華能夠有益於社會進步。在抗日戰爭期間，反復畫戰馬，馬的形態皆大義凜然，有不可侵犯的尊嚴，充滿了激勵

人心的感召力。徐悲鴻筆下的馬，除極個別的繪有韁繩外，從不繪馬鞍腳鐙，寫盡其野悍強勁之性，絕無馴服之態，流露出畫家對精神解放和自由馳騁的渴望。

創立沒骨寫意是徐悲鴻人馬畫的第二個特性。他一方面基於清末任頤等人的筆墨成就，另一方面得益於精通西方的馬體解剖學和透視學，更以膽識為先，縱筆之下，開創了沒骨畫馬，筆筆既見墨，又合馬體的肌肉走向，並合理地反映了馬體的透視關係，肌膚與水墨相融，人的境界與馬的精神相合，使現代人馬畫的精神風貌和水墨技巧產生了巨變，在人馬畫發展史上具有劃時代的意義。

徐悲鴻的畫馬理論集中在 1947 年 7 月 21 日給他的高足劉勃舒的信裏，其要旨是："我愛畫動物，皆對實物用過極長時間的功。即以馬論，速寫稿不下千幅。並學過馬的解剖，熟悉馬之骨架肌肉組織。夫然後詳審其動態及神情，乃能有得。"徐悲鴻對奔馬的姿態觀察尤細，在又一次給劉勃舒的信中寫道："馬之前足較後足短，奔馬必須畫肩，後腿既屈，蹄須講究。鬃與尾奔騰受風須散開方有勢。馬頸不可太長如長頸鹿。"由於徐悲鴻在法國受過嚴格的素描和解剖學的訓練，他通過大量的速寫去分析和理解馬匹的肌體和結構【圖 282、283】，由此而生發出水墨寫意的畫馬技法革命，這種革命是以線條科學地造型開始的。

徐悲鴻的早年之作是 1931 年初冬繪製的《九方皋圖》【圖 284】，圖畫戰國時期的相馬名師九方皋相馬的情形。一圉夫牽來一匹黑馬，九方皋在聚精會神地鑒別，查看其神，該馬氣宇非凡，雄健昂揚，與另外三匹馬大相徑庭。相傳，九方皋受伯樂的舉薦，為秦穆公尋求良馬。月餘，九方皋聲稱找到了一匹"黃色的雌馬"，秦穆公見此馬雌雄、毛色根本不是九方皋所言，大為不滿，責備伯樂道："九方皋連雌雄、毛色尚不能辨，怎能識別馬的好壞？"伯樂笑曰："九方皋相馬見其精（神）而忘其形。"秦穆公取馬一試，果真是一匹千里馬。徐悲鴻所畫人馬精準求實，透視合度，設色、線條從清末任伯年的畫法中脫穎而出，初步形成了自己的人馬畫風格。馬體的主要造型方式是線條，兼容乾筆皴擦和濃墨着色，並表現出一定的光線，行筆較任伯年富有質感和力度。徐悲鴻着力畫九方皋相馬的題材，意在畫外。早年的徐悲鴻目睹了許多有識有志的人才葬送了青春年華，希望誕生出伯樂和九方皋這樣知人善任的智者，使他和一切懷有報國之心的青年得到奉獻的機會。

徐悲鴻此圖的畫法尚停留在兼工帶寫的技法上，此後的十年左右，漸漸形成了他的沒骨畫風格，《立馬圖》【圖 285】便是其中的成功之作。該圖作於 1939 年，以水墨作沒骨畫馬，粗勁雄放的筆墨與馬的精神和肌膚同在，馬體的透視變化十分妥帖，馬作立狀側首，是徐悲鴻畫側面立馬的常形，滌除了前人畫正側立馬流於刻板之弊。作者加強了馬蹄的體積，寬大結實的馬蹄使立馬頓生堅凝、沉厚之感，展示

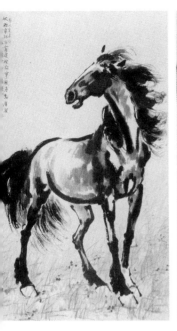
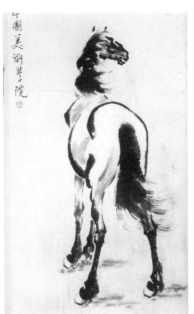
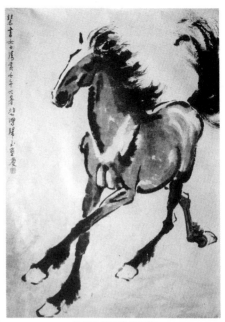

285　現代徐悲鴻《立馬圖》
286　現代徐悲鴻《立馬圖》
287　現代徐悲鴻《奔馬圖》

| 285 | 286 | 287 |

了中華民族面臨日寇侵略所表現出不可侵犯的民族尊嚴和昂揚向上的奮鬥精神。徐悲鴻畫馬，皆取戰馬之形，從不畫鞍，決非受主人役使的坐騎，而是賦予了戰時民族的精神，並時常題上激勵鬥志的詩文，如 “迴立向蒼蒼，哀鳴思戰鬥” 等，在當時產生了極大的振奮民心的作用。

　　值得研究的是，徐悲鴻畫馬不僅借鑒了西方科學的馬體解剖學，還運用了透視學，就觀者與馬體不同部位的距離，亦予以一定的處理，如他的贈送給教育家徐伯璞先生的《立馬圖》【圖 286】，從背面畫馬，最遠處的馬首，因透視關係變得較小且較為自然，在徐悲鴻之前的近現代畫家很少注意這種透視關係。

　　徐悲鴻水墨畫馬的成功還在於他完成了大量的成熟作品，即便是表現個體的馬，或是應酬之作，均甚為用心，從不懈怠，使他的繪畫藝術與他的人格精神一併影響着人馬畫壇。【圖 287】

　　徐悲鴻的畫風不是孤立的，在 1930 年代到 1970 年代之間，出現了一大批意筆畫馬的名家，他們雖不是徐悲鴻的至交或弟子，但均受到時代的感染和驅使，其中的沈逸千、趙望雲等，便是這個時代的名匠。

　　沈逸千（1908－1944 年），嘉定（今屬上海）人，1932 年畢業於上海美術專科學校，以畫人物、駝馬和山水見長。他短暫的一生是與創作抗日作品緊密聯繫起來的，他的畫馬更直接地反映了畫家對抗戰前途的關注。抗戰爆發後，他擔任了戰地

| 288 | 289 | 290 |

288　現代沈逸千《衛國圖》
289　現代沈逸千《神槍手》
290　現代趙望雲《難馬圖》

寫生隊隊長，深入察、綏、蒙和陝北等地的抗日前線進行戰地寫生，並在戰地舉辦了抗日寫生畫展。在此，他的畫馬藝術得到了充分的施展。1940 年春，他還赴蘇聯舉辦“中國藝展”。不幸的是，沈逸千未能看到抗戰的勝利，對他的藝術生命來說，沒骨畫馬也才剛剛開始嘗試。

　　沈逸千較早的畫作是《衛國圖》【圖 288】，1936 年的邊塞，抗日形勢正緊，畫家把蒙古族騎手描繪成一個個衛國前鋒，馬匹的線條剛勁而流暢，馬體略作渲染，頗具動感，氣勢撼人。國民黨元老邵力子為此畫題字，可見其作在當時的影響力。沈逸千以大寫意手法繪製的《神槍手》【圖 289】是其藝術生涯的典範之作，也是他的絕筆之作。畫中繪一着冬裝的抗日勇士正在立馬射擊。粗放雄勁的筆墨噴吐出畫家的一腔激憤。不妨說，意筆畫馬不僅是藝術發展的必然，也是時代召喚的結果，在烽火連天的時代，唯有粗筆狂墨才能激發出觀者的奮進之情。因此，意筆畫馬也是那個時代的產物。

　　趙望雲（1906－1977 年），河北束鹿（今辛集）人，畢業於北京京華美術專科學校，是當時中國西北意筆畫馬的代表畫家。抗戰期間，他創立《抗戰畫刊》，鼓舞人民的抗日鬥志。建國後，曾任中國美術家協會陝西省分會主席、陝西省文化局副局長。

趙望雲的名作是《難馬圖》【圖290】，該畫描繪了作者1929年客居壁山時見到的一位攜馬逃難的山東老鄉，由之寄予深深的同情。畫家以速寫的方式揮寫出赤足老農和農家馬，用破墨法畫馬，以濃破淡，滲化自然，濕潤的鬃毛有如落水之馬，使人感受到逃難者的艱辛。這件人馬畫雖屬一人一馬的結構，創作思想卻大悖於古人。古人的一人一馬所反映的是人與馬優遊閒適或亢奮激昂的精神狀態，無論是貴族還是圉夫，多是如此，僅僅反映了人與馬的佈局關係，缺乏更深一層的社會思想，即人馬與社會的關係。而本幅中的人馬毫無閒情逸致，描繪的是社會最底層的苦難生活，疲於奔命的人馬正是社會災難最痛苦的承受者，體現了趙望雲以現實生活為源的創作宗旨。趙望雲的這種藝術態度和注重現實、強調生活的創作精神，使他有志於深入陝西、甘肅、青海一帶，創立了具有地方特色的長安畫派。

　　值得一記的是，在抗日戰爭期間，一些未來得及轉移到西南的杭州畫家逃匿於浙西的淳安縣城關鎮(現沉入浙江千島湖水底)，有兩位畫家聯手以畫馬和畫虎為題舉辦了《馬馬虎虎畫展》，由於戰亂，傳播媒介受阻，惜不知其畫展的詳情，這種帶有幽默感的畫展無疑充實了當地百姓的文化生活，可以說，這是中國最早的畫馬專題的個人畫展。

分道揚鑣　各呈面貌
── 20世紀下半葉的人馬畫(公元 1950 － 2000 年)

　　1949年，歷史的發展進入了當代。特別是1970年代末，中國大陸實行改革開放的方針，社會生產力的發展和國防力量不再以馬匹的多寡和強弱為標誌，而是建立在發展高科技的基礎上，使用馬匹的機會在生活中劇減。在1990年代的中國軍隊裏，騎兵已不再作為一個兵種而存在；在農村，與馬匹有關的生產勞動和交通運輸已漸漸淡化；在城市，馬匹悄然退出人們的日常生活，代之以現代化的交通運輸工具；只有在牧區，依舊保留並發展着人與馬的互動。在20世紀末的城市生活中，馬匹的介入成為新的創作亮點，如馬術表演、盛裝舞步、騎警活動以及博彩賽馬等，這不得不使畫家們從藝術的本體去重新認識、表現馬，以及在當代生活中人與馬新的組合關係。

　　社會發展的巨變直接影響到人馬畫的創作，人物畫家已不再像古代畫家那樣專擅或兼擅畫馬，只有為數不多的人物畫家由於生活經歷或生活環境的關係，長於描繪人馬的活動，他們大多生活在離牧區較近的東北和華北地區。人馬畫的主題也已不再是古代畫家專事描繪的那一類，他們並不樂道於細膩詳盡地鋪陳草原的表面生

活，而是更加強調通過表現人馬來展示畫家的精神世界，以反映出時代的風貌。

比較而言，20世紀的上半葉，人馬畫家可大致分為傳統派和創新派兩大類；進入20世紀下半葉，人馬畫藝術的表現語言發展到多元化的時期，在傳統派和創新派中細分為諸多類型，傳統派中因師法之不同，各有所取、各有所成；創新派中因各自生活體驗的不同，各有所感、各有所悟、各有所創，在藝術觀念和繪畫風格上互有交叉，因而很難辨別每一位畫家是屬於創新派還是傳統派。

在20世紀後半葉，這種多元化的藝術趨勢呈加速度的狀態發展。人馬畫家群的佈局由以往的較為均衡變得較為集中，各地的畫馬名家在成名後大多雲集在北京。畫家們的表現手法更加豐富多樣，特別是藝術觀念的更新，使藝術創新已不再僅僅是為了繪畫語言的不同，而是突出畫家對人馬畫新的藝術感悟和新的精神寄託。此時的人馬畫可以若干種不同的類型進行區別，甚至一個畫家的創作曾經歷過幾種類型或同時並存兩種以上的藝術類型，判斷的依據只能是該畫家的代表作主要出自於哪一種繪畫觀念和表現形式。

若簡單來看，這些人馬畫家大致可分為筆墨型人馬畫家、情緒型人馬畫家、結構型人馬畫家、情節型的人馬畫家和抒情型人馬畫家幾類。

當代人馬畫家的畫風形成大多經歷過從工筆到寫意的過程，藝術成就主要集中在沒骨寫意畫，李公麟儒雅的人馬畫風已不再廣受追摹，其所反映的時代精神已成為歷史。這些畫家的工筆畫風主要得益於唐、宋，寫意畫風在不同程度上都受到徐悲鴻的影響，這在老畫家中更為鮮明，成就突出者越出徐悲鴻的樊籬，自成一體。例如，黃冑以沒骨畫驢的手法與生活速寫相結合，擴展到人馬畫中，展示了人馬雄強、豪邁的精神狀態。劉勃舒將豐富的生活體驗，化作頓挫有力的線條、敷染蒼勁的筆墨，把徐悲鴻的沒骨畫風發揮到了極致。更多的老畫家不惜以畢生的精力繼承和傳揚了徐悲鴻的筆墨藝術，北有尹瘦石、韋江凡，南有沈彬如等，形成了一個龐大而資深的筆墨型人馬畫家群體。世紀之交的人馬畫將更多地捨棄其配景，如樹石和山水等，而把筆墨集中到人馬身上。

情緒型人馬畫家以賈浩義、楊剛等最為出眾。他們所表現的人馬不是具體的、個別的某人某馬，而是生活節奏日益加快的當代文明在作者心中湧起的激情，他們進一步拉開了與徐悲鴻風格的距離，在藝術上不拘陳格、勇於創新，探索出各不相同的藝術語言，共同迸發出時代的心聲。賈浩義大氣磅礴的筆勢和大象無形的造型觀念成功地開拓了人馬畫大寫意的風貌。楊剛追尋稚趣和返璞歸真的創作理想，其中蘊含了畫家深邃的哲理性的思考，與20世紀末畫壇崇尚自然美和稚拙美的藝術傾向匯為一潮，也是情緒型人馬畫家的精髓所在。

與情緒型人馬畫密切相關而又融會西方藝術精華的是楊力舟為代表的結構型人馬畫家。

出於弘揚歷代英烈和歷史故事的需要，故事情節性的人馬畫則獨居一席之地，其繪畫場面愈演愈烈、場景越畫越大，這種情節型的人馬畫家則是以軍旅畫家王闊海等為代表。

上述人馬畫的諸種風格類型均為意筆，相比之下，工筆人馬畫的類型就要少得多了。工筆人馬畫家的用心主要集中在抒情上，最富代表性的抒情型人馬畫家為胡勃、紀清遠和李愛國等。

出現上述諸多畫馬類型的社會原因有許多，首先是自 1970 年代末起，中國大陸逐步結束了以一種審美觀念統治藝術創作的局面，藝術家們的個性得到了較為充分的解放，獲得了新的自由。同時，又對傳統藝術的精華部分進行重新肯定。改革開放，國門大開，西方現代繪畫思潮湧入中國大陸，如未來派、後期印象派、表現主義和抽象主義等，原先受蘇俄文藝理論影響的繪畫觀念發生了重大變化，即繪畫表現現實具體生活的創作理論已不再被奉為圭臬。畫家、批評家和廣大欣賞者亦不再滿足於那種具象地提煉生活的作品，儘管其畫面的藝術性“高於”生活。一個新的也是最基本的藝術理論命題縈繞着畫家的胸懷 —— 即甚麼是生活？各種各樣的生活場景、工作場面等具體的人物活動是生活，人類的思維方式、情感變化等一系列內在的精神活動也被作為不可缺少的生活內容，由此拓展了社會生活的內涵，進而進入了畫面，成為繪畫藝術的表現對象，這意味着誕生了新的繪畫觀念。

這個新的繪畫觀念難以全用具象的繪畫語言去表現畫家本人抽象的精神活動，因而，半抽象和近似抽象的繪畫語言結合中國傳統的抽象藝術書法應運而生了。

1. 筆墨型的人馬畫家

筆墨型的人馬畫家在藝術上直接地或間接地受徐悲鴻的影響。他們在筆墨裏，既要表現出馬匹的形體結構，又要展現出筆墨的濃淡韻律。個人風格的表現，主要體現在造型變化和墨與線條的關係上。筆墨型的人馬畫家大多比較老成，均為資深畫家，如黃冑、尹瘦石、韋江凡、劉勃舒等。他們的藝術成就與他們豐厚的生活速寫是分不開的。在這當中，最為突出的是黃冑。

黃冑（1925 － 1997 年），本姓梁，名黃冑。出生於河北蠡縣梁學莊，少時孤貧，曾從學於留法回陝的畫家韓樂安，1940 年代轉師趙望雲並飽覽和精摹了敦煌壁畫，練就了扎實的寫生功底，收穫了豐厚的傳統學養，激發了創新立派的膽氣。1991 年，他出任炎黃藝術館館長，達到了事業的頂峰，為弘揚祖國的傳統文化做

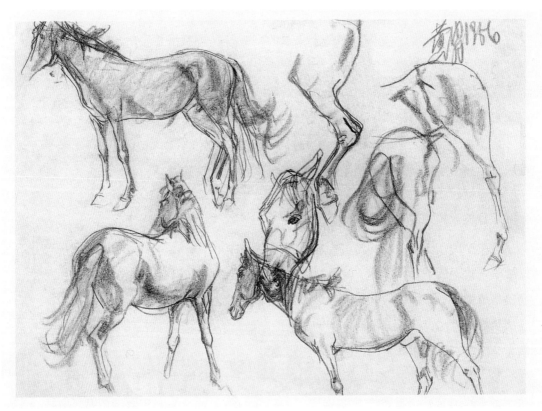

291-1

291-2

291-1、291-2
黃冑的人馬畫速寫

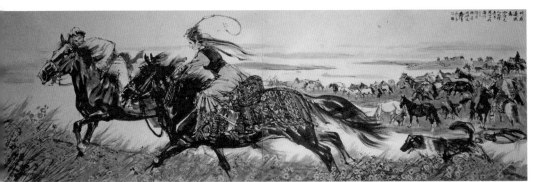

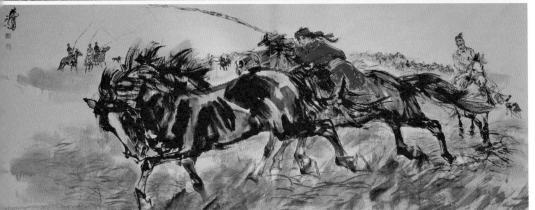

292

293

294

294-1

292 當代黃冑
《姑娘追》

293 當代黃冑
《套馬圖》

294、294-1
當代黃冑
《叼羊圖》

出了卓越的貢獻。

　　黃胄是一位早熟的畫家，早在 1950 年代初，就被徐悲鴻稱讚不已。他的人馬畫是從他的生活速寫中轉化出來的【圖 291-1、291-2】，有的佳作實際上就是生活速寫或默寫，這與徐悲鴻以單匹馬的鉛筆素描頗為不同，他尤其注重用毛筆和宣紙寫生馬匹，直接獲得自然的靈機和藝術的靈感。

　　畫人畫馬和畫驢是黃胄藝術的重要部分，代表了他的筆墨特色和藝術個性。長期的軍旅生涯和邊疆生活，促使他在畫中抒發了濃郁的西北少數民族的生活情調。《姑娘追》【圖 292】是黃胄的盛年佳作。該圖所繪係新疆哈薩克族和柯爾克孜族的婚俗，哈薩克語為“克孜庫瓦爾”，漢語即“姑娘追”。在節日期間，男女青年以男逃女追的方式表達愛慕之情，姑娘發現中意的小伙子後，騎馬並行走向確定的目的地。一路上，小伙子向姑娘盡情傾吐衷情，到目的地時，小伙子策馬飛奔，姑娘緊追不捨，並揚鞭抽打對方，打得越狠則表明愛得越深（以不致傷為度），小伙子不得還手，最後的結局常常是雙方結為夫妻。畫幅上畫一對哈薩克族青年男女正奔馳在折返途中，感情達到了高潮，躲閃鞭子的小伙子欣喜若狂，姑娘神情羞澀。畫家筆下的伊犂馬隨着飛動強勁的筆墨奔騰起來，用筆剛直爽快，把速寫中記錄的對草原生活的新鮮感完整地保留在畫幅裏，構圖富有層次，由近及遠，景深開闊，主題集中在前景，鮮明突出，熱烈而沉着的色彩渲染了愛情的氣氛。

　　歷史上漢族畫家描繪少數民族生活的人馬畫可大致分為兩類，一類是孤立的人馬造型，沒有具體情節，畫家的功力體現在造型手法上。另一類是浮光掠影地表現少數民族的牧放、遊獵和娛樂，其中難免夾雜了獵奇的因素，缺乏對少數民族生活的理性認識，畫家的藝術能力首先體現在宏觀把握全局人馬活動的嫻熟程度上。黃胄憑藉着長期的邊疆生活，懷着對少數民族文化的熾熱感情，真情地謳歌淳樸的邊疆風情和習俗。如他的《套馬圖》【圖 293】，畫一姑娘在一老牧民的指導下練習套馬，着紅裝的女青年有着火一般的熱情和狂風似的勇猛，皆迸發在畫家迅疾的筆端。場面最為歡快的當是《叼羊圖》【圖 294】，所繪內容是來自柯爾克孜族的古代英雄史詩《瑪納斯》中的傳說。畫家以毛筆速寫的方式，無拘無束，因而在他的畫中，無法辨別其筆法的傳統出處。然而，誰也不會否認，這就是當今的中國畫。

　　黃胄畫馬與他畫驢相輔相成，相比之下，他筆下的水墨毛驢要顯得輕鬆和飄逸。畫家對毛驢肌體的解剖結構熟悉得猶如庖丁解牛，水墨的筆觸與毛驢的肌膚合為一體【圖 295】，這全來自於他長期在農村與毛驢相伴的生活體驗。黃胄畫毛驢的代表作是他的《百驢圖》【圖 296】，畫中的毛驢姿態生動、變化豐富，充滿動感的筆墨十分活潑，使這些受奴役的家畜變成了可愛的小生靈，這是西方繪畫的筆觸所無

法比擬的，堪稱是當代中國畫中動物畫的經典之作。

在 20 世紀，人馬畫的藝術語言達到了空前的豐富和完備，特別是以寫意的手法去寫實，已進入了十分純熟的藝術階段。在已故的 20 世紀人馬畫家中，徐悲鴻和黃冑分別是前後各二十年筆墨型的巨擘。在藝術上，二人前後相接，血脈相連，都在水墨寫意技法方面達到了極高的藝術造詣。所不同的是，由於兩位畫家主要的生活時代不同，其繪畫的命意也各有不同。徐悲鴻的主要創作生涯經歷了八年抗戰，他的主要繪畫活動伴隨着劇烈的社會動盪和民族戰爭，其人馬畫立意旨在抒發個人的政治情感，激發他人馬畫創作慾望的是對和平的呼喚和對國家強盛的渴求，湧溢出的是畫家渴望戰勝侵略和剷除社會不平的良好願望，同時也藉畫馬暗寓了個人的才華希望得到社會認可。黃冑的人馬畫藝術並不是對徐悲鴻畫藝的重複。黃冑的生活環境與徐悲鴻的經歷大有不同，他的創作生涯大多在較為和平、穩定的時代裏，他所關注的是具體、生動的社會生活。在他的人馬畫中，最直接地表達了對生活的禮讚，全無半點隱喻或寓意。他在西北少數民族地區繪製了大量的關於人馬活動的速寫，在人馬畫史上開闢了一條新的藝術途徑。

尹瘦石(1919 － 1998 年)也以人物畫為基礎，是一位成名較早的畫馬名家，江蘇宜興人，他不僅與徐悲鴻同里，而且同趣。抗戰期間他在大西南的避難歷程，伴隨着他繪畫藝術的成長。他與許多政界、文化界的愛國人士結下了深厚的情感，如朱蘊山、柳亞子等均與他過從甚密。1947 年到 1956 年，他在內蒙古從事畫馬的藝術活動；1956 年，任中國美術家協會內蒙古分會主席；1957 年調入北京中國畫院，1979 年任副院長；此後，為國家一級美術師。可以説，在現、當代中國畫馬的名家中，尹瘦石是在牧區生活時間最長的畫家之一，他在筆墨上繼承了徐悲鴻的畫法，在馬的姿態方面，則變化多端，極為生動，體現了畫家切身的生活觀察，諸如他的《飲馬長城》【圖 297】。雖説他的此類作品有許多徐悲鴻的意蘊，但也包含了畫家許多的個人感受，畫中馬在飲水的狀態是沒有生活體驗的人所難以訴諸的。與徐悲鴻不同的是，尹瘦石在內蒙古有着豐厚的生活經歷，在他眼裏的馬不是一匹、兩匹，或三匹、五匹，而是一群、一片，因而他在畫群馬方面，十分善於從各個角度乃至在高空把握群馬在運動中的整體氣勢和相互關係，尤好將馬的奔跑姿態表現得十分亢奮和昂揚，這就是他與眾不同之處的大幅佳作《奔流圖》【圖 298】。

韋江凡則是在筆墨上極度縱情的畫家。他出生於 1922 年，陝西澄城縣人，1948 年畢業於北平國立藝專國畫系。他於 1940 年代就開始研習畫馬，得益於恩師徐悲鴻，1959 年調入北京中國畫院，現為該院一級美術師。在他的青年時代，就已打好了人物畫造型的堅實基礎。1955 年，他赴敦煌臨摹了大量的壁畫，獲得了

295 當代黃冑《驢》
296 當代黃冑《百驢圖》
297 當代尹瘦石《飲馬長城》
298 當代尹瘦石《奔流圖》

299　當代韋江凡《鞍馬圖》
300　當代韋江凡《鞍馬圖》

傳統中國畫的根源,對唐代韓幹,元代趙孟頫、任仁發的畫馬藝術均有過深研,他
最為敬仰的畫家是徐悲鴻。

　　韋江凡的馬,在筆墨結構上已與徐悲鴻的馬拉開了距離,他不拘泥於細部刻
畫,而強調畫面整體的氣勢和馬匹在運動、歇息中的節奏感。其用筆十分方硬勁
健,用墨不講求濃淡層次上的豐富變化,而注重大塊筆墨的氣韻關係,充滿了磅礡
之氣。即便是畫處於靜態的馬,也飽含了巨大的精神力量和即將迸發出的爆發力,
如他的兩幅《鞍馬圖》【圖 299、300】。一旦韋江凡筆下的墨龍奔騰起來,就會爆發
出無窮的衝擊力,馬匹的各個部位均處在劇烈的運動之中,其風動和快捷之感猶如
迅雷不及掩耳,給觀者以極強的精神振奮感,這就是韋江凡的《奔馬圖》【圖 301】。

　　劉勃舒是最年輕的徐派畫馬名家,他 1935 年出生於江西永興,16 歲時考入中
央美術學院繪畫系,是徐悲鴻門下最年輕、也是最後一位畫馬弟子,1955 年中央

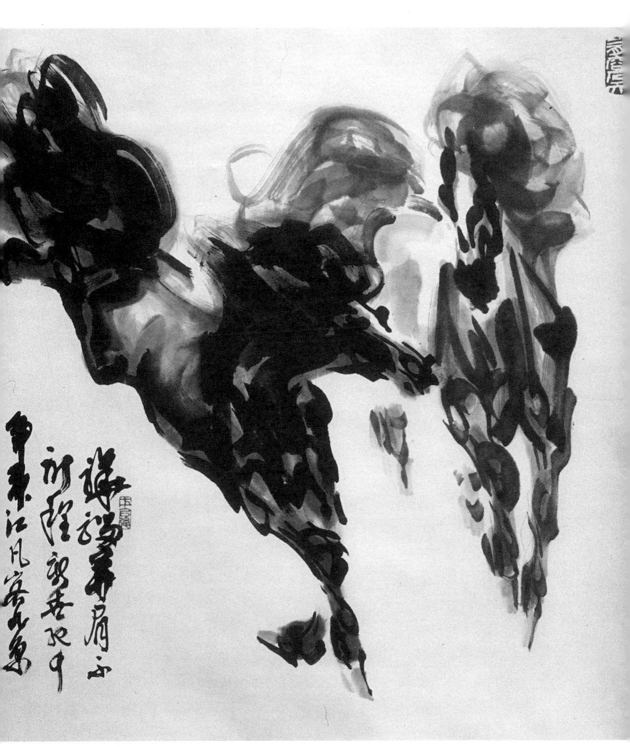

301　當代韋江凡《奔馬圖》

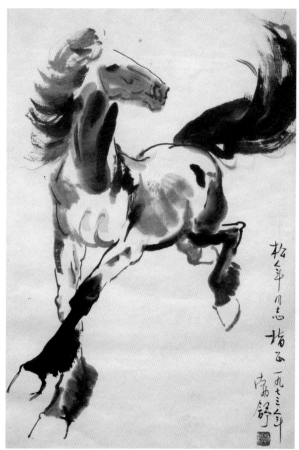
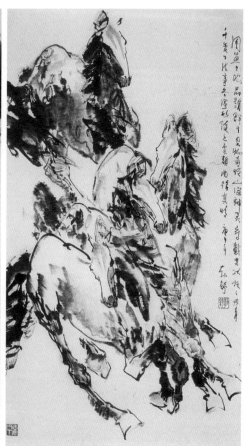

302　當代劉勃舒《奔馬圖》
303　當代劉勃舒《群馬圖》

美術學院研究生班畢業，曾任中國畫研究院院長。他的《奔馬圖》【圖302】的確得到了徐悲鴻的筆墨真傳。自1980年代起，劉勃舒以其獨到的線條風格越出畦町，自成一格。《群馬圖》【圖303】強調線條的節奏感與馬的運動感相統一，頓挫有致的中鋒線條在運行中猶如疾風暴雨，鬃尾如作狂草，充滿激情。縱情之中，畫家除注重抓住馬的動勢外，將奔馬的關節、運動肌肉勾畫得淋漓盡致、鐵骨錚錚。作者選取高難的透視角度，迅捷地捕捉到馬匹在疾奔時呈現出極限的跨徑幅度。如果說，徐悲鴻畫馬的筆墨可與行書相比的話，那麼，劉勃舒的筆墨則更多地摻入了草書的用筆。20世紀末，劉勃舒畫馬更重在線條的變化上，強調馬匹隆起的肌體，以求強化馬的內在力量，《萬里雄風圖》【圖304】正是他新一輪藝術變革的開始。

　　上世紀末，前人在畫馬方面的筆墨突破幾乎都完成了，似乎沒有突破口了，最後艱難衝出傳統束縛而自成一家的是劉大為、馮遠、蔣威等一批畫家，他們都是從傳統中一步步走出來獨具特色的畫馬藝術家，他們在追求形式感方面做出了艱苦的努力，使他們與前人拉開了距離，各畫家之間也避免了雷同。

　　1945年，劉大為出生於山東諸城，自幼受到齊魯傳統文化的熏染，兒時隨父

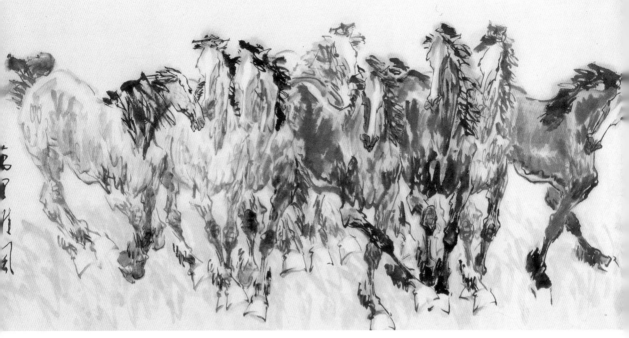

304　當代劉勃舒《萬里雄風圖》

支邊到了包頭，遼闊的內蒙古大草原開闊了劉大為的胸襟和視野。他少年時開始接受系統的繪畫訓練，1968 年畢業於內蒙古師範學院美術系（現內蒙古師範大學美術學院），畢業後做過鉗工、美工、編輯和記者，現為解放軍藝術學院美術系主任、教授、中國美術家協會主席。劉大為年輕時豐富的社會生活使他更加歷練，早年長期的年畫、連環畫創作練就了他深厚的造型功力，他持續不斷地在呼倫貝爾、錫林郭勒大草原的寫生活動，為他提供了用之不竭的藝術靈感。1980 年，劉大為畢業於中央美術學院中國畫研究生班，師從葉淺予、蔣兆和、李可染、吳作人、黃冑等名家大師。

劉大為的《雛鷹》【圖 305】和《馬背上的民族》【圖 306】，代表了他在上世紀八九十年代工筆畫的藝術水平。前者以極為簡練的線條渲染表現父子在馬上的深厚情感，不過，工筆畫比較適合表現靜態的事物，表現速度只有藉助於飄揚的馬鬃、馬尾和飛動的頭巾、鬚帶。此後，劉大為在寫意繪畫中力求突破這個局限。後者以繁簡適當的線條和繁複的渲染描繪了馬背民族的一個家庭，地上蹲坐着慈愛的母親和不諳世事的孩童，尤其是對父親的精神世界刻畫更為深入，父親是一個典型的硬漢形象，他側首目視遠方，表現出對未來的憂慮和信心，體現出父親的責任感。畫家誇大了人物的上半身，穿着厚實的棉袍，顯得十分厚重；畫家對馬匹的造型和線條糅入了裝飾因素，細看馬眼，似乎暗通人心，目光頗為深邃，尖巧的馬首和馬腿，反而顯現出馬匹的內在力量。

劉大為的另一路大寫意手法發揮了他的藝術創新，他的《草原雛鷹》【圖 307】

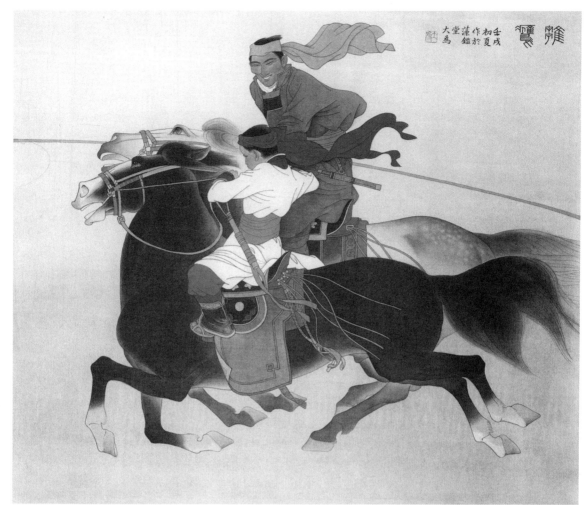

草原雛鷹
丁亥中秋大為作

| 305 | 307 |
| 306 | 308 |

草原雛鷹　戊子新春大為作

309　310　　309　當代馮遠《天邊》
　　　　　　310　當代馮遠《高原慶豐收》

表現出速度、氣勢和光感。在以往，畫集群性的人馬活動多以橫幅展開，如在人民大會堂屏風上的《草原雛鷹》【圖308】即是。畫家一反常規，以豎幅為之，更能表現出動勢。其動勢的構成即諸多人馬組合的整體結構猶如一隻展翅飛翔的雄鷹，鷹首衝向最前面騎黑馬的少年，運動中的速度感極強，由群體性的速度感而產生出了撼人的氣勢，這是畫家的構思和構圖的結果。畫家喜愛在人物的面部留出一小空白加飛白，表現出草原上陽光的光感。劉大為造型線條凝重的厚重感不是靠粗重的線條，而是用乾筆勾皴並舉，一揮而就。

　　與熱切表現蒙古大草原現實生活的劉大為不同，馮遠則在藏區尋找到更為沉厚的藝術效果。馮遠於1952年出生在上海，祖籍江蘇無錫，1980年畢業於浙江美術學院中國畫研究生班，師從方增先先生，現任中國文聯副主席、中國美術家協會副主席、中央文史館常務副館長。與20世紀七八十年代成長起來的大多數畫家一

樣，馮遠也經歷過“文革”知青插隊生涯和連環畫創作活動，文革結束後調入省藝術創作室，然後考入美術院校進行深造。

　　馮遠讚揚他人的作品講求所溢散出來的形式感，表現為一種鮮明的崇尚陽剛、追求真率、野逸生辣的品格，其實這更是他對自我境界的孜孜以求。此外，他尤其善於表現畫幅中的動感，其手法有二，其一是人物雖處在靜態，但構圖充滿了動感；其二完全是人與馬組合成劇烈的運動感。他的巨幅之作《天邊》【圖 309】表現牧民轉移牧場時的情景，近景的一位少女倚在護欄邊，但這不是一幅“美女圖”，少女臉上和手背粗糙的肌膚顯現出草原生活的艱辛，其眉目中流露出依依不捨的情感，這裏曾經有過她的生活……在她身後馬匹的背上已經馱上了遷居的行裝，其後的馬群正佇立待發，遠處的馬群已經緩緩前行。畫家以粗筆橫掃出天際的烏雲，全幅在純墨色中呈現出一些悲壯的情感。粗重的用筆、結實的造型和深遠的透視關係以及高曠的構圖，大大加強了全圖的感染力和動勢感。他的《高原慶豐收》【圖 310】畫三個策馬的藏族漢子迎面而來，他們在放聲呼喚，漫天飛舞着經幡與他們手裏的哈達攪動在一起，臉上閃動的不是概念化的笑容，而是結束漫長期待所暴發出來的極度放鬆，從這種異常興奮的表情可以感受到他們為眼前的豐收付出了多少天的血汗、經過了多少次的祈禱！畫家筆下馬匹的肌腱非常鮮明，馬腿和馬蹄的筆墨漸漸趨淡，那是馬匹在奔跑時捲起的煙塵，顯現出奔跑的速度。《逐日圖》【圖311】的手法、內涵與此相仿，只是變換成橫幅，畫家破例給藍天設色，更顯高原天空之透徹。另一幅毫無動感的《香格里拉遠眺》【圖 312】，卻能在觀者的內心深處激起陣陣漣漪，高原的紫外線把他們的面容雕刻得和遠山一樣蒼勁，在他們黝黑面孔上凝固着一種亙古的表情，也許他們未必個個相識，但一起眺望香格里拉，對故土的熱愛，心心必然相印。

　　可以說，所有人對大草原都會有共同的精神感受，但每個人都有其獨特的感受，這種不同的感受傾注到畫家的作品裏就會有不同感染力。在蔣威的作品裏，與其他描繪草原的畫家作品裏多有不同，這位 1955 年出生於內蒙古土默特右旗的畫家，跟着擔任公社書記的父親在草原上度過了大半個艱辛的青春歲月，其中包括十年“文革”，其父受到的嚴重衝擊後給他帶來的恆久傷痛。1987 年，蔣威畢業於中央民族大學美術系中國畫專業，特別是他在中央工藝美術學院研修的經歷，影響了他日後走向追求裝飾性造型的繪畫道路。蔣威曾任北京故宮博物院研究室副主任，現為北京故宮博物院研究館員，受聘為中國藝術研究院碩士生導師，這給他堅守傳統藝術帶來了無窮的力量。他在作品裏喜歡表現不同且微妙的草原氣候，再將人馬置於其間，從中可以看到一種頑強的生命在那裏拼搏。畫馬已經不是對某個動物種

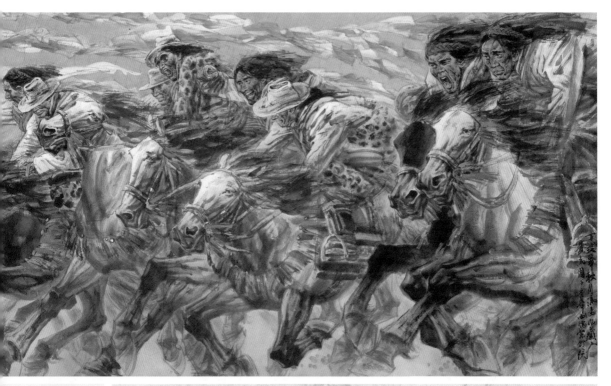

類的客觀描繪，而是表達一種精神追求，而這種審美追求與馬的行為特性是密切相關的，或奔放，或自由，或寧靜，或瀟脫等。馬是群聚性動物，怕失群，故馬匹在草原中多有追逐，這被畫家記述在《草原晨暉》【圖313】裏，畫中兩匹馬在晨風中追逐，不甘落伍，具有裝飾性的線條和流線型的造型把馬匹表現得靈巧和飛動，而這一切都在清冷的灰色調下展開。畫家非常注重以色調傾訴內心的感受，另一幅《晨》【圖314】亦是如此，與前圖同樣是晨間，但此晨間似乎是在晨霜的籠罩中，畫家畫一對夫婦策馬驅趕着牛群緩緩地走向草場，人畜的線條均以鐵線描表現，但與傳統的鐵線描不同的是，其線條簡化了起筆和收筆，佐以淡墨渲染凹處，色彩統一在暖灰色的調子裏，沉而不悶，幾乎是單色繪畫，卻不單調，其造型極具裝飾趣味且毫無做作之習。所有的動物包括男騎手都面朝着一個方向，幾乎形成了一條條透視線，唯有那年輕的妻子回眸一看，打破了單一的畫面，使人感受到那年復一年、日復一日的草原生活並非平淡無奇，人畜在享受着屬於他們的寧靜世界。

2. 激情型的人馬畫家

　　古往今來，無論是工筆，還是寫意，凡畫馬者均必須滿懷激情地藉表現馬的姿態來傾訴自己的情懷，或奔放，或憂傷，或抒情，或閒散，或迷茫。馬匹的"肢體語言"的確包含了人類所需要表達的各種情緒或情感，特別是馬在奔跑時的運動狀

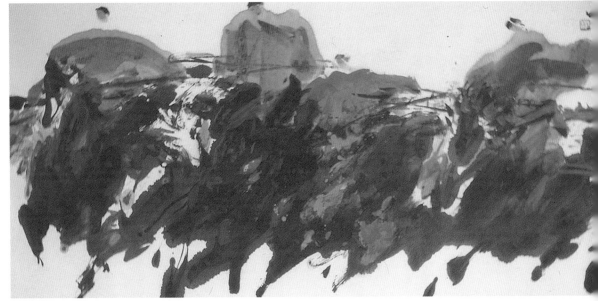

315　當代賈浩義《草原風》

態與人的思緒在奔放的狀態時十分合拍，畫馬的筆墨在事實上成了表達畫家情感的媒介物。在這裏，刻意去描繪馬匹具體的結構和細節，顯然會成為抒發激烈、亢奮情感的羈絆，畫家情感達到奔放狀態時，恰如駿馬在人前奔馳而過時所捲起的一陣狂風，將這陣瞬間的狂風永遠定格在畫紙上的是賈浩義和楊剛等畫家。

　　賈浩義，一作老甲，1938 年生於河北遵化，自小牧放，始塗人馬。1961 年畢業於北京藝術師範學院美術系，1987 年為北京畫院國家一級畫師。老甲畫馬，好在大紙上用大筆揮寫，大顯身手，大過畫癮。《草原風》【圖 315】畫四位蒙裝牧民手持套馬桿策馬急馳，人與馬、馬與馬渾然一體，激發出充滿節奏的行進感，恰以人馬的風動之勢在蒙古大草原捲起了狂飆。在牧民生活中，最艱難的活計是套馬，因為它不僅需要勇氣和力量，還需要智慧。畫家大膽嘗試了半抽象的造型手段，不刻意雕琢人馬細部，妙在得馬的氣韻。用筆借鑒了狂草和水墨畫荷，大塊面的墨、色組合，捨去了一切勾勒外輪廓的線條，練就成狂放不羈的大寫意。他的人馬畫，透露出膨脹外擴的力度和雄強剛猛的氣度，捨形求意，強化了人馬的運動感。這種藝術膽識是在他反復畫單人獨馬的嘗試中獲得的，如他的《馬上開弓圖》【圖 316】就是他畫馬旋風中的一個瞬間。賈浩義的馬在情緒化中更加抽象化，但是，畫家在抽象中，仍然保留了象徵着馬的一些符號，如馬蹄、馬尾，恰如齊白石所揭示的中國畫真諦妙在“似與不似之間”，使觀者感受到馬的精神依舊存在於畫幅之中。他的《馬

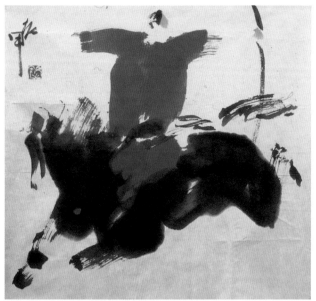

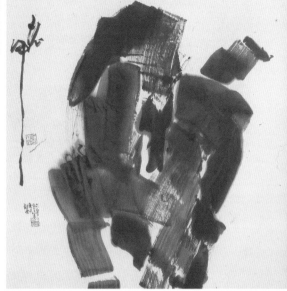

316

317

318

316 當代賈浩義《馬上開弓圖》
317 當代賈浩義《馬圖》
318 當代楊剛《一家人》

319

320

321

319　當代楊剛《自由長旅 —— 都市》
320　當代楊剛《落日歸牧圖》
321　當代楊剛《歡樂的草原》

圖》【圖 317】中，馬似乎在信步而行，不停地變換着步態，充滿了節奏感。我們不必去辨識馬匹的具體形體，就能感覺到這是馬的精神所在，就足以滿足審美需求了。

在藝術上，與賈浩義意趣相投的是楊剛。楊剛 1946 年出生於河南淮陽，1980年畢業於中央美術學院國畫系研究生班，現為北京畫院國家一級美術師。楊剛畫馬，全來自於他對馬匹的特殊情感。"文革"期間，畢業於中央美術學院附中的他，為了實現當牧民的夢想，來到了內蒙古草原，學會了所有的牧民活計，其中包括難度最大的套馬和馴馬，並留下了一大批有關馬的生活速寫。直到今天，他還能清楚地辨析各種馬種及其特性和用途。在當今的人馬畫家中，很少有像楊剛這樣懂馬、知馬、馭馬，並且在人馬畫藝術中融入現代生活氣息的畫家。

少年時代的楊剛，在中央美術學院附中獲得了扎實的造型基礎，成年後，最早的人馬畫作品是工筆畫和油畫。具有代表性的是他的《一家人》【圖 318】，畫中對走馬的姿態掌握得十分精到，其功不在繁複的線條，而在於極精練的線條結構和恰到好處的渲染，平中見奇，他從這個角度對藝術的理解和把握貫穿到他以後的人馬畫創作中。

20 世紀 90 年代的楊剛畫馬，主張"極古極新"，即把秦漢精神乃至遠古繪畫的精髓與現代意識結合起來，他筆下的人馬包容了淳樸、稚拙和新穎之美，這是他平中見奇觀念的進一步昇華。最有力的作品是他的《自由長旅 —— 都市》【圖 319】，圖畫一裸女騎馬升空，欲越出擁塞繁密的現代化樓群，密不透風的高樓鱗次櫛比，縱橫交錯的線條反襯出簡筆勾畫的人馬。裸女與赤馬象徵着遠古文明，抒發了作者回歸自然的胸臆，讓崇尚質樸的美的理想猶如飛馬，縱橫馳騁在高度發達的文明社會裏。

楊剛有的抒情之作更是平淡得出奇，如《落日歸牧圖》【圖 320】仍然是他三十年前不盡的草原情結，畫中的一切，均信筆塗抹，天真爛漫，自然成形，簡潔得無以復加，畫家的心境和畫中人的心態一併歸於平淡和清澈。

楊剛的畫馬情感極為豐富，隨時而遷、隨景而移。《歡樂的草原》【圖 321】是一展草原節日中的狂歡景象，畫家以濃墨重色信筆塗繪了奔放的人馬，迅捷的用筆表現出人馬在奔騰中的速度感，鮮亮的色彩跳動在畫面中。全圖無一筆細膩之處，重在把握整體畫面的磅礴氣勢和歡騰氣氛。

3. 激情兼結構型的人馬畫家

西方現代繪畫中對物象的主觀性理解如立方的、結構的形式，也啟發了中國人馬畫壇另一類富有創意的畫家，使人馬畫萌生了新的創作形式。

　　楊力舟是嘗試這種形式的成功者。1942 年，楊力舟出生於山西臨猗，當黃冑在西北從事寫生、創作時，十幾歲的楊力舟就開始受到黃冑繪畫風格的感染。之後，徐悲鴻筆下人格化了的馬匹使楊力舟畫馬的立意得到提高。1980 年，楊力舟畢業於中央美術學院國畫系研究生班，曾任中國美術館館長，現為國家一級美術師、中國美術家協會副主席。楊力舟本是一位出色的油畫家和中國畫人物畫家，他以雄厚的人物畫造型基礎觀照畫馬藝術，使他很快地深諳馬體結構和寫實手法。

　　1981 年，他深入內蒙古錫林郭勒草原切身觀察和體驗牧區生活，對馬的特性和美感有了深刻的感悟，尤其感動於蒙古族青少年對馬的深厚情感與非凡的駕馭能力，因此他大量地寫生和創作了寫實性的馬上人物雄姿。他筆下的馬匹，最初在筆墨上吸收前人畫馬的技巧，後逐漸突破僅以寫實的風格和單純用墨畫馬體的技法，融和色彩作沒骨馬，別具一格，如《千里飛奔圖》【圖 322】。但是，楊力舟漸漸感到，以寫實的手法表達自己對生活的感受甚有距離，在表現人馬飛奔和狂舞的瞬間時，必須創造出新的觀念和技巧。馬在飛奔時，動勢似箭，細節渾然模糊，以神寫形，必然提煉出抽象因素，一種半抽象的繪畫形式油然而生。蒙古草原上少年賽馬選手在競技前後的情緒深深地打動了畫家的藝術心，如小騎手和駿馬在起跑前等待發令的一剎那，人與馬都處在按捺不住的亢奮情緒中。令畫家把賽馬緊張激烈的競爭場面揮寫得淋漓盡致，如《奔騰萬里圖》【圖 323】和《驫駥奔騰圖》【圖 324】，畫面構圖充盈飽滿，人馬彷彿個個要躍出畫面，更增添了緊張的競爭感。畫家的表

326　當代張廣《屹立圖》

現技法獨有創意，不刻意描繪人馬的細微之處，而重在把握整體氣勢，層層重疊的人馬，其間有風馳電掣的空隙，節奏分明，似亂而不亂，似齊而不齊。畫家在造型上吸取了一些西方現代藝術中立體主義和結構主義的表現手法，巧妙地融入到中國畫的筆墨裏，真正表現出了馬的速度感。畫家有意誇大了馬與小選手的比例，從而更加強了馬的力度和人物的勇猛。他的一系列奔馬的作品在吸收西方現代繪畫因素時，表現出極強的包容性，而不失中國繪畫的本色。如他的《賽前圖》【圖325】等作品，畫中的線條帶有一些保羅·克利用線的韻味，還有一些蒙德里安的色彩分割法和未來派的運動線結構原理，在畫家的筆下已融會成他個人揮寫的造型語言，毫無生澀之感。畫中的人馬在賽馬前作一字排開，人是靜止的，馬卻是躁動不安的，個個左右顧盼、揚蹄欲試，寧靜的線條內斂着一股一觸即發的爆發力。他的寫馬形式和生活的底蘊，舒揚着人性的藝術特色，耐人尋味。

　　和大多數人馬畫家一樣，張廣也是一位自幼好畫馬的畫家。他出生於1941年，祖籍為河北樂亭縣，1965年畢業於中央美術學院，受業於人物畫大師蔣兆和。經過人物畫的科班訓練後，他以畫牛、畫馬而聞名於京城，現任職於人民美術出版社，為國家一級美術師。1980年和1981年，張廣深入到青藏高原和內蒙古草原體

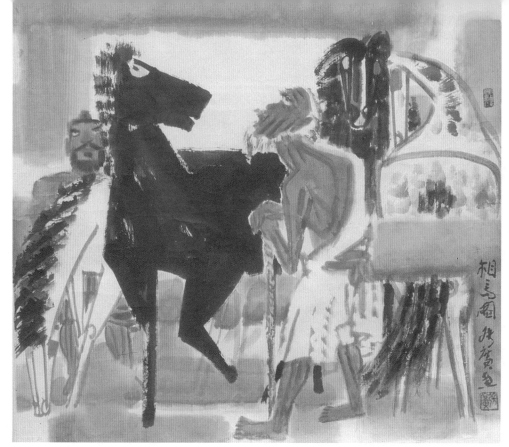

327　當代張廣《相馬圖》

驗牧區生活，後又輾轉到新疆伊犁昭蘇馬場觀察各類種馬。張廣畫馬，絕不是他畫牛、畫駝的"翻版"，不但力求在造型、筆墨上拉開與徐悲鴻、黃冑的距離，而且也拉開了他畫人物和其他動物的畫風距離，呈現出另一個藝術世界。

張廣畫馬，有機地取用了西方表現主義強化個人情感的創作思想，他在草原生活時積澱的深刻感受爆發為筆下激烈的情感。因而，在他的筆下，無論是靜態的馬，還是動態的馬，都劇烈地震盪着觀者的心房。

以他的《屹立圖》【圖 326】為例，以極簡練的線條畫馬，以極概括的色塊繪景，造型之簡，以至於略去馬耳和馬蹄，馬耳順風斜，藏之鬃毛，馬蹄踏土深，匿之於荒草，這種獨特的造型特色，全然來自於張廣對生活的觀察和體驗。畫中的馬眼各閃光彩，也是作者親身體驗的結果。當年畫家坐在吉普車裏夜行，崎嶇不平的道路常使汽車拋錨或緩行。突然，一片片黑影從汽車的左右兩側閃向前方，黑暗中只見許多光亮點，那就是馬眼。在牠們的前方，彷彿是一片坦途，其氣勢之大，觸發了畫家的創作靈感。畫家還常從唐人吟馬的詩句中擷得靈感，獲取激情，本圖就可使觀者想起邊塞詩人王昌齡的詩句，令觀者頓生蒼涼和激奮之感。

張廣的《相馬圖》【圖 327】更是把九方皋相馬不辨雌雄的精論圖示於眾，畫中的馬，各呈其神，但全無細節刻畫，而以色彩突出了馬匹的眼神，九方皋正目視着

328 當代胡勃《夜色》

一匹白眼黑馬，兩相對視，別有意趣。相馬，既是人相馬，也是馬相人，兩者心有
靈犀，定出神駿。

4. 抒情與生活型的工筆人馬畫家

如果說，現代畫家畫馬的審美趣味只能體現在潑墨大寫意上，那就太失之偏頗
了。在當今的人馬畫畫壇中，還活躍着另一支以工筆畫馬抒情的勁旅，他們更以工
筆淡彩盡顯其藝術風華。工筆畫馬在抒情方面要比其他藝術手段易於表達畫家細
膩、柔和的思想情感，顯現出馬匹悠揚和飄逸的情韻，豐富了畫馬藝術的內涵。

工筆畫馬者為了抒發情感，大多十分注意描繪人馬周圍的景物，以及季節氣候
與人物心境的有機聯繫。他們非常擅長"製造"氣氛，如胡勃的《夜色》【圖 328】，
用精細的工筆和凝重的設色表現出曠野中馬匹的野性和動物的情感本能。那一輪圓
月幾乎是上世紀八九十年代描繪曠野的通行構思，而此幅最為精到和恰當。

紀清遠也是一位善於營造氣氛的工筆畫家。他出生於 1954 年，祖籍為河北獻
縣，係紀曉嵐的六世孫，1985 年畢業於首都師範大學美術系，現為北京畫院高級
畫師。自 1970 年代起，他就師從國畫大師蔣兆和畫人物畫，可以說，他的畫馬藝
術是建立在雄厚的人物畫功底之上的。因於豐厚的家族文化淵源，他十分強調在人

故園東望路漫漫，
雙袖龍鍾淚不乾。
馬上相逢無紙筆，
憑君傳語報平安。

丙寅仲秋書唐人岑參詩意。
清遠畫於北京

來扈塞
燒劫下王關東
倉蹕單梁芸干
翳常東

當代紀清遠《唐人詩意圖》
330

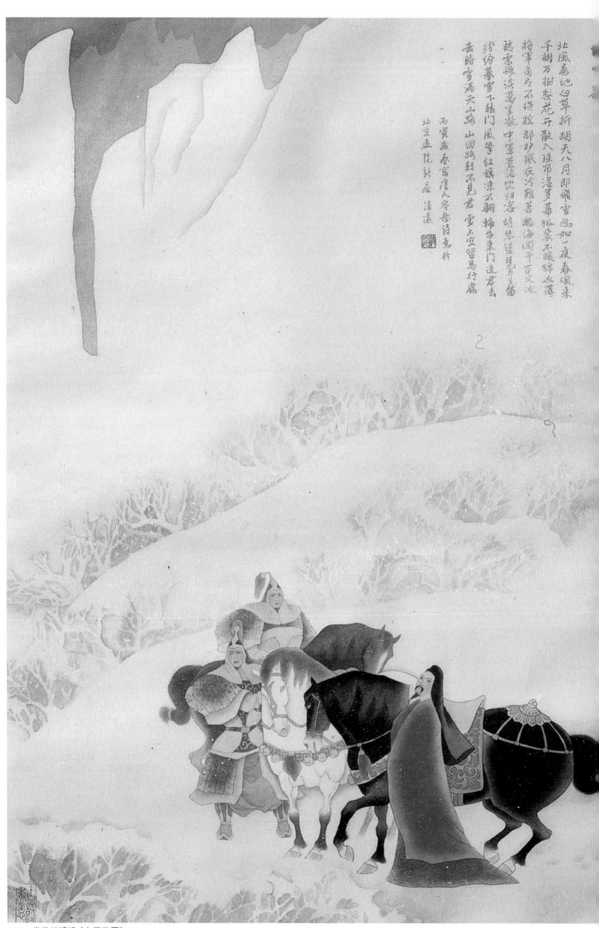

北風捲地白草折　胡天八月即飛雪　忽如一夜春風來
千樹萬樹梨花開　散入珠簾濕羅幕　狐裘不暖錦衾薄
將軍角弓不得控　都護鐵衣冷難著　瀚海闌干百丈冰
愁雲慘澹萬里凝　中軍置酒飲歸客　胡琴琵琶與羌笛
紛紛暮雪下轅門　風掣紅旗凍不翻　輪臺東門送君去
去時雪滿天山路　山回路轉不見君　雪上空留馬行處

丙戌歲春寫唐人岑參詩意於
北京畫院　　　紀清遠 [印] [印]

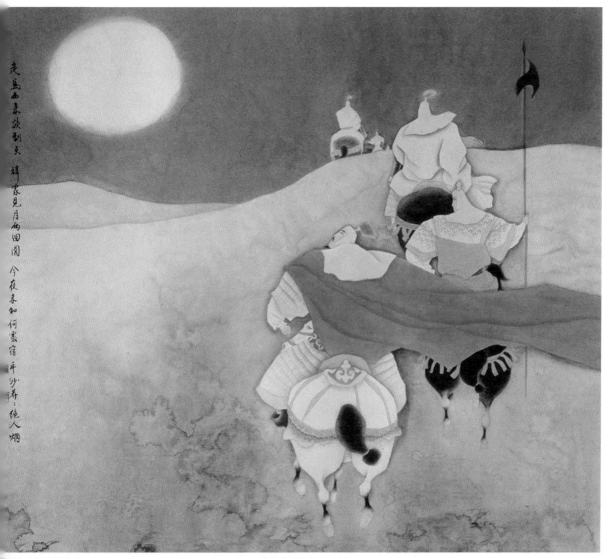

走馬西來欲到天
辭家見月兩回圓
今夜未知何處宿
平沙莽莽絕人煙

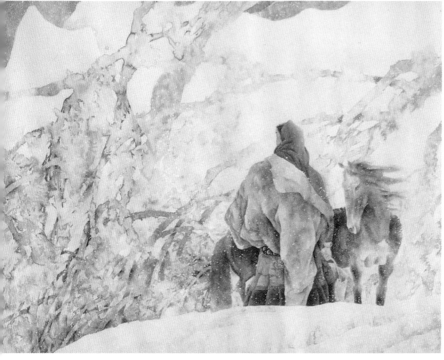

331　當代紀清遠《唐人詩意圖》
333　當代紀清遠《瑞雪圖》

馬畫中表現對馬與自然的感受，並以新的審美觀念和表現手段強化這種感受。他認為人馬畫的創作要具備較高的文學修養和深厚的生活積累，要有思想內涵和時代精神，在繼承傳統的基礎上，更注重開拓未來的藝術道路。因而他的人馬畫多取自於唐人詩句，如《唐人詩意圖》【圖329、330、331】等，畫家把馬體畫得十分敦厚結實，馬腿短小而關節粗大，帶有誇張變形的造型特徵，均表達了盛唐邊塞詩派領袖岑參的浪漫主義詩情。《白雪歌圖》【圖332】則悄悄增加了一些裝飾趣味。紀清遠同時也十分熱衷於表現當代題材，《瑞雪圖》【圖333】畫一藏族婦女引馬上山的環顧之態，兼工帶寫的筆墨更是把飛動的雪花表現得生動、自然。

李愛國的工筆畫馬則更是以生活取勝。他出生於1958年，現為首都師範大學教授，在魯迅美術學院和中央美術學院國畫系受過良好的造型訓練，與他所畫的女人體的抒情風格和朦朧意境不同，他的工筆畫馬則趨向於記錄生活情感。這些，得益於其師劉凌滄的造型觀念。他的巨幅之作《鐵流》【圖334】以平行線的靜態構圖表現出群馬極不平靜的激奮狀態，又使在同一水平線上的雙馬之間稍有遮擋，而上下無礙，盡顯諸馬之態。由於是平行線構圖，畫家對馬匹刻畫得十分細微，卻不"謹毛失貌"。《北極光》【圖335】則更加顯示了畫家對個別人馬的精微刻畫，把人馬在寒氣逼人的雪夜裏相依為命的情感描繪得動人心弦。另一幅也是描繪夜景的人馬畫《夜》【圖336】，畫家大膽地參用黑白底片黑白逆轉的效果，增添人馬夜行的神秘感和茫茫的雪意。

在兩千年畫馬歷史中的最後五十年裏，其最大的藝術特性就是：單純地表現歷史故事或閒情逸致，單一的寫實手法已不再主宰畫壇；社會生活特別是草原上的牧放活動，或激越，或威猛，或抒情，都一一重新回到了畫面。在城市，馬匹以新的功能和面目出現在現實生活中，古法正面臨着空前的藝術挑戰。由於社會生活日趨豐富，國際視野日臻開闊，生活節奏日益加快，其繪畫技法的發展進入了最快、最豐富的階段。這一階段雖不是歷史上人馬畫的高潮，但它將主導後幾十年人馬畫的發展趨向，由於社會生活的多元化和表現對象的豐富化，上個世紀末諸多畫馬藝術家的努力極大地推進了審美觀念的更新和繪畫技巧的運用。這段歷史，在未來，誰離得越遠，誰看得越清。

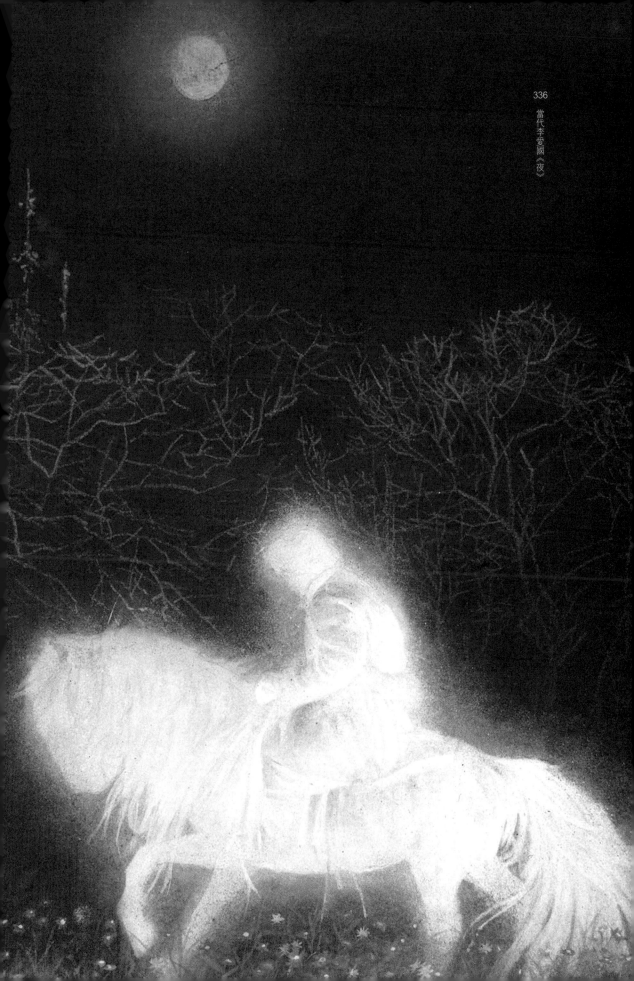

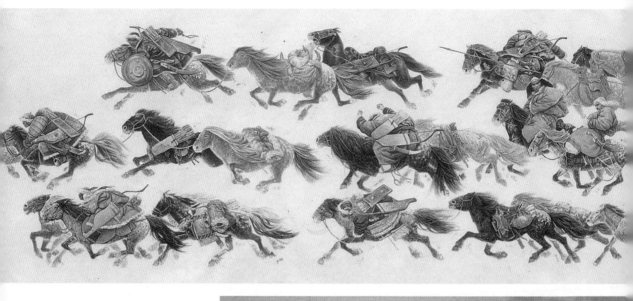

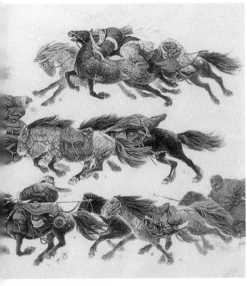

334　當代李愛國《鐵流》
335　當代李愛國《北極光》

結 語

　　藝術是社會生活的形象反映，源於生活、高於生活，這在人馬畫兩千年的歷史長河中表現得尤為突出。在 20 世紀末，乃至以後的社會生活中，隨着社會生產力水平的飛躍發展，馬匹不僅在城市的交通運輸中消失了，而且在農村的生產勞動中也退居到極其次要的地位。人們只能在城市的動物園裏、近郊的賽馬場和遠方的牧場與馬匹相識。人類與馬匹的關係從生產勞動逐步轉化為體育、娛樂的工具和博彩的手段，這類人馬畫在上世紀末已經悄然出現在畫家的筆端。

　　在本世紀，人馬畫作為一門專人專長的畫科，已不太可能在畫壇上形成像唐、金、清三朝那樣的創作高峰。表現與馬有關的體育、娛樂和博彩活動在今後將會成為人馬畫家重要的繪畫題材之一，那種描繪人與馬的生產勞動場景或人馬征戰的場面，僅僅是對古老生活的回憶、懷舊或是出於歷史畫題材的需要。因競技的要求，馬匹的品種將會被改良得越來越具有爆發力和耐力，也更符合人們的審美理想：雄壯、優雅、悠閒，還包括所有能夠發現的美。

　　無論社會發展怎樣進步，人類都會在馬的身上去發現、去尋找自我，乃至超越自我。人與馬的主從結合，產生出了內涵那麼豐富的農業文化、工業文明、軍事力量、體育競技，還有本書所一直敍述的與馬有關的繪畫藝術。與馬有關的文化，將隨着人類對馬的更深層的人文認識、藝術表現和更具有娛樂性的使用，進入更新、更高的文化空間。

　　在 21 世紀的歲月裏，人馬畫將不斷會有更多的藝術類型問世，繪畫的工具已不僅僅是依靠筆墨，更高端的計算機繪圖技術以及多維技術的藝術化將會在一部分人馬畫家的手中誕生。人馬畫的表現類型也更加個性化，雷同化的特徵必然會大大削弱，藝術手段將會向兩個極端繼續分化，除了表現歷史題材之外，人馬畫將成為藝術家們表達各種思想情感的媒介，人馬畫的造型或半抽象化，或半裝飾化，使寫實的更加抒情，抽象的愈加鮮明。更多的西方現代繪畫的觀念為中國畫家所用，所改造，畫家們在此中拉開各自的風格距離，在經濟一體化、文化多元化的國際社會裏，它將力主保持並發揚東方文化的精神，在現代藝術中續寫傳統文明，發展民族

文化，成為既具有東方特色和中國氣派，又有人馬畫韻味的繪畫藝術。

　　人馬畫除了歷史畫和特定的情節性繪畫之外，其繪畫主題也會變得多樣化和不確定性，結合現代城市生活與馬上運動相關的主題去表現個人情感、情緒、情境的人馬畫將逐步佔據人馬畫的主體。但從總體上說，祈望和平，嚮往自由是 21 世紀繪畫藝術的核心主題和創作動力。

　　我以楊剛近年所繪的人馬速寫【圖 337】作為本文的結束。在這些精湛的速寫中，不難感悟出未來人馬畫的主旨和精神所在。馬從牠與人類相依為命之時起，就成為人類的語言文學和造型藝術的讚頌對象，無論社會歷史如何發展，無論馬匹在人類社會中扮演甚麼樣的角色，牠將永遠激發藝術家們的創作靈感，這個永恆的繪畫題材，使人類社會永遠充滿活力，生生不息。楊剛的一幅饒有情致的人馬畫是對這兩千年人馬畫史最為形象化的概括【圖 338】，它就像藝術史發展的一個縮影，留下無盡的回味和對未來的憧憬。

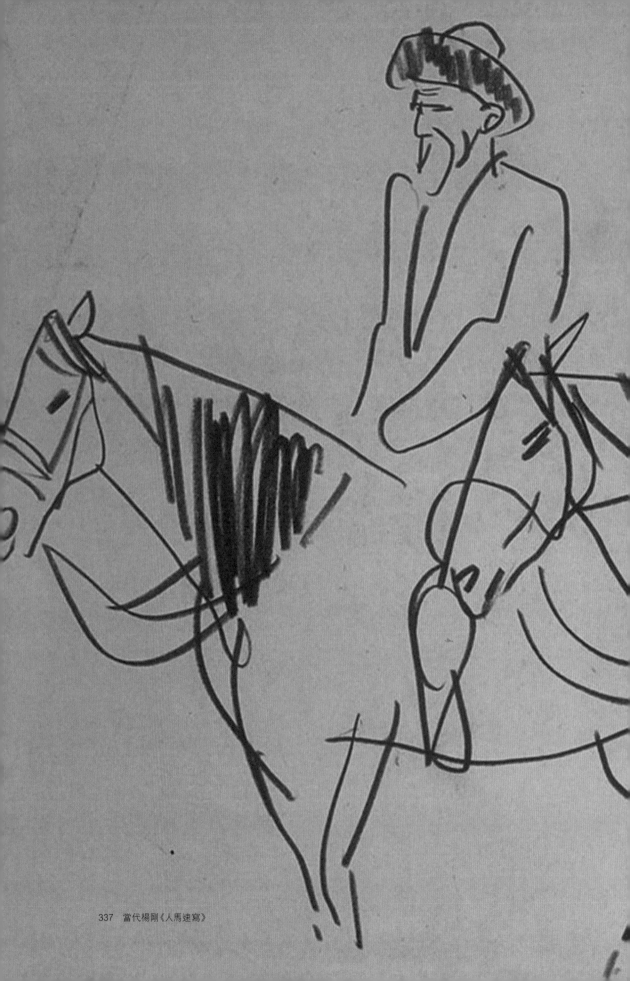

337　當代楊剛《人馬速寫》

338　當代楊剛《四世人馬圖》

附：本書所選古代主要人馬畫名錄

圖 69　東晉　顧愷之(宋摹)《洛神賦圖》卷
　　　　絹本設色，縱 27.1 厘米、橫 572.8 厘米，北京故宮博物院藏。
　　　　全卷無作者款印，係宋人摹本。引首有清乾隆書"妙入毫顛"，又在後隔水連題三
　　　　段跋，後幅有元趙孟頫《洛神賦》，共鈐印一百五十二方，《石渠寶笈初編》等著錄。

圖 70　東晉　顧愷之(宋摹)《列女仁智圖》卷
　　　　絹本設色，縱 25.8 厘米、橫 470.3 厘米，北京故宮博物院藏。
　　　　全卷無作者款印，係南宋摹本。此係清宮舊藏，卷尾有明汪注、葉隆禮、王鐸等題
　　　　跋四則，鈐鑒藏印二十一方。

圖 72　北齊　楊子華(宋摹)《北齊校書圖》卷
　　　　絹本設色，縱 27.6 厘米、橫 114 厘米，美國大都會博物館藏。
　　　　此係宋摹本，有南宋范成大等人題跋，並鈐宋官印多方。

圖 75　隋　展子虔(傳)《遊春圖》卷
　　　　縱 43 厘米、橫 85 厘米，北京故宮博物院藏。
　　　　全卷無作者款印，據傅熹年先生考，此係宋人之作。幅前有宋徽宗題籤："展子虔
　　　　遊春圖"，拖尾有元代馮子振題文和趙嵒題詩和明代董其昌跋，清宮舊藏，《清河書
　　　　畫舫》著錄。

圖 89　唐　韓幹《牧放圖》軸
　　　　絹本設色，縱 27.2 厘米、橫 34.1 厘米，台北故宮博物院藏。
　　　　畫幅左上有北宋徽宗趙佶的瘦金書題"韓幹真跡"，鈐北宋"宣和"御押、"御書"
　　　　瓢印。《石渠寶笈三編》著錄。

圖 90　唐　韓幹《照夜白圖》卷
　　　　紙本墨筆，縱 30.8 厘米、橫 33.5 厘米，美國紐約大都會博物館藏。
　　　　該卷無作者名款，右上有南唐後主李煜題"韓幹畫照夜白"。卷上有唐代張彥遠題
　　　　寫的"彥遠"二字，疑為後添。卷後有元代危素及沈德潛等十一人題跋。鈐北宋米
　　　　芾"平生真賞"、南宋賈似道"秋壑珍玩"、明末"耿昭忠信公氏字在良別號長白山
　　　　長收藏書畫印"、清"乾隆鑒賞"等近四十方印，米芾《畫史》、湯垕《畫鑒》和《石
　　　　渠寶笈重編》等書著錄。

圖 91　唐　張萱(傳)《虢國夫人遊春圖》卷
　　　　絹本設色，縱 51.8 厘米、橫 148 厘米，遼寧省博物館藏。
　　　　本幅無作者和摹者款印，題籤係金章宗完顏璟仿北宋徽宗趙佶的瘦金書："天水摹
　　　　張萱虢國夫人遊春圖"，暗指趙佶摹，"天水"是趙宋郡望。據徐邦達先生考鑒，此
　　　　圖為北宋畫院高手所摹。幅上鈐有清"乾隆御覽之寶"等印璽二十方。清《庚子消

夏錄》、《石渠寶笈續編》著錄。

圖92 南宋 佚名《摹唐梁令瓚五星二十八宿神形圖》卷

絹本設色，縱 30 厘米、橫 485.5 厘米，北京故宮博物院藏。

每一像前有小篆書讚，後有元初顏輝"秋月"款，疑偽，《秘殿珠林》著錄。日本
大阪市立美術館藏有宋人同名之作，鈐有北宋"宣和殿璽"，後有明代董其昌、陳
繼儒跋，清《秘殿珠林》卷二十八、《石渠寶笈續編》著錄。

圖93 唐 李昭道(傳)《明皇幸蜀圖》卷

絹本青綠，縱 55.9 厘米、橫 81 厘米，台北故宮博物院藏。

無作者款印，畫中有南宋婦女衣冠，幅上有元胡廷暉藏印，係宋元摹本，《石渠寶
笈三編》著錄。

圖94 唐 韋偃(傳)《雙駿圖》卷

絹本設色，縱 31 厘米、橫 44.5 厘米，台北故宮博物院藏。

幅上有後添款：唐貞觀年春韋偃畫。鈐有明"司印"半印、清"式古堂書畫印"、"宣
統御覽之寶"等。

圖95 南唐 趙幹《江行初雪圖》卷

絹本水墨淡設色，縱 25.9 厘米、橫 376.5 厘米，台北故宮博物院藏。

卷首有南唐後主李煜題："江行初雪。畫院學生趙幹作。"鈐金明昌七璽和元廷
"天曆之寶"及明廷"司印"(半印)。

圖96 後梁 趙喦《調馬圖》卷

絹本設色，縱 29.5 厘米、橫 49.4 厘米，上海博物館藏。

是圖經宋內府、元曹知白、明何元朗、徐乾符、項元汴、清裴景福、近人龐元濟收
藏，卷尾有元趙孟頫以及明夏寅、王穉登、文嘉、顧德育和清阮元等人的跋文。北
宋《宣和畫譜》、清《式古堂書畫匯考》等著錄。

圖97 後梁 趙喦(傳)《八達遊春圖》軸

絹本設色，縱 161.9 厘米、橫 102 厘米，台北故宮博物院藏。

本幅無款印，鈐印二："鹿"、"天水郡收藏書畫印記"。

圖98 五代 佚名《神駿圖》卷

絹本設色，縱 27.5 厘米、橫 122 厘米，遼寧省博物館藏。

是圖無款，前隔水上有佚名金書題籤"韓幹神駿圖"，楊仁愷先生以風格為據否認
了這一舊論，將此卷歸於五代。幅上及隔水鈐有宋後的印記四十餘方，漫漶不清。
可辨者有明郭道亨"郭氏亨父"、陳洪綬"章侯陳洪綬印"等印和清內府"重華宮鑒
藏寶"等璽。明《寓意編》、清《石渠寶笈重編》著錄。

圖101 北宋 李公麟《五馬圖》卷

紙本白描，縱 26.9 厘米、橫 204.5 厘米，二戰以前藏於日本私家，戰後失蹤。

本幅無作者名款，共分五段，前四段均有北宋黃庭堅的箋記，後紙有黃氏跋語，另
有北宋、南宋初的曾紆跋，言及黃庭堅於元祐五年(1090)。幅上有兩處乾隆帝的
題文，鈐有清宮"樂壽堂鑒藏寶"等印二十方。

圖103 北宋 李公麟《臨韋偃牧放圖》卷

絹本設色，縱 46.2 厘米、橫 429.8 厘米，北京故宮博物院藏。

該卷右上角有作者篆書自題："臣李公麟奉敕摹韋偃牧放圖。"本幅、後隔水都有
乾隆帝題，拖尾有明太祖朱元璋跋，共鈐北宋"宣和中秘"、明"萬曆之璽"、清"蕉

林藏書畫印"等近四十方印璽。《石渠寶笈續編》、《庚子消夏記》等著錄。

圖 104　北宋　佚名《遊騎圖》卷

絹本設色，縱 22.7 厘米、橫 94.8 厘米，北京故宮博物院藏。

是圖無作者款印，本幅有清乾隆題詩，鈐北宋"宣和"、南宋"紹興"等十四方印璽，《石渠寶笈續編》著錄。

圖 105　北宋　佚名《百馬圖》卷

絹本設色，縱 26.7 厘米、橫 302.1 厘米，北京故宮博物院藏。

本幅無作者名款，拖尾有汴梁(今河南開封)人李宏的題跋。《石渠寶笈續編》著錄。

圖 107　北宋　黃宗道(舊傳李贊華)《射鹿圖》卷

紙本設色，縱 24.6 厘米、橫 78.9 厘米，美國紐約大都會博物館藏。

引首有乾隆皇帝題："獲鹿圖"，前隔水有乾隆皇帝題文，卷尾有元代朱德潤、明沈周等名家題文。

圖 110　南宋　李唐(傳)《晉文公復國圖》卷

絹本設色，縱 29.5 厘米、橫 827 厘米，美國大都會博物館藏。

此圖疑為李唐弟子所摹。幅上有鈐印："乾隆御覽之寶"，拖尾有元喬簣成、明吳寬等人的跋文，《石渠寶笈》著錄。

圖 112　南宋　佚名《泥馬渡康王圖》卷

絹本墨筆，縱 29 厘米、橫 197.6 厘米，天津博物館藏。

無作者名款，不見古代著錄。

圖 113　南宋　馬和之(傳)《鹿鳴之什圖·出車圖》卷

絹本淡設色，縱 28 厘米、橫 864 厘米，北京故宮博物院藏。

是圖無作者款、印，引首有清乾隆帝書"治賅內外"四字和題詩。全卷分十段，每段前書詩經全文，其畫風和書風分別與南宋馬和之和宋高宗趙構極為一致，故一直傳為馬和之的手筆。該畫卷以原詩的分篇依次列繪：有《鹿鳴》、《四牡》、《皇皇者華》、《棠棣》、《伐木》、《天保》、《采薇》、《出車》、《杕杜》、《魚麗》。起首書"鹿鳴之什"，尾段後又題字三行，後書"鹿鳴之什十篇"。本幅後鈐錢素軒"沐氏珍玩"和乾隆御璽共二十六方，前後隔水、引首和後紙共鈐印三十八方。

圖 114　南宋　佚名《明皇幸蜀圖》橫軸

絹本設色，縱 32.8 厘米、橫 113.6 厘米，美國紐約大都會博物館藏。

幅上無作者款印，唯有明洪武內府"典禮紀察司印"。

圖 115　南宋　佚名《迎鑾圖》卷

絹本設色，縱 26.7 厘米、橫 142.2 厘米，上海博物館藏。

徽宗和鄭皇后、韋太后的梓宮是 1142 年到臨安的，是圖約繪於是年或之後不久。引首有乾隆皇帝書"渲摹真氣"四字，幅上有乾隆、嘉慶、宣統三朝的收藏印，《石渠寶笈續編》著錄。

圖 116　南宋　佚名《春遊晚歸圖》冊頁

絹本設色，縱 24.2 厘米、橫 25.3 厘米，北京故宮博物院藏。

鈐有明末"黔寧府書畫印"、清安岐"儀周珍藏"二印。

圖 117　南宋　佚名(舊題唐人)《春宴圖》卷

絹本設色，縱 26 厘米、橫 515.3 厘米，北京故宮博物院藏。

本幅鈐"乾隆御覽之寶"、"石渠寶笈"等清宮收藏印。

圖 118　南宋　梁楷《雪景山水圖》軸

絹本墨筆淡設色，縱 111.4 厘米、橫 50.4 厘米，東京國立博物館藏。

款署"梁楷"。

圖 119　南宋　佚名《騎士歸獵圖》冊頁

絹本設色，縱 22.3 厘米、橫 25.2 厘米，北京故宮博物院藏。

是圖無作者款印，幅上右方有圓形雙龍印(半印)，主待考，餘皆明末耿昭忠的收藏
印，共八方，《石渠寶笈續編》著錄。

圖 120　南宋　馬遠《曉雪山行圖》冊頁

絹本設色，縱 27.6 厘米、橫 40 厘米，台北故宮博物院藏。

是圖署作者名款"馬遠"。鈐收藏印三方，清宮舊藏。

圖 121　南宋　佚名《寒林策蹇圖》冊頁

絹本墨筆，縱 26.9 厘米、橫 29.9 厘米，上海博物館藏。

幅上無作者款印，鈐有明項元汴的收藏印："項墨林秘籍之印"、"墨林珍玩"、"子
京又印"等。

圖 122　南宋　陳居中《文姬歸漢圖》軸

絹本設色，縱 147.4 厘米、橫 107.7 厘米，台北故宮博物院藏。

幅上無名款，《石渠寶笈續編》著錄。

圖 123　南宋　佚名《文姬歸漢圖》頁

絹本設色，縱 14.4 厘米、橫 22.2 厘米，美國波士頓美術館藏。

幅上無作者名款，舊傳五代顧德謙作，實為南宋陳居中的風格。

圖 124　南宋(金)　佚名《番騎獵鷹圖》頁

絹本墨筆，縱 24.1 厘米、橫 27.1 厘米，美國紐約大都會博物館藏。

無作者款印。

圖 125　南宋　佚名《獲獵圖》(一作《番馬圖》)頁

絹本設色，縱 23.4 厘米、橫 24.1 厘米，美國波士頓博物館藏。

屬南宋陳居中畫風。

圖 126　南宋　佚名《觀獵圖》頁

絹本水墨淡設色，縱 23.6 厘米、橫 27.3 厘米，美國克利夫蘭藝術博物館藏。

無作者款印。

圖 127　南宋　陳居中(傳)《平原射鹿圖》頁

絹本設色，縱 30.5 厘米、橫 31.2 厘米，台北故宮博物院藏。

無作者名款，舊傳陳居中作。幅上鈐有"古稀天子"、"八徵耄耋之寶"、"太上皇帝
之寶"等乾隆皇帝晚年用印璽。

圖 129　南宋　佚名《柳塘牧馬圖》冊頁

絹本設色，縱 24 厘米、橫 26 厘米，北京故宮博物院藏。

幅上鈐有明末耿昭忠"真賞"、耿嘉祚"會侯珍藏"、清末龐元濟"龐萊臣珍藏宋元
真跡"等印十七方，題籤斷為陳居中作。近世《虛齋名畫錄》著錄。

圖 130　明　佚名《柳塘浴馬圖》卷(一作《洗馬圖》)

絹本設色，縱 121 厘米、橫 108 厘米，遼寧省博物館藏。

畫後"陳居中"係後添款。

圖 136　金　佚名《卓歇圖》卷

絹本設色，縱 33 厘米、橫 256 厘米，北京故宮博物院藏。

是圖無作者款印，引首有清張照書"番部卓歇圖"諸字，舊傳為五代契丹畫家胡瓌作，清乾隆書"卓歇歌"，拖尾有元人王時、清高士奇、張照等人的跋文。《江村書畫目》、《石渠寶笈續編》著錄。

圖 137　金(南宋)　佚名《射騎圖》冊頁
絹本設色，縱 27.7 厘米、橫 49.5 厘米，台北故宮博物院藏。

本幅無作者名款，舊傳李贊華作，是《名畫集真冊》之一。最早的題文是對幅上元柯九思、楊維禎所題，經清張孝思、梁清標鑒藏，後入清宮。清《石渠寶笈三編》著錄。

圖 138　金(南宋)　趙霖《昭陵六駿圖》卷
絹本設色，縱 27.4 厘米、橫 444.2 厘米，北京故宮博物院藏。

該卷後幅有金趙秉文題記，指出是趙霖之作。引首有乾隆帝書《昭陵石馬歌》，本幅有二則題詩，共鈐印十三方。《石渠寶笈續編》、《石渠隨筆》等著錄。

圖 140　金　楊微《二駿圖》卷
紙本設色，縱 24.8 厘米、橫 80.3 厘米，遼寧省博物館藏。

是圖左側有作者款："大定甲辰(1184)高唐楊微畫"。拖尾有應光霽、黃暘、黃壽的題詩。

圖 141　金　張瑀《文姬歸漢圖》卷
絹本設色，縱 29 厘米、橫 129 厘米，吉林省博物館藏。

卷尾有作者款識："祇應司張瑀畫"。幅上有明萬曆"皇帝圖書"等三璽和清梁清標及乾隆、嘉慶、宣統三帝藏印。《石渠寶笈續編》著錄。

圖 142　金　宮素然《明妃出塞圖》卷
紙本墨筆，縱 30.2 厘米、橫 160.2 厘米，日本大阪市立美術館藏。

卷尾有作者自署："鎮陽宮素然畫。"幅上有"招撫使印"係明人仿宋，經清代梁清標(焦林書屋)、陸學源(篤齋)、完顏景賢的收藏。拖尾有明陸勉、張錫、張寧跋。

圖 143　元　龔開《瘦馬圖》卷
紙本墨筆，縱 29.9 厘米、橫 56.9 厘米，日本大阪市立美術館藏。

該卷右上有作者自題"駿骨圖"，左下自識"龔開畫"。卷尾有龔開題詩："一從雲霧降天關，空進先朝十二閒，今日有誰憐駿骨，夕陽沙岸影如山。"卷首有乾隆帝題記，拖尾有元龔璹、明謝晉、清高士奇等 15 人題。《大觀錄》等書著錄。

圖 145　元　劉貫道《元世祖出獵圖》軸
絹本設色，縱 182.9 厘米、橫 104.1 厘米，台北故宮博物院藏。

幅上左側署款"至元十七年(1280)二月御衣局使臣劉貫道恭畫"。

圖 147　後唐　佚名(舊作李贊華)《東丹王出行圖》卷
絹本設色，縱 27.8 厘米、橫 125 厘米，美國波士頓美術館藏。

幅上無作者名款，其表現手法細膩的程度為五代畫家所不及。據載，畫幅前後各鈐北宋徽宗朝雙龍小璽以及內府圖書印，但畫中右起第二人頭戴元代冠式，值得深究。

圖 148　元　錢選(傳)《太真上馬圖》卷
絹本設色，縱 29.5 厘米、橫 117 厘米，美國華盛頓弗利爾美術館藏。

卷尾有仿錢選偽題、偽印。幅上鈐有清乾隆、嘉慶、宣統皇帝的藏印十方。

圖 149　元　錢選(傳)《五陵公子挾彈圖》卷

絹本設色，縱 30 厘米、橫失記，大英博物館藏。

卷尾有仿錢選偽題、偽印。

圖 150　元　趙孟頫《調良圖》頁

紙本白描，縱 22.7 厘米、橫 49 厘米，台北故宮博物院藏。

幅上左側署款"子昂"，鈐印"趙氏子昂"，另鈐清梁清標"棠村審定"、"蕉林立氏圖書"和清高宗"乾隆御覽之寶"等印璽。

圖 151　元　趙孟頫《人騎圖》卷

紙本設色，縱 30 厘米、橫 52 厘米，北京故宮博物院藏。

幅上有作者款："元貞丙申歲(1296)作，子昂。"鈐朱文印兩方："趙氏子昂"、"澄懷觀道"。又自識："畫固難，識畫尤難。吾好畫馬，蓋得之於天，故頗盡其能事。若此圖，自謂不愧唐人。世有識者，許渠具眼。大德己亥(1299)子昂重題。"印"趙氏子昂"。引首有乾隆帝書"深得穩意"四大字，並在本幅題詩，後幅有元趙孟頫等十七家題記，共鈐明"天籟閣"等印近二百方。清《石渠寶笈續編》著錄。

圖 152　元　趙孟頫《秋郊飲馬圖》卷

絹本設色，縱 23.6 厘米、橫 59 厘米，北京故宮博物院藏。

幅上有作者自題"秋郊飲馬圖"，款"皇慶元年(1312 年)十一月，子昂"，鈐印"趙子昂氏"。拖尾有元柯九思，清乾隆、汪由敦的題文。共鈐清"乾隆秘玩"等八十一方印璽。《汪氏珊瑚網》、《式古堂書畫匯考》、《大觀錄》等著錄。

圖 153　元　趙孟頫《浴馬圖》卷

絹本設色，縱 28.1 厘米、橫 155.5 厘米，北京故宮博物院藏。

卷末有作者自識"子昂為和之作"。鈐朱文"趙氏子昂"、"松雪齋"二印。幅上有乾隆帝題，後紙有明王穉登、宋獻跋，共鈐清高士奇、乾隆等印二十八方，清宮舊藏。

圖 154　元　趙雍《挾彈遊騎圖》軸

絹本設色，縱 109 厘米、橫 46.3 厘米，北京故宮博物院藏。

幅上有作者書款："至正七年(1347)四月望，仲穆畫。"鈐印"仲穆"，另有元代乃賢題字，共鈐印十五方。《石渠寶笈三編》著錄。

圖 155　元　趙雍《春郊遊騎圖》軸

絹本設色，縱 88 厘米、橫 51.1 厘米，台北故宮博物院藏。

幅上有作者名款："仲穆"，鈐印："仲穆"。裱邊有明代董其昌題，鈐印二。另有清代梁清標兩方藏印和乾隆、嘉慶、宣統藏印，《石渠寶笈》著錄。

圖 156　元　趙雍《駿馬圖》軸

絹本設色，縱 185.7 厘米、橫 105.5 厘米，台北故宮博物院藏。

幅上有作者款識："至正十二年歲壬辰(1352)春二月仲穆畫"，鈐印有二。有劉庸、王國器題文。

圖 157　元　佚名《飼馬圖》軸

絹本設色，縱 158 厘米、橫 110 厘米，北京中國美術館藏。

幅上無作者名款，鈐有明初洪武內府"典禮紀察司印"(半印)。

圖 158　元　趙雍《臨李公麟人馬圖》卷

紙本墨筆設色，縱 31.7 厘米、橫 73.5 厘米，美國華盛頓弗利爾美術館藏。

該圖取自李公麟《五馬圖》卷中的滿川花，得李公麟描法。幅上有清乾隆皇帝書於甲申年的題，鈐有清乾隆、嘉慶皇帝的收藏印，《石渠寶笈三編》著錄。

圖 159　元　趙雍《沙苑牧馬圖》卷

紙本墨筆設色，縱 23 厘米、橫 105.2 厘米，北京故宮博物院藏。

幅上有作者自識："趙雍"，鈐印："趙仲穆氏"。卷首鈐有明代項子京 "增" 字編號，鈐有明項子京及現代向迪琮、張大千的收藏印，拖尾有明代沈周、吳瓏、吳自恆等人的題詩。

圖 160　元　趙麟《相馬圖》軸

紙本設色，縱 95.7 厘米、橫 30.1 厘米，台北故宮博物院藏。

有趙麟題詩，款 "吳興趙麟"，鈐印 "浙江行省檢校之章"。幅上乾隆八璽全。《石渠寶笈續編》著錄。

圖 161　元　佚名《飲馬圖》冊頁

絹本墨筆，縱 26 厘米、橫 27 厘米，遼寧省博物館藏。

是圖無款，原題籤書作 "韓幹清溪飲馬"。

圖 162　元　任仁發《出圉圖》卷

絹本設色，縱 34.2 厘米、橫 201.9 厘米，北京故宮博物院藏。

本幅卷尾有作者名款和年款："至元庚辰（1280）春望三日，作出圉圖於可詩堂。月山任子明記。" 鈐印 "任子明氏"、"月山道人"。"可詩堂" 係任仁發的書齋。此係任仁發的早年之作，時年二十七歲。引首陸勉篆書 "出圉圖"，幅上有乾隆帝題詩，前後總計有二十三方印。《石渠寶笈續編》、《石渠隨筆》等著錄。

圖 163　元　任仁發《九馬圖》卷

絹本設色，縱 31.2 厘米、橫 262 厘米，美國納爾遜 - 埃金斯博物館藏。

幅上由作者款識："泰定甲子（1324）仲春作九馬圖於可詩堂。月山道人。" 鈐印："任氏子明"、"月山道人"，其後藏印有明代沐璘 "沐氏珍玩"、現代程琦 "程氏伯奮"、"可庵鑒賞"、"可庵所得銘心絕品"、"程伯奮秘笈之印"。

圖 164　元　任仁發《二馬圖》卷

絹本設色，縱 28.8 厘米、橫 142.7 厘米，北京故宮博物院藏。

是圖的接絹有作者自題，款 "月山道人"，鈐 "任子明氏"、"月山道人" 二印，後紙有元代柯九思等人題跋，共鈐 "乾隆御覽之寶" 等印二十五方。

圖 166　元　任賢佐《人馬圖》軸

絹本設色，縱 50.6 厘米、橫 36 厘米，北京故宮博物院藏。

幅上有作者自識 "子良於可詩堂作"，鈐印 "任氏子良"。另鈐清 "項子京家珍藏" 和乾隆印璽等十三方。

圖 167　元　任賢佐《三駿圖》卷

絹本設色，縱 32.2 厘米、橫 188.7 厘米，北京故宮博物院藏。

是圖款："至正壬午（1342 年）季秋叔九峰道人作此圖拜進"，引首有明陳淳題 "三駿圖" 三大字，前隔水有明董其昌題，拖尾有元代 7 人偽題，共鈐印二十三方。

圖 168　元　任伯溫《職貢圖》卷

絹本設色，縱 34.7 厘米，美國舊金山亞洲藝術博物館藏。

引首為民國鄧爾疋題："職貢圖。元任伯溫真跡。鄧爾疋篆。" 鈐印二。卷尾有作

者名款："伯溫"，拖尾有明代文徵明跋。

圖 169　元　佚名《職貢圖》卷
絹本設色，縱 26 厘米、橫 163 厘米，北京故宮博物院藏。
本幅鈐有明洪武內府"典禮紀察司印"（半印）。

圖 171　元　周朗(明摹)《佛郎國獻馬圖》卷
紙本白描，縱 30.3 厘米、橫 134 厘米，北京故宮博物院藏。
本幅有明代摹者仿書："臣周朗奉敕畫"，鈐印字跡漫漶不清，前隔水的元代揭傒斯題文亦係明人臨本。

圖 172　元　趙孟頫(傳)《伯樂相馬圖》頁
絹本墨筆，縱 30.8 厘米，大英博物館藏。
幅上無作者名款，拖尾有民國褚德彝長跋，確定為趙孟頫神品，實誤。

圖 174　元　佚名(明摹)《禮聘圖》卷
絹本設色，縱 37 厘米、橫 837 厘米，遼寧省博物館藏。
無作者名款及收藏印。

圖 175　元　陳及之《便橋會盟圖》卷
紙本白描，縱 36 厘米、橫 774.9 厘米，北京故宮博物院藏。
卷尾署有作者款："祐申(1320 年)仲春中瀚富沙竹坡陳及之作"，鈐印"竹坡及之"。引首清梁清標書"陳及之便橋會盟圖"。本幅及前、後分鈐清"張元曾家珍藏"、梁清標"蕉林玉立氏圖書"、乾隆"石渠寶笈"等收藏印、璽十九方。《石渠寶笈初編》著錄。

圖 176　元　佚名《射雁圖》軸
絹本淡設色，縱 131.8 厘米、橫 93.9 厘米，台北故宮博物院藏。
是圖無作者款印，鈐清"鑑藏寶璽"、"樂善堂圖書記"等印璽。《石渠寶笈初編》著錄。

圖 177　元　佚名《番騎圖》卷
絹本設色，縱 26.2 厘米、橫 143.5 厘米，北京故宮博物院藏。
是圖無名款，有宋徽宗偽簽，乾隆帝於卷首書"吉光寒采"，又在幅上題詩兩首，鈐有清梁清標"棠村審定"、乾隆五璽等二十六方印。

圖 178　宋　燕□盛(舊傳)《鑾輿渡水圖》頁(一作《明妃出塞圖》頁)
絹本墨筆淡設色，縱 31.5 厘米、橫 34.2 厘米。瑞典斯德哥爾摩東方藝術博物館藏。

圖 179　元　佚名《浴馬圖》頁
絹本墨筆，北京徐悲鴻美術館藏。

圖 180　元　佚名《涉澗圖》頁
絹本墨筆淡設色，北京徐悲鴻美術館藏。

圖 181　元　佚名《狩獵圖》頁
絹本設色，縱 41.2 厘米、橫 50.2 厘米，中國國家博物館藏。
無作者名款。

圖 182　元　佚名(舊作南宋陳居中)《平原試馬圖》頁
絹本設色，縱 30.5 厘米、橫 54.9 厘米，台北故宮博物院藏。
本幅無作者款印，鈐有清乾隆帝璽印："古稀天子"、"八徵耄耋之寶"、"太上皇帝之寶"。

圖 183　金元　佚名(舊作五代胡瓌)《出獵圖》頁

絹本設色，縱 33 厘米、橫 44.5 厘米，台北故宮博物院藏。

幅上無作者名款，畫幅上有宋徽宗"宣和"殘印，台北故宮博物院學者陳階晉撰文認為有"後加之嫌"（刊於《北宋書畫特展》第 268 頁），鈐印還有"宋氏家藏"、"子孫永保"。

圖 184　金元　佚名(舊作五代胡瓌)《回獵圖》頁

絹本設色，縱 34.2 厘米、橫 47 厘米，台北故宮博物院藏。

無作者名款，鈐印與《出獵圖》頁同，只是增加了清梁清標的"梁清標印"、"秋碧"，另鈐有"宣統御覽之寶"等。

圖 185　明　商喜《宣宗出獵圖》軸

紙本設色，縱 200 厘米、橫 237 厘米，北京故宮博物院藏。

是圖無款印，明人題籤記為商喜作。

圖 186　明　佚名《明宣宗射獵圖》軸

絹本設色，縱 29.5 厘米、橫 34.6 厘米，北京故宮博物院藏。

是圖無作者款印，幅上右側貼有明人書淡黃籤"明宣德御容行樂"。

圖 187　明　佚名《畫獵騎圖》軸

絹本設色，縱 39.4 厘米、橫 60.1 厘米，台北故宮博物院藏。

是圖無作者款印，鈐有"乾隆御覽印之寶"、"石渠寶笈"、"嘉慶御覽之寶"、"宣統鑒賞"、"無逸齋精鑒璽"等收藏印七方。

圖 188　明　倪端《聘龐圖》軸

絹本設色，縱 163.8 厘米、橫 92.7 厘米，北京故宮博物院藏。

本幅有畫家自識："楚江倪端"，鈐"金行畫史"、"仲正書畫"、"一師造化"。

圖 189　明　劉俊《雪夜訪普圖》軸

絹本設色，縱 143.2 厘米、橫 104.4 厘米，北京故宮博物院藏。

本幅自識："錦衣都指揮劉俊寫"，鈐印一，不可辨識。

圖 190　明　朱端《弘農渡虎圖》軸

絹本設色，縱 174 厘米、橫 113.3 厘米，北京故宮博物院藏。

幅上無作者名款，鈐畫家"欽賜一樵圖書"印。

圖 191　明　周全《射雉圖》軸

絹本設色，縱 137.6 厘米、橫 117.2 厘米，台北故宮博物院藏。

是圖款"錦衣衛都指揮周全寫"，鈐印"指揮使周全書"，台北《故宮書畫錄》著錄。

圖 192　明　胡聰《柳蔭雙駿圖》軸

絹本設色，縱 101.2 厘米、橫 50.5 厘米，北京故宮博物院藏。

幅上有作者自識"武英殿東皋胡聰寫"，鈐一印。

圖 193　明　佚名《槐蔭散馬圖》軸

絹本設色，縱 157.5 厘米、橫 102.3 厘米，英國倫敦和鳳齋藏。

幅上無款印。

圖 194　明　佚名《調馬圖》軸

絹本設色，縱 181 厘米、橫 91 厘米，遼寧省博物館藏。

無作者款印。

圖 195　明　佚名《胡騎圖》軸

絹本設色，縱 63 厘米、橫 48 厘米，遼寧省博物館藏。

無作者款印。

圖 196　明　佚名(舊作宋人)《七賢過關圖》卷

絹本設色，縱 22.8 厘米、橫 164 厘米，無作者名款，北京故宮博物院藏。

圖 197　明　仇英《明妃出塞圖》頁

絹本設色，縱 41.1 厘米、橫 33.8 厘米，北京故宮博物院藏。係仇英《人物故事圖》

冊(十開)之一，幅上有仇英自識："仇英實父製"，鈐印："仇英仙使"。

圖 198　明　仇英《歸汾圖》卷

絹本設色，縱 26.7 厘米、橫 123.7 厘米，北京故宮博物院藏。

幅上款署："仇英實父製"，鈐印："仇英"。拖尾有明末傅山、陳九德、鄧黼、周

天球、彭年跋。

圖 199　明　仇英《職貢圖》卷

絹本設色，縱 29.8 厘米、橫 580.2 厘米，北京故宮博物院藏。

引首有許初書："諸夷職貢"，卷尾有作者款："仇英實父為懷雲製"，鈐印："南

陽"。拖尾有文徵明等人的跋文，經明代懷雲、清梁清標、乾隆皇帝等鑒藏。

圖 200　明　仇英《臨蕭照中興瑞應圖》卷第一段《射兔》

絹本設色，縱 33 厘米、橫 166 厘米，北京故宮博物院藏。

引首有明董其昌題："仇英臨宋蕭照高宗瑞應圖。其昌。鈐印二。"卷尾有作者自

識："吳郡仇英實父謹摹"，鈐印："實父"、"十洲"。拖尾有明董其昌、秦松齡、

尹繩孫、許之漸、黃家舒、吳偉業等跋文。經明耿信公、項元汴、清梁清標等鑒

藏。

圖 201　明　仇英《臨蕭照中興瑞應圖》卷第三段《高宗渡河》

絹本設色，縱 33 厘米、橫 175 厘米，北京故宮博物院藏。

本幅鈐有明項子京家藏印。

圖 202　明　仇英《秋原獵騎圖》軸

絹本墨筆淡設色，縱 147.5 厘米、橫 63.5 厘米，上海劉海粟美術館藏。

畫幅上有畫家自署："仇英實父製"，鈐劉海粟藏印。

圖 204　明　張龍章《出獵圖》卷

絹本設色，縱 24.5 厘米、橫 302 厘米，美國王己千舊藏。

卷尾有作者名款："古吳龍章"，鈐印有三。

圖 206　明　張龍章《飲馬圖》扇

金箋本淡設色，縱 16.7 厘米、橫 51.5 厘米，北京故宮博物院藏。

幅上有款"壬寅(1602 年)仲秋寫，張龍章"。鈐印一方。

圖 207　明　許寶《百馬圖》卷

絹本設色，縱 26 厘米、橫 728.3 厘米，北京故宮博物院藏。

是圖卷首部分殘破嚴重，卷尾署款"許寶"，鈐印"林泉"、"煙霞散人"。

圖 208　明　王式《天閒十二圖》卷

絹本墨筆，縱 15.1 厘米、橫 185.4 厘米，台北故宮博物院藏。

是圖有作者款"長洲王式寫"，鈐"王式□印"，另一印漫漶不清。收藏印有"張照"、

"竹窗"、"簡靜齋"、"抱甕翁"。

圖 209　明　佚名《踏雪尋梅圖》軸

絹本，墨筆淡設色，縱 182.4 厘米、橫 75.4 厘米，北京故宮博物院藏。

是圖無款，有張伯英題籤"宋范寬雪景圖"。

圖 210　明　吳彬《持提菩薩圖》冊頁

紙本設色，縱 62.3 厘米、橫 35.3 厘米，台北故宮博物院藏。

是圖係《畫楞嚴廿五圓通佛像》冊第十八幅，本幅無作者款印和收藏印。

圖 211　明　張風《人馬圖》扇

紙本墨筆，縱 16.3 厘米、橫 50.5 厘米，北京故宮博物院藏。

幅上有作者題詩，款"上元者人並題"，鈐一印。

圖 212　北宋　李成(傳)《讀碑窠石圖》軸

絹本墨筆淡設色，縱 194.9 厘米、橫 126.3 厘米，日本大阪市立美術館藏。

清初為安岐、梁清標等人收藏，清《珊瑚木難》、《清書畫舫》著錄。

圖 213　北宋　范寬《溪山行旅圖》軸

絹本墨筆淡設色，縱 206.3 厘米、橫 103.3 厘米，台北故宮博物院藏。

畫幅右側樹蔭下有作者藏款"范寬"，詩塘有明董其昌題識："北宋范中立溪山行旅圖"。

圖 214　南宋　佚名《雪山行騎圖》軸

絹本設色，縱 29 厘米、橫 23.1 厘米，北京故宮博物院藏。

無作者款印。

圖 215　南宋　僧無準《騎驢圖》軸

紙本墨筆，縱 64.2 厘米、橫 33 厘米，美國紐約大都會博物館藏。

幅上有作者自題："雨來山暗，認驢作馬。徑山僧師范雍。"鈐私印一方。另鈐美國現代收藏家顧洛阜印三方"漢光閣主顧洛阜鑒藏中國古代書畫之章"，"顧洛阜"、"漢光閣"。

圖 216　宋　佚名《仿李成寒林策蹇圖》軸

絹本設色，縱 161.9 厘米、橫 100.3 厘米，美國紐約大都會博物館藏。

幅上無作者名款，詩塘有現代張大千長文鑒識，云係北宋李成之作。

圖 217　明　張路《張果老騎驢圖》軸

紙本墨筆，縱 29.8 厘米、橫 52 厘米，北京故宮博物院藏。

本幅無作者款，鈐印"平山"。詩塘有邢侗題識，下隔水有近人馮超然題識。

圖 218　明　沈周《寫生冊·驢圖》頁

紙本墨筆，縱 34.7 厘米、橫 55.4 厘米，台北故宮博物院藏。

此係沈周晚年作品《寫生冊》之十六開，尾開分別有沈周題記和清代高士奇鑒識，本幅有乾隆皇帝書於丙戌年(1766)的長題，鈐有高士奇、乾隆和宣統藏印。

圖 220　明　佚名《驢背吟詩圖》軸

紙本水墨，縱 112.2 厘米、橫 30.3 厘米，北京故宮博物院藏。

是圖無款，右下方鈐"徐田水月"朱方印，本幅有清笪重光、張孝思題記，定為徐渭真跡。共鈐印六方。

圖 221　明　方以智《樹下騎驢圖》軸

紙本墨筆，縱 127.9 厘米、橫 40.5 厘米，北京故宮博物院藏。

幅上有作者題文，款"浮渡山長無可智"，鈐印二。

圖 222　清　郎世寧等《乾隆平定準部回部戰圖》冊

紙本銅版畫，共計 16 開，各縱 55.4 厘米、橫 90.8 厘米，北京故宮博物院藏。

聶崇正先生根據檔案研究，此圖由郎世寧、王致誠、艾啟蒙、安德義分別繪製，完成於乾隆二十八年(1763)。

圖 223　清　郎世寧《郊原牧馬圖》卷

絹本設色，縱 51 厘米、橫 166 厘米，北京故宮博物院藏。

幅上有作者名款："郎世寧恭繪"，鈐印有二。

圖 224　清　郎世寧《八駿圖》軸

絹本設色，縱 139.3 厘米、橫 80.2 厘米，台北故宮博物院藏。

幅上有款"臣郎世寧恭畫"，鈐印"臣世寧"和"恭畫"，還有"乾隆御覽之寶"、"嘉慶御覽之寶"等八方璽。《石渠寶笈續編》著錄。

圖 225　清　郎世寧《百駿圖》卷

絹本設色，縱 94.5 厘米、橫 776.2 厘米，台北故宮博物院藏。

無作者款印。

圖 226　清　郎世寧《乾隆皇帝大閱圖》軸

絹本設色，縱 332.5 厘米、橫 232 厘米，北京故宮博物院藏。

本幅無款，據其畫風，無疑係郎世寧真筆。

圖 227　清　郎世寧等《馬術圖》橫軸

絹本設色，縱 223.4 厘米、橫 426.2 厘米，北京故宮博物院藏。

是圖作於乾隆二十年(1755)。

圖 228　清　郎世寧《哨鹿圖》橫軸

絹本設色，縱 267.5 厘米、橫 319 厘米，北京故宮博物院藏。

是圖完成於乾隆六年(1741)，畫中人馬出自郎世寧之手。幅上有汪承需長題，記述乾隆皇帝在木蘭圍場狩獵的史實。

圖 229　清　王致誠《十駿圖》冊(十開)

紙本設色，各縱 24.4 厘米、橫 29 厘米，北京故宮博物院藏。

幅上有作者款"臣王致誠恭繪"，鈐白、朱文各一印："恭"、"畫"。每頁均有滿文榜題，鈐有清"乾隆鑒賞"、"三希堂精鑒璽"、"太上皇帝"、"寶笈重編"印璽。《石渠寶笈重編》著錄。

圖 230　清　艾啟蒙《十駿犬圖》冊(十開)

絹本設色，縱 24.5 厘米、橫 29.3 厘米，北京故宮博物院藏。

尾開有作者名款："臣艾啟蒙恭繪"，鈐印有二。另鈐乾隆、宣統兩帝的收藏印。

圖 231　清　艾啟蒙《馴吉驪圖》軸

絹本設色，縱 228.8 厘米、橫 276 厘米，北京故宮博物院藏。

是圖署款"乾隆壬辰(1772 年)孟春海西臣艾啟蒙恭畫"，鈐印"臣艾啟蒙"、"筆沾恩雨"。幅上有隸書"馴吉驪……"諸字，另有乾隆帝滿漢文題詩各一段和清于敏中的題讚，鈐"太上皇帝之寶"、"石渠重編"等十二方璽，《石渠寶笈續編》著錄。

圖 232　清　佚名《威弧射鹿圖》卷

紙本設色，縱 37.4 厘米、橫 195 厘米，北京故宮博物院藏。

圖 233　清　佚名《一發雙鹿圖》軸

絹本設色，縱 167.5 厘米、橫 113.2 厘米，北京故宮博物院藏。

該畫無款，署有乾隆"戊申(1788)六月御題"。另有清董誥、和珅、王傑、永瑆、

永琰題，鈐乾隆印璽三方。

圖 234　清　賀清泰、潘廷章合繪《廓爾廓貢象馬圖》卷
絹本墨筆，縱 40.6 厘米、橫 318 厘米，北京故宮博物院藏。
幅上款"乾隆五十八年(1793)冬月臣賀清泰、潘廷章奉敕恭繪"，另有用漢、滿文書寫的榜題，記畜名和尺寸，鈐清"嘉慶御覽之寶"和"宣統御覽之寶"二璽。

圖 235　清　王翬、楊晉等《康熙南巡圖》第十二卷
絹本設色，縱 67.8 厘米、橫 2612.5 厘米，北京故宮博物院藏。

圖 236　清　冷枚《畫馬》冊第六開《梳毛圖》
紙本，墨筆淡設色，縱 29.4 厘米、橫 35.2 厘米，台北故宮博物院藏。
全冊共八開，本幅無名款，第八幅署款："康熙戊戌(1718)仲春寫，金門畫史冷枚。"鈐"冷枚"、"吉臣"二印。

圖 237　清　冷枚《畫馬》冊第七開《奔馳圖》
規格同上，台北故宮博物院藏。
本幅無名款，鈐"冷枚"、"吉臣"、"金門畫史"印。

圖 238　清　金廷標《出征圖》軸
絹本設色，縱 117.5 厘米、橫 90.5 厘米，北京故宮博物院藏。
圖左下有作者款"臣金廷標謹畫"，鈐"臣"、"標"印。

圖 239　清　金廷標《山溪策蹇圖》軸
紙本淡設色，縱 191 厘米、橫 96 厘米，北京故宮博物院藏。
左下有款"金廷標恭寫"，幅上有乾隆帝題，鈐印"廷標"。

圖 240　清　佚名《清人出獵圖》軸
絹本設色，縱 176．8 厘米、橫 105．7 厘米，北京故宮博物院藏。
本幅無款印。

圖 242　清　張穆《奚官牧馬圖》軸
絹本設色，縱 110.5 厘米、橫 57.8 厘米，北京故宮博物院藏。
左下方有作者名款："丙申(1656)夏六月作於東溪，羅浮張穆。"鈐"張穆"、"鐵橋"印。

圖 243　清　張穆《三馬圖》軸
絹本墨筆淡設色，縱 139 厘米、橫 50 厘米，廣州美術館藏。
幅上題："癸卯(1663 年)花朝寫似沖翁老先生。羅浮張穆。"下鈐二印。該圖繪於"花朝"，即百花生日，時值初春。

圖 244　清　張穆《馬圖》軸
紙本淡設色，縱 135 厘米、橫 56.2 厘米，北京故宮博物院藏。
幅上有作者題："己未(1679)夏六月……羅浮朽民張穆，時年七十有三。"鈐"張穆私印"、"穆之"印。

圖 245　清　周璕《觀馬圖》軸
絹本設色，縱 110 厘米、橫 102 厘米，北京故宮博物院藏。
幅上有作者自署："觀馬圖。嵩山周璕寫。"鈐私印二。

圖 246　清　周璕《鐵驪圖》軸
絹本墨筆，縱 180.7 厘米、橫 94 厘米，南京博物院藏。
幅上有作者自署："鐵驪圖。嵩山周璕寫。"鈐私印二。

圖 247　清　佚名《虬松散馬圖》軸
絹本墨筆，縱 161.2 厘米、橫 93.4 厘米，北京故宮博物院藏。
幅上無款印。

圖 248　清　南天章《設色憩馬圖》軸
絹本設色，縱 134 厘米、橫 95.1 厘米，北京故宮博物院藏。
幅上有長題，書有畫者自署名款“南天章”，下鈐印二。

圖 249　清　徐方(傳)《鍾馗尋梅圖》軸
絹本設色，縱 135.9 厘米、橫 65.4 厘米，南京博物院藏。
幅上有作者自題：“壬午(1702)新秋仿趙松雪鍾馗進士尋梅圖於清口山房，鐵山徐方。”鈐印有二，徐邦達先生認為款係後添。

圖 250　清　錢灃《畫馬圖》軸
紙本墨筆，縱 67 厘米、橫 33.3 厘米，台北故宮博物院藏。
幅上有作者署款：“灃”，鈐印：“灃印”，幅上還有“簡學齋”、“萬卷樓”以及張大千的藏印“大風堂”。幅外有近現代鄭孝胥、陳三立、李瑞清等人的題詩。

圖 251　清　高其佩《立馬圖》頁(八開本《雜花》冊之一)
紙本墨筆，縱 39.9 厘米、橫 26 厘米，東京國立博物館藏。
尾幅有作者自題：“鐵嶺高其佩指頭畫。”本幅無作者款識，鈐印“其佩”。

圖 252　清　高其佩《出獵圖》軸
絹本水墨淡設色，縱 141 厘米、橫 77 厘米，遼寧省博物館藏。
幅上有作者行書名款：“高其佩指頭畫”。

圖 253　清　高其佩《雙馬圖》軸
紙本墨筆，縱 185 厘米、橫 131.5 厘米，北京故宮博物院藏。
年款“甲寅(1734)秋七月”，鈐清乾隆、嘉慶皇帝印璽五方。

圖 254　清　高其佩《騎驢圖》軸
紙本墨筆淡設色，縱 168 厘米、橫 89 厘米，北京中國美術館藏。
幅上有作者自題：“鐵嶺道人指頭生活。”鈐私印一方。

圖 255　清　華嵒《出獵圖》軸
紙本淡設色，縱 148.8 厘米、橫 59.5 厘米，北京故宮博物院藏。
幅上有作者題詩，款“丁酉(1717)春白沙華嵒寫並題”，鈐印三方。

圖 256　清　黃慎《伯樂相馬圖》軸
紙本淡設色，縱 211 厘米、橫 61 厘米，北京故宮博物院藏。
幅上有作者自題：“兩駿已負王良御，一顧應逢伯樂鳴。”鈐印：“黃慎”、“恭懋”。

圖 259　清　金農《牽馬圖》軸，絹本設色
縱 49 厘米、橫 80.2 厘米，南京博物院藏。
幅上有作者書七絕一首，款“七十五叟杭郡金農畫詩書”，鈐“金吉金印”。

圖 260　清　金農《番馬圖》軸
絹本設色，縱 70 厘米、橫 55 厘米，美國王己千舊藏。
幅上有作者以漆書題七絕詩一首，款署：“杭郡金農”，鈐“金氏壽門”。

圖 261　清　羅聘《臨趙氏三馬圖》卷
紙本墨筆淡設色，縱 30.9 厘米、橫 190.1 厘米，北京故宮博物院藏。

卷尾署款："乾隆壬午春三月，羅聘臨於彌陀軒。"鈐"兩峰畫印"。

圖 263　清　萬嵐《臥馬圖》軸

紙本淡設色，縱 105 厘米、橫 42 厘米，北京故宮博物院藏。

幅上署款："碧蘿仙館袖石作"，鈐印"袖石書畫"。

圖 264　清　鄭心水《乘騎觀雁圖》扇

紙本淡設色，縱 16.7 厘米、橫 50 厘米，北京故宮博物院藏。

幅上有作者題畫詩，款"閩汀鄭心水"，鈐印二。

圖 265　清　任薰《飼馬圖》軸

紙本設色，縱 65.6 厘米、橫 40.5 厘米，北京故宮博物院藏。

幅上有作者自識："乙酉(1885)春仲，阜長任薰寫於恰受軒。"鈐白文印"任薰"。

圖 266　清　任頤《洗馬圖》軸

紙本淡設色，縱 66.8 厘米、橫 33 厘米，北京故宮博物院藏。

本幅款為："光緒壬辰(1892)三月，山陰伯年。"鈐"伯年"、"任頤之印"。

圖 267　清　任頤《風塵三俠圖》軸

紙本設色，縱 148.5 厘米、橫 66 厘米，北京故宮博物院藏。

本幅款署："光緒戊寅(1878)七月望後伯年任頤寫於海上客齋。"鈐印："頤"、"任伯年"。

圖 269　清　倪田《一望關河蕭索圖》軸

紙本墨筆，縱 118.5 厘米、橫 54 厘米，北京故宮博物院藏。

幅上有作者自題："一望關河蕭索。宣統辛亥(1911)新春。邗上倪田墨耕寫於璧月庵。"鈐印："墨耕"、"倪田之印"。

參考書目

賈思勰《齊民要術・相馬經》

謝成俠《中國養馬史》北京：科學出版社出版，1959

台北故宮博物院《畫馬名品特展圖錄》台北：台北故宮博物院，1990

Malcolm Rogers.Masterpieces of Song and Yuan Paintings From the Museum of Fine Arts,Boston.Boston: Museum of Fine Arts,Boston,1996

聶崇正《宮廷藝術的光輝 —— 清代宮廷繪畫論叢》（文集）台北：三民書局，1996

聶崇正《故宮博物院藏文物珍品全集・清代宮廷繪畫》香港：商務印書館，1999

（比利時）林瓔《天馬》北京：外文出版社，2002

中國美術家協會《浩瀚草原 —— 中國美術作品集》北京：人民美術出版社，2012

Hermès,Printer and Designer. Heavenly Horses. Hong Kong,1997

後 記

　　拙著試圖從歷史的角度和學術的眼光梳理中國長達兩千年的畫馬歷史，奉獻給喜歡畫馬的朋友和書畫愛好者，以激發起更多的人以各種形式去盡情謳歌、盡興表現、盡心鍾愛人與馬結合後所呈現出的那種天趣與和諧的情調，那種奮發和進取的精神，那種自然和人類所包容的一切真誠、善良和美感，同時也祈望求得諸位方家的教正。

　　在付梓之際，不禁使我想起近二十年中曾給予過我幫助的許多師長和博物館，特別是徐悲鴻夫人廖靜文女士及時給予我悲鴻大師的畫馬圖片，又如恩師薄松年先生，著名畫家楊剛、老甲、楊力舟等先生幫助本人打開了認識、了解當代畫馬名家成就的大門，中國社會科學院考古研究所袁靖先生在動物考古學方面也給予了重要的幫助。

　　同樣重要的是，自 1993 年起，筆者有幸得到了中國美術館、上海博物館、天津博物館、徐悲鴻美術館、廣州美術館、南京博物院、劉海粟美術館、遼寧省博物館、吉林省博物館、日本東京國立博物館、大阪市立美術館、美國大都會藝術博物館、波士頓美術館、克利夫蘭博物館、弗利爾美術館、大英博物館、舊金山亞洲藝術博物館、瑞典斯德哥爾摩東方藝術博物館等機構的圖像資料。要感謝北京故宮博物院原陳列部(現資料信息中心)及早地提供了圖片。書中也採用了台北故宮博物院藏品的圖像。在此一併謝忱！書中還採用了馬晉、劉奎齡、溥儒、溥佺、趙望雲、尹瘦石等現代畫馬名家的精品圖片，在此向他們的後人深表謝意！

余　輝
甲午歲末於北京德外寓所